# Interpretazioni

Italian Language and Culture through Film

# Interpretazioni

## Italian Language and Culture through Film

**Cristina Pausini and Carmen Merolla**

GEORGETOWN UNIVERSITY PRESS / WASHINGTON, DC

The publisher is not responsible for third-party websites or their
content. URL links were active at time of publication.

Library of Congress Cataloging-in-Publication Data

Names: Pausini, Cristina, author. | Merolla, Carmen, author.
Title: Interpretazioni : Italian Language and Culture through
  Film/Cristina Pausini and Carmen Merolla.
Description: Washington, DC : Georgetown University Press,
  2019. | Includes bibliographical references.
Identifiers: LCCN 2018052070 (print) | LCCN 2019008937
  (ebook) | ISBN 9781626166851 (ebook) | ISBN
  9781626166844 | (pbk. : qalk. paper)
Subjects: LCSH: Italian language—Textbooks for foreign
  speakers—English. | Italian language—Readers. | Motion
  pictures—Italy.
Classification: LCC PC1128 (ebook) | LCC PC1128 .P38 2019
  (print) | DDC 458.2/421—dc23
LC record available at https://lccn.loc.gov/2018052070

20 19     9 8 7 6 5 4 3 2   First printing

Printed in the United States of America.

Cover design by Jim Keller.
Text design by Steve Kress.
Composition by click! Publishing Services.
Editorial assistance by Rita Hengel.

In loving memory of Anna,
my favorite movie star
C. M.

# INDICE

| Film | Argomenti culturali | Ambientazione | Argomenti grammaticali | Applicazioni/ Programmi* |
|---|---|---|---|---|
| **Intermediate** | | | | |
| Film 1 **Benvenuti al Sud** di Luca Miniero 2010 | Preconcetti e pregiudizi degli italiani sul Nord e il Sud del Paese; etica del lavoro e filosofia di vita al Nord e al Sud del Paese | Milano, nella regione Lombardia; Castellabate, nella regione Campania | Futuro; parole che terminano in -ista | *Maphub*—creazione di mappe interattive che permettono di raccogliere informazioni culturali |
| Film 2 **Un altro mondo** di Silvio Muccino 2011 | Relazioni tra genitori e figli; difficoltà dell'adattarsi ad una nuova situazione di vita e ad un nuovo Paese; maturazione, con presa di coscienza e senso delle responsabilità | Nairobi, nello stato del Kenya in Africa; Roma, nella regione Lazio | Presente indicativo | *Story Dice*—combinazione casuale di immagini per la creazione di una storia |
| Film 3 **Il rosso e il blu** di Giuseppe Piccioni 2012 | Relazioni tra insegnanti e studenti liceali; relazioni tra adolescenti e genitori; sfide dell'adolescenza | Roma, nella regione Lazio | Imperativo formale e informale; pronomi e aggettivi indefiniti | *Quizlet*—creazione di flashcard elettroniche per ripassare e rinforzare il vocabolario |
| Film 4 **Il ragazzo invisibile** di Gabriele Salvatores 2014 | Relazioni tra genitori e figli; sfide della crescita; bullismo fra adolescenti; concetto di diversità | Trieste, nella regione Friuli-Venezia Giulia; Siberia, regione della Russia | Preposizioni semplici e articolate; pronomi combinati | *Canva*—creazione di lavori grafici come poster, flyer e collage elettronici di foto |

| Film | Argomenti culturali | Ambientazione | Argomenti grammaticali | Applicazioni/ Programmi* |
|---|---|---|---|---|
| **Intermediate High** | | | | |
| Film 5 **Corpo celeste** di Alice Rohrwacher 2011 | Stato e sfide della Chiesa cattolica nell'era dell'egemonia televisiva e tecnologica; ostacoli e complessità della maturazione religiosa negli adolescenti | Reggio Calabria, nella regione Calabria | Passato prossimo; uso dell'imperfetto e del passato prossimo | *PollEverywhere*— creazione di sondaggi e/o domande per la discussione orale |
| Film 6 **Terraferma** di Emanuele Crialese 2011 | Immigrazione clandestina in Italia; rapporto madre-figlio; contrasto tra legge umana e legge di stato; complicità femminile | Isola non identificata al largo della regione Sicilia | Pronomi diretti e indiretti; presente indicativo dei verbi in -ire | *Kahoot*—creazione di quiz online per il ripasso di regole grammaticali, vocabolario e argomenti culturali |
| Film 7 **La mafia uccide solo d'estate** di Pif 2013 | Interferenze e conseguenze della mafia sulla vita dei cittadini; breve storia della mafia dagli anni '70 agli anni '90 | Palermo, nella regione Sicilia | Comparativi di maggioranza, minoranza e uguaglianza; superlativo relativo | *Toony Tool*— creazione di un fumetto online |
| Film 8 **Io e lei** di Maria Sole Tognazzi 2015 | Relazioni omosessuali; presa di coscienza della propria identità sessuale; la famiglia allargata; il tradimento nella coppia | Roma, nella regione Lazio | Particelle *ci* e *ne*; verbi pronominali con *ci* e *ne* | *Google Sites*— creazione di un sito web |
| Film 9 **Noi e la Giulia** di Edoardo Leo 2015 | Interferenze della camorra nell'economia del territorio; sfide dell'imprenditoria nel Sud Italia | Roma, nella regione Lazio; una località non identificata della regione Campania | Passato remoto; forma passiva con *andare* | *ThingLink*— creazione di immagini che permettono di raccogliere informazioni e link cliccabili |

| Film | Argomenti culturali | Ambientazione | Argomenti grammaticali | Applicazioni/ Programmi* |
|------|---------------------|---------------|------------------------|--------------------------|
| **Advanced** | | | | |
| Film 10 *Scusate se esisto!* di Riccardo Milani 2014 | Condizioni lavorative della donna in Italia; condizioni di vita nei complessi residenziali dei quartieri meno agiati; omosessualità; rapporto padre-figlio | Anversa, nella regione Abruzzo; Londra, in Inghilterra; Roma, nella regione Lazio | Condizionale presente e passato | *Padlet*—creazione di una bacheca virtuale per la raccolta di messaggi e annunci |
| Film 11 *Perfetti sconosciuti* di Paolo Genovese 2015 | Interferenza e conseguenze della tecnologia nei rapporti personali; omosessualità; difficoltà del rapporto genitori-figli nell'età adolescenziale; fragilità dell'essere umano; sfide dei rapporti di coppia | Roma, nella regione Lazio | Periodo ipotetico della possibilità e dell'irrealtà | *Book Creator*— creazione di una storia e/o un libro con testo e immagini |
| Film 12 *La pazza gioia* di Paolo Virzì 2016 | Percezione, realtà e cura della malattia mentale; rapporto tra malattia mentale e maternità; complicità femminile | L'Argentario, la campagna pistoiese, Montecatini e Viareggio, nella regione Toscana | Congiuntivo presente e passato; parole con suffissi; espressioni idiomatiche con la parola *pazzo* | *Adobe Spark*— creazione di una storia, con immagini e voce narrante |
| Film 13 *Quo vado?* di Gennaro Nunziante 2016 | Privilegi e benefici dell'impiego pubblico in Italia; adattamento alla vita in un nuovo Paese; la famiglia allargata; significato del senso civico in diverse culture | Varie città e località in Italia; Circolo polare artico, in Norvegia; località non identificata in un Paese dell'Africa | Discorso indiretto | *MeMatic*— creazione di un meme |

| Film | Argomenti culturali | Ambientazione | Argomenti grammaticali | Applicazioni/ Programmi* |
|---|---|---|---|---|
| Film 14 *Tutto quello che vuoi* di Francesco Bruni 2017 | Relazione tra giovani e anziani; ruolo delle forze alleate in Italia durante la Seconda guerra mondiale; rapporto padre-figlio; disoccupazione giovanile | Roma, nella regione Lazio; Corno alle Scale, montagna dell'Appennino tosco-emiliano; Pisa, nella regione Toscana | Congiuntivo imperfetto e trapassato | *Shuttersong*— creazione di una "foto parlante" attraverso l'associazione di un file audio ad un'immagine |

*Per una descrizione dettagliata delle attività proposte, si raccomanda di consultare il file "Angolo dell'insegnante" sul sito web di Georgetown University Press.

## RINGRAZIAMENTI

We would like to thank Antonello Borra, co-author of *Italian Through Film* and *Italian Through Film: The Classics*, for graciously welcoming this book based on a new set of contemporary movies. Our deepest gratitude goes to the editorial team of Georgetown University Press, with Hope LeGro, Clara Totten, and Glenn Saltzman, for believing in our idea and for all the input and technical support they provided. Thanks to Rita Hengel, James Keller, Steve Kress, and Matthew Williams for their assistance in editing, designing, and composing our manuscript. We are very grateful to Carlo Momigliano and Patrizia Spiga from Webphoto for their professionalism, and for providing us with most of the images in this book. We thank Tufts University for funding those same images and for their support of our project. We would also like to thank Isabella Perricone, cinema specialist and the very first reader of our manuscript. We would like to thank Rémi Fournier Lanzoni of Wake Forest University, Kristina Olson of George Mason University, Sarah Annunziato of the University of Virginia, Roberta Tabanelli of the University of Missouri-Columbia, and other anonymous reviewers for reviewing the textbook proposal and manuscript and providing important feedback. A special thank you goes to our husbands, Scott D. Carpenter and Matthew Fiorentino-Hardy, who so patiently endured many weekends without us. Last but not least, a big thank you to Anna and Giada, whose smiles and happiness make it all worth it.

# INTRODUZIONE

Watching movies is a captivating and effective way to learn a new language. It is also key for language learners to improve their cultural and intercultural competences. By watching a movie, language students gain a broader knowledge of the authentic, non-filtered Products, Practices, and Perspectives of a culture, essential to reach intercultural proficiency as outlined by the American Council on the Teaching of Foreign Languages (ACTFL). By watching a movie, language learners also start to grasp and to learn more natural-sounding sentences in the target language, which undeniably leads to improved communication skills. However, while films have become one of the main items in every language teacher's tool box, as instructors ourselves, we are well aware that preparing ad-hoc activities during an already packed program can be very challenging and time consuming. This is why we created *Interpretazioni: Italian Language and Culture through Film*, a collection of content and context-based ready-made activities designed around fourteen contemporary Italian films in fourteen chapters, one for each film, aimed to facilitate the teacher's job in providing entertaining and effective instruction.

We chose the title *Interpretazioni* for the dual meaning this word bears in Italian: performance of a role by an actor and interpretation of a text, or in this case a film, by the audience. We believe that this textbook will inspire students to reflect on and learn from both of these aspects. With *Interpretazioni*, students will have a chance to delve into Italian contemporary culture through the outstanding performances of award-winning Italian actors and directors. At the same time, *Interpretazioni* will help students to further develop their critical thinking skills through the analysis and interpretation of the selected movies.

As an ideal continuation of the previously published *Italian Through Film*, and with the intention to provide a window on present-day Italy, *Interpretazioni* focuses on fourteen contemporary Italian movies, all released between 2010 and 2017. Most of these films have been critically acclaimed and have received at least one, if not multiple, awards from national and international film festivals. The movies in this book are all from different directors, twelve men and two women, of whom the oldest was born in 1950 and the youngest in 1982. All the films included in

the book are available for purchase from Amazon, in Region 2 format DVDs, and they all have both Italian and English subtitles.

In selecting the movies, we strove to represent a variety of different themes and film genres. While the films in this book are mostly comedies—which can be quite cynical and ironic in Italian contemporary cinema—they also feature elements of drama and fantasy. Themes vary from the coming-of-age story to the contrast between Northern and Southern Italy, the challenging relationship between parents and their children, adult and teenage friendship, extended families, gay relationships, criminal activities, immigration, religion, work conditions and unemployment, and events of recent history. Particular attention was paid to the setting of the movies in an effort to offer a good array of Italian cities and regions. Northern, Central and Southern Italy are all represented in these films, while two films also feature scenes from Kenya and Norway.

Because of the generous variety of topics contained in the films, and of the different proficiency levels targeted in the activities, this book is designed to be used as a textbook for a course on modern Italian culture, or as a supplementary textbook for college-level courses that range from Low Intermediate to Advanced levels of proficiency. Each chapter being independent from all the others, instructors can decide whether to use the textbook over one or two semesters, or even over a number of quarters, following a different sequence than the one offered in the table of contents. *Interpretazioni: Italian Language and Culture through Film* can also be used in preparation for the AP test in Italian, being perfectly in line with the idea of a theme-based curriculum and covering all of the six Themes for World Languages. Independent learners will also find it a useful tool to improve their knowledge of Italian language and culture, with its easy-to-navigate structure and answer key provided separately. In addition, with its focus on content and its richness of proficiency-based activities, each chapter perfectly fits into the development of the three Modes of Communication (Interpretive, Interpersonal and Presentational) as outlined by ACTFL. For this reason, it may also be used as a basis for a mid and/or end-of-semester Standard-Based Integrated Performance Assessment (IPA).

For practical purposes, chapters and related activities in this book have been roughly divided into three levels of proficiency: Intermediate, Intermediate High, and Advanced. However, with the idea in mind to create a flexible tool for the instructor, any chapter can be used at any of the above-mentioned levels. More complex exercises of the Intermediate level chapters will accommodate a more advanced level; likewise, simpler exercises from the Advanced level chapters will accommodate an intermediate level, and simpler exercises from the Intermediate level chapters will accommodate a novice level. With the same practical reasoning in mind, it was decided that each chapter/film in the textbook would be independent from the others and that *Interpretazioni* should not follow the traditional grammar sequence typically adopted in language textbooks. Rather, the films are organized chronologically under each level, and the "Angolo grammaticale" for each movie is inspired by grammar points that naturally emerge in some significant scenes. By doing so, we believe that the book will be an even more flexible and versatile tool for instructors who will not be forced to follow a specific sequence, but will be free to pick and choose the films according to their own curriculum and course program.

The activities included in each chapter have been designed to become progressively more difficult and complex. Each chapter starts with simple closed answer questions and progresses into open answer questions—moving from simple understanding to interpretation—and finally into more advanced activities of research and film analysis. The book also provides grammar review

exercises (featuring grammar points that emerge from the films whenever possible), and both oral and written activities based on a discussion of the overall plot, still frames, and selected scenes.

The textbook starts by introducing general vocabulary, with related exercises, to help students talk about a movie, or to describe a trailer or a movie poster.

At the end, an appendix containing "schede" (tables) will guide students in the analysis of more technical elements and different aspects of a movie, with the goal of helping them write a review of the film or present a scene from the film in front of the class. In addition, this exercise will help build students' analytical and reflective thinking skills. Instructors can divide the class into pairs or small groups and assign a different "scheda" to each, or they can focus on one "scheda" in particular and assign different questions to different students. This way, each group of students can concentrate on one technical aspect of a film, and, once they have completed their "scheda", they can put all segments of the information together to get to a thorough grasp of the movie in a collaborative fashion.

An essential cinema-related Italian-English glossary is also provided at the end of the textbook, to organize the vocabulary presented in the opening chapter and to give students easy access to important cinema-related vocabulary.

## Resources for instructors

The textbook features two online resources which instructors can download for free from the Georgetown University Press website (press.georgetown.edu).

The Answer Key provides answers for most of the exercises in the textbook.

The "Angolo dell'insegnante" provides tips and ideas for in-class and out-of-class activities, using various apps and online programs. While every chapter features suggestions for using a different application or program in connection with each film, instructors should not limit the use of an app or program to the chapter in which it is presented. In fact, it is recommended that instructors explore new ways to combine different apps or programs with different cultural topics, grammar points, or new vocabulary.

Both resources are organized by chapter as they appear in the *Indice* and both can be found in the "Instructor's resources" section of the Georgetown University Press website (press.georgetown.edu).

## How *Interpretazioni: Italian Language and Culture through Film* is structured

Each chapter of *Interpretazioni: Italian Language and Culture through Film* focuses on one movie and is organized as follows:
- Preliminary information on the director, the movie, and the plot;
- A cultural note that introduces one of the cultural themes in the movie;
- Activities on film-related vocabulary;
- Activities before, during, and after viewing the entire movie;
- Activities of comprehension and expansion based on selected scenes;
- Oral and written activities on a significant moment in the movie, represented by a still image;
- Oral and written activities on a selected scene;
- Internet-based research activities;

- Oral communication tasks;
- Oral and/or written assignments based on different levels of difficulty;
- Grammar corner for the review of selected grammar points.

## Three-day lesson plan

For instructors who plan to spend three days on each film, Day 1 could be spent introducing information on the director, the movie cast, and the general plot. On Day 1, for example, students could watch the trailer of the movie, look at the poster, and also look at stills found on the internet. Students could use the "schede" (grids) in the appendix to help them describe what they see in a movie poster or a trailer, or to make hypotheses on themes and events in the movie. In addition, instructors could provide students with vocabulary activities. Instructors could choose to assign viewing the movie as homework and include a selection of exercises to be carried out before, during, and after viewing the film.

On Day 2 the instructor could check the students' comprehension of the plot and then have students work in pairs or small groups for a discussion of the film using the questions in the section "Spunti per la discussione orale". Individual students could be assigned one of the internet-based research activities or one of the "Proposte per un saggio o una presentazione a livello avanzato". Students could present the results of their research on Day 3. This last activity could be a way to delve into a specific cultural topic explored in the movie, or a way for the students to further refine their critical thinking skills.

## Two-day lesson plan

For instructors who plan to spend two days on each film, the same plan could be followed as for the three-day lesson plan, but the research would be assigned as an end-of-semester project, or as a mid-semester IPA activity.

All students, from beginner to advanced level, always appreciate the culture, setting, and language they can grasp in a movie, especially when activities are well structured and organized. It is safe to say that *Interpretazioni: Italian Language and Culture through Film* stems primarily from our students' positive response and enthusiasm for watching movies as part of their language program. We hope that this textbook will help instructors in the organization of their classes, their syllabi, and even their entire language curriculum. Please note that the activities are intended for students of Italian language and culture, not Film Studies.

And now, let's enjoy the movies!

# VOCABOLARIO ESSENZIALE E ATTIVITÀ PER PARLARE DI FILM

## Prima di un film

la trama = gruppo di eventi che si intrecciano nello svolgimento di un film

il personaggio = chi prende parte all'azione di un'opera cinematografica

il protagonista = personaggio principale, può essere "il buono"

l'antagonista = nemico del protagonista, può essere "il cattivo"

l'attore/l'attrice = artista che interpreta un personaggio

il ruolo principale/secondario = per un attore o un'attrice, avere la parte più importante/la parte di secondo piano in un film

recitare = avere/fare/interpretare il ruolo di un personaggio

l'interpretazione = modo in cui un attore o un'attrice dà vita al suo personaggio

fare un provino = fare un test di recitazione per la parte di un film

la battuta = frase di dialogo che pronunciano gli attori

il copione = libro che contiene i dialoghi, le battute dei personaggi

la sceneggiatura = testo che, oltre ai dialoghi, contiene riferimenti precisi alle intenzioni dei personaggi, alle loro azioni e all'ambientazione delle scene

lo sceneggiatore/la sceneggiatrice = autore/autrice che scrive la sceneggiatura

il/la regista = chi dirige il film

la controfigura = sostituto/a dell'attore principale in scene senza primi piani

il cascatore/la cascatrice = esperto/a di cadute spettacolari e sostituto/a degli attori in scene pericolose

la comparsa = chi appare, compare nel film quasi sempre senza parlare

Completa il paragrafo seguente con le parole della lista (attenzione alle forme plurali).

In ogni film c'è sempre una _____ e ci sono sempre diversi personaggi. Quelli

principali si chiamano _____ e gli altri sono i personaggi con _____

secondari. Il nemico del protagonista è detto _____. Prima di ottenere la parte,

gli attori devono fare un _____. Infatti l'_____ dei personaggi,

cioè il modo in cui gli attori danno loro vita, è un fattore di scelta molto importante. Quando

finalmente il _____ seleziona gli attori per il film, loro ricevono il

_____ con tutte le _____ che devono imparare a memoria.

La persona che scrive i dialoghi per il film è lo _____, che spesso è anche uno

scrittore. Solitamente gli attori e le _____ hanno una _____ che li

sostituisce nelle scene in cui si vedono di spalle. Esistono poi molti personaggi che non parlano,

ma sono presenti nelle scene di gruppo e sullo sfondo, e che si chiamano _____.

Invece i professionisti delle scene particolarmente pericolose sono i _____.

## Durante un film

girare/fare un film = realizzare una pellicola cinematografica

il produttore/la produttrice = chi prima trova i finanziamenti per il film e poi si occupa della sua distribuzione

l'ambientazione = luoghi e ambienti in cui i personaggi si muovono

lo studio cinematografico = teatro di posa dove si gira un film, a Roma c'è Cinecittà

lo scenografo/la scenografa = chi disegna la scenografia, il set dove si riprende l'azione

il direttore/la direttrice della fotografia = chi aiuta il regista con la realizzazione delle immagini attraverso scelte tecniche e l'uso dell'illuminazione

il fonico = chi registra i suoni in "presa diretta", cioè parallelamente alle immagini, con dei microfoni

l'operatore = chi realizza la ripresa della scena usando la macchina da presa secondo le indicazioni del regista e del direttore della fotografia

il/la costumista = chi disegna gli abiti di scena, poi tagliati e cuciti da sarti e sarte

il truccatore/la truccatrice = chi applica il trucco agli attori

il parrucchiere/la parrucchiera = chi realizza le pettinature, le acconciature degli attori

la troupe = gruppo di tecnici, artisti e amministratori che collaborano alla realizzazione di un film

la colonna sonora = musiche composte o selezionate per un film

 **Esercizio 2**

Vero o Falso?

| | | |
|---|---|---|
| 1. Lo scenografo si occupa di trovare i soldi per girare un film. | V | F |
| 2. Il direttore della fotografia scatta fotografie agli attori sul set. | V | F |
| 3. Il fonico si occupa dei microfoni e della registrazione dei suoni. | V | F |
| 4. I truccatori sono responsabili delle pettinature degli attori. | V | F |
| 5. I sarti e le sarte disegnano gli abiti di scena. | V | F |
| 6. Gli studi cinematografici sono dei teatri di posa. | V | F |
| 7. La macchina da presa è usata dall'operatore. | V | F |
| 8. Il regista non collabora mai con il direttore della fotografia. | V | F |
| 9. L'ambientazione corrisponde al tempo necessario per fare un film. | V | F |
| 10. La troupe è un gruppo omogeneo di figure professionali. | V | F |

## Ripresa e tipologia delle inquadrature

la macchina da presa = strumento per girare le scene di un film
l'inquadratura = porzione di spazio ripreso dalla macchina da presa

Ci sono vari tipi di inquadrature. Dal generale al particolare, eccone alcune:

1. il campo lunghissimo
2. il campo totale
3. la figura intera
4. il piano americano (fino alle ginocchia)
5. il mezzo busto
6. il primo piano
7. il primissimo piano
8. il dettaglio

 **Esercizio 3**

Determina il tipo di inquadratura per le immagini seguenti:

_____ a. Un personaggio dalla testa alle ginocchia

_____ b. La testa e il viso di un personaggio

_____ c. Un personaggio dalla testa ai piedi

_____ d. Un paesaggio con un personaggio intero riconoscibile

_____ e. Gli occhi di un personaggio

_____ f. Il viso di un personaggio dalla fronte al mento

_____ g. Un personaggio dalla vita in su

_____ i. Un paesaggio con un personaggio molto lontano e irriconoscibile

## Dopo un film

il montaggio = compilazione delle scene e delle inquadrature di un film in sequenza definitiva

il doppiaggio = sostituzione delle voci originali degli attori con quelle dei doppiatori

i sottotitoli = trascrizione dei dialoghi fra i personaggi che appaiono in basso sullo schermo

i titoli di testa/di coda = elenco dei nomi di chi ha contribuito a realizzare il film

la locandina = poster, manifesto pubblicitario del film

il trailer = breve video di sequenze frammentate che pubblicizza un nuovo film in uscita

l'anteprima = proiezione di un nuovo film riservata alla stampa

la prima visione = proiezione al pubblico di un film appena prodotto

la recensione = articolo che descrive e commenta un film

il festival del cinema = rassegna di film in concorso per un premio; in Europa i festival più famosi sono quelli di Venezia, Cannes, Berlino e Locarno

il premio = riconoscimento dei meriti di un film spesso suddivisi per categorie (Miglior film, Miglior regista, Miglior attore protagonista, Migliore sceneggiatura, ecc.)

il David di Donatello = premio istituito nel 1956 dall'Accademia del Cinema Italiano

il Nastro d'argento = premio istituito nel 1946 dal Sindacato Nazionale Giornalisti Cinematografici Italiani

il Leone d'oro = premio istituito nel 1932 e conferito durante la Mostra del Cinema di Venezia

l'Oscar = premio istituito nel 1929 dall'Academy of Motion Pictures Arts and Sciences e consegnato durante una cerimonia nota come "La notte degli Oscar"

 **Esercizio 4**

Completa le frasi con la scelta giusta.

1. I nomi del regista e degli attori compaiono nei (sottotitoli/titoli di testa) di un film.
2. In Italia i film stranieri sono comunemente sottoposti al (doppiaggio/montaggio) prima della distribuzione.
3. In Italia, per le prime tre settimane di proiezione al cinema, un film è in (anteprima/prima visione).
4. I film sono pubblicizzati attraverso la realizzazione dei (titoli di coda/trailer).
5. A volte è utile leggere una (locandina/recensione) per decidere se vale la pena vedere un film.
6. Tra i (premi/festival) cinematografici più prestigiosi ci sono quelli di Venezia e di Cannes.
7. Uno dei premi italiani è (il Nastro d'argento/la Palma d'oro).
8. Il premio cinematografico più antico di tutti è (il Leone d'oro/l'Oscar).

I generi dei film. Collega ogni film nella colonna a destra con il genere che meglio lo descrive nella colonna a sinistra:

| | |
|---|---|
| 1. la commedia | a. *Missione impossibile* |
| 2. il film drammatico | b. *Il bello, il brutto e il cattivo* |
| 3. la fantascienza | c. *La La Land* |
| 4. il film di animazione/il cartone animato | d. *Austin Powers* |
| 5. il film d'azione | e. *Vacanze romane* |
| 6. il film dell'orrore/il film horror | f. *Gandhi* |
| 7. il fantasy | g. *Super Size Me* |
| 8. il documentario | h. *Il gladiatore* |
| 9. il film storico | i. *Il Signore degli Anelli* |
| 10. il film biografico | l. *Casablanca* |
| 11. il film romantico | m. *Sherlock Holmes* |
| 12. il western | n. *Guerre stellari* |
| 13. il film di guerra | o. *Toy Story* |
| 14. il giallo | p. *Shining* |
| 15. il film musicale | q. *Full Metal Jacket* |

1. ____; 2. ____; 3. ____; 4. ____; 5; ____; 6. ____; 7. ____; 8. ____; 9. ____; 10. ____;
11. ____; 12. ____; 13. ____; 14. ____; 15. ____.

## Per chiedere un'opinione

Ti piace/Le piace/Vi piace questo film?
Ti è piaciuto/Le è piaciuto/Vi è piaciuto il film?
Secondo te/Lei/voi è un bel film?
A tuo/Suo/vostro parere, è un bel film?
Cosa pensi/pensa/pensate del film, degli attori, dei personaggi...?
Trovi/trova/trovate che sia un film interessante, noioso, strano...?
Che te ne/gliene/ve ne pare di questo film?

## Per esprimere un'opinione

Mi piace questo film; mi è piaciuto questo film
Mi piace la storia; mi è piaciuta la storia
Mi piacciono i costumi; mi sono piaciuti i costumi
Mi piacciono le attrici; mi sono piaciute le attrici

## Espressioni con l'indicativo

Secondo me

Per me

A mio giudizio

A mio avviso

A mio parere

Io dico che

Dal mio punto di vista

## Espressioni con il congiuntivo

Penso che

Credo che

Ritengo che

Trovo che

Mi piace che

Mi pare che

Mi sembra che

## Espressioni impersonali con il congiuntivo

È possibile che; è probabile che

È strano che; è incredibile che

È interessante che; è curioso che

È bello che; è carino che

È brutto che; è triste che

## Espressioni per approvare

È vero

È giusto dire che

Sono d'accordo

Anche per me è così

Anch'io penso la stessa cosa

## Espressioni per dissentire

Non è vero

È sbagliato dire che

Non sono d'accordo

Per me non è così

Io la penso diversamente

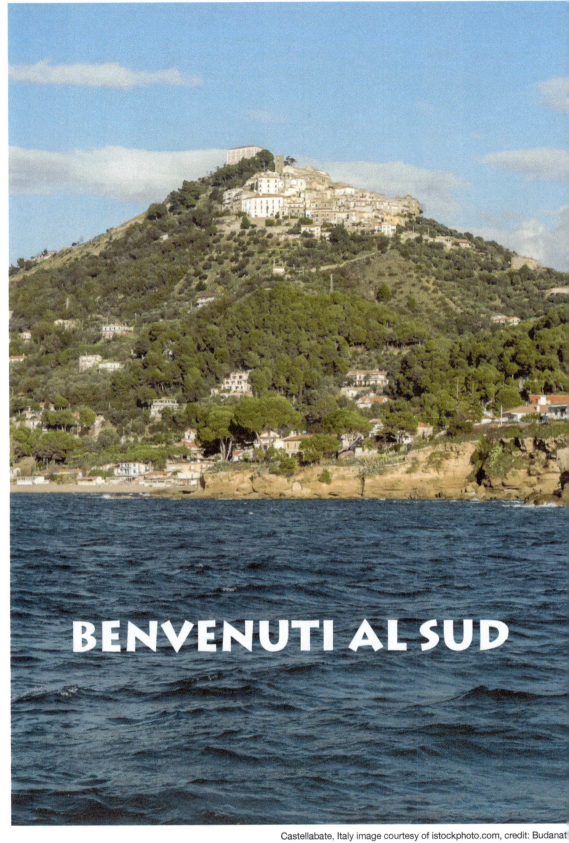

BENVENUTI AL SUD

Castellabate, Italy image courtesy of istockphoto.com, credit: Budanat

# *BENVENUTI AL SUD*
## DI LUCA MINIERO
### (2010)

## Il regista

Luca Miniero nasce a Napoli nel 1967. Dopo la laurea in Lettere moderne, si trasferisce a Milano dove lavora alla realizzazione di spot pubblicitari molto apprezzati. Il suo primo cortometraggio, diretto insieme all'amico Paolo Genovese, è del 1999 e si intitola *Piccole cose di valore non quantificabile*. Nel 2002 arriva il primo lungometraggio, *Incantesimo napoletano*, sempre in collaborazione con Paolo Genovese, così come *Nessun messaggio in segreteria* nel 2005 e *Questa notte è ancora nostra* nel 2008. *Benvenuti al Sud* è il primo film che Miniero dirige completamente in proprio nel 2010, seguito da *Benvenuti al Nord* nel 2012, *Un boss in salotto* e *La scuola più bella del mondo* nel 2014, *Non c'è più religione* nel 2016 e *Sono tornato* nel 2018.

## Scheda tecnica essenziale

Regia: Luca Miniero
Sceneggiatura: Massimo Gaudioso
Costumi: Sonu Mishra
Scenografia: Paola Comencini
Suono: Alessandro Bianchi
Montaggio: Valentina Mariani
Musiche originali: Umberto Scipione
Fotografia: Paolo Carnera
Produttori esecutivi: Dany Boon, Giorgio Magliulo, Matteo De Laurentiis
Personaggi e interpreti: Alberto Colombo (Claudio Bisio)
        Mattia Volpe (Alessandro Siani)
        Silvia Colombo (Angela Finocchiaro)
        Maria Flagello (Valentina Lodovini)
        Costabile grande (Giacomo Rizzo)
        Costabile piccolo (Nando Paone)

# La trama

Per accontentare la moglie, Alberto Colombo, direttore delle poste in un ufficio di provincia in Brianza fuori Milano, cerca con tutti i mezzi, anche quello di spacciarsi per disabile, il trasferimento in una sede della città. Una volta scoperto, per punizione, viene trasferito a Castellabate, un paesino vicino a Salerno nella regione Campania. Alberto parte pieno di pregiudizi verso la sua nuova destinazione per poi trovare invece nuovi colleghi ed amici, e conoscere un nuovo stile di vita in un posto incantevole. Il problema sarà di nascondere alla moglie e ai vecchi amici questa scoperta per non rovinare ai loro occhi la sua fresca reputazione di eroe.

## Nota culturale: Il Nord e il Sud

Le differenze tra Nord e Sud Italia, che resistono nonostante il mondo globalizzato di oggi, sono molto antiche e hanno un'origine storica. All'epoca dell'Unità d'Italia, proclamata nel 1861, le varie regioni italiane avevano avuto un diverso sviluppo a seconda dei popoli che le avevano dominate. Così, ad esempio, sotto il dominio dell'Austria, la Lombardia aveva conosciuto uno sviluppo di industrie, commerci e reti stradali assente nelle regioni del Sud, il cosiddetto Regno delle Due Sicilie. Infatti, sotto la sovranità dei Borboni, solo Napoli, la capitale dove risiedeva la corte, era una città che aveva goduto in modo privilegiato di innovazioni e di crescita. Fino alla riforma agraria del 1950, nel Sud erano diffusi i latifondi, terreni molto vasti, coltivati in maniera estensiva oppure destinati al pascolo per gli animali. Oggi, nel Sud il latifondo non esiste più mentre sono presenti molte grandi e piccole industrie. Ai nostri giorni, dunque, le differenze tra il Settentrione e il Meridione dipendono soprattutto da fattori quali la diversità del clima e della geografia del territorio, e dal tipo di risorse specifiche e di economia locale che caratterizzano le svariate aree del Paese.

## Prima della visione

1. Cosa evocano per te le parole "Nord" e "Sud"?
2. Quali sono le maggiori differenze tra il Nord e il Sud nel tuo Paese?
3. C'è un cibo o un piatto a cui non rinunceresti mai? Spiega.
4. Secondo te, cos'è un pregiudizio? Puoi fare un esempio?
5. Hai mai visitato un quartiere, una città o un Paese di cui avevi sentito parlare in modo negativo? Se sì, qual è la tua impressione personale di questo posto ora? Se no, pensi di andare a vederlo con i tuoi occhi un giorno? Spiega.

## Vocabolario preliminare (in ordine di utilizzo nel film)

il ciaparàtt (milanese) = "prendi topi", buono a nulla

il pirla (milanese, volgare) = stupido

il disabile, l'handicappato = chi ha un handicap fisico (o mentale)

la carrozzella = sedia a rotelle usata da chi non può camminare

bucare la gomma = forare la ruota della carrozzella (o della macchina, della bici, della moto)

spacciarsi per disabile = fingere di essere un disabile (pur essendo sano)

l'ispettore = funzionario che ha il compito di controllare

il terrone = termine dispregiativo usato al Nord per indicare un abitante del Sud Italia

il polentone = termine dispregiativo usato al Sud per indicare un abitante del Nord Italia

il camorrista = membro del gruppo mafioso noto come camorra

la tisana = tè alle erbe con effetto rilassante

il succo di frutta = bevanda analcolica a base di frutta e zucchero

trasferire un impiegato = spostare un dipendente da una sede all'altra

il trasferimento = spostamento in altra sede o città

il giubbotto antiproiettile = casacca protettiva che impedisce ai proiettili di entrare nel torace

il tritolo = polvere esplosiva

il portafoglio = oggetto in cui si mettono soldi, carte di credito e documenti

lo sfiato (del camino) = condotto che consente la fuoriuscita di gas o di vapori sprigionati dal fuoco acceso in un camino

il fuochista (pl. i fuochisti) = esperto che prepara i fuochi d'artificio

jamm jà (napoletano) = andiamo!, su!

mentire = dire bugie, dire balle, non dire la verità

i mobili = oggetti di arredamento di una casa

i rifiuti, la spazzatura = materiali di scarto da raccogliere e distruggere

la raccolta differenziata = separazione dei materiali da riciclare

gli stereotipi, i luoghi comuni = idee preconcette riguardo a luoghi o a persone

il programma di protezione = speciali misure per la salvaguardia di testimoni e collaboratori di giustizia

la scorta = poliziotti o guardie che accompagnano chi è in un programma di protezione

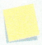 **Post-it culturali**

DOP = Denominazione d'Origine Protetta (marchio di garanzia e protezione dell'Unione Europea assegnato a prodotti tipici di un territorio specifico)

il gorgonzola = formaggio lombardo proveniente dalla città omonima

la zizzona di Battipaglia = grossa mozzarella di bufala prodotta a Battipaglia in provincia di Salerno

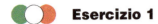

## Esercizio 1

Completa le frasi seguenti con la parola giusta della lista.

1. Non continuare a _____! So benissimo che non dici la verità!

2. Nel mio _____ tengo un po' di banconote, la carta di credito e la foto del mio cane.

3. Il _____ è un famoso formaggio lombardo dal sapore piccante mentre la _____ è una grossa mozzarella di latte di bufala campana.

4. _____ per disabile con lo scopo di ottenere un trattamento preferenziale è illegale.

5. Che sfortuna! Mario ha bucato di nuovo la _____ della bicicletta!

6. Se i settentrionali chiamano i meridionali "_____", i meridionali chiamano i settentrionali "polentoni".

7. Gina è una poliziotta e quando entra in azione indossa sempre il _____!

8. A casa di mia nonna l'arredamento è molto antico, ma ci sono anche alcuni _____ moderni.

## Esercizio 2

Completa le frasi con la scelta giusta.

1. Quando mi sento stanco e stressato, bevo sempre (un succo di frutta/una tisana).

2. Ci sono sempre tanti (programmi di protezione/stereotipi) sulla gente che vive in un posto che non si conosce.

3. (L'ispettore/il disabile) è arrivato per verificare il buon funzionamento dell'ufficio.

4. Giulio vuole chiedere (la carrozzella/il trasferimento) per abitare nella stessa città della sua fidanzata.

5. Se continui a dire (bugie/rifiuti), nessuno ti crederà più.

6. Il famoso deputato è sempre accompagnato dalla (camorra/scorta) per motivi di sicurezza.

7. (I fuochisti/gli impiegati) hanno preparato lo spettacolo pirotecnico per la festa del patrono.

8. Quando accendi il fuoco in cucina, devi controllare che (il camino/lo sfiato) dell'aria sia aperto.

# Durante la visione

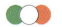 ## Esercizio 3

Vero o falso?

| | | | |
|---|---|---|---|
| 1. | Silvia Colombo, moglie di Alberto, sogna di vivere a Milano. | V | F |
| 2. | Alberto si finge disabile per ottenere il trasferimento. | V | F |
| 3. | Alberto si trasferisce a Castellabate con la famiglia. | V | F |
| 4. | Mattia Volpe è molto ospitale. | V | F |
| 5. | Alberto capisce perfettamente il dialetto di Castellabate. | V | F |
| 6. | Gli impiegati dell'ufficio postale trovano i mobili per la casa del direttore. | V | F |
| 7. | Alberto lancia i rifiuti dalla finestra e riceve una multa. | V | F |
| 8. | Alberto confessa alla moglie che a Castellabate si trova molto bene. | V | F |
| 9. | Gli impiegati organizzano una falsa scorta armata per Silvia. | V | F |
| 10. | Alberto ostacola l'amore tra Mattia e Maria. | V | F |
| 11. | Silvia crede che Maria sia l'amante di suo marito. | V | F |
| 12. | Quando arriva il trasferimento a Milano, Alberto è felicissimo. | V | F |

 ## Esercizio 4

Completa la frase con la risposta giusta: a, b, oppure c?

1. Alberto è un membro della _____.
   a. camorra napoletana
   b. Accademia del gorgonzola
   c. squadra di calcio del paese

2. Prima di partire per Castellabate, Alberto lascia a casa _____.
   a. giacca e cravatta
   b. portafoglio e documenti
   c. orologio e fede nuziale

3. Quando Alberto arriva a Castellabate, c'è _____.
   a. un temporale ed è buio
   b. il sole e fa caldo
   c. un vento molto forte

4. Per colazione la madre di Mattia offre ad Alberto _____.
   a. tè al latte con fette biscottate
   b. yogurt e caffellatte
   c. sanguinaccio e caffè

5. Quando Colombo apre la finestra dell'appartamento a Castellabate vede

   _____.

   a. il lago
   b. il mare
   c. il fiume

6. Colombo e Volpe vanno insieme a _____.
   a. pescare
   b. cacciare
   c. correre

7. Per gelosia Mattia colpisce una _____ con un bastone.
   a. bicicletta
   b. motocicletta
   c. macchina

8. Colombo crede che Volpe prenda _____.
   a. troppi caffè
   b. troppi succhi di frutta
   c. troppa cocaina

9. Quando Silvia scopre che suo marito le ha detto tante bugie su Castellabate,

   _____.

   a. ride e si diverte
   b. piange e si dispera
   c. si arrabbia e va via

10. Quando la mamma capisce che Mattia vuole andare via di casa, gli prepara

    _____.

    a. lo zabaione con il Marsala
    b. la frittata di maccheroni
    c. la torta al cioccolato

## Esercizio 5

Fornisci tu la risposta giusta.

1. Durante il colloquio con l'ispettore per la richiesta di trasferimento a Milano, Alberto finge ...
2. La prima volta che scende a Castellabate, Alberto Colombo usa il navigatore e ...
3. Riguardo all'orario dell'ufficio postale, Maria Flagello spiega che ...
4. Quando Colombo butta i rifiuti fuori dalla finestra, Mattia gli insegna che ...
5. Maria sostiene che, anche se è innamorato di lei, Mattia ...
6. Quando lascia Castellabate, Alberto si sente ...

# Dopo la visione

 **Esercizio 6**

Chi lo dice? Identifica chi pronuncia le frasi seguenti e in quale scena del film.

1. "Quando un forestiero viene al Sud piange due volte: quando arriva e quando parte."

   _____

2. "Non fare l'eroe!"

   _____

3. "Allora, se ci offrono il caffè, diremo un no *milanese*!"

   _____

4. "Quello tiene il complesso di Edipo! Lui e la mamma …"

   _____

 **Esercizio 7**

La cena al ristorante sul mare. Collega ogni piatto nella lista a sinistra con la sua corretta descrizione a destra. Per aiutarti, cerca su internet un'immagine del piatto:

1. le frittelle di neonata
2. la cianfotta
3. l'acqua cecata
4. la soppressata di Gioi
5. le alici imbottonate
6. le alici arraganate
7. i fusilli al ragù
8. i fichi bianchi del Cilento
9. l'impepata di cozze

a. acciughe cucinate con origano e aceto
b. acciughe imbottite e fritte
c. pasta grossa con sugo di pomodoro, lardo e carne di manzo
d. stufato di verdure miste e patate
e. molluschi cucinati in padella, con aglio, pepe e prezzemolo
f. frutti dolci di polpa chiara
g. pane secco, pomodorini e acciughe bagnati con acqua bollente
h. polpette fritte di pesce azzurro appena nato
i. salume stagionato di una famosa località del Cilento

1. ____; 2. ____; 3. ____; 4. ____; 5; ____; 6. ____; 7. ____; 8. ____; 9. ____.

 **Esercizio 8**

Gli stereotipi

Quali sono tre stereotipi che Alberto Colombo ha del Sud prima di partire per Castellabate?

1. _____
2. _____
3. _____

Quali sono tre cose che Alberto Colombo impara ad apprezzare durante la sua permanenza al Sud?

1. _____

2. _____

3. _____

**Esercizio 9**

Il Lei e il Voi

Ci sono due scene nel film in cui un personaggio non capisce a chi si sta parlando, a causa del diverso uso dell'appellativo formale Lei, usato nell'italiano standard, e del Voi, usato soprattutto in Campania. Chi sono i personaggi e in quale scena si trovano?

1. _____

2. _____

## Fermo immagine

Nel 1811 il generale francese e Re di Napoli Gioacchino Murat, si affacciò dal belvedere di Castellabate e pronunciò la famosa frase "Qui non si muore". In quale momento del film è ripetuta questa citazione? Che cosa stanno facendo Alberto e Mattia? Per che cosa si sta preparando il paesino? Secondo te, è un caso che la citazione arrivi in un momento di festa e di profonda gioia per i suoi abitanti? A tuo avviso, che cosa intendeva dire Murat con "Qui non si muore"? Alberto è o non è d'accordo con Murat nei vari momenti del film? Quali aspetti della cittadina cilentana gli fanno credere di essere in pericolo di morte? Quali, invece, lo fanno sentire vivo? Si potrebbe dire che Alberto non muore, ma anzi, "rinasce" a Castellabate? Spiega con esempi dal film. Infine, nel film, la targa con la citazione di Murat è quasi nascosta alla vista, coperta dall'edera. Che cosa può significare questo dettaglio?

## La scena: A lezione di napoletano (minuti 43:08-45:52)

**Esercizio 10**

Durante la cena nel ristorante sul mare, Mattia spiega come si fa a parlare il dialetto di Castellabate.

1. La prima cosa che insegna a Colombo è che basta togliere _____.
   a. l'ultima lettera ad una parola
   b. un articolo ad una parola
   c. una parola

2. Costabile piccolo aggiunge che, tuttavia, tutte quelle lettere eliminate _____.
   a. vanno perse
   b. non vanno perse
   c. vanno sostituite da altre lettere

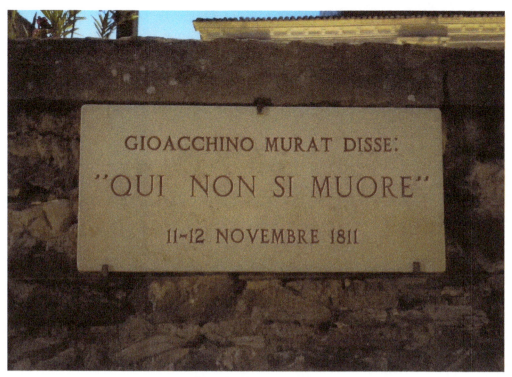

Epigraph of Gioacchino Murat courtesy of istockphoto.com, credit: lucamato

3. Mattia spiega che la vocale "e" può significare _____.
   a. forse
   b. no
   c. sì

4. Invece la vocale "o" può esprimere _____.
   a. avvertimento
   b. emozione
   c. rabbia

5. A sua volta, la vocale "i" diventa il verbo _____.
   a. amare
   b. andare
   c. parlare

6. Infine, le vocali "u" e "a" si uniscono e formano la parola "ua" che indica

   _____.
   a. dolore
   b. stupore
   c. gioia

7. Per chiamare il cameriere, Colombo dice _____.
   a. "i"
   b. "iamm ià"
   c. "uè"

8. Per dire "vorremmo", Colombo dice _____.
    a. "vorremm'"
    b. "vuless'm'"
    c. "vogliam'"

 **Esercizio 11**

Parliamo in dialetto! In coppia, impersonate un cameriere e un cliente in un ristorante di
Castellabate. Il cliente chiama il cameriere e ordina dei piatti. Il cliente fa delle domande sui
piatti e il cameriere risponde. Create un dialogo di almeno sei battute in cui il cliente utilizza
alcune delle espressioni insegnate a Colombo in questa scena. Preparatevi a recitare davanti alla
classe. Buon divertimento!

Cliente: "_____."

Cameriere: "_____."

Cliente: "_____."

Cameriere: "_____."

Cliente: "_____."

Cameriere: "_____."

## Internet

1. Cerca informazioni e fotografie su Milano e Castellabate e presentale alla classe con un
   PowerPoint (includi monumenti, chiese, strade tipiche o importanti, ecc.). Poi spiega quale
   città preferiresti visitare e perché.
2. Con l'aiuto di Google Maps, traccia il percorso che Alberto Colombo deve fare in macchina
   per andare da Milano a Castellabate. Quali sono alcune delle città che si trovano sulla
   strada? Mostra alcune immagini di queste località ai tuoi compagni con un tuo piccolo
   commento personale.
3. Nel film, il gorgonzola e la mozzarella rappresentano rispettivamente la Lombardia e la
   Campania. Fai una piccola ricerca su questi due tipi di formaggio e presentala alla classe.
4. Nel film si vedono molti piatti della cucina campana, ma non si vedono specialità della
   cucina lombarda. Fai una piccola ricerca sui piatti lombardi tipici e presentali alla classe con
   una serie di slide, e distribuisci ai compagni le definizioni da abbinare alle immagini.
5. Cerca il testo e il video musicale delle canzoni *O mia bela Madunina* e *'O sole mio*. Con
   l'aiuto dell'insegnante, traduci le canzoni dal dialetto milanese e napoletano in lingua
   italiana. Spiega di cosa parlano e in che modo si collegano al film.
6. Cerca informazioni sul santo patrono di Castellabate e su quello di Milano (giorno del
   santo, quando si prepara e quanto dura la festa, cosa si fa alla festa, che tipo di eventi
   si organizzano, se è una tradizione antica, ecc.). Cerca anche un video su YouTube. Poi
   presenta le informazioni che hai trovato alla classe.

Interpretazion

## Spunti per la discussione orale

1. Descrivi la scena comica del film che ti è piaciuta di più. Chi sono i personaggi? Cosa succede? Per quale ragione trovi questa sequenza particolarmente divertente? Spiega.

2. Pensa ai nomi dei due personaggi principali: Colombo e Volpe. Chi è il primo "Colombo" della storia che ti viene in mente? Che cosa ha fatto di importante? C'è un personaggio di un famoso romanzo italiano che si chiama "la Volpe". Lo conosci? Puoi descriverlo? Secondo te, questi nomi sono stati scelti a caso? Perché sì o perché no? Spiega.

3. In questo film sia la mamma di Mattia che sua moglie, chiedono a Colombo di togliersi le scarpe prima di entrare in casa. Lui se le toglie? Che cosa può rappresentare il gesto di togliersi o non togliersi le scarpe? Discutine con un tuo compagno di classe.

4. Che cosa succede nella finta Castellabate? Descrivi la scena in cui Silvia e Alberto attraversano il finto paese dopo l'arrivo di Silvia alla stazione, e il breve tragitto sul furgone delle Poste Italiane. Quali stereotipi sul Sud riesci ad individuare?

5. Immagina che un ragazzo del Sud Italia si trasferisca a Milano. Prima della partenza, sua madre, una donna molto tradizionale e piena di pregiudizi sul Nord, gli fa delle raccomandazioni. Secondo te, cosa gli dice? A che cosa deve fare attenzione il ragazzo? Cosa potrebbe succedergli di brutto al Nord? Che tipo di pericoli corre? Cosa non dovrebbe mangiare e perché? Insieme ad un compagno di classe fai delle ipotesi, sulla base di quello che mostra il film.

6. Pensa a due scene nel film in cui si beve oppure si offre un caffè. Secondo te, qual è la funzione sociale di questa bevanda nel contesto del film? Ci sono altri cibi o bevande che possono avere la stessa funzione? Nel tuo paese, il caffè ha lo stesso significato? Spiega e confronta le tue idee con quelle di un/a compagno/a di classe.

## Spunti per la scrittura

1. Ripensa alle due città principali di questo film, Milano e Castellabate, e alle scene del film ambientate in questi posti. Noti delle differenze nel tipo di luce presente nelle scene ambientate nelle due città? Descrivine almeno due. Inoltre, spiega perché, secondo te, il regista ha fatto questo tipo di scelte e cosa rappresentano i diversi tipi di luce e di ambientazione.

2. Racconta le due scene in cui Alberto presenta in modo incrociato la mozzarella e il gorgonzola, rispettivamente ai suoi amici dell'Accademia e di Castellabate. Quali sono le loro reazioni davanti a questi prodotti? Secondo te, perché non vengono apprezzati? Cosa potrebbero rappresentare questi episodi? Ce ne sono altri simili nel film? Se sì, descrivili e spiega cosa rappresentano a tuo parere.

3. Il cibo sembra giocare un ruolo importante nel film. Pensa in particolare allo zabaione con il Marsala, al sanguinaccio e all'impepata di cozze. Descrivi quando sono presentati e cosa rappresentano questi piatti nell'esperienza di Alberto e degli altri personaggi.

4. Il Nord e il Sud nel tuo Paese. Ci sono pregiudizi verso gli abitanti del Nord e del Sud? Quali? Pensi che alcuni siano veri, o che siano soltanto pregiudizi? Tu, di quale parte del Paese sei? Sei mai stato/a vittima di pregiudizi? Racconta e spiega il tuo punto di vista.

5. Ripensa alle due mamme principali di questo film, la madre di Mattia e la moglie di Alberto. Quali similitudini e quali differenze trovi nel loro modo di crescere e trattare i figli? Descrivi facendo riferimento a scene specifiche del film. Ti sembra che essere del Nord e del Sud influisca in qualche modo sul loro modo di essere madre? Spiega.

6. Vai su YouTube e guarda il trailer di *Benvenuti al Nord*. Usa un po' d'immaginazione e scrivi la tua versione personale del sequel di *Benvenuti al Sud* sulla base del trailer. Per aiutarti puoi consultare le schede poste in appendice a questo manuale.

## Proposte per un saggio o una presentazione a livello avanzato

1. Fai una ricerca su Milano e i suoi monumenti, in particolare il Duomo.

2. Fai un'indagine su Milano e sull'immigrazione in questa città dagli anni Sessanta ad oggi.

3. Fai una ricerca sulle origini e le caratteristiche della camorra.

4. Fai una ricerca sulla canzone napoletana ed i suoi interpreti più famosi. Scegli alcune canzoni del repertorio classico, analizzane il testo e traducilo in italiano. Poi ascolta queste canzoni con i compagni e insieme decidete quale canzone preferite e perché.

5. Fai una ricerca sulla raccolta differenziata dei rifiuti urbani in Italia e nella regione Campania. In quali categorie sono suddivisi i vari tipi di rifiuti urbani? Quali sono i materiali maggiormente riciclati? Quali comuni della regione Campania detengono il primato di "ricicloni"? Come si posiziona la Campania nella classifica nazionale? Raccogli dei dati al riguardo in una serie di slide e presentali alla classe. Prepara inoltre alcune domande da fare alla classe sulla necessità e sull'utilità della raccolta differenziata.

6. Guarda *Benvenuti al Nord*, il sequel di *Benvenuti al Sud* diretto dallo stesso regista. Poi, con l'aiuto delle schede in appendice al manuale, scrivi una recensione facendo un paragone tra i due film. Quale ti è piaciuto di più? Perché?

## Angolo grammaticale

 **Esercizio 12**

Silvia ha molti progetti per la sua famiglia. Coniuga i verbi tra parentesi al futuro.

1. Alberto, tu _____ (trovare) lavoro a Milano.

2. Noi _____ (cercare) una nuova casa in città.

3. Noi _____ (lasciare) la Brianza e _____ (trasferirsi) presto.

4. Chicco, tu _____ (andare) alla scuola americana.

5. Chicco, da grande tu _____ (fare) l'avvocato.

6. Chicco, da grande tu _____ (conoscere) una bella ragazza milanese e voi _____ (sposarsi)!

7. Chicco, tu e tua moglie _____ (comprare) una casa a Milano, in Piazza Duomo!

8. Alberto, quando tu _____ (essere) al Sud, tu _____ (dovere) stare attento a non prendere il colera!

9. Alberto, io non _____ (venire) mai a Castellabate e io non _____ (bere) mai tutti quei caffè!

10. Alberto, due anni _____ (passare) in fretta e poi tu _____ (avere) finalmente il trasferimento a Milano.

## ⬤◯ **Esercizio 13**

Parole che finiscono in –ista. Scegli la parola della lista che completa la frase:

alcolista • ambientalista • barista • camorrista • fuochista • musicista • razzista • regista

1. Il papà di Mattia faceva i fuochi d'artificio. Era un _____.

2. Se Alberto continua a bere così tanto limoncello, finirà col diventare un _____!

3. Mattia ama il mare e l'ambiente. Si potrebbe quasi dire che è un _____.

4. Quando Mattia e Alberto sono entrati nel bar con lo scooter, il _____ ha chiamato la polizia.

5. Luca Miniero, il _____ di questo film, probabilmente si è divertito molto a girarlo.

6. Al principio, Alberto ha tanti pregiudizi sul Sud. Lui sembra un vero _____.

7. Secondo l'amico di Alberto, membro dell'Accademia del gorgonzola, al Sud ognuno è _____.

8. Giovanni D'Anzi è il _____ che ha scritto la canzone *O mia bela Madunina*.

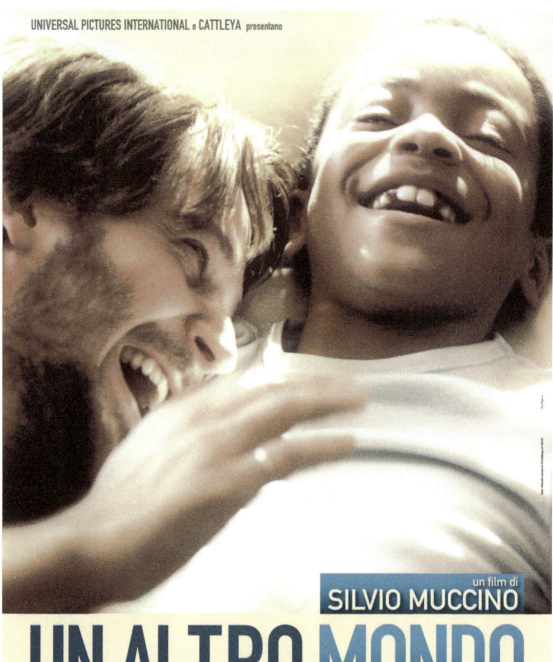

UNIVERSAL PICTURES INTERNATIONAL e CATTLEYA presentano

un film di
SILVIO MUCCINO

# UN ALTRO MONDO

## LE COSE NON CAMBIANO MAI. CAMBIAMO NOI.

Isabella Ragonese   Michael Rainey Jr.   Maya Sansa   Flavio Parenti   e con Greta Scacchi

UNIVERSAL PICTURES INTERNATIONAL e CATTLEYA PRESENTANO UNA PRODUZIONE CATTLEYA IN COLLABORAZIONE CON UNIVERSAL PICTURES INTERNATIONAL "UN ALTRO MONDO" CON SILVIO MUCCINO ISABELLA RAGONESE MICHAEL RAINEY Jr. MAYA SANSA FLAVIO PARENTI E CON GRETA SCACCHI TRATTO DAL ROMANZO "UN ALTRO MONDO" DI CARLA VANGELISTA EDITO DA GIANGIACOMO FELTRINELLI EDITORE SOGGETTO CARLA VANGELISTA SCENEGGIATURA SILVIO MUCCINO E CARLA VANGELISTA CASTING BARBARA GIORDANI AIUTO REGIA ROY BAVA DIRETTORE DI PRODUZIONE PIERGIUSEPPE SERRA SCENOGRAFIA ANDREA ROSSO COSTUMI MAURIZIO MILLENOTTI SUONO GILBERTO MARTINELLI FOTOGRAFIA MARCELLO MONTARSI MONTAGGIO CECILIA ZANUSO MUSICHE STEFANO ARNALDI PRODUTTORE ESECUTIVO MATTEO DE LAURENTIIS PRODUTTORE DELEGATO FRANCESCA LONGARDI PRODOTTO DA RICCARDO TOZZI GIOVANNI STABILINI MARCO CHIMENZ REGIA DI SILVIO MUCCINO

IN COLLABORAZIONE CON   BNL GRUPPO BNP PARIBAS

DA NATALE AL CINEMA

cattleya         www.unaltromondo.com         UNIVERSAL

# *UN ALTRO MONDO*
## DI SILVIO MUCCINO
## (2011)

## Il regista

Silvio Muccino nasce a Roma nel 1982 e a soli sedici anni interpreta il ruolo principale in *Come te nessuno mai*, un film che ha scritto insieme al fratello, il regista Gabriele Muccino, ambientato nello stesso liceo classico romano in cui si è diplomato. Nel 2002 interpreta un altro studente nel film del fratello *Ricordati di me,* e nel 2003 Silvio scrive la sceneggiatura per il film *Che ne sarà di noi* diretto da Giovanni Veronesi, in cui appare di nuovo nel ruolo del giovane protagonista. Nel 2006 recita nel film *Il mio miglior nemico* accanto a Carlo Verdone, con cui ha anche curato la sceneggiatura. Nello stesso anno comincia una collaborazione con la scrittrice Carla Vangelista e nel 2007 realizza *Parlami d'amore*, il primo film che lo vede impegnato nella regia oltre che come attore e sceneggiatore. Nel 2010 Silvio Muccino realizza *Un altro mondo* e nel 2015 *Le leggi del desiderio*, ancora nel triplice ruolo di regista, sceneggiatore e attore, e ancora su un soggetto della Vangelista. Nel 2017 appare nel cast del film *The Place* diretto da Paolo Genovese.

## Scheda tecnica essenziale

Regia: Silvio Muccino
Sceneggiatura: Silvio Muccino, Carla Vangelista
Costumi: Maurizio Millenotti
Scenografia: Andrea Rosso
Suono: Gilberto Martinelli
Montaggio: Cecilia Zanuso
Musiche originali: Stefano Arnaldi
Fotografia: Marcello Montarsi
Produttore esecutivo: Matteo De Laurentiis
Personaggi e interpreti: Andrea (Silvio Muccino)
                    Charlie (Michael Rainey Jr.)
                    Livia (Isabella Ragonese)

Sara (Maya Sansa)
Cristina (Greta Scacchi)
Tommaso (Flavio Parenti)

## La trama

Andrea ha ventotto anni, molti amici, una fidanzata che lo ama e una madre ricca che gli permette di condurre una vita comoda e disimpegnata. Il giorno del suo compleanno riceve notizie dal padre che da molti anni si è trasferito in Africa ed ora è in punto di morte. Andrea arriva a Nairobi in Kenya, e scopre che il padre ha avuto un altro figlio, un bambino di otto anni a cui dovrebbe fare da tutore. Andrea cerca inutilmente di affidare il bambino al nonno materno, e poi finisce per portarlo con sé a Roma. Comincia allora la convivenza tra Andrea, il piccolo Charlie e Livia, la fidanzata, tra alti e bassi, scoperte e rivelazioni, fino al momento in cui Andrea deve prendere una decisione sull'adozione definitiva del minore.

### Nota culturale: Gli italiani e l'Africa

Per circa un secolo, tra il 1850 e il 1950, l'Italia ha guardato all'Africa per la propria espansione coloniale, così alcuni paesi come la Libia, la Somalia, l'Etiopia e l'Eritrea, sono stati sotto il dominio italiano. Oggi l'Italia guarda all'Africa in diversi modi. Questo grande continente è sia meta turistica di viaggi (la Tunisia, il Marocco e l'Egitto per le spiagge, l'arte o l'archeologia, il Kenya per i safari, e la Namibia per i paesaggi spettacolari), sia meta di missioni di volontariato da parte di tecnici, insegnanti e medici per aiutare con lo sviluppo, l'istruzione e la sanità. Tramite il circuito delle adozioni internazionali, ogni anno un certo numero di bambini, in gran parte orfani e provenienti da diversi paesi africani, sono affidati in modo permanente a coppie o a famiglie italiane. Ma l'Africa non è più così lontana come sembrava un tempo. Infatti, si può dire che negli ultimi quarant'anni l'Africa sia arrivata in Italia attraverso l'immigrazione. Nel 2013 oltre un milione di cittadini stranieri residenti in Italia provengono dal continente africano, in particolare dal Marocco, dall'Egitto, dal Senegal, dalla Tunisia, dalla Nigeria e dal Ghana. Questi immigrati si aggiungono ad altri gruppi che attualmente vivono sul territorio italiano come i rumeni, gli albanesi, i cinesi e gli ucraini. L'Italia si trova quindi nel pieno di un processo di trasformazione sociale per cui sta diventando sempre di più un paese multietnico e multiculturale. Tuttavia, questo mutamento non avviene senza tensioni e incidenti, quindi occorre combattere ogni giorno contro pregiudizi e discriminazioni e vigilare su manifestazioni di intolleranza razziale o religiosa.

# Prima della visione

1. Quali sono le qualità di un padre o di una madre ideale? Fai una lista di aggettivi.
2. Quali sono le responsabilità di un adulto, a tuo parere? Indica almeno tre cose.
3. Quali possono essere le sfide di un bambino che arriva in un nuovo Paese senza i genitori?
4. Commenta la frase "i soldi non fanno la felicità". Secondo te, è vero?
5. Puoi fare un esempio di comportamento o di frase razzista?

## Vocabolario preliminare (in ordine di utilizzo nel film)

compiere gli anni = festeggiare il proprio compleanno, arrivare all'anniversario della propria
    nascita

la festa a sorpresa = evento organizzato segretamente tra amici per il compleanno di qualcuno

la bulimia nervosa = disordine alimentare che porta ad abbuffarsi di cibo per poi vomitarlo

l'assegno = titolo di credito con cui una certa somma di denaro è pagata all'intestatario

imparare ad andare in bicicletta = apprendere le tecniche per potere pedalare sulla bicicletta senza
    rotelle

ricoverare in ospedale = ammettere un malato in ospedale per assistenza e cure mediche

l'aeroporto = struttura attrezzata per consentire il movimento di aerei e passeggeri

l'orfano = bambino che ha perso uno o entrambi i genitori

l'orfanotrofio = istituto che si occupa di accogliere ed educare i bambini orfani

il tutore legale = chi per legge rappresenta un bambino o un minore e ne cura gli interessi

l'abbandono di minore = l'atto di sottrarsi alla custodia o alla cura di un bambino da parte di un
    adulto

l'adozione = procedimento legale per cui un bambino diventa figlio legittimo di chi lo adotta

noleggiare = affittare un mezzo di trasporto come una macchina, una barca, un motorino

il dinosauro = rettile preistorico, simile ad una gigantesca lucertola, oggi estinto

il facocero = mammifero africano della famiglia dei suini, simile ad un cinghiale

il cacciatore = chi va a caccia di animali selvatici munito di fucile

tradurre (p. passato 'tradotto') = (qui) formulare un messaggio in una lingua diversa da quella
    originale

morire = giungere alla fine dell'esistenza, smettere di vivere

piangere = produrre lacrime dagli occhi per sofferenza fisica o psicologica

pisciarsi addosso = fare la pipì su di sé, urinare nei propri vestiti

la cacca = sterco, escremento

il razzismo = forma di pregiudizio e discriminazione contro individui di gruppi ritenuti inferiori

odiare = provare un sentimento forte di avversione o ripugnanza, detestare

la responsabilità = (qui) dovere, obbligo

la relazione = (qui) rapporto d'amore o di amicizia fra due persone

affezionarsi = legarsi a qualcuno con un sentimento di affetto

somigliarsi = essere simili nell'aspetto fisico o nella personalità

il segreto = informazione privata che pochi conoscono e che non si desidera divulgare

litigare = discutere con violenza e parole offensive, bisticciare, altercare

 **Esercizio 1**

Completa le frasi con la parola o l'espressione opportuna della lista.

1. Quando uno sta molto male, è _____ in ospedale.
2. Quando uno compie gli anni, a volte gli amici organizzano una _____.
3. Se un minore non ha nessun parente al mondo, spesso finisce in un _____.
4. Quando i bambini imparano a _____, per loro è una grande conquista.
5. Allo zoo si possono vedere animali di tutto il mondo, come il _____.
6. La _____ nervosa è un disturbo dell'alimentazione che colpisce soprattutto le donne.
7. Quando si parte per un viaggio in aereo, è bene arrivare in _____ con un po' di anticipo.
8. È la _____ degli studenti consegnare i compiti entro la scadenza fissata dall'insegnante.
9. Quando uno è molto triste o infelice, spesso _____.
10. Per combattere il _____ è essenziale insegnare la solidarietà e il rispetto.
11. Ogni mese il signor Rossi paga l'affitto con un _____ al suo padrone di casa.
12. Se due individui parlano una lingua diversa, è necessario un interprete per _____ le informazioni da una lingua all'altra.

 **Esercizio 2**

Sostituisci la parte sottolineata di ogni frase con la parola o l'espressione opportuna della lista.

1. Lucia è orfana di padre e di madre, così lo zio è il suo <u>responsabile ufficiale</u>.
2. La macchina di Matteo è dal meccanico e lui ne deve <u>affittare</u> una temporaneamente.
3. Al piccolo Luigi piacciono molto i <u>rettili preistorici</u> tanto che ne possiede uno di pezza.
4. Giacomino sente dei rumori strani in camera sua e quasi <u>se la fa sotto</u> dalla paura.
5. <u>L'azione di lasciare solo un bambino</u> è un reato punito dal codice penale italiano.
6. Ci sono troppi <u>fatti nascosti</u> nella vita di Angela che mettono a rischio la sua relazione con il marito.
7. Ogni anno molti cacciatori <u>perdono la vita</u> durante una battuta di caccia.
8. Quando due persone <u>si detestano</u>, spesso <u>discutono con parole dure</u>.
9. Gli orfani possono vivere con una nuova famiglia grazie all'<u>affido definitivo</u>.
10. È normale per due fratelli <u>essere simili</u>.

Interpretazion

# Durante la visione

 **Esercizio 3**

Vero o falso?

|    |                                                              |   |   |
|----|--------------------------------------------------------------|---|---|
| 1. | All'inizio del film Livia compie gli anni.                   | V | F |
| 2. | Andrea è sposato con Livia.                                  | V | F |
| 3. | Livia ha un problema con il cibo.                            | V | F |
| 4. | Tommaso è il migliore amico di Andrea.                       | V | F |
| 5. | Cristina è molto rigorosa e distante.                        | V | F |
| 6. | Quando Andrea lo rivede, suo padre è in coma.                | V | F |
| 7. | Andrea è felice di scoprire che ha un fratello.              | V | F |
| 8. | Charlie non sa nuotare molto bene.                           | V | F |
| 9. | Charlie desidera vivere con il nonno materno.                | V | F |
| 10.| A Charlie piace la nuova scuola di Roma.                     | V | F |
| 11.| Andrea difende Charlie e lo consola quando piange.           | V | F |
| 12.| Alla fine del film Charlie, Livia e Andrea sono una famiglia.| V | F |

 **Esercizio 4**

Completa la frase con la risposta giusta: a, b, oppure c?

1. Andrea vive a Roma dove _____.
   a. lavora duramente
   b. studia con profitto
   c. dorme fino a tardi

2. Il giorno del compleanno Andrea riceve _____ da suo padre.
   a. una lettera
   b. un telegramma
   c. una cartolina

3. Charlie si porta sempre dietro un _____.
   a. facocero marrone
   b. elefante grigio
   c. dinosauro arancione

4. Durante un viaggio nella savana, Andrea e Charlie passano una notte in

   _____.
   a. tenda
   b. macchina
   c. albergo

5. Quando Charlie si trova in un posto che non gli è familiare, lui _____ per lo
   stress.
   a. ride forte
   b. si piscia addosso
   c. piange disperato

6. Daniel Polizianos è un _____.
   a. amichetto di Charlie
   b. giovane attore televisivo
   c. personaggio dei fumetti

7. A Roma, un compagno di classe chiama Charlie _____.
   a. viso pallido
   b. pipì gialla
   c. cacca nera

8. Per aiutare Charlie ad integrarsi con gli altri bambini, Livia _____.
   a. lo porta in piscina
   b. organizza una festa
   c. lo manda in campeggio

9. Alla fine, Cristina rivela che il padre di Andrea era _____.
   a. caldo e affettuoso
   b. egoista e superficiale
   c. bugiardo e infedele

10. Sui titoli di coda del film, Andrea insegna a Charlie a _____.
    a. pattinare sulle rotelle
    b. giocare a bowling
    c. andare in bicicletta

## Esercizio 5

Fornisci tu la risposta giusta.

1. Com'è la vita di Andrea prima dell'arrivo di Charlie?

   _____

2. Quali sono i sentimenti di Andrea e Charlie per il padre e perché sono diversi?

   Andrea _____

   Charlie _____

3. Cosa dice il nonno materno a Charlie?

   _____

4. Quali sono due cose che dice Daniel Polizianos?

   _____

   _____

5. Perché Charlie scappa di casa?

_____

6. Qual è la reazione di Andrea e Livia alla notizia che una famiglia perfetta è pronta ad adottare Charlie?

Andrea _____

Livia _____

7. Cosa scopre Andrea su suo padre alla fine del film?

_____

## Dopo la visione

### Esercizio 6

Scrivi una breve descrizione dell'Africa e dell'Italia così come si vedono nel film:

| Africa | Italia |
|--------|--------|
|        |        |
|        |        |
|        |        |
|        |        |
|        |        |

Secondo te, qual è il contrasto più forte tra questi due mondi?

_____

### Esercizio 7

Scrivi una breve descrizione dei personaggi principali del film:

| Andrea |  |
|--------|--|
| Charlie |  |
| Livia |  |

| Tommaso | |
|---------|---|
| Cristina | |

**Esercizio 8**

Decidi qual è il personaggio più . . .

1. simpatico: _____
2. antipatico: _____
3. interessante: _____
4. controverso: _____
5. complesso: _____

. . . e spiega il perché.

**Esercizio 9**

La "buonanotte dei fiorellini". Quali animali nomina Charlie e quali nomina Livia nella "buona notte dei fiorellini"?

| Livia | Charlie |
|-------|---------|
| | |
| | |
| | |
| | |
| | |

Che cosa noti di interessante? Dove si possono trovare gli animali menzionati da Charlie? E quelli di Livia?

## Fermo immagine

Sui titoli di coda del film vediamo Andrea mentre insegna a Charlie ad andare in bicicletta. Come definiresti il loro rapporto in questa immagine? In che modo è cambiato dall'inizio alla

Interpretazion

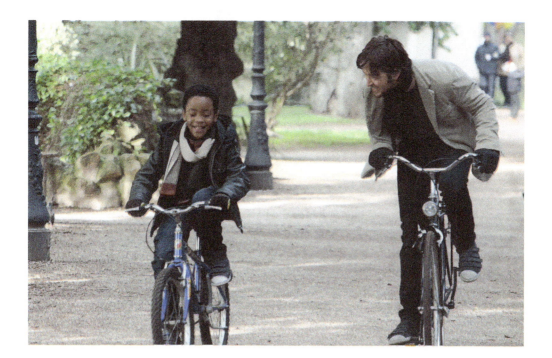

fine del film? In relazione a chi e a che cosa abbiamo già visto questo luogo? Pensi che sia un caso? Che cosa potrebbe rappresentare la bicicletta, o l'azione di insegnare e imparare ad andare in bicicletta, in questo film? Infine, quali sono le tre regole che Andrea insegna a Charlie in questa scena? Pensi che siano applicabili unicamente all'abilità di andare in bici o anche al modo di affrontare la vita in generale? Esprimi una tua opinione.

## La scena: Fine di un'amicizia (minuti 1:34:14-1:37:44)

Andrea torna a casa dopo che è uscito con l'amico Tommaso. Che cosa propone a Charlie? Andrea ripensa al brindisi con Tommaso. A cosa brindano gli amici? Nella sequenza successiva Tommaso e Charlie sono soli. Cosa beve Charlie su istigazione di Tommaso? Ti sembra una buona idea? Che cosa vuole fare Charlie da grande? Qual è invece l'idea di Tommaso? Dove si trova Andrea in quel momento? Cosa vede quando torna? Perché si arrabbia? Come si difende Charlie? Andrea litiga con Tommaso. Che cosa si dicono i due amici? Secondo Tommaso, che cosa rischia Andrea? A tuo avviso, perché Andrea e Tommaso non riescono più ad essere amici? Che cos'è cambiato? Come finisce la scena? Più tardi, Andrea e Charlie sono insieme nel lettone. Cosa dice Charlie ad Andrea? Cosa fa Andrea e perché, secondo te? Commenta l'importanza di questa scena per la storia del film.

## Internet

1. Immagina di dover organizzare una giornata speciale con una persona speciale. Fai una ricerca su cose interessanti e divertenti da fare a Roma, tenendo presente i gusti della persona e il periodo dell'anno in cui trascorrerete la vostra giornata insieme.

2. La scena dei titoli di coda è stata girata a Roma vicino all'Arco di Settimio Severo, sul viale dell'Aranciera nel parco di Villa Borghese. Vai su Google Maps, cerca Villa Borghese, poi "lancia" l'omino giallo e fai un giro del parco. Che cosa vedi? Vai su Google.it e cerca informazioni su alcune attività che si possono fare in questo parco.

3. All'interno del parco di Villa Borghese a Roma, c'è la famosa Galleria Borghese. Vai sul sito di questo museo e cerca informazioni sugli artisti o sulle opere che si possono ammirare lì. Ci sono mostre o eventi speciali? Che cosa ne pensano i visitatori? Raccogli informazioni e immagini in un PowerPoint e presentale alla classe.

4. Cerca e analizza il testo della canzone *I Watussi* di Edoardo Vianello del 1963, poi ascolta la canzone e spiega quali sono le tue impressioni.

5. Fai una piccola ricerca sul quartiere dei Parioli a Roma. Dove si trova? Cosa lo caratterizza? Quale reputazione hanno i cosiddetti "pariolini"? Potrebbe aiutarti la canzone de I Cani del 2011, lo stesso anno del film, dal titolo *I pariolini di diciott'anni*.

6. Fai una ricerca sulle opportunità di volontariato in Africa per gli italiani. Quali associazioni italiane esistono? Quali missioni umanitarie? Per quali scopi? Prepara un PowerPoint e presentalo alla classe. Poi, tutti insieme, esaminate quali opportunità sembrano meglio organizzate e quali sembrano più utili.

7. Vai sul sito di Easy Africa, oppure su uno simile, e cerca offerte o pacchetti di viaggio in Africa. Quali sono le destinazioni più popolari? Dove si alloggia? Cosa si fa di speciale? Come ci si arriva? Quanto costano le diverse soluzioni turistiche? E tu, quale sceglieresti? Spiega perché.

## Spunti per la discussione orale

1. Pensa a due parole chiave per descrivere il rapporto tra Andrea e Charlie. Quali parole hai scelto?

2. Livia capisce che Charlie non ha bisogno di feste e regali. Di che cosa ha bisogno invece, secondo lei?

3. Perché Charlie e Andrea indossano gli stessi abiti durante la loro giornata speciale insieme?

4. Secondo te, di tutte le cose che hanno fatto durante la loro giornata speciale insieme, quali sono piaciute a Charlie e quali sono piaciute ad Andrea? Perché?

5. A tuo avviso, cosa intende Charlie quando dice che lui e Andrea sono simili negli occhi? Pensi che si riferisca ai loro tratti somatici, oppure è una metafora per qualcos'altro?

6. In che modo è "perfetta" la mamma di Andrea? In che modo non lo è?

7. Che cosa scrive Andrea sul muro del palazzo? Pensi che sia divertente? Tu avresti fatto la stessa cosa? Come avresti risolto il problema?

8. Vari personaggi del film utilizzano l'espressione "fa schifo" in riferimento a diverse cose. Indica almeno due cose che "fanno schifo" secondo loro, e il momento del film in cui lo dicono. Infine, spiega se sei d'accordo o meno.

9. Secondo te, i protagonisti fanno la scelta giusta alla fine? Perché sì o perché no?

10. Pensi che Charlie sarà felice con la sua nuova famiglia? Pensi che anche Cristina si affezionerà a lui?

# Spunti per la scrittura

1. Qual è l'altro mondo a cui il titolo si riferisce? Quali "altri" mondi ci sono nel film? Descrivi e spiega con riferimenti al film e ai personaggi. A tuo parere, in quale mondo i personaggi sono più felici? Perché? Sostieni la tua opinione con esempi tratti dal film.

2. Scrivi la favola del bambino con il fischietto al collo. Comincia così: "C'è un bambino piccolo, ma così piccolo, che deve andare in giro con un fischietto al collo per farsi notare. Un giorno il bambino incontra una fata che gli dice: 'Non è vero che sei piccolo, sei bellissimo...'" Adesso continua tu.

3. Immagina di essere Charlie e scrivi una lettera in prima persona a Daniel Polizianos, in cui descrivi la tua vita a Roma con Andrea e Livia. Incomincia con "Caro Daniel..." e concludi con i saluti finali.

4. Descrivi in quali modi diversi il razzismo emerge in questo film, facendo rimandi precisi a personaggi, frasi o contesti.

5. "Le cose non cambiano mai. Cambiamo noi." Commenta lo slogan del film con esempi tratti dal film, ma anche con riferimenti storici o personali.

6. Sei Charlie, sei rimasto a vivere con Andrea e Livia, e la tua maestra ti ha chiesto di scrivere un altro tema. Spiega come ti senti adesso, se pensi ancora alla morte e come sono cambiate le cose, fuori e dentro di te, da quando hai scritto il tuo primo tema.

7. All'inizio del film, Andrea menziona le tre regole sulle quali si basa la relazione tra lui e Livia. Quali sono le tre regole? A tuo avviso, perché Andrea e Livia hanno bisogno di queste regole? In che modo le infrangono? Che cosa succede quando non le rispettano? Secondo te, stanno meglio con o senza le regole? Fornisci una tua opinione personale.

8. In modi diversi, la condizione di essere orfani accomuna Andrea, Livia e Charlie. Con riferimenti al film, spiega in che modo questa condizione ha influito sui comportamenti e sullo stile di vita dei personaggi. Secondo te, si può crescere felici senza i genitori, oppure al contrario, felici *nonostante* i genitori?

## Proposte per un saggio o una presentazione a livello avanzato

1. Consulta i siti italiani e cerca informazioni sull'adozione internazionale (oppure a distanza) di bambini africani, da presentare alla classe.

2. Durante questo film, il presidente Obama viene menzionato o appare indirettamente tre volte. Riguarda il film, individua i vari momenti, e analizza il significato della sua presenza all'interno della storia.

3. Quando Andrea va a trovare sua madre per chiederle del padre, Cristina sta leggendo *Rifugiati* di Nuruddin Farah. Fai una ricerca su questo libro e descrivine il contenuto. Infine, spiega in che modo, a tuo parere, il soggetto del libro si può collegare a quello del film, e perché, di tutti i personaggi, è proprio Cristina a leggerlo.

4. Fai una ricerca sulla bulimia e sull'anoressia nervosa. Descrivi questi disturbi del comportamento alimentare e le loro possibili cause. Cerca dati relativi alla popolazione italiana che ne è affetta, con particolare attenzione alle giovani donne. Di quale disturbo soffre Livia? Quale può essere una possibile causa della sua malattia?

5. Dopo la bella giornata trascorsa con Charlie, Andrea rientra e trova Livia che sta tinteggiando le pareti di casa. Qual è il colore originale delle pareti? Di quale colore le vuole dipingere Livia? A cosa ti fanno pensare questi due colori in relazione alla vita di Andrea e Livia? Quali altri colori sono menzionati nel film? Analizza la presenza dei colori e il loro significato in relazione alle varie scene e ai vari personaggi.

## Angolo grammaticale

 **Esercizio 10**

Charlie salta la scuola e trascorre la giornata insieme ad Andrea. Riguarda la scena (minuti 1:25:22-1:28:58), poi metti le azioni dei due fratelli in ordine cronologico e coniuga i verbi al presente indicativo:

_____ andare al circo

_____ andare al mare

_____ andare sulle montagne russe del luna park

_____ comprare il maglione rosso uguale

_____ giocare a pallacanestro

_____ giocare a pallone sulla spiaggia

_____ guidare la macchina nel parcheggio deserto

_____ guardare un film in 3D al cinema

_____ mangiare hamburger e patatine

_____ mangiare lo zucchero filato

_____ passare la notte in macchina

_____ scrivere graffiti sui muri

_____ svegliarsi stanchi all'alba

**Esercizio 11**

Completa il paragrafo con le forme appropriate del presente indicativo.

Andrea _____ (essere) un giovane di ventotto anni che _____ (avere) tutto nella vita, una bella casa, una bella fidanzata e tanti amici. Lui non _____ (lavorare) ma _____ (chiedere) i soldi a sua madre e _____ (divertirsi). Quando Andrea _____ (ricevere) una lettera da suo padre che _____ (vivere) a Nairobi, lui _____ (decidere) di partire per il Kenya. Però, non appena Andrea _____ (arrivare) in Africa,

suo padre _____ (morire) e non _____ (fare) in tempo

ad affidargli il fratello Charlie. Charlie _____ (parlare) in continuazione

e i suoi discorsi _____ (dare) molto fastidio ad Andrea. Un giorno

Andrea _____ (portare) Charlie dal nonno per sbarazzarsi di lui, ma il nonno

non lo _____ (volere). Allora Andrea _____ (provare) a lasciare

Charlie in un orfanotrofio, ma all'ultimo momento lui non _____ (potere).

Alla fine, Andrea e Charlie _____ (tornare) a Roma insieme, mentre

Livia e Tommaso li _____ (aspettare) all'aeroporto. Che sorpresa quando

loro _____ (vedere) Andrea insieme a Charlie!

BiancaFilm
presenta

# il rosso e il blu

## un film di Giuseppe Piccioni

DIRETTO DI GIUSEPPE PICCIONI, MARCO LODOLI, FRANCESCA MANIERI SCENEGGIATURA DI GIUSEPPE PICCIONI E FRANCESCA MANIERI LIBERAMENTE TRATTO DA "IL ROSSO E IL BLU" DI MARCO LODOLI EDITO DA GIULIO EINAUDI EDITORE SPA
FOTOGRAFIA ROBERTO CIMATTI MONTAGGIO ESMERALDA CALABRIA SCENOGRAFIA LUDOVICA FERRARIO COSTUMI LOREDANA BUSCEMI SUONO GIANLUCA COSTAMAGNA FONICO DI PRESA SCIARONI ARREDAMENTO ALBINA GOVERNATORI
MUSICHE ORIGINALI DI RATCHEV & CARRATELLO EDIZIONI EMERGENCY MUSIC ITALY SRL ORGANIZZAZIONE GIORGIO GASPARINI TERESA GAZBI
UNA PRODUZIONE BIANCAFILM IN COLLABORAZIONE CON RAI CINEMA E IN COLLABORAZIONE CON CINECITTÀ STUDIOS SPA CON IL SOSTEGNO DEL MINISTERO PER I BENI E LE ATTIVITÀ CULTURALI - DIREZIONE GENERALE PER IL CINEMA
OPERA REALIZZATA CON IL SOSTEGNO DELLA REGIONE LAZIO - FONDO REGIONALE PER IL CINEMA E L'AUDIOVISIVO PRODOTTO DA DONATELLA BOTTI REGIA DI GIUSEPPE PICCIONI

RaiCinema    http://teodorocinemablogspot.it/    spazioCinema    TEODORA FILM

MARGHERITA
BUY

RICCARDO
SCAMARCIO

ROBERTO
HERLITZKA

# *IL ROSSO E IL BLU*
## DI GIUSEPPE PICCIONI
## (2012)

## Il regista

Nato ad Ascoli Piceno nel 1953, Giovanni Piccioni si laurea in Sociologia all'Università di Urbino e frequenta la scuola cinematografica Gaumont fondata da Roberto Rossellini. Dopo aver realizzato corti e pubblicità, nel 1987 il regista presenta il suo primo lungometraggio, *Il grande Blek*, ottenendo subito due premi. Tra gli altri film premiati, ricordiamo *Chiedi la luna* del 1991 e *Fuori dal mondo* del 1999. Nel 2013, l'attore Roberto Herlitzka riceve il premio Vittorio Gassman per l'interpretazione del professor Fiorito in *Il rosso e il blu*. Il film più recente di Giuseppe Piccioni, *Questi giorni* del 2016 basato su un romanzo di Marta Bertini, ha concorso per il Leone d'oro alla 73ª Mostra del Cinema di Venezia e ha vinto il premio "Un libro al cinema" nel 2017.

## Scheda tecnica essenziale

Regia: Giuseppe Piccioni
Sceneggiatura: Giuseppe Piccioni e Francesca Manieri
Costumi: Loredana Buscemi
Scenografia: Ludovica Ferrario
Suono: Gianluca Costamagna
Montaggio: Esmeralda Calabria
Musiche originali: Ratchev e Carratello
Fotografia: Roberto Cimatti
Produttori esecutivi: Donatella Botti
Personaggi e interpreti: Giuliana Ferrario (Margherita Buy)
                         Giovanni Prezioso (Riccardo Scamarcio)
                         Fiorito (Roberto Herlitzka)
                         Elena Togani (Lucia Mascino)
                         Angela Mordini (Silvia D'Amico)
                         Enrico Brugnoli (Davide Giordano)
                         Adam Maranescu (Ionut Paun)

# La trama

Liberamente tratto dal romanzo omonimo di Marco Lodoli pubblicato nel 2009, il film presenta la storia di una classe quarta di un liceo romano. Durante l'anno scolastico, scandito all'inizio e alla fine dal suono della fatidica campanella, le vicende di alunni e professori si intrecciano tra loro sia dentro la scuola, a livello della didattica e dei programmi di studio, sia fuori dalla scuola, a livello di situazioni famigliari difficili e delicate. Il titolo si riferisce alla matita rossa e blu con cui, sino a non molti anni fa, gli insegnanti segnavano gli errori, in rosso quelli meno gravi e in blu quelli più gravi.

## Nota culturale: La scuola italiana

L'istruzione pubblica e gratuita in Italia è stabilita dalla Costituzione della Repubblica e garantisce dieci anni di scuola: cinque anni di scuola elementare, tre anni di scuola media e due di scuola secondaria superiore. La scuola superiore è stata più volte riformata. La riforma Gelmini del 2008 attualmente in vigore, stabilisce sei tipologie di liceo (artistico, classico, linguistico, musicale, scientifico e scienze umane), due settori di istituti tecnici (quello economico e quello tecnologico, ciascuno con diversi percorsi scolastici), due settori di istituti professionali (quello dei servizi e quello dell'industria e artigianato, suddivisi in altrettanti indirizzi di studio). Alla conclusione di questo ciclo di cinque anni di studio, gli studenti devono sostenere un esame di stato, comunemente detto "maturità". Se gli studenti passano l'esame, ricevono un diploma che dà loro accesso agli studi universitari.

# Prima della visione

1. Descrivi il tuo liceo. Dove si trova? Che tipo di edificio è (vecchio, nuovo, grande, piccolo)? Come sono arredate le aule? C'è una mensa, un cortile, una palestra?
2. Quali sono (o erano) le materie che studi (o studiavi) al liceo? Qual è (o era) la tua materia preferita? Qual è (o era) quella che invece non ti piace (o non ti piaceva) affatto?
3. C'è un professore o una professoressa del liceo che ricordi con affetto? Puoi descriverlo/a? Perché è (o era) speciale? Cos'hai imparato da lui o da lei?
4. Conosci uno studente o una studentessa che ha (o ha avuto) difficoltà con la scuola? Puoi raccontare la sua esperienza?

## Vocabolario preliminare (in ordine di utilizzo nel film)

la dirigente scolastica = preside, capo di istituto, responsabile della guida di una scuola
il supplente = insegnante che temporaneamente sostituisce il titolare
la campanella = campanello elettrico che, suonando, annuncia l'inizio e la fine delle lezioni
il registro = libro dove gli insegnanti annotano le assenze degli studenti e l'argomento delle
    lezioni

il videoproiettore = apparecchio che serve a proiettare immagini su uno schermo

la lavagna multimediale = superficie elettronica interattiva su cui proiettare informazioni digitali

il programma (di studio) = insieme dei contenuti da trattare nel corso di un anno scolastico

pedissequamente = in maniera passiva e priva di originalità

fare l'appello = chiamare gli studenti in ordine alfabetico

l'alunno = allievo, studente

promuovere = (per un insegnante) passare uno studente alla classe successiva

bocciare = (per un insegnante) respingere uno studente che dovrà ripetere la stessa classe

perdere l'anno = (per uno studente) essere bocciato

il ricevimento (dei genitori) = colloquio periodico tra insegnanti e genitori riguardo agli alunni

il qualunquista = (qui) chi mostra disprezzo verso le istituzioni pubbliche

gli scrutini = valutazione finale del profitto degli alunni durante il consiglio di classe

recitare a memoria una poesia = declamare un testo in rima senza leggere

tentare il suicidio = provare a uccidersi

la palestra = ambiente attrezzato per fare ginnastica e praticare sport

il benzinaio = addetto al distributore di benzina

l'assistente sociale = operatore dei servizi sociali che aiuta persone in situazioni di disagio

i fumetti = storie a disegni il cui testo è racchiuso dentro una piccola nuvola bianca

tossire = emettere un suono violento durante la respirazione

ricoverare in ospedale = ammettere un malato in ospedale per assistenza e cure mediche

compiere gli anni = festeggiare il proprio compleanno, arrivare all'anniversario della propria nascita

il laboratorio di analisi = laboratorio chimico che analizza materiali biologici, come ad esempio il sangue, riportando i risultati su un documento chiamato referto

riconoscere = identificare chi si conosce già

 ## Esercizio 1

Completa il paragrafo con le parole ed espressioni appropriate della lista.

Il professor Rossi è il nuovo _____ di letteratura italiana che sostituisce la

professoressa Verdi in maternità. Il professor Rossi è al suo primo giorno di scuola e a dargli

il benvenuto è la _____, una donna energica che guida la scuola in maniera

eccellente. Quando suona la _____, il professor Rossi entra in classe, saluta

gli studenti e poi apre il _____ per fare l'appello e controllare se ci sono degli

assenti. In classe non c'è una lavagna _____, solo una lavagna tradizionale con

il gesso. Il professore è molto entusiasta, ama il suo lavoro e i suoi alunni. Lui è originale e

non segue pedissequamente il _____. Per questo, a volte porta delle poesie in

fotocopia per i suoi allievi. Lui ama la poesia! Quando c'è il _____, il professore

parla con i genitori del profitto negli studi dei loro figli. Alla fine dell'anno scolastico, con i suoi

colleghi, il professor Rossi partecipa agli _____. Di solito, lui fa di tutto per

_____ gli studenti alla classe successiva. Infatti, non vuole _____

nessuno perché sa che tutti i suoi studenti si sono impegnati molto e hanno studiato.

## Esercizio 2

Sostituisci le espressioni sottolineate con quelle di significato equivalente nella lista del vocabolario.

1. Il signor Bianchi ha perso tutto e ha provato a togliersi la vita.

   Il signor Bianchi ha perso tutto e _____.

2. Oggi Elisabetta finalmente può spegnere 16 candeline su una bella torta!

   Oggi Elisabetta finalmente _____.

3. Nessuno ha identificato l'attore famoso in metropolitana.

   Nessuno _____ l'attore famoso in metropolitana.

4. Lo studente ha declamato i versi di un testo poetico.

   Lo studente _____.

5. Mio fratello tossisce e ha la febbre, così l'hanno mandato in una struttura sanitaria.

   Mio fratello tossisce e ha la febbre, così _____.

6. Paolo non studia e non fa i compiti, rischia proprio di essere bocciato.

   Paolo non studia e non fa i compiti, rischia proprio di

   _____.

7. Il professore ha chiamato uno ad uno i nomi degli studenti.

   Il professore _____.

8. A molti giovani italiani piace leggere le storie a disegni con i dialoghi in una nuvoletta.

   A molti giovani italiani piace leggere _____.

## Durante la visione

## Esercizio 3

Vero o falso?

| | | |
|---|---|---|
| 1. Il professor Prezioso ha molta esperienza di insegnamento. | V | F |
| 2. I professori Prezioso e Fiorito diventano grandi amici. | V | F |
| 3. Il professor Fiorito aveva già letto tanti libri da giovane. | V | F |
| 4. La direttrice scolastica si interessa del buon andamento della scuola. | V | F |
| 5. I ragazzi della quarta F sono entusiasti del professor Prezioso. | V | F |

| | | |
|---|---|---|
| 6. Adam è un bravissimo studente di origine rumena. | V | F |
| 7. Angela è una studentessa molto volenterosa e diligente. | V | F |
| 8. Ciacca è il pagliaccio della classe e fa ridere i compagni. | V | F |
| 9. Brugnoli ha una madre che si prende molta cura di lui. | V | F |
| 10. Safyra è seduta al banco in prima fila. | V | F |
| 11. La ragazza di Adam lo tratta con affetto e gentilezza. | V | F |
| 12. Elena Togani non ha mai dimenticato il professor Fiorito. | V | F |

 **Esercizio 4**

Completa la frase con la risposta giusta: a, b, oppure c?

1. Fiorito è un professore di _____.
   a. italiano
   b. filosofia
   c. storia dell'arte

2. Fiorito tenta il suicidio cercando di buttarsi _____.
   a. dalla finestra del suo appartamento
   b. dal tetto della scuola
   c. dal terrazzo dell'ospedale

3. Secondo Fiorito, quando il collega Prezioso era studente, scriveva temi di

   _____.
   a. storia
   b. letteratura
   c. attualità

4. La preside trova Enrico Brugnoli che dorme in _____.
   a. classe
   b. palestra
   c. sala professori

5. Per Brugnoli la preside compra _____.
   a. un ombrello e dei libri
   b. uno zaino e dei calzini
   c. un pigiama e dei fumetti

6. Prezioso regala ad Angela _____.
   a. *Jane Eyre* di Charlotte Brontë
   b. le poesie di Giacomo Leopardi
   c. le poesie di Emily Dickinson

7. Elena Togani aveva perso una famosa lezione di Fiorito su _____.
   a. Manierismo e Barocco
   b. Romanico e Gotico
   c. Classicismo e Romanticismo

8. Quando Adam ruba la pistola e gli spara, suo padre _____.

    a. chiama la polizia

    b. chiede aiuto ad Adam

    c. muore sul colpo

9. Prezioso riesce a riparare _____.

    a. il telefono cellulare

    b. il videoproiettore

    c. la lavagna luminosa

10. Sui titoli di coda del film, Prezioso ritrova la penna di Safyra _____.

    a. nella sala dei professori

    b. nella tasca della sua giacca

    c. nel suo cassetto a scuola

## Esercizio 5

Fornisci la risposta giusta.

1. Quali cose pratiche fa la dirigente scolastica per il suo istituto all'inizio del film?

    a. _____

    b. _____

    c. _____

2. Quali domande rivolge Prezioso alla collega di scienze il primo giorno di scuola?

    a. _____

    b. _____

3. In quali posti la preside accompagna lo studente Enrico Brugnoli?

    a. _____

    b. _____

    c. _____

4. Quali sono i problemi della studentessa Angela Mordini?

    a. _____

    b. _____

    c. _____

5. Quali sono due azioni non convenzionali di Fiorito in sala professori?

    a. _____

    b. _____

6. Che cosa porta Elena Togani a Fiorito quando va a casa sua?

   a. _____

   b. _____

7. Dopo settimane di lavoro, cosa c'è adesso sotto l'appartamento di Fiorito?

   a. _____

   b. _____

8. Cosa dicono lo studente e la studentessa negli incubi notturni di Fiorito e Prezioso?

   a. _____

   b. _____

9. Con quali tentativi "fuori dagli schemi ordinari" Prezioso cerca di stimolare i suoi studenti?

   a. _____

   b. _____

10. Che cosa scopre Prezioso sulla studentessa Angela Mordini alla fine del film?

   a. _____

   b. _____

## Dopo la visione

 **Esercizio 6**

Due professori diversi. Descrivi i professori Fiorito e Prezioso con alcuni aggettivi. Cosa ti ha colpito di loro?

| Fiorito | Prezioso |
|---------|----------|
|         |          |

 **Esercizio 7**

Alunni e professori. Nel film ci sono tre scene in cui uno studente (o una studentessa) abbraccia un suo insegnante di scuola. Chi sono gli studenti che abbracciano e chi sono i professori abbracciati? Puoi indovinare qual è il sentimento che spinge ogni studente ad abbracciare quel particolare professore?

1. _____
2. _____
3. _____

 **Esercizio 8**

Il Tu o il Lei?

I seguenti personaggi si danno del Tu o del Lei? Puoi spiegare per quale motivo si usano il Tu o il Lei? Pensa al contesto socioculturale, al grado di familiarità, al senso di rispetto e all'età degli interlocutori.

1. I professori Fiorito e Prezioso
2. Il professor Prezioso e gli studenti della quarta F
3. La direttrice scolastica e i professori Fiorito e Prezioso
4. Il professor Prezioso e la professoressa di scienze Emma Tassi
5. Enrico Brugnoli e la direttrice scolastica
6. Angela Mordini e il professor Prezioso
7. Elena Togani e il professor Fiorito

## Fermo immagine

In questa foto, il professor Prezioso è in classe e parla con Safyra. Che cosa le dice? Che cosa le regala? Perché? Che cos'è successo prima? Safyra è soddisfatta del regalo del professore? Che cos'ha sognato la sera prima, il professore? Secondo te, perché Safyra continuava a ripetere le stesse parole nel sogno? Perché sottolineava l'aggettivo possessivo "mia"? In quale occasione il professore aveva preso questo oggetto? Alla fine, il professore ritroverà l'oggetto perduto? Dov'era sempre stato? A tuo avviso, che cosa potrebbe rappresentare l'oggetto che il professore ha sottratto a Safyra e che non le ha più restituito? Che cosa potrebbe significare il fatto che il professore non riesce a trovarne uno uguale nei vari negozi? Perché Safyra non si accontenta di quello che il professore le presenta e continua a volere quello che aveva prima? Spiega.

## La scena: Il ricevimento dei genitori (minuti 38:14-41:25)

In questa scena, i professori Prezioso e Fiorito parlano ai genitori dei loro studenti. Prezioso parla prima con il padre di Adam Maranescu e poi con il padre di un certo Andrea. Che cosa

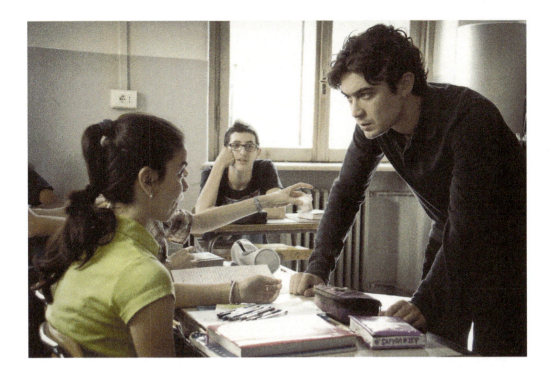

dice ai padri dei rispettivi figli? Come reagiscono i padri alle parole del professore? Cosa dicono? Fiorito parla con il padre di Massimo Ciacca. Che cosa dice al signor Ciacca di suo figlio? Come reagisce il signor Ciacca alle parole del professore? Ha capito veramente quelle parole? Con quale appellativo Prezioso chiama il padre di Andrea? Si tratta di un insulto? Cosa rimprovera Fiorito a Prezioso? Cosa ne pensi tu?

## Internet

1. Cerca la poesia *Le ricordanze* di Giacomo Leopardi e identifica i versi che sono letti nel film. Poi, con l'aiuto dell'insegnante o di un buon dizionario monolingue, spiega il senso di questi versi. Riesci a vedere una corrispondenza tra i versi e la situazione dei protagonisti del film?
2. Fai una ricerca sulla presenza di immigrati romeni in Italia. Raccogli i dati e presentali alla classe.
3. Su YouTube, cerca il trailer di un altro film di Giuseppe Piccioni. Poi prepara alcune domande per i tuoi compagni di classe, con cui devono indovinare informazioni sul film (che tipo di film, quale storia, che tipo di personaggi, che tipo di ambientazione, ecc.). In classe distribuisci le domande e mostra il trailer.
4. Su Facebook, cerca la pagina di un qualsiasi liceo italiano. Poi visita la pagina. Quanti "amici" ci sono? Che tipo di post pubblica il liceo? Cosa dicono gli studenti che scrivono su questa pagina? Il tuo liceo ha/aveva una pagina Facebook? Trovi delle differenze? In classe, proietta la pagina Facebook e condividi le informazioni con i tuoi compagni.
5. Realizza una piccola campagna promozionale per questo film tra gli studenti della tua scuola. Cerca un fotogramma del film e utilizzalo per creare una locandina. A questo scopo puoi consultare la prima scheda dell'appendice.

## Spunti per la discussione orale

1. Nella locandina del film, la parola "rosso" è scritta in blu mentre la parola "blu" è scritta in rosso. Sotto il titolo sono ritratti due professori, uno a sinistra e l'altro a destra, mentre la preside è al centro. Come interpreti la scritta a colori invertiti e la posizione dei personaggi raffigurati?

2. Cosa pensa il professor Fiorito degli studenti della sua scuola? Cosa pensa del suo collega, il professor Prezioso?

3. Angela Mordini dice che la poesia non serve a niente. Sei d'accordo con la sua affermazione? Giustifica la tua risposta.

4. La preside Ferrario dice: "Noi non dobbiamo salvare la vita dei ragazzi, ma noi cerchiamo faticosamente di insegnare loro qualche cosa". Secondo te, che cosa ha imparato dal professor Fiorito la sua "peggiore alunna" Elena Togani?

5. Che tipo di fumetti piacciono a Enrico Brugnoli? Perché chiede alla preside di portarglieli senza leggerli? Che rapporto si è sviluppato tra questi due personaggi?

6. Adam e Angela sono due studenti molto diversi. Puoi descriverli? Cosa si scopre su ciascuno di loro alla fine del film? Sono veramente quello che sembrano?

7. Secondo te, perché il papà di Adam decide di non dire la verità alla polizia riguardo all'incidente con la pistola? Ti sembra una decisione giusta? Spiega.

8. A tuo parere, i risultati delle ultime analisi del professor Fiorito sono buoni o cattivi? È una cosa positiva o negativa che il professore non conosca questi risultati? Giustifica la tua risposta.

9. Cosa c'è sotto la finestra del professor Fiorito all'inizio del film? Cosa c'è alla fine? Cosa pensi che rappresentino queste due cose? Confronta le tue idee con quelle di un/a compagno/a di classe.

10. Qual è il grave errore da segno blu che commette il professor Prezioso riguardo ad Angela Mordini alla fine del film? Tu cosa avresti fatto al suo posto?

## Spunti per la scrittura

1. Immagina di essere il professor Prezioso e di dover scrivere un giudizio sul rendimento scolastico degli studenti seguenti: Massimo Ciacca, Adam Maranescu, Silvana Petrucci, Safyra Nadmar. Fai riferimento al film e usa un po' di immaginazione!

2. Immagina di essere la preside Ferrario e di scrivere una lettera indirizzata ai servizi sociali in cui chiedi l'affidamento di Enrico Brugnoli. Fai riferimento alla situazione del ragazzo e racconta di come si è sviluppato il vostro rapporto.

3. Immagina di essere Adam e di fare una deposizione scritta alla polizia per raccontare l'incidente che è successo a tuo padre. Parla del rapporto con la tua ragazza e di quello che hai fatto per conquistarla fino al tragico epilogo. Usando un po' di fantasia, descrivi che cos'hai imparato da questa esperienza.

4. La preside sostiene che c'è un dentro e un fuori della scuola e che gli insegnanti non si devono occupare degli studenti oltre i limiti scolastici. Sei d'accordo con lei? Pensi che lei rispetti questa regola? Quali altri personaggi non rispettano questa regola? Pensi che il

coinvolgimento dei professori del film nella vita dei loro studenti, abbia effetti positivi o negativi? Spiega.

5. Pensa alla penna come strumento per scrivere: che uso ne fanno studenti e professori? Secondo te, che cos'altro rappresenta la penna nel contesto di questo film? E cosa rappresenta la penna nella storia della civiltà umana?

6. In questo film, gli studenti sono accusati dai professori di non impegnarsi, di non avere nessun interesse, di non capire niente. Quali sono invece, le accuse che si potrebbero fare agli insegnanti? Offri un tuo commento basandoti su almeno tre episodi del film.

7. "Siamo in Italia, parliamo italiano!" Chi pronuncia questa frase, quando e perché? Sei d'accordo che quando ci si trasferisce in un altro Paese è importante parlare la lingua del posto? Esprimi la tua opinione.

8. Sono passati dieci anni. Con un po' di immaginazione racconta come sono cambiati e cosa sono diventati alcuni dei protagonisti di questa storia.

## Proposte per un saggio o una presentazione a livello avanzato

1. Fai una ricerca sul sistema scolastico italiano attuale e presentala alla classe.

2. Fai una ricerca su Giacomo Leopardi di cui gli studenti del film leggono due poesie, *Il canto notturno di un pastore errante dell'Asia* e *Le ricordanze*.

3. Cerca la poesia *Pianto antico* di Giosuè Carducci che il professor Fiorito declama con enfasi nel film. Con le tue parole spiega il senso della poesia e scrivine un breve commento.

4. Fai una ricerca sulla parola "meritocrazia". Che cosa significa? In Italia c'è un sistema meritocratico? E nel tuo Paese? Quali sono i pro e i contro di un tale sistema? Fai un paragone con le informazioni trovate e spiega le differenze e le similitudini alla classe.

5. La ragazza di Adam gli dice che è uno "zingaro" in tono dispregiativo. Perché? Fai una ricerca sull'atteggiamento degli italiani nei confronti dei romeni e degli immigrati in generale. Scopri se e quanto gli italiani sono razzisti, poi esprimi un tuo parere personale.

### Angolo grammaticale

 **Esercizio 9**

Completa le richieste del professor Prezioso ai ragazzi della quarta F usando le forme appropriate dell'imperativo informale.

1. Angela, (tu) _____ (entrare) in classe e _____ (sedersi)!

2. Petrucci, (tu) non _____ (ascoltare) la musica e _____ (dire) qualcosa!

3. Ragazzi, (voi) _____ (spegnere) i telefonini.

4. Erica, (tu) _____ (trovarsi) un posto.

5. Ciacca, (tu) non _____ (agitarsi) e _____ (stare) calmo.

6. Adam, (tu) _____ (leggere) la poesia! Anzi,_____ (recitarla) a memoria!

7. Ragazzi, il videoproiettore non funziona, allora (voi) _____ (tirare) su le tapparelle e _____ (accendere) la luce.

8. (Noi) _____ (mettersi) al lavoro e _____ (commentare) insieme questo testo.

9. Ragazzi, (voi) non _____ (lamentarsi) sempre e _____ (concentrarsi) di più!

10. Safyra, (tu) non _____ (preoccuparsi), lo faremo il programma!

## Esercizio 10

Completa le richieste degli studenti al professor Prezioso con le forme dell'imperativo formale.

1. (Lei) _____ (aspettare) un attimo, so rispondere alla domanda!

2. (Lei) _____ (essere) buono e non ci _____ (chiedere) di studiare!

3. Professore, non sono pronto oggi. Per favore, (Lei) non mi _____ (interrogare)!

4. Professore, non ci capisco niente, la _____ (leggere) Lei, la poesia!

5. (Lei) _____ (scusare) se glielo dico, ma mi _____ (ridare) la mia penna!

## Esercizio 11

Completa le richieste della dirigente scolastica al professor Fiorito con le forme dell'imperativo formale.

1. (Lei) non _____ (fumare) in classe davanti agli studenti!

2. (Lei) _____ (andare) nella classe giusta e non _____ (finire) di insegnare dopo soli dieci minuti!

3. (Lei) _____ (cercare) di essere più collaborativo con i colleghi.

4. (Lei) _____ (avere) pazienza durante gli scrutini.

5. (Lei) non _____ (bere) troppo alcol e _____ (farsi) le analisi del sangue!

 **Esercizio 12**

Pronomi ed aggettivi indefiniti. Completa le frasi utilizzando gli aggettivi o i pronomi indefiniti della lista:

alcuni • niente • nessun • nessuno • ogni • ognuno • qualche • qualcosa • qualcuno • tutta • tutti

1. Questi studenti sono orribili, non hanno _____ interesse!

2. Noi non dobbiamo cambiare la loro vita, ma siamo qui per insegnargli _____ cosa.

3. Non dimenticherò mai la sua lezione sul Romanticismo! Ne parlavano _____ il giorno dopo!

4. -Perché ha scelto di fare questo lavoro? -Perché mi piace. Non perché _____ me lo ha detto. Mi piace e basta.

5. Non condivido questo discorso sulla meritocrazia. Cosa succede a quelli meno intelligenti? Non meritano _____?

6. Ho deciso di essere più cattivo ... Alla fine non boccio _____. Anzi, promuovo _____ studente, e lo rovino per sempre!

7. _____ ha il diritto di usare la penna che vuole per scrivere la propria storia.

8. Oggi leggiamo insieme _____ versi del famoso poeta Giacomo Leopardi.

9. Professoressa, mi ha portato _____ da leggere?

10. _____ la scuola ha partecipato al funerale del vecchio professore.

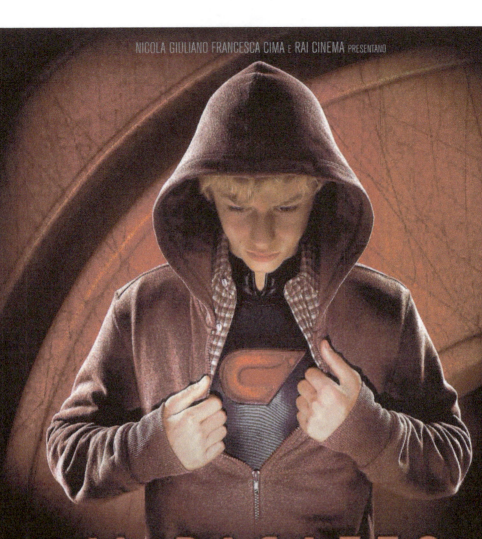

NICOLA GIULIANO FRANCESCA CIMA E RAI CINEMA PRESENTANO

# IL RAGAZZO
# INVISIBILE

UN FILM DI GABRIELE SALVATORES

LUDOVICO GIRARDELLO VALERIA GOLINO FABRIZIO BENTIVOGLIO CHRISTO JIVKOV
NOA ZATTA ASSIL KANDIL RICCARDO GASPARINI ENEA BAROZZI FILIPPO VALESE VERNON DOBTCHEFF VILIUS TUMALAVICIUS VINCENZO ZAMPA
E CON KSENIA RAPPOPORT

una produzione INDIGO FILM con RAI CINEMA in coproduzione con BABE FILMS FASO FILM con la partecipazione di PATHÉ una coproduzione italo-francese realizzata con il sostegno del Programma MEDIA della Comunità Europea in associazione con IFITALIA Gruppo BNP Paribas
in associazione con DE RIGO VISION Spa STING OCCHIALI by DE RIGO in associazione con PASTA DEL CAPITANO FARMACEUTICI DOTTOR CICCARELLI con il sostegno di FORMADES con il contributo del M.I.B.A.C.T. Direzione Generale per il Cinema
in collaborazione con FRIULI VENEZIA GIULIA FILM COMMISSION con il sostegno della REGIONE LAZIO, Fondo Regionale per il Cinema e l'Audiovisivo casting FRANCESCO VEDOVATI orch.e music. DAVIDE BERTONI organizzazione generale GENNARO FORMISANO direzione amministrativa STEFANO D'AVELLA
fonico MAURIZIO FAZZINI amministratore MAURO TAMAGNINI suono GILBERTO MARTINELLI sound designer & mixer SRDJAN KURPJEL M.P.S.E. costumista PATRIZIA CHERICONI montaggio EZIO BUSSO FEDERICO DE ROBERTIS scenografia RITA RABASSINI montaggio MASSIMO FIOCCHI
direttore della fotografia ITALO PETRICCIONE soggetto e sceneggiatura ALESSANDRO FABBRI LUDOVICA RAMPOLDI STEFANO SARDO produzione esecutiva VODKA PRISTINE/I coprodotto da FABIO CONVERSI FULVIA MANZOTTI prodotto da NICOLA GIULIANO FRANCESCA CIMA CARLOTTA CALORI
regia GABRIELE SALVATORES

© 2014 INDIGO FILM, BABE FILMS, FASO FILM

SEGUICI SU [f] [twitter] [YouTube] 01 DISTRIBUTION

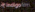 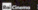     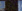    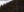      

# *IL RAGAZZO INVISIBILE*
## DI GABRIELE SALVATORES
### (2014)

## Il regista

Gabriele Salvatores nasce a Napoli nel 1950 ma la sua formazione avviene a Milano, dove si diploma all'Accademia d'arte drammatica del Piccolo Teatro. Nel corso della sua lunga carriera ha realizzato numerosi spettacoli teatrali per il Teatro dell'Elfo, che ha contribuito a fondare, e circa una ventina di film, a cominciare dal suo primo lungometraggio *Sogno di una notte d'estate* del 1983, vincitore di un premio alla Mostra del Cinema di Venezia. Da allora in poi Salvatores riceve molti riconoscimenti, tra cui il premio Oscar come Miglior film straniero nel 1992 per *Mediterraneo*, il Globo d'oro come Miglior regista nel 2003 per *Io non ho paura*, tratto dal romanzo di Niccolò Ammaniti, il Ciak d'oro Giovani e l'European Film Young Audience Award nel 2015 per *Il ragazzo invisibile*, di cui ha diretto un sequel dal titolo *Il ragazzo invisibile: Seconda generazione,* uscito nel 2018. Insieme a Diego Abatantuono, uno degli attori con cui lavora abitualmente, e Maurizio Totti, imprenditore e produttore, ha fondato la casa cinematografica Colorado Film.

## Scheda tecnica essenziale

Regia: Gabriele Salvatores
Sceneggiatura: Alessandro Fabbri, Ludovica Rampoldi, Stefano Sardo
Costumi: Patrizia Chericoni
Scenografia: Rita Rabassini
Suono: Gilberto Martinelli
Montaggio: Massimo Fiocchi
Musiche originali: Ezio Bosso, Federico De' Robertis
Fotografia: Italo Petriccione
Produttore esecutivo: Viola Prestieri
Supervisore effetti speciali: Stefano Marinoni

Personaggi e interpreti: Michele Silenzi (Ludovico Girardello)
Giovanna Silenzi (Valeria Golino)
Giorgio Basili (Fabrizio Bentivoglio)
Stella Morrison (Noa Zatta)
Ivan Casadio (Riccardo Gasparini)
Brando Volpi (Enea Barozzi)
Martino Breccia (Filippo Valese)
Candela (Assil Kandil)
Andreij (Christo Jivkov)
Yelena (Kseniya Rappoport)

## La trama

Michele Silenzi è un adolescente di tredici anni che vive a Trieste con sua madre, un ispettore di polizia. A scuola non è particolarmente brillante ed è spesso il bersaglio dei bulli della classe. Un giorno, dopo avere indossato un costume cinese da supereroe per la festa di Halloween, scopre di essere diventato invisibile. Subito Michele usa questo suo insospettabile potere per vendicarsi delle persecuzioni dei compagni e per frequentare Stella, la compagna di scuola di cui è segretamente innamorato. In seguito, dopo avere scoperto le proprie origini, impara a controllare i suoi poteri compiendo così azioni da vero supereroe.

### Nota culturale: Il bullismo in Italia

Il bullismo consiste in una serie di atti di persecuzione, tirannia o violenza, compiuti in modo intenzionale e sistematico da un bambino o un adolescente, detto appunto "bullo", contro un coetaneo più debole, cioè la vittima. Il bullo può agire da solo o in gruppo per esercitare potere su un compagno vulnerabile. Quando le azioni di bullismo avvengono attraverso mezzi tecnologici come la posta elettronica, i social network, i blog, i forum, ecc., allora si parla di cyberbullismo. Secondo i dati raccolti in Italia e pubblicati nel 2016 da Telefono Azzurro, un'organizzazione dedicata alla difesa dei diritti dei bambini, i bulli sono maschi nel 60% dei casi e sono amici o conoscenti della vittima. Nell'85% dei casi la vittima del bullismo è di nazionalità italiana (quindi non un immigrato bersaglio di odio razziale) e può avere dai cinque anni in su. Per quanto riguarda gli episodi di cyberbullismo, Telefono Azzurro ha dichiarato che una richiesta di aiuto su due riguarda ragazzi preadolescenti. Recentemente è entrata in vigore la Legge 29 maggio 2017 numero 71, sulla prevenzione e il contrasto del fenomeno del cyberbullismo. La legge prevede la presenza nelle scuole di un professore che serva da referente per gli studenti, e che sarà in contatto col preside. Proprio il preside ha il compito di informare immediatamente le famiglie dei minori implicati in atti di bullismo. Se necessario, si darà assistenza e supporto alle vittime e si stabiliranno sanzioni e percorsi rieducativi per i bulli.

# Prima della visione

1. C'è una materia scolastica, una disciplina o un'attività sportiva per cui hai uno spiccato talento?
2. Quali sono le qualità che rendono uno studente o una studentessa popolare, secondo te?
3. Chi sono i supereroi? Ne conosci qualcuno dei fumetti o dei film? Quali sono i suoi poteri?
4. Ti piacerebbe avere un superpotere? Quale (leggere nel pensiero, spostare gli oggetti con la forza della mente, volare, ecc.)? Che cosa faresti con questo superpotere?
5. Ti è mai capitata un'avventura un po' speciale con i tuoi amici? Descrivila!

## Vocabolario preliminare (in ordine di utilizzo nel film)

incidere (p. passato 'inciso') = tracciare un disegno o una scritta intagliando un materiale duro

il costume = (qui) abbigliamento specifico indossato ad una festa in maschera

perdere sangue dal naso = avere un'emorragia nasale, fenomeno comune nei bambini e adolescenti

il fucile = arma da fuoco con una oppure due canne per sparare

scomparire (p. passato 'scomparso') = sparire, essere irreperibili, diventare introvabili

lo psicologo = esperto o studioso di psicologia

l'accappatoio = indumento di spugna che si usa per asciugarsi dopo un bagno o una doccia

il mostro = essere deforme, persona bruttissima o cattivissima; persona con doti prodigiose

diventare invisibile = sparire alla vista, diventare impossibile a vedersi

lo spogliatoio = (in palestra o in piscina) stanza in cui ci si toglie i vestiti per cambiarsi

l'asciugamano = panno di tessuto assorbente che si usa dopo essersi lavati

adottare = (qui) crescere il figlio di altri come figlio legittimo tramite l'adozione

l'altalena = piccola sedia appesa a due corde che permette di giocare oscillando avanti e indietro

starnutire = fare starnuti, espirazioni involontarie forti e rumorose, tipiche del raffreddore

la coperta = panno usato per coprire, in particolare quello usato sul letto sopra le lenzuola

la palestra = ambiente attrezzato per fare ginnastica e praticare sport

la trave = attrezzo per la ginnastica, asse stretto per esercizi di equilibrio

rapire = portare via qualcuno contro la sua volontà, sequestrare

lottare = (qui) battersi in uno scontro fisico, combattere, contrastare con la forza

scappare di casa = allontanarsi, fuggire dalla propria casa in segreto e all'improvviso

dare un morso = prendere e stringere con i denti, mordere, morsicare

la cavia = roditore simile al topo usato per esperimenti di laboratorio

perdere la vista = diventare cieco, cioè privo della capacità di vedere con gli occhi

sterile = non fecondo, che è incapace di riprodursi o di procreare

cancellare la memoria = eliminare, rimuovere, togliere il ricordo di qualcosa

la tuta = (qui) indumento di tessuto resistente realizzato in un unico pezzo

il ciccione = individuo pieno di ciccia, cioè molto grasso

la spia = (qui) chi fornisce informazioni segrete a uno stato straniero

il DDA = disturbo da deficit di attenzione che include la difficoltà a concentrarsi e a controllare gli impulsi

fare un segnale = dare un avvertimento con un segno riconoscibile

la centralina = apparecchiatura che controlla i dispositivi del funzionamento di un impianto elettrico

l'artiglio = unghia lunga e affilata tipica dei felini e degli uccelli predatori

il sommergibile = nave militare che può navigare anche sott'acqua, sottomarino

la capsula di salvataggio = veicolo che permette di fuggire da un sommergibile in profondità

 **Esercizio 1**

Completa le frasi con il vocabolo appropriato scelto tra quelli della lista.

1. Il mio gatto ha degli _____ molto affilati con cui graffia tutta la tappezzeria di casa.

2. Luigino è un po' sovrappeso e i compagni lo chiamano _____.

3. Gli atleti si cambiano nello _____ prima di andare in palestra.

4. Quando il supereroe diventa _____ vince sui suoi avversari perché nessuno può vederlo.

5. Prima dell'esplosione della nave, l'equipaggio si è salvato entrando nella

   _____.

6. Nei laboratori gli scienziati usano le _____ per i loro esperimenti.

7. Per non perdere la _____ completamente, mio nonno porta gli occhiali con le lenti molto scure.

8. Le _____ hanno ottenuto informazioni segrete sulla potenza militare del paese nemico.

9. La mamma ha chiesto al figlio di non _____ per ore e di tornare a casa in tempo per la cena.

10. Barbara ha adottato due bambini dopo che ha scoperto di essere _____.

 **Esercizio 2**

Quale delle tre?

1. Quale sportivo di solito non indossa una tuta?
   a. lo sciatore
   b. il motociclista
   c. il maratoneta

2. Quale imbarcazione non può scendere nelle profondità del mare?
   a. il sommergibile
   b. il motoscafo
   c. il sottomarino

Interpretazion

3. Quale attrezzo non si usa nella ginnastica?
   a. la trave
   b. le parallele
   c. la racchetta

4. Quale animale non dà un morso ma una beccata?
   a. il pappagallo
   b. il cane
   c. il pipistrello

5. In quale circostanza non si indossa un costume?
   a. a scuola per un compito in classe
   b. sulla spiaggia d'estate
   c. alla festa di Halloween

6. Quale personaggio non è considerato un mostro?
   a. Godzilla
   b. Mickey Mouse
   c. King Kong

7. Quale oggetto non si usa nel bagno?
   a. l'asciugamano
   b. l'accappatoio
   c. l'altalena

8. Con quale oggetto non si può sparare?
   a. un coltello
   b. una pistola
   c. un fucile

9. Quale azione non compie chi è raffreddato?
   a. scappare di casa
   b. starnutire
   c. soffiarsi il naso

10. Che cosa non riesce a fare bene chi soffre di DDA?
    a. guidare il motorino
    b. concentrarsi sui libri
    c. tirare al bersaglio

## Durante la visione

 **Esercizio 3**

Vero o falso?

| | V | F |
|---|---|---|
| 1. Michele Silenzi frequenta la terza media. | V | F |
| 2. Ivan Casadio e Brando Volpi sono grandi amici. | V | F |
| 3. Martino Breccia ha talento per il tennis. | V | F |

| | |
|---|---|
| 4. Stella Morrison si è appena trasferita in città. | V F |
| 5. Michele ha fatto dei video a Stella di nascosto. | V F |
| 6. Candela rivela a tutti che Michele è diventato invisibile. | V F |
| 7. Stella si arrabbia quando scopre Michele nello spogliatoio. | V F |
| 8. Stella non riesce a vincere la paura del vuoto. | V F |
| 9. Michele non ha il coraggio di difendere Stella. | V F |
| 10. Il padre di Michele lo ha sempre seguito da lontano. | V F |
| 11. La madre biologica di Michele è ancora viva. | V F |
| 12. Basili ha ottenuto il merito di liberare i ragazzi scomparsi. | V F |

 **Esercizio 4**

Completa la frase con la risposta giusta: a, b, oppure c?

1. All'inizio Michele vorrebbe comprare un costume da _____.
   a. Superman
   b. Uomo Ragno
   c. Batman

2. Ivan Casadio è un appassionato di _____.
   a. incontri di karate
   b. tornei di ping pong
   c. combattimenti di paintball

3. Secondo lo psicologo Basili, Martino e Brando _____.
   a. sono scappati di casa
   b. sono vittime di un rapimento
   c. sono morti

4. Michele diventa invisibile ogni volta che _____.
   a. indossa il costume da supereroe cinese
   b. perde sangue dal naso
   c. è raffreddato e starnutisce

5. Oltre che diventare invisibile, Michele può _____.
   a. spaccare i vetri e spostare gli oggetti con il pensiero
   b. leggere la mente e cancellare i ricordi delle persone
   c. allungare le gambe e le braccia per afferrare oggetti lontani

6. Michele si arrabbia con suo padre quando lui gli chiede di non _____.
   a. frequentare più Stella
   b. giudicare male sua madre Giovanna
   c. rivelare a nessuno i suoi poteri

7. Mentre Andreij scappa con Michele, il piccolo perde _____.
   a. un berretto bianco
   b. una coperta marrone
   c. una scarpina azzurra

8. Per catturare Michele, Artiglio ha comandato la mente di _____.
   a. Martino e Brando
   b. Ivan e Stella
   c. Basili e Stella

9. Giovanna Silenzi entra in azione sul natante russo e libera _____.
   a. Brando, Martino e il dottor Basili
   b. Brando e Martino
   c. il dottor Basili

10. Alla fine del film si scopre che Michele ha _____.
    a. un altro fratello più piccolo
    b. una sorella gemella
    c. un fratello e una sorella gemelli

## Dopo la visione

### Esercizio 5

Fornisci tu la risposta giusta.

1. Chi è Candela?

   _____

2. Chi si accorge per primo che Michele, sebbene invisibile, è ancora in camera sua?

   _____

3. Cosa indossa Michele per andare a scuola la prima volta che diventa invisibile?

   _____

4. Quali sono tre cose che fa Michele non appena scopre di essere diventato invisibile?
   a. _____
   b. _____
   c. _____

5. In quali circostanze Michele parla con Stella mentre è invisibile?
   a. _____
   b. _____

6. Quale simbolo utilizza Stella per fare il segnale dalla nave su cui è prigioniera?

   _____

Gli adolescenti e i loro papà. Descrivi il papà dei vari adolescenti del film con alcune parole chiave e indica la scena in cui emergono queste caratteristiche.

| Personaggio | Papà | Scena |
|---|---|---|
| Brando | | |
| Ivan | | |
| Michele (papà inventato) | | |
| Michele (papà vero) | | |

1. Quale papà preferisci e perché?
2. Perché il papà di Brando si arrabbia con lui nello spogliatoio? Come reagisce Brando? Spiega.
3. Perché il papà di Ivan gli dà uno schiaffo? Cosa ha fatto Ivan? Spiega.
4. Cosa pensa Michele del suo papà inventato? In che modo gli vorrebbe somigliare?
5. Secondo te, Michele è deluso o è contento di sapere che Andrej è il suo vero papà? Spiega.

## Fermo immagine

Che cosa indossa Michele in questa immagine? Per quale motivo? Perché ha una faccia imbronciata? Con chi sta parlando? Che cosa pensa l'interlocutore del suo abbigliamento? Che cosa penserà Michele di quegli abiti dopo quella sera? In che modo quell'abbigliamento cambierà la sua vita? Che cosa farà la mamma di Michele agli abiti? Come la prenderà Michele? A tuo avviso, cosa potrebbero rappresentare quei vestiti particolari nel contesto della storia? Spiega.

## La scena: Le origini di Michele (minuti 43:12-55:00)

Andreij, il vero padre di Michele, gli rivela le sue origini. Dov'è nato Andreij? Cos'è successo a causa di un disastro nucleare? Quale gruppo si interessava ai poteri di alcuni soggetti? Per quale motivo e con quale scopo hanno portato questi soggetti in Siberia? In che cosa Andreij e Yelena erano diversi dagli altri "speciali"? Quale decisione hanno preso i due genitori? In che modo hanno salvato Michele? Che cosa ha fatto Yelena? Perché Andreij ha affidato Michele proprio

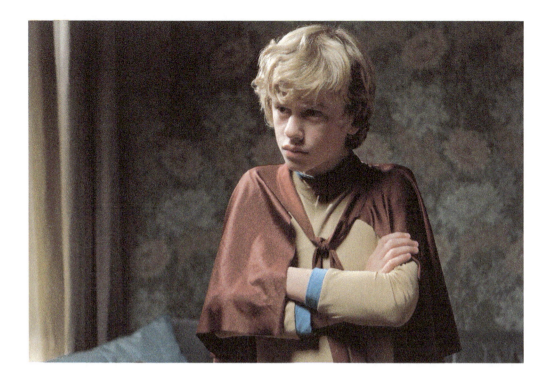

a Giovanna Silenzi? Che cosa rivela Andreij sul costume da supereroe cinese? Che cosa regala Andreij a suo figlio e cosa gli raccomanda? Quali sono i poteri di Andreij?

## Internet

1. Riguarda la scena iniziale del film in cui un uomo incide lo scorcio di una città sul mare. Poi vai su Google Maps e cerca "Canal Grande a Trieste", quindi "lancia" l'omino giallo su uno dei ponti che attraversano il canale e guardati intorno facendo un giro di 360 gradi. Che cosa vedi? Cosa pensi del paesaggio? Come lo descriveresti? Cerca informazioni sulla cupola verde che si scorge in lontananza, oltre il canale. Che cos'è? Quando è stata costruita e perché? Condividi le informazioni trovate con la classe.
2. Fai una ricerca su Trieste, la città in cui è ambientato questo film. Cerca notizie sulla sua storia e su cose da fare e da vedere a Trieste. Scarica almeno cinque immagini di monumenti o luoghi di interesse della città, poi presenta le informazioni trovate alla classe.
3. *Murder in the city* degli Avett Brothers fa parte della colonna sonora di questo film. Cercane il testo e leggilo. Di che cosa parla? Quali parti del testo pensi che siano pertinenti alla trama del film? Perché? Cosa pensi della musica? Credi che si adatti bene alla scena in cui è utilizzata? Confronta le tue idee con un/a compagno/a di classe.
4. Con l'aiuto di un motore di ricerca, seleziona alcune immagini del sequel di questo film che si intitola *Il ragazzo invisibile: Seconda generazione* e presentale alla classe. Insieme, paragonate i personaggi di queste foto con quelli del film precedente e provate ad immaginare le loro nuove avventure.

5. Scegli un supereroe di un'altra nazionalità (americano, giapponese o altro), e cerca delle immagini che ne rappresentino i poteri speciali o le azioni eroiche. Poi raccogli le slide in un PowerPoint mettendo a confronto il supereroe che hai scelto con Michele Silenzi. Cosa hanno in comune? Cosa hanno di diverso? Discutine con la classe e l'insegnante.

6. Fai una ricerca sul "Telefono Azzurro". Che cos'è? Cosa fa? Chi può ricevere aiuto dal "Telefono Azzurro"? Esplora il sito e raccogli le informazioni sul bullismo, poi condividile con la classe. Infine, tu e i tuoi compagni discutete dell'utilità di questo servizio.

## Spunti per la discussione orale

1. Chi potrebbe essere l'uomo che incide lo scorcio di Trieste sul muro nella prima scena?
2. Il cognome di Michele è Silenzi. Ti sembra appropriato? Spiega.
3. "Sei un supereroe e adesso devi aiutare la gente in pericolo!" afferma Candela. Sei d'accordo con il suo punto di vista? Discuti.
4. Da una telefonata di sua madre Giovanna, Michele scopre che è un bambino adottato. Perché Giovanna non gliel'ha mai detto? Ti sembra giusto?
5. Chi ha rapito Martino, Brando e Stella e per quale motivo? Cosa crede Stella? Cosa pensi tu, invece?
6. Cosa rivela Artiglio a Michele su sua madre, mentre sono a bordo della nave russa?
7. Perché alla fine nessuno ricorda i superpoteri di Michele? Ti sembra opportuno che questo accada?
8. Alla fine del film, un uomo dice a Yelena che hanno trovato Natasha. Secondo te, chi è Natasha? Perché la cercano?
9. In che modo gli adolescenti fanno uso della tecnologia in questo film? Fai alcuni esempi.
10. Come cambia Michele nel corso del film? Che tipo di "ragazzo invisibile" è all'inizio? Che tipo di "ragazzo invisibile" è alla fine?
11. Nel film ci sono numerosi riferimenti al fatto di essere, o risultare invisibili agli altri in diversi contesti. Puoi citare qualche esempio?
12. A tuo giudizio, un eroe ha bisogno di poteri speciali? O è possibile essere un eroe anche senza? Secondo te, chi è il vero eroe del film?

## Spunti per la scrittura

1. All'inizio del film, Stella dice che è nuova a Trieste e che la città le piace perché c'è il mare. Prova ad immaginare il passato di Stella. Dove abitava prima? Che cosa faceva? Come trascorreva le sue giornate? Cosa le piaceva fare nella sua vecchia città? Perché ha paura del vuoto? Perché la sua famiglia si è trasferita? Che cos'è successo? Racconta usando un po' di immaginazione.

2. Artiglio dice a Michele che lui non c'entra niente con i "normali" e con le loro vite grigie. Che cosa intende Artiglio per "vite grigie"? E di quale altro colore, o colori, potrebbero essere le vite degli "speciali"? Perché? Diverse volte nel film si parla degli "speciali" in contrapposizione ai "normali". Le parole "speciale" e "normale" hanno una connotazione positiva o negativa nell'uso che ne fanno vari personaggi? Spiega fornendo degli esempi.

3. Fai un confronto tra le due mamme di Michele, Yelena e Giovanna Silenzi. Che tipo di donne sono? Che lavoro fanno? In che modo si assomigliano? In che modo sono diverse? Come descriveresti il loro amore per Michele? Quale delle due definiresti un "eroe" o una "eroina"? Perché? Spiega facendo degli esempi dal film e aggiungi un tuo commento personale.

4. Sei un giornalista interessato alla storia dei rapimenti di Stella, Brando e Martino. In particolare, vorresti saperne di più sul movente dei rapimenti e su come l'ispettore Silenzi ha liberato i bambini. Per questo decidi di intervistarla. Scrivi almeno cinque domande con relative risposte.

5. Inventa un/a supereroe/supereroina indicando le sue origini, i suoi poteri, in quale occasione ha capito di essere diverso/a dagli altri e con quale scopo utilizza i suoi poteri. Poi narra un'avventura che lo/la veda protagonista.

6. Scrivi un possibile sequel di questo film. Chi sono i personaggi? Dove si svolge l'azione? In quali nuove avventure sono coinvolti i protagonisti? Come finisce la storia questa volta?

## Proposte per un saggio o una presentazione a livello avanzato

1. Con un/a compagno/a, realizza un poster o un videoclip contro il bullismo e presentalo alla classe.

2. Michele e gli altri ragazzi nel film sono dei giovani adolescenti. Quali difficoltà tipiche dell'età adolescenziale vedi nel film? Quali bisogni? Quali cambiamenti? Elencane almeno tre e descrivili. Secondo te, il film riesce a descrivere questa età difficile in modo convincente? Spiega.

3. Cerca l'etimologia della parola "mostro". Da dove deriva? Quali significati può avere? Originariamente, aveva una connotazione negativa o positiva? Nel film, Giovanna chiama spesso Michele "mostro" e Michele stesso si definisce un "mostro" la prima volta che diventa invisibile. Qual è il diverso significato che i personaggi danno a questa parola? Qual è invece, la tua definizione di "mostro"? Chi è, o cosa fa un mostro, secondo te? Spiega fornendo degli esempi.

4. Sei lo psicologo Basili. La scuola ti ha assunto per lavorare con Ivan e Brando, nella speranza di correggere i loro atteggiamenti negativi. Scrivi una relazione in cui spieghi le possibili cause di tali atteggiamenti, da un punto di vista psicologico. Puoi analizzare la figura dei loro padri ed il rapporto che hanno con i figli, insieme ad altri fattori sociali che possono incidere sul loro comportamento. Infine, fornisci qualche suggerimento alle famiglie e alla scuola su come poter migliorare la situazione.

5. Fai una ricerca sul cosiddetto DDAI (Disturbo da Deficit di Attenzione e Iperattività). Che cos'è? Come si manifesta? Come può pesare sulla vita di una persona? Quali sono possibili terapie o trattamenti efficaci? In che modo questo disturbo può avere influito sulla vita di Ivan nel film? Analizza il personaggio alla luce di questo disturbo. Pensi ancora che sia "cattivo" come sembrava all'inizio? Spiega.

6. Discuti del ruolo di internet e in particolare dei social networks nella vita degli adolescenti. Quali possono essere i pericoli e come si possono combattere? Pensa al cyberbullismo, alla sfida social, nota come Blue Whale, al sexting e a qualunque altra forma di utilizzo controverso della tecnologia, tra i giovanissimi.

7. Guarda *Il Ragazzo invisibile: Seconda generazione,* il sequel del film, poi presentalo alla classe. Dove si svolge? Cos'è cambiato rispetto al passato? Quali personaggi ritornano e come sono cambiati? Quali sono i nuovi personaggi? Quali sono le nuove avventure? Oppure, servendoti delle schede poste in appendice a questo manuale, scrivi una recensione del sequel.

## Angolo grammaticale

 **Esercizio 7**

Completa gli spazi con le preposizioni semplici appropriate.

Michele abita _____ Trieste _____ la mamma e il cane Mario. Lui gira sempre _____ bicicletta. La mattina va _____ scuola dove si innamora _____ una nuova compagna, Stella. Quando Stella organizza una festa _____ Halloween _____ casa sua, Michele sceglie un vestito _____ supereroe cinese _____ quelli che sono disponibili nel negozio. Alla festa i compagni proiettano _____ uno schermo i video che Michele ha fatto a Stella di nascosto _____ il suo cellulare. A quel punto, _____ l'imbarazzo, Michele scappa _____ una finestra del bagno e il mattino dopo scopre di essere diventato invisibile!

 **Esercizio 8**

Completa gli spazi con le preposizioni articolate appropriate.

Stella, Brando e Martino sono prigionieri _____ nave russa che si trova _____ porto. Stella riesce a vincere la paura _____ vuoto, cammina su una trave e lancia un segnale di allarme _____ amici. Michele e Ivan vedono il segnale _____ strada e partono in aiuto _____ loro compagni. Dopo alcune complicazioni, Brando e Martino saltano fuori _____ nave un momento prima che esploda, grazie _____ intervento di Giovanna e Andreij. Invece Michele e Stella entrano _____ capsula di salvataggio che li riporta _____ superficie del mare. Tutti sono salvi! Ma _____ fine, per proteggere il figlio, Andreij è costretto a cancellare i ricordi _____ memoria _____ persone che hanno visto Michele usare i suoi poteri.

**Esercizio 9**

Associa le domande della colonna di sinistra alle risposte della colonna di destra.

1. Mi dai il mio costume?
2. Dai il tuo numero a Stella?
3. Tua sorella vi dà un passaggio?
4. Mamma, ci dai i soldi per il cinema?
5. Vorrei dare una mano a Ivan e Brando.
6. L'insegnante dà un bel voto a Michele?
7. Mi dai dei consigli per essere popolare?
8. Ragazzi, date un bacio a vostra madre?

a. Non glielo diamo, siamo grandi!
b. Sì, ce lo dà.
c. Sì, gliela dovresti dare, ne hanno bisogno!
d. No, non te lo do, scusa!
e. Non glielo do.
f. Va bene, ve li do, eccoli!
g. Sì, alla fine glielo dà.
h. Certo che te li do!

1. _____; 2. _____; 3. _____; 4. _____; 5. _____; 6. _____; 7. _____; 8. _____.

**Esercizio 10**

Completa le frasi con i pronomi combinati appropriati.
*Esempio: -Quando darai la tuta a Michele?* → *-Gliela darò quando avrà 13 anni.*

1. -Devi dire il tuo segreto a Stella!

   -Va bene . . . _____ dirò appena possibile!

2. -Stella ti ha fatto un segnale dal natante russo?

   -Sì! _____ ha fatto cinque minuti fa.

3. -Mamma! Mi hai rovinato il costume! Ti odio!

   -Michele! Non mi dire queste cose, sono tua madre!

   -Io _____ dico quanto mi pare!

4. -Ispettore! Un uomo ci ha fatto una telefonata dal pontile! Ha visto qualcosa di strano!

   -Quando _____ ha fatta?! Cosa ha visto?!

5. -Devi darci i soldi che hai nelle scarpe!

   -No! Non _____ do. Mi servono per comprare il costume di Halloween!

6. -Signori, vi portiamo le informazioni che abbiamo trovato su Michele?

   -No, non _____ portate, sappiamo già tutto!

tempesta e Rai Cinema presentano

# CORPO CELESTE

un film scritto e diretto da Alice Rohrwacher

una produzione tempesta / JBA Production / AMKA Films Productions - in collaborazione con Rai Cinema

in coproduzione con Arte France Cinéma / RSI Radiotelevisione svizzera / SRG SSR idée suisse - con la partecipazione di Arte France e Cineteca di Bologna
film riconosciuto di interesse culturale con il contributo della Direzione Generale del Cinema - MIBAC
con il contributo della Fondazione Calabria Film Commission - Regione Calabria - con il supporto di Programma MEDIA dell'Unione Europea

con YILE VIANELLO, SALVATORE CANTALUPO, PASQUALINA SCUNCIA, ANITA CAPRIOLI, RENATO CARPENTIERI

consulenza musicale Piero Crucitti - fonico di presa diretta Emanuele Cecere - premix e mix Riccardo Studer e Hans Künzi - costumi Loredana Buscemi - scenografia Luca Servino
montaggio del suono Daniela Bassani e Marzia Cordò - organizzazione generale Giorgio Gasparini - montaggio Marco Spoletini (amc) - fotografia Hélène Louvart (afc)

distribuito da Cinecittà Luce - prodotto da JACQUES BIDOU, MARIANNE DUMOULIN e TIZIANA SOUDANI

prodotto da CARLO CRESTO-DINA - un film scritto e diretto da ALICE ROHRWACHER

www.corpoceleste.it

# *CORPO CELESTE*
## DI ALICE ROHRWACHER
## (2011)

### La regista

Alice Rohrwacher nasce a Fiesole in Toscana nel 1981 da madre italiana e padre tedesco, ma cresce nella campagna umbra in provincia di Terni. Si laurea a Torino in Lettere e Filosofia e successivamente consegue due master in sceneggiatura, uno a Lisbona e uno presso la scuola Holden di Torino. Dopo avere lavorato a un paio di documentari di Pierpaolo Giarolo in qualità di sceneggiatrice, montatrice e aiuto regista, Alice Rohrwacher passa per la prima volta alla regia nel 2006 con *La fiumara,* che fa parte di un progetto collettivo più ampio. Nel 2011 dirige il film *Corpo celeste,* vincitore del Nastro d'argento per il Miglior regista esordiente. Il film successivo dal titolo *Le meraviglie,* si aggiudica il Grand Prix Speciale della Giuria nel 2014 al Festival di Cannes. Nell'edizione del 2018 dello stesso festival, la regista vince il premio come Migliore sceneggiatura per *Lazzaro felice*. Alice è la sorella di Alba Rohrwacher, attrice molto presente nel cinema italiano contemporaneo.

### Scheda tecnica essenziale

Regia: Alice Rohrwacher
Sceneggiatura: Alice Rohrwacher
Costumi: Loredana Buscemi
Scenografia: Luca Servino
Suono: Emanuele Cecere, Daniela Bassani, Marzia Cordò
Montaggio: Marco Spoletini
Musiche: Piero Crucitti
Fotografia: Hélène Louvart
Produttori esecutivi: Carlo Cresto-Dina, Jacques Bidou, Marianne Dumoulin, Tiziana Soudani
Personaggi e interpreti: Marta (Yle Vianello)
              don Mario (Salvatore Cantalupo)
              Santa (Pasqualina Scuncia)
              Rita (Anita Caprioli)
              Rosa (Maria Luisa De Crescenzo)
              don Lorenzo (Renato Carpentieri)

# La trama

Dopo dieci anni trascorsi in Svizzera, la tredicenne Marta ritorna a vivere nella periferia di Reggio Calabria con la madre Rita e la sorella Rosa. Per facilitare il suo inserimento sociale, e anche per completare il percorso di formazione cristiana previsto dalla Chiesa cattolica, Marta frequenta un corso di catechismo in preparazione al sacramento della cresima. Tra i litigi con la sorella e le incomprensioni con il mondo degli adulti, Marta è alla faticosa ricerca di risposte mentre si affaccia all'adolescenza in un ambiente spesso a lei ostile, popolato da individui interessati all'apparenza più che alla sostanza e concentrati più sulla propria realizzazione personale che sul bene della comunità.

## Nota culturale: I rapporti tra Stato e Chiesa in Italia

Fin dal 1861, anno dell'unificazione del Paese, i rapporti tra lo Stato italiano e la Chiesa cattolica sono una costante. Con i Patti Lateranensi firmati da Benito Mussolini e papa Pio XI nel 1929, il cattolicesimo diventa religione di Stato. Dopo la caduta del Fascismo e la proclamazione della Repubblica nel 1946, il Concordato fra Stato e Chiesa viene confermato e riconosciuto nell'articolo 7 della Costituzione, garantendo alla Chiesa particolari privilegi tra cui l'insegnamento obbligatorio della religione cattolica nelle scuole pubbliche. Alla vigilia delle prime elezioni politiche dell'Italia repubblicana, la Chiesa cattolica sostiene il partito della Democrazia Cristiana che rimane saldamente al governo con una serie ininterrotta di primi ministri dal 1948 fino al 1981. Nel 1984 il premier socialista Bettino Craxi firma la riforma del Concordato tra l'Italia e il Vaticano, per cui la religione cattolica cessa di essere religione di Stato e l'insegnamento obbligatorio della religione nelle scuole pubbliche diventa facoltativo.

# Prima della visione

1. Hai un fratello o una sorella? Che tipo di rapporto hai con loro? Andate d'accordo oppure a volte litigate? Fai un esempio.
2. Hai mai cambiato città nella tua vita? Racconta la tua esperienza oppure racconta di un/a amico/a che è venuto/a a vivere nella tua città. Quali sono le sfide che comporta cominciare a vivere in un posto nuovo?
3. Secondo te, quali sono alcuni problemi o preoccupazioni comuni nei giovani adolescenti?
4. In generale, la religione è importante per le persone del tuo paese e della tua nazione? Spiega.
5. Conosci qualche aspetto della religione cattolica? Pensa al cibo, alle feste tradizionali e ai personaggi più rappresentativi di questa religione.

Interpretazion

## Vocabolario preliminare (in ordine di utilizzo nel film)

la processione = fila di sacerdoti e fedeli che procedono pregando dietro la croce o un'immagine sacra

il pellegrinaggio = viaggio compiuto per devozione o penitenza in un luogo considerato sacro

il parroco = sacerdote o prete assegnato dal vescovo alla guida di una parrocchia

il reggiseno = indumento intimo femminile che serve a sostenere il petto

la fiumara = (nell'Italia del Sud) torrente asciutto che periodicamente si riempie di acqua

il catechismo = i fondamenti della dottrina cristiana e il loro insegnamento

la catechista = donna laica che insegna il catechismo

la cresima = uno dei sette sacramenti della dottrina cattolica

l'autostrada = strada a scorrimento veloce di automobili su due carreggiate separate da uno spartitraffico

la discarica = luogo adibito allo scarico dei rifiuti

il crocifisso = rappresentazione della figura di Gesù sulla croce

la fornaia = donna che fa il pane di mestiere

il cieco nato = uomo privo della vista fin dalla nascita guarito da Gesù con un miracolo

gli occhi bendati = occhi coperti da una benda o da un fazzoletto

riposare = rilassarsi e dormire per recuperare le energie

trasferire = spostare da un luogo a un altro

il vescovo = capo del territorio di una diocesi nominato dal Papa, impartisce la cresima

l'affitto = (qui) somma di denaro che si paga per vivere in una casa che non è di proprietà

la firma = scrittura personalizzata del proprio nome e cognome

le elezioni = (qui) votazioni di un candidato politico da parte dei cittadini

dare uno schiaffo = colpire qualcuno sulla faccia con una mano aperta

tagliare i capelli = accorciare i capelli con le forbici

il deposito = (qui) ripostiglio o magazzino in cui si tengono materiali vari

sporcarsi = diventare sporco, macchiarsi

le mestruazioni = flusso di sangue che arriva ogni mese in una donna e richiede l'uso di assorbenti

scandalizzarsi = offendersi per parole o azioni che vanno contro la morale

la lucertola = piccolo rettile dotato di quattro zampe e di una lunga coda che ama stare al sole

## Vocabolario di cultura religiosa

il corpo celeste = (in senso astronomico) oggetto nello spazio in antitesi alla terra, come un pianeta, una stella, un asteroide o una galassia; (in senso teologico) il corpo celeste di Gesù risorto, trascendente e incorruttibile, in contrapposizione al suo corpo terrestre, sottoposto alle sofferenze e alla morte.

la cresima, la confermazione = sacramento della Chiesa cattolica amministrato dal vescovo, per cui un cristiano riceve lo Spirito Santo e si conferma nella fede. La preparazione alla cresima avviene attraverso corsi di catechismo spesso insegnati da suore e persone laiche nelle singole parrocchie di una diocesi.

"Elì, Elì, lemà sabactàni" = grido di Gesù prima di morire sulla croce, tradotto in italiano con le parole "Mio Dio, mio Dio, perché mi hai abbandonato?" (Vangelo di Matteo 27:45-50).

 **Esercizio 1**

Completa le frasi con la scelta giusta.

1. Ogni anno molta gente partecipa al (vescovo/pellegrinaggio) organizzato nel mese di maggio.
2. Il mestiere della (fornaia/fiumara) è duro perché si lavora di notte.
3. La "mosca cieca" è un gioco che si fa con (capelli tagliati/occhi bendati).
4. Ci sono molti candidati per le prossime (firme/elezioni).
5. Maria prende spesso il (reggiseno/catechismo) di sua sorella che si arrabbia.
6. I bambini si sono (sporcati/scandalizzati) mentre giocavano nella discarica.
7. La catechista si è arrabbiata e ha dato (un crocifisso/uno schiaffo) alla bambina.
8. Durante la (cresima/catechista) il cresimando riceve uno schiaffo simbolico.
9. Quando si guida in (autostrada/discarica), si può andare più velocemente.
10. I vecchi costumi per la recita sono nel (parroco/deposito) della chiesa.

 **Esercizio 2**

Per ogni verbo nella colonna a sinistra indica quale dei due verbi a destra è un sinonimo e quale invece è un contrario:

| | | |
|---|---|---|
| riposare: | stancarsi | distendersi |
| trasferire: | spostare | avvicinare |
| tagliare: | accorciare | allungare |
| sporcarsi: | detergersi | insudiciarsi |
| scandalizzarsi: | indignarsi | rallegrarsi |

 **Esercizio 3**

Inventa una frase per contestualizzare ogni coppia di parole.
*Esempio: il vescovo/la cresima → Il vescovo amministra la cresima ai ragazzi del catechismo.*

1. l'autostrada/la discarica

_____

2. la catechista/il parroco

_____

3. la processione/il crocifisso

_____

4. l'affitto/il deposito

_____

5. il gioco/la lucertola

_____

## Durante la visione

 **Esercizio 4**

Vero o falso?

|    |                                                          | V | F |
|----|----------------------------------------------------------|---|---|
| 1. | Il pellegrinaggio parrocchiale è fatto di notte.         | V | F |
| 2. | Alfredo è il marito di Rosa.                              | V | F |
| 3. | Marta ha quasi tredici anni.                             | V | F |
| 4. | Rosa compie vent'anni.                                    | V | F |
| 5. | Rita Ventura è un'ottima cuoca.                           | V | F |
| 6. | In chiesa c'è un crocifisso al neon.                      | V | F |
| 7. | Don Mario insegna il catechismo.                         | V | F |
| 8. | Don Mario è sempre molto occupato.                       | V | F |
| 9. | Rosa taglia i capelli a Marta.                           | V | F |
| 10. | Marta trova dei gattini nel deposito parrocchiale.      | V | F |
| 11. | Don Mario compra un crocifisso figurativo.             | V | F |
| 12. | Alla fine don Mario si trasferisce in un'altra parrocchia. | V | F |

 **Esercizio 5**

Completa la frase con la risposta giusta: a, b, oppure c?

1. Marta trascorre molto tempo _____.
   a. in bagno e in cucina
   b. in camera e sul terrazzo
   c. in salotto e alla finestra

2. Rosa si arrabbia con Marta perché le ha preso un _____.
   a. vestito
   b. reggiseno
   c. paio di scarpe

3. Alle lezioni di catechismo i ragazzi sono _____.
   a. partecipi e interessati
   b. distratti e annoiati
   c. maleducati e arroganti

4. La madre di Marta lavora come _____.
   a. cameriera
   b. infermiera
   c. fornaia

5. Don Mario va in giro a raccogliere _____.
   a. soldi per i poveri
   b. firme per un candidato politico
   c. fiori per la chiesa

6. Secondo una parrocchiana, don Mario vuole _____.
   a. lasciare la Chiesa
   b. fare carriera
   c. trasferirsi in un'altra città

7. Santa si arrabbia con Marta e _____.
   a. le dà uno schiaffo
   b. la manda a casa
   c. la chiude nel deposito

8. Don Mario trova Marta che cammina sul _____.
   a. ponte nei pressi della parrocchia
   b. bordo della fiumara
   c. margine dell'autostrada

9. Il paese d'origine di don Mario è _____.
   a. antico
   b. moderno
   c. abbandonato

10. Alla fine Marta _____.
    a. fa la cresima con gli altri compagni
    b. torna a casa con la madre e la sorella
    c. attraversa la fiumara verso il mare

## Esercizio 6

Fornisci tu la risposta giusta.

1. Quali sono due circostanze in cui la mamma approva le iniziative di Marta?

   a. _____

   b. _____

2. Quali sono due attività che la catechista Santa propone ai ragazzi?

   a. _____

   b. _____

3. Quali sono due situazioni in cui il cellulare di don Mario squilla disturbando?

a. _____

b. _____

4. Quali sono due scene in cui Marta non mangia il pesce?

a. _____

b. _____

5. A chi Marta chiede il significato della frase "Elì, Elì, lemà sabactàni" e con quale risultato?

a. _____

b. _____

## Dopo la visione

## Esercizio 7

Chi pronuncia le frasi seguenti e in quale momento del film? Ad ogni personaggio in ordine alfabetico, collega la frase che pronuncia nel film:

_____ a. Angela (cuoca del ristorante)

_____ b. l'assistente del vescovo

_____ c. Debbi (cuginetta di Marta)

_____ e. don Lorenzo (parroco del paese di Don Mario)

_____ f. don Mario

_____ g. Ignazio (tuttofare della parrocchia)

_____ h. Rosa

_____ i. Santa

1. "Sei più brutta di prima."

2. "Da grande vorrei fare la santa così tutti mi danno i regali."

3. "Pensa ... che ne so ... a Rambo! Lo conosci Rambo?"

4. "Che ci fai qui? Non si va da nessuna parte qui!"

5. "Signorina, prendete questi!"

6. "Lo porto via, al caldo, al sicuro. Tanto qui ormai ... Hai visto come l'hai ridotto?"

7. "Tu come te lo immagini? Sorridente ... con gli occhi azzurri che ti vuole abbracciare?"

8. "Signora, chi è Lei? Per nostra Santa Madre Chiesa, chi è? Cosa rappresenta?"

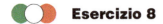

## Esercizio 8

I due preti. Come descriveresti don Mario e don Lorenzo? Come si comportano in relazione a Marta? Come la trattano? Le spiegano qualcosa sulla dottrina religiosa per la quale Marta mostra interesse? Sono sinceri o nascondono qualcosa? Sono felici della loro missione? Pensi che facciano il loro dovere di sacerdoti con Marta e il resto della comunità? Spiega.

| don Mario | don Lorenzo |
|---|---|
|  |  |

## Esercizio 9

Musica! Menziona tre momenti del film in cui i personaggi cantano o ballano. Descrivi la musica, chi canta o balla, e aggiungi un tuo commento personale (per esempio, se ti piace quella musica, se pensi che sia adatta alla scena o alla situazione, ecc.).

| Musica 1 | Musica 2 | Musica 3 |
|---|---|---|
|  |  |  |

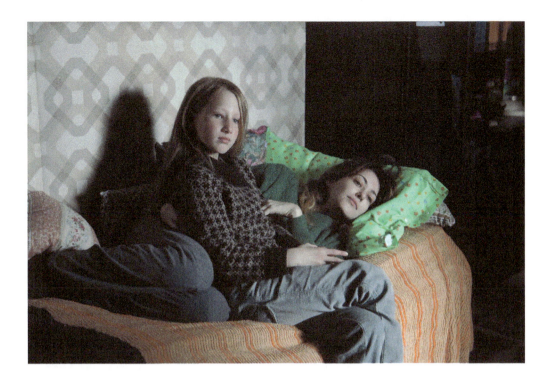

## Fermo immagine

Perché la madre di Marta è sul letto in questa immagine? Che lavoro ha trovato in Calabria? Che cosa fa Marta per lei? Da dov'è appena tornata Marta? Che cosa le chiede la sua mamma? Chi arriva mentre parlano? Perché si arrabbia con Marta? Che cosa le ha portato? Secondo te, perché Marta non la ringrazia? In questa scena, come definiresti l'atteggiamento di Marta verso sua madre? In generale, come definiresti il loro rapporto madre-figlia? Come definiresti invece, il rapporto tra Marta e sua sorella? A tuo avviso, che cosa pensa Marta della canzone che sta imparando per la cresima? La madre di Marta dice di aver sognato che le cadevano i denti e che era un brutto segno. Secondo te, che cos'è successo di "brutto" nel film? Di quale episodio negativo il sogno è stato premonitore? Spiega.

## La scena: Il crocifisso figurativo (minuti 1:18:30-1:27:30)

Dove si trova e cosa sta facendo Marta in questa scena? Perché il crocifisso è a terra? Dove mette il crocifisso don Mario con l'aiuto di Marta? Com'è la strada per tornare in città? Nel frattempo, cosa succede in parrocchia? Quale domanda fa la catechista e quale risposta riceve dall'assistente del vescovo? Quali domande fa invece Marta a don Mario mentre sono insieme in macchina? Cosa dice di Gesù? Cosa succede alla macchina? E al crocifisso? Descrivi la scena e prova a immaginare i diversi sentimenti e i pensieri dei due personaggi per quello che è accaduto. Secondo te, quale significato può avere questa scena del film?

## Internet

1. Vai su YouTube e cerca un video della processione della Madonna della Consolazione a Reggio Calabria. Che cosa succede durante questo evento religioso? Quando avviene? Chi vi partecipa? Quale tipo di musica si suona? Noti degli elementi in comune con la processione che vediamo all'inizio del film? Descrivi e spiega alla classe.

2. Alla fine del film, un ragazzino regala a Marta una coda di lucertola che sembra ancora viva. Fai una piccola indagine e scopri in che modo e per quale ragione le lucertole perdono la coda.

3. Vai su Google Maps ed individua la città di Reggio Calabria. In quale regione italiana si trova? In quale parte dell'Italia? Quale mare la bagna? Prendi l'omino giallo e "lancialo" su viale Italo Falcomatà. Qual è la regione che vedi dall'altra parte del mare?

4. Vai sulla pagina Facebook del Museo Archeologico di Reggio Calabria. Raccogli informazioni su cosa si può vedere di interessante al museo e su quali mostre o eventi speciali ci sono in programma per le prossime settimane. Leggi alcune recensioni: cosa dicono i visitatori? Presenta i risultati della tua ricerca alla classe e decidete insieme se vi piacerebbe visitare il museo e cosa vi piacerebbe vedere in particolare.

5. Fai una ricerca sulle cosiddette "città fantasma" in Calabria. Che cosa sono? Perché si chiamano così? Che cos'è successo nel tempo a queste città? Puoi nominarne alcune? Dove si trova il borgo di Pentedattilo? È ancora una città fantasma? Presenta i risultati della tua ricerca alla classe. Poi, insieme ai tuoi compagni, pensa a varie soluzioni per poter "recuperare" queste città e ridare loro nuova vita.

## Spunti per la discussione orale

1. Descrivi i luoghi del Sud Italia rappresentati nel film: come si presenta la città? Cosa la caratterizza? Com'è il territorio circostante?

2. Chi sono i parenti di Marta? Che rapporto ha Marta con loro?

3. Durante i primi minuti del film vediamo Marta lavarsi i piedi nel bidet del suo bagno. In generale, questo oggetto si trova nelle case del tuo Paese? Ne hai uno a casa tua? Pensi che sia utile? Spiega.

4. Quando Marta sale sul terrazzo in cima al palazzo oppure si affaccia alla finestra, chi e che cosa guarda? Che cosa stanno facendo?

5. Che cosa mangia Marta quando cucina da sola? Sei sorpreso/a che mangi quelle cose? Perché sì o perché no? Spiega.

6. Con quali attività e con quali tecniche pedagogiche Santa insegna il catechismo ai ragazzi della cresima? Riesce ad infondere energia ed entusiasmo? Giustifica la tua risposta.

7. Perché Santa dà uno schiaffo a Marta? È uno schiaffo reale o simbolico, come dice lei? Spiega.

8. Secondo te, per quale ragione Marta si taglia i capelli? E le sue coetanee, come portano i capelli?

9. Perché Marta insegue il tuttofare della parrocchia fino alla fiumara? Cosa significa per te la frase "Non si va da nessuna parte qui?"

10. Dove va Marta nella scena finale del film? Il ragazzino che si avvicina a Marta con la coda di lucertola le dice: "Lo vuoi vedere un miracolo? Guarda, è ancora viva!". Secondo te, cosa significa?

## Spunti per la scrittura

1. Fai un'analisi degli aspetti tradizionali e di quelli moderni che emergono nel film, considerando i personaggi, gli arredi, i paesaggi, il cibo, i costumi e le attività che sono rappresentati.
2. Immagina di essere Marta e di scrivere una lettera al parroco in cui spieghi perché sei scappata e non hai fatto la cresima. Fai riferimento alle tue esperienze da quando sei arrivata in città e aggiungi le tue riflessioni sulla religione. Scrivi in prima persona, comincia con "Caro don Mario . . ." e includi i saluti finali.
3. Immagina di essere don Mario e di scrivere una lettera al vescovo in cui racconti in modo dettagliato i fatti accaduti il giorno della cresima spiegando, tra le altre cose, l'incidente del crocifisso ed esprimendo le tue scuse. Scrivi in prima persona, comincia con "Sua Eccellenza Reverendissima . . ." e chiudi con i saluti finali.
4. La storia di Marta è una storia di formazione e di crescita. Descrivi e commenta i momenti chiave di questa crescita, mettendo in risalto sia la spiritualità sia la fisicità delle esperienze della protagonista.
5. Analizza il personaggio di Rosa, la sorella di Marta. Pensi che sia una buona sorella? Se sì, perché? Se no, cosa potrebbe fare per migliorare? Perché pensi che qualche volta tratti male Marta? Spiega il tuo punto di vista facendo riferimento ad episodi specifici nel film.
6. Guarda la locandina del film per il mercato italiano e descrivila. Secondo te, perché è stato scelto un disegno e non una foto? Perché la donna del disegno ha gli occhi bendati? Perché è una donna e non un uomo? Cosa o chi potrebbe rappresentare, alla luce di quello che hai visto nel film? Spiega.
7. Cerca il testo della canzone *Dio è morto* di Francesco Guccini e ascoltala. Di che cosa parla? Trovi che ci siano temi somiglianti tra questa canzone del 1965 e il film *Corpo celeste* del 2011? Spiega.

## Proposte per un saggio o una presentazione a livello avanzato

1. Marta è ritornata in Italia con sua madre e sua sorella dopo dieci anni trascorsi in Svizzera. Quali pensi che siano le ragioni per cui si erano trasferite inizialmente? Quali potrebbero essere le ragioni per cui sono rientrate in Italia? Immagina di essere lo sceneggiatore e riscrivi la parte iniziale del film, nella quale spieghi le ragioni della partenza e del ritorno in Italia dei personaggi.
2. In tre momenti diversi del film vediamo Marta lavarsi i piedi, immergersi nell'acqua pulita della vasca da bagno ed infine entrare nell'acqua sporca della fiumara sotto il ponte. Quale valore simbolico legato alla religione cattolica potrebbero avere questi momenti? Spiega.

3. Nel film non viene mai menzionato né mostrato il papà di Marta. Non sappiamo nulla di lui. Pensi che questa mancanza di una figura maschile nella vita di Marta abbia influenzato la sua socialità? In che modo? Ti sembra che Marta stia cercando o che possa trovare un padre nelle figure maschili del film? Esprimi la tua opinione facendo riferimento a scene specifiche.

4. Il cognome di Marta è "Ventura". Che cosa significa "ventura" in italiano? Qual è la divinità femminile dell'antica Roma anche conosciuta come "dea bendata"? Per che cosa era nota? Cerca un'immagine della dea bendata e fai un parallelo con uno dei momenti del film che hanno per protagonista Marta. A che cosa ti fa pensare questo accostamento tra mondo pagano e mondo cristiano? È possibile che la regista stia cercando di mandare un messaggio? Quale? Spiega usando un po' di immaginazione.

5. Don Mario raccoglie firme per un candidato alle elezioni politiche imminenti. Come prete, lui sa di avere un'influenza sulla comunità e ne approfitta. Cosa spera di ottenere raccogliendo le firme dei parrocchiani? In generale, pensi che sia giusto che un'istituzione religiosa si intrometta nelle faccende politiche di un paese?

6. Fai una piccola ricerca e discuti del ruolo delle donne nella chiesa cattolica. Poi, alla luce delle tue scoperte, descrivi e analizza i personaggi femminili del film che fanno volontariato in parrocchia, con particolare attenzione al personaggio di Santa, la catechista dal nome così emblematico.

7. Fai una ricerca sull'usanza femminile di portare i capelli lunghi o corti, con un'attenzione specifica al significato del taglio dei capelli in diverse epoche storiche e in diverse culture. Cerca delle immagini e presentale alla classe.

## Angolo grammaticale

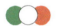 **Esercizio 10**

A turno, con un/a compagno/a di classe, trasforma il verbo dal tempo presente al passato prossimo.
*Esempio: Le donne anziane <u>cantano</u> in chiesa.* → *Le donne anziane <u>hanno cantato</u> in chiesa.*

1. Marta <u>si sporca</u> nella fiumara. →
2. I parrocchiani <u>fanno</u> un pellegrinaggio in onore della Madonna. →
3. La processione <u>termina</u> in spiaggia. →
4. Rita e Marta <u>si riposano</u> durante il giorno. →
5. I parrocchiani <u>mettono</u> una firma per il candidato. →
6. Quando ci <u>sono</u> le elezioni? →
7. Don Mario <u>vuole cambiare</u> parrocchia. →
8. I bambini <u>devono stare</u> zitti e fermi in chiesa. →

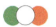 **Esercizio 11**

Indica con un cerchio la forma corretta del verbo.

Un giorno, guardando fuori dalla finestra, Marta (vedeva/ha visto) un gruppo di ragazzi
che (raccoglievano/hanno raccolto) cose vecchie e materiali di scarto da una discarica. (Si è
domandata/si domandava) spesso cosa facessero i ragazzi con quegli oggetti, fino a che un giorno
(andava/è andata) in spiaggia e li (rivedeva/ha rivisti). I ragazzi (costruivano/hanno costruito)
una casa, forse per gioco, forse per davvero. Uno di loro (si avvicinava/si è avvicinato) a Marta
e le (ha regalato/regalava) la coda di una lucertola. A Marta (piacevano/sono piaciute) le cose
inconsuete e quindi (ha sorriso/sorrideva).

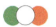 **Esercizio 12**

Completa il riassunto con le forme appropriate del passato prossimo.

Marta, sua madre e sua sorella _____ (trasferirsi) dalla Svizzera in Calabria. Quasi

subito Marta _____ (cominciare) la preparazione per la cresima. Alla sua prima

lezione la catechista Santa le _____ (fare) una domanda semplice sul Vangelo,

ma Marta _____ (sbagliare) la risposta e _____ (imbarazzarsi)

molto. Un giorno Santa _____ (arrabbiarsi) con Marta e le _____

(dare) uno schiaffo, allora la ragazza _____ (correre) via dalla parrocchia.

Don Mario _____ (vedere) Marta sul bordo della strada e insieme i due

_____ (andare) a prendere il crocifisso al paese di don Mario.

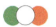 **Esercizio 13**

Completa il riassunto con le forme appropriate dell'imperfetto o del passato prossimo.

Mentre don Mario e Marta _____ (essere) alla ricerca del crocifisso, Santa

e le altre parrocchiane _____ (preparare) tutti i dettagli per il giorno della cresima

dei ragazzi. Tutto _____ (sembrare) a posto quando improvvisamente

_____ (arrivare) il vescovo e il suo assistente. Siccome Santa non

_____ (sapere) cosa fare, le altre parrocchiane _____ (decidere)

di intrattenere il vescovo con le attività già organizzate. Prima le donne anziane

_____ (cantare) e poi le bambine _____ (ballare). Intanto

don Mario e Marta _____ (trovarsi) ancora lontano e don Mario non

_____ (rispondere) al telefono. Povera Santa!

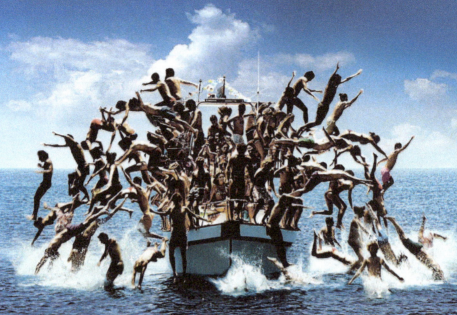

CATTLEYA e RAI CINEMA presentano

**FILIPPO PUCILLO  DONATELLA FINOCCHIARO  MIMMO CUTICCHIO  GIUSEPPE FIORELLO  TIMNIT T.  CLAUDIO SANTAMARIA**

UN FILM DI
## EMANUELE CRIALESE

# TERRAFERMA

CATTLEYA E RAI CINEMA PRESENTANO "TERRAFERMA" UN FILM DI EMANUELE CRIALESE
CON FILIPPO PUCILLO  DONATELLA FINOCCHIARO  MIMMO CUTICCHIO  GIUSEPPE FIORELLO  TIMNIT T.  MARTINA CODECASA  FILIPPO SCARAFIA  PIERPAOLO SPOLLON
TIZIANA LODATO  RUBEL TSEGAY ABRAHA  CON LA PARTECIPAZIONE DI CLAUDIO SANTAMARIA  SOGGETTO EMANUELE CRIALESE  SCENEGGIATURA EMANUELE CRIALESE E VITTORIO MORONI
CASTING CHIARA AGNELLO  AIUTO REGIA EMILIANO TORRES  OPERATORE LUIGI ANDREI  DIRETTORE DI PRODUZIONE FEDERICO FOTI  SCENOGRAFIA PAOLO BONFINI
COSTUMI EVA COEN  SUONO PIERRE-YVES LAVOUÉ  MONTAGGIO SIMONA PAGGI  FOTOGRAFIA FABIO CIANCHETTI  MUSICHE FRANCO PIERSANTI  COPRODUTTORE FABIO CONVERSI
PRODUTTORE ESECUTIVO MATTEO DE LAURENTIIS  PRODUTTORE DELEGATO GINA GARDINI  "PRODUZIONE REALIZZATA NELL'AMBITO DEL PROGRAMMA SENSI CONTEMPORANEI,
CON L'ASSESSORATO AL TURISMO SPORT E SPETTACOLO REGIONE SICILIANA – SERVIZIO FILMCOMMISSION - CINESICILIA"  UNA COPRODUZIONE ITALO-FRANCESE CON BABE FILMS E
FRANCE 2 CINEMA  CON LA PARTECIPAZIONE DI CANAL+ E CINÉCINÉMA DI FRANCE TÉLÉVISIONS E DEL CENTRE NATIONAL DU CINÉMA ET DE L'IMAGE ANIMÉE
UNA PRODUZIONE CATTLEYA IN COLLABORAZIONE CON RAI CINEMA  PRODOTTO DA RICCARDO TOZZI  GIOVANNI STABILINI  MARCO CHIMENZ  REGIA EMANUELE CRIALESE

www.terrafermailfilm.it

# DAL 7 SETTEMBRE AL CINEMA

# *TERRAFERMA*
## DI EMANUELE CRIALESE
### (2011)

## Il regista

Nato a Roma nel 1965, Emanuele Crialese si trasferisce negli Stati Uniti nel 1991 dove, quattro anni più tardi, consegue una laurea in Studi cinematografici presso la Tisch School of the Arts della New York University (NYU). *Once We Were Strangers*, il suo primo lungometraggio del 1997, è la storia dell'amicizia di due immigrati a New York. *Respiro*, il film che lo rende noto al pubblico e che vince numerosi premi, è del 2002. Seguono poi *Nuovomondo* nel 2006 e *Terraferma* nel 2011, il primo sull'emigrazione di una famiglia di contadini siciliani a New York con sosta obbligata a Ellis Island, il secondo sull'arrivo di immigrati clandestini dalla Libia, lungo la famigerata rotta del Mediterraneo ad un'isola non meglio identificata, ma che assomiglia molto a Lampedusa. Entrambi i film sono stati premiati (*Terraferma*, in particolare, si è aggiudicato il Leone d'argento a Venezia) e hanno incontrato il consenso del pubblico. Nel 2014 il regista ha ricevuto il Premio Nazionale Cultura della Pace per il suo impegno umano e civile.

## Scheda tecnica essenziale

Regia: Emanuele Crialese
Sceneggiatura: Emanuele Crialese, Vittorio Moroni
Costumi: Eva Coen
Scenografia: Paolo Bonfini
Suono: Pierre-Yves Lavoué
Montaggio: Simona Paggi
Musiche originali: Franco Piersanti
Fotografia: Fabio Cianchetti
Produttori esecutivi: Matteo De Laurentiis
Personaggi e interpreti: Filippo Pucillo (Filippo Pucillo)
                                Giulietta Pucillo (Donatella Finocchiaro)
                                Nino Pucillo (Beppe Fiorello)

Ernesto Pucillo (Mimmo Cuticchio)
L'ospite clandestina (Timnit T.)
Maura (Martina Codecasa)
Il finanziere (Claudio Santamaria)

## La trama

La famiglia Pucillo vive su un'isola al largo della Sicilia. Ernesto è un anziano pescatore e il giovane nipote Filippo lavora con lui sulla barca di famiglia dopo la morte in mare del padre Pietro. Giulietta, la madre di Filippo, vuole per il figlio altre opportunità e desidera lasciare l'isola per assicurargli un futuro migliore. Anche suo cognato Nino, zio di Filippo e figlio di Ernesto, dà una mano e fa un po' da padre a Filippo. Un giorno Filippo e suo nonno soccorrono in mare una immigrata clandestina che rischia di annegare e la nascondono nella loro abitazione. Da quel momento, Filippo dovrà prendere alcune decisioni importanti.

### Nota culturale: Le leggi sull'immigrazione e il reato di clandestinità

A partire dagli anni Ottanta, il flusso di migranti che arrivano in Italia diventa sempre più considerevole e la legge Martelli del 1990 è la prima ad occuparsi della sua regolazione. Questa legge stabilisce le norme per accogliere profughi e rifugiati limitando invece l'ingresso di migranti economici clandestini attraverso l'espulsione. Nel 1998 arriva la legge Turco-Napolitano e nel 2002 la Bossi-Fini, che è ancora in vigore. Secondo questa legge, a parte i profughi a cui spetta il diritto di asilo, solo gli immigrati economici che arrivano con un contratto di lavoro possono ricevere il permesso di soggiorno (praticamente quasi nessuno). Tutti gli altri sono considerati immigrati clandestini. Per questo sono trasferiti presso i Centri di permanenza temporanea (CPT), identificati tramite le impronte digitali ed espulsi dal Paese. In contrasto con i principi del diritto internazionale, la polizia italiana ha occasionalmente respinto in mare i migranti al largo della costa italiana, accusando di favoreggiamento chi aiutava i migranti ad entrare in Italia illegalmente. Dal 2009 esiste il reato di immigrazione clandestina, punibile con una multa da 5 a 10 mila euro, ancora in attesa di abolizione nonostante l'approvazione alla Camera dei deputati di una legge delega nel 2014.

## Prima della visione

1. Quali immagini, suoni e colori evoca per te un'isola?
2. Esiste qualche isola su cui hai passato un po' di tempo? Racconta la tua esperienza.
3. Quali tipi di barche conosci? Prova a descriverne almeno tre.
4. Cosa significa "immigrazione clandestina"? Spiegalo con un esempio.
5. Hai mai dovuto prendere una decisione difficile o rischiosa che ha cambiato anche solo un poco le tue abitudini o il tuo modo di pensare? Racconta.

# Vocabolario preliminare (in ordine di utilizzo nel film)

la barca = imbarcazione di dimensioni medie o piccole

il peschereccio, la motopesca = imbarcazione per la pesca

l'elica = organo propulsore di una barca

la rete da pesca = attrezzo di fili intrecciati per catturare il pesce

il motorino = veicolo a due ruote spinto da un motore, scooter

la motovedetta = imbarcazione a motore utilizzata dalla polizia costiera

il binocolo = strumento ottico per osservare meglio oggetti o persone distanti, cannocchiale

il salvagente = oggetto galleggiante per salvare chi è caduto in mare

il clandestino = immigrato che arriva in un paese senza documenti

la licenza = il permesso, l'autorizzazione

la lampara = grossa lampada che i pescatori usano per pescare di notte

il fondale = il fondo del mare, il letto del mare

il furgone = automezzo coperto per il trasporto di merci

il mappamondo = globo su cui è rappresentata la superficie terrestre

distruggere = demolire, abbattere qualcosa che è stato costruito, come una barca o una casa

affittare = dare in uso una casa o un mezzo di trasporto in cambio di denaro

denunciare = informare l'autorità competente riguardo a un reato, un crimine o un illecito

sequestrare = portare via, sottrarre un bene a un cittadino da parte dell'autorità competente

partorire = mettere al mondo, dare alla luce, far nascere

tuffarsi = fare un tuffo, buttarsi in mare con movimento rapido

rovesciarsi = voltarsi sottosopra, capovolgersi

cambiare rotta = cambiare direzione con una barca

## Post-it culturali

la terraferma = terra emersa, in contrapposizione al mare; la parte continentale di un Paese in contrapposizione a quella insulare, cioè il continente in relazione ad un'isola.

la Capitaneria di Porto = organo amministrativo statale preposto al controllo dei porti e del litorale marittimo, come una stazione di polizia.

la Guardia di Finanza = corpo militare dello Stato che svolge prevalentemente compiti di polizia tributaria, vigilando sulle dogane; anche, agente che appartiene a questo corpo, finanziere.

la Libia = paese nordafricano le cui coste distano circa 300 miglia marine dalla Sicilia. Molti migranti provenienti dal Corno d'Africa, che hanno attraversato il deserto del Sudan e sono arrivati in Libia per attraversare il mar Mediterraneo sui barconi, sono incarcerati nelle prigioni di questo Paese dalla polizia locale con il pretesto di mantenere l'ordine. In realtà, l'esercito libico approfitta dei profughi per estorcere loro denaro, in cambio della liberazione e perpetrando ogni sorta di violenza fisica.

 **Esercizio 1**

Per ogni parola nella colonna a sinistra, scegli l'unica del gruppo nella colonna a destra che non ha niente in comune con quella originale:

1. denunciare      la polizia, il crimine, la prigione, il salvagente
2. affittare      la casa, la barca, la motovedetta, il motorino
3. tuffarsi      la licenza, l'acqua, la piscina, il mare
4. cambiare rotta      deviare, svoltare, proseguire, girare
5. partorire      generare, creare, produrre, rovesciare
6. la lampara      oscurare, brillare, rischiarare, illuminare
7. il furgone      distruggere, portare, trasportare, condurre
8. l'elica      l'aereo, la nave, il treno, l'elicottero
9. il mappamondo      il globo, la sfera, la terra, la galassia
10. l'isola      lo scoglio, la terraferma, l'atollo, l'arcipelago

 **Esercizio 2**

Completa il paragrafo con il vocabolo appropriato scelto tra quelli della lista che segue:

barca • binocolo • cambiato rotta • clandestino • denunciare • elica • peschereccio • rete da pesca • salvagente • terraferma • tuffato

Giuseppe è un pescatore siciliano ed ogni giorno esce in mare con il suo _____.
Ieri, mentre gettava la _____, un grosso detrito di legno ha danneggiato
l'_____ della sua imbarcazione. Giuseppe non poteva restare in mare, così
ha _____ per tornare indietro. A un certo punto ha notato qualcosa, allora
ha preso il suo _____ per osservare meglio. In lontananza ha visto un uomo
in mare che rischiava di annegare perché non aveva il _____. Senza aspettare,
Giuseppe si è subito _____ per aiutare l'uomo. Era un _____ in
arrivo dalla Libia su una _____ molto affollata che aveva fatto naufragio. Arrivati
sulla _____, Giuseppe non ha voluto _____ il sopravvissuto alla
Capitaneria di Porto, violando così la legge italiana.

## Durante la visione

 **Esercizio 3**

Vero o falso?

1. All'inizio, nonno e nipote sono in mare a pescare.      V    F
2. Un grosso pezzo di legno danneggia l'elica della barca.      V    F

3. Il nonno vuole demolire la barca e andare in pensione.  V  F
4. Nino regala a Filippo un motorino nuovo.  V  F
5. Filippo è popolare e ha molti amici sull'isola.  V  F
6. Maura, Stefano e Marco hanno la stessa età di Filippo.  V  F
7. La donna clandestina partorisce all'ospedale.  V  F
8. Nino promuove e difende il turismo sull'isola.  V  F
9. Maura, Stefano e Marco ringraziano Filippo prima di partire.  V  F
10. Filippo si rifiuta di pulire la spiaggia e si ribella a suo zio.  V  F
11. Giulietta è indifferente alla partenza della donna clandestina.  V  F
12. Alla fine, i Pucillo accompagnano i clandestini sul continente.  V  F

 ## Esercizio 4

Completa la frase con la risposta giusta: a, b, oppure c?

1. Pietro, figlio di Ernesto e padre di Filippo, è morto _____.
   a. di infarto all'ospedale
   b. annegato in mare
   c. in un incidente col motorino

2. La casa che Giulietta affitta ai turisti offre _____.
   a. la vista mare
   b. l'aria condizionata
   c. il cortile con il giardinetto

3. Quando Ernesto avvista il barcone di clandestini _____.
   a. si tuffa per soccorrerli
   b. si limita a guardarli con il binocolo
   c. cambia rotta e torna a terra

4. La Guardia di Finanza sequestra il peschereccio perché Ernesto non ha _____.
   a. i documenti di proprietà dell'imbarcazione
   b. la licenza per portare i turisti
   c. il permesso per pescare

5. Gli animali di Filippo in cima al monte sono _____.
   a. una gallina, un gatto e un cane
   b. un cavallo, una pecora e un cane
   c. un asino, una capra e un cane

6. Per protesta contro il sequestro della barca di Ernesto, i pescatori _____ della Guardia di Finanza.
   a. rovesciano cassette di pesce di fronte alla sede
   b. distruggono la motovedetta
   c. rompono i vetri dell'ufficio

7. Mentre Maura e Filippo si trovano sulla barca di notte, arriva un _____.
   a. improvviso temporale
   b. gruppo di clandestini
   c. banco di delfini

8. Sul fondale marino ci sono _____.
   a. scarpe, documenti e uno spazzolino da denti
   b. bottiglie, ciabatte e molti vestiti
   c. libri, telefoni cellulari e soldi

9. Ernesto chiede in prestito al figlio Nino _____.
   a. la sua macchina
   b. la sua barca
   c. il suo furgone

10. Per andare alla terraferma Filippo ruba la _____.
    a. grande barca per turisti di suo zio
    b. motopesca di suo nonno
    c. piccola barca a motore con la lampara

 **Esercizio 5**

Fornisci tu la risposta giusta.

1. Che lavoro fanno rispettivamente Ernesto e Nino, padre e figlio, sull'isola?
2. Quali sono i progetti di Giulietta sulla casa e sulla barca?
3. Quali attività preferiscono fare Maura, Stefano e Marco sull'isola?
4. Cosa succede quando Filippo accompagna Maura in mare di notte?
5. Come si comportano i turisti quando i clandestini arrivano mezzi morti sulla spiaggia?
6. Perché i Pucillo decidono di non imbarcarsi col furgone sulla nave diretta in continente?

## Dopo la visione

 **Esercizio 6**

La storia della donna clandestina. Ricostruisci la storia della clandestina salvata e ospitata dai Pucillo nel loro garage, rispondendo alle domande.

1. Qual è il Paese originario della donna?
   a. Libia
   b. Etiopia
   c. Algeria

2. Quanto tempo dura il viaggio fino a Tripoli?
   a. due settimane
   b. due mesi
   c. due anni

Interpretazion

3. Quale città italiana vuole raggiungere la donna?
    a. Torino
    b. Taranto
    c. Trapani

4. Chi manda i soldi alla donna per pagare la barca?
    a. il padre
    b. il fratello
    c. il marito

5. Cosa manca sulla barca durante il viaggio verso l'isola?
    a. l'acqua
    b. il cibo
    c. il navigatore

6. Che nome dà la donna alla bambina?
    a. il nome della nonna paterna
    b. un nome tradizionale del suo Paese
    c. il nome della donna che la ospita

7. Come si comporta il figlio della donna con la sorellina?
    a. la bacia e l'accarezza
    b. la protegge e la prende in braccio
    c. la rifiuta e cerca di farle male

8. Probabilmente chi è il padre della bambina?
    a. un amico di famiglia
    b. un poliziotto libico
    c. un amante della donna

## Esercizio 7

Associa i mezzi di trasporto nella griglia ai vari personaggi. Poi spiega chi li ha utilizzati e quando.

| Mezzo di trasporto | Personaggio | Scena |
|---|---|---|
| Il peschereccio | | |
| Il motorino | | |
| L'Ape Car | | |
| Il traghetto | | |

| Il barcone/il gommone | | |
|---|---|---|
| La motovedetta | | |
| L'automobile | | |
| La barca per i turisti | | |
| La barca con la lampara | | |
| Il furgone | | |

 **Esercizio 8**

Una barca per tutti. Che cosa rappresenta la barca per i diversi personaggi nella scheda?

| Il vecchio Ernesto | |
|---|---|
| Suo figlio Nino | |
| Sua nuora Giulietta | |
| Suo nipote Filippo | |
| Maura, Stefano e Marco | |
| Gli immigrati | |

Interpretazion

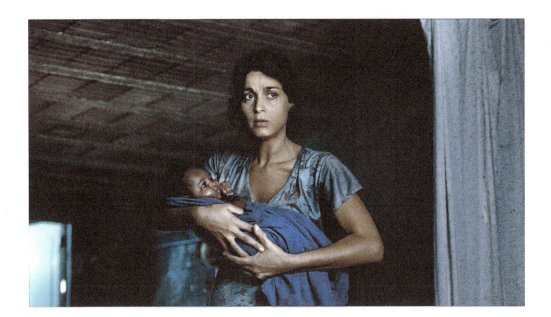

## Fermo immagine

In questa foto Giulietta calma la bambina che piange. Che cos'ha svegliato la bambina? Cos'hanno appena scoperto Giulietta e Filippo? Come si sentono dopo questa scoperta? In che modo li danneggia? Chi è la bambina? Chi è sua madre? Come sono arrivate a casa di Giulietta? Che cosa pensa Giulietta della piccola e di sua madre, ora che sa che costituiscono un pericolo per la sua famiglia? Secondo la madre, perché la sua bambina ha smesso di piangere con Giulietta? Secondo te, che cosa prova Giulietta per la bambina? A tuo avviso, che cos'hanno in comune le due donne? Fai almeno due esempi.

## La scena: Il codice del mare (minuti 00:46:03- 00:48:44)

Dopo che la Guardia di Finanza ha sequestrato il peschereccio di Ernesto, i pescatori dell'isola si riuniscono in assemblea. Cosa vogliono fare e perché? Qual era l'insegnamento dei padri? Che cosa si deve insegnare ora ai figli? Quanti pescatori c'erano in passato sull'isola? Quanti figli avevano? Che cosa offriva il mare? Quanti pescatori ci sono oggi? Cosa pescano? Che cosa dice Nino delle motovedette? Cosa prevede la legge del mare e perché si deve seguire, secondo un anziano pescatore? Dal punto di vista di Nino, invece, quale altra attività praticata sull'isola soffre e per quale ragione? Cosa risponde il vecchio Ernesto alle parole di suo figlio Nino? Cosa ti ha colpito di questa scena? Scrivi un tuo commento personale.

## Internet

1. A coppie, tu e i tuoi compagni di classe andate su Google.it, scrivete "film *Terraferma*" e guardate le immagini che il motore di ricerca trova per voi. Sceglietene alcune, ingranditele, e a turno cercate di descriverle (chi sono le persone nelle immagini, che tipo di persone sono, cosa fanno nella vita, che cosa succede in quella scena, ecc.).

2. In piccoli gruppi, tu e i tuoi compagni di classe andate su Google Maps e cercate le isole di Lampedusa e di Linosa. Dove si trovano? In quale mare? Quanto sono distanti dalla Libia e dalla Tunisia? Qual è la "terraferma" italiana più vicina? Quanto è lontana da queste due isole l'Etiopia, il paese di origine della donna clandestina nel film?

3. Lampedusa e Linosa sono anche mete turistiche. Come si raggiungono dalla Sicilia? Quali attività si possono fare lì in vacanza? Ci sono piatti tipici da assaggiare? Con un gruppo di compagni, prepara una presentazione PowerPoint di alcune slide e mostrala alla classe.

4. Qual è il ruolo dell'isola di Lampedusa nel contesto dell'immigrazione clandestina in Italia? Fai una breve ricerca e riporta le tue scoperte alla classe.

5. Fai una ricerca per raccogliere dati sul numero di immigrati che sono arrivati in Italia dal 2000 fino ad oggi. Quanti uomini, donne e bambini rispettivamente hanno fatto questo viaggio? Quanti sono morti durante la traversata del Mediterraneo? Quanti immigrati sono effettivamente rimasti in Italia? Quanti, invece, hanno continuato il loro viaggio verso altri Paesi?

6. Fai una piccola indagine sull'operazione *Mare Nostrum* e una sulla fondazione MOAS (*Migrant Offshore Aid Station*), poi presenta i risultati alla classe.

7. Fai una breve ricerca sul Trattato di Bengasi sottoscritto da Berlusconi e Gheddafi nel 2008. Perché è stato fatto? Cosa prevedeva questo accordo?

8. Cerca informazioni su *I Malavoglia*, un famoso romanzo italiano del 1881 scritto da Giovanni Verga. Di che cosa parla? Qual è la trama? Trovi delle similitudini tra la storia del libro e quella del film? In che cosa si assomigliano i membri delle famiglie Malavoglia e Pucillo?

## Spunti per la discussione orale

1. Hai notato qualche immagine stereotipica sull'Italia o sugli italiani in questo film? Se sì, quale? Descrivi.

2. In un certo senso, il vecchio Ernesto rappresenta la tradizione, mentre suo figlio Nino rappresenta la modernità. Puoi fare degli esempi?

3. Filippo e i tre giovani turisti hanno la stessa età. Tuttavia, sembrano essere molto diversi. In che modo? Secondo te, perché Filippo non sa cosa significa l'espressione "mettersi in topless"?

4. Il film mostra la crescita di Filippo e il suo ingresso nell'età adulta. Quali sono alcune sfide che Filippo deve vincere? Quali sono le esperienze che lo aiutano a maturare?

5. Giulietta e la clandestina sono le due figure di donna al centro del film. In che modo si sviluppa il loro rapporto? Cosa sentono l'una per l'altra prima e dopo?

6. Nel corso del film non vengono mai indicati né il nome della donna clandestina, né quello di suo figlio, ma solo quello della neonata. Secondo te, si tratta di una casualità oppure no? Spiega.

7. Confronta la scena in cui Ernesto e Filippo avvistano il gommone con a bordo i clandestini e la scena in cui Nino porta i turisti sulla sua barca. Quali sono le somiglianze e quali le differenze tra le due scene? Poi guarda la locandina del film: perché pensi che abbiano deciso di usare proprio questa immagine?

8. Pensi che la decisione finale di Filippo di aiutare la donna clandestina sia giusta? Perché sì o perché no? Giustifica la tua risposta.

9. Nella scena finale del film Filippo è in navigazione verso la terraferma. Immagina di essere il regista e di girare ancora una scena: cosa mostreresti nella scena successiva?

10. La Guardia di Finanza sembra avere il ruolo del cattivo in questo film, perché applica un nuovo codice normativo che si contrappone all'antica legge del mare. Quale legge pensi che sia più giusta, quella del mare o quella dello Stato italiano? Spiega.

## Spunti per la scrittura

1. Qual è il ruolo del mare nelle vicende del film? Analizza alcune scene in cui il mare ha una importanza particolare per l'intera storia.

2. Immagina di essere Maura. Scrivi una lettera a Filippo qualche mese dopo che sei tornata a casa a Milano per chiedere sue notizie. Fai riferimento ai fatti accaduti durante la vacanza e spiega perché hai lasciato l'isola senza nemmeno salutarlo. Usa un po' d'immaginazione e indica se i tuoi sentimenti riguardo alla vicenda sono cambiati oppure no.

3. Cosa significa "terraferma"? Pensi che nel contesto di questo film possa essere anche una metafora per qualche altra cosa? Cosa rappresenta la terraferma per i vari personaggi, in particolare per le due donne protagoniste del film? Il desiderio di andare alla "terraferma" le accomuna: perché? Cosa vogliono entrambe per se stesse e per i loro figli?

4. Immagina di essere Filippo e di rilasciare un'intervista per un giornale. Spiega in prima persona perché hai deciso di aiutare la donna clandestina, pur sapendo che si trattava di un grosso rischio. Spiega che cosa ti ha convinto e descrivi i tuoi sentimenti riguardo ad eventi accaduti in precedenza nel film. Poi aggiungi quali sono i tuoi progetti per il futuro al termine di questa avventura.

5. Molti dei personaggi del film parlano in dialetto. Fai una breve ricerca sul dialetto parlato sull'isola di Lampedusa. Inoltre, riguarda il film e cerca alcune espressioni ricorrenti in dialetto. Quali sono? Cosa significano? Aggiungi un tuo commento personale e spiega perché, a tuo avviso, il regista ha deciso di utilizzare più dialetto che italiano standard nel film.

6. Analizza l'uso della luce in questo film, sia negli ambienti esterni sia in quelli interni. Cosa ti suggerisce il diverso uso della luce in questi ambienti? Cosa potrebbe rappresentare? Noti una scelta diversa della luce in base ai vari personaggi e/o alle loro emozioni? Fai qualche esempio preciso e spiega perché pensi che il regista abbia operato queste scelte.

## Proposte per un saggio o una presentazione a livello avanzato

1. Dopo avere guardato l'altro film di Emanuele Crialese sull'emigrazione dal titolo *Nuovomondo*, fai un paragone tra le storie proposte in ciascuno dei due film, evidenziando gli elementi e le situazioni che hanno in comune.

2. Erri De Luca, narratore e poeta contemporaneo, ha scritto una preghiera laica dedicata ai migranti del Mediterraneo dal titolo *Mare nostro che non sei nei cieli*. Cerca il testo della poesia e fai un'analisi dei versi. Quali sono i punti di collegamento tra la poesia e il film?

3. Vai sul sito internet del quotidiano *Repubblica*. Cerca informazioni sulle condizioni degli immigrati nelle carceri libiche. Spiega cosa succede a molte persone che hanno lasciato il loro paese senza documenti o permessi, e sono arrivate in Libia come paese di transito per imbarcarsi e arrivare sulle coste europee. Includi un tuo commento personale sulla situazione e prova a suggerire un modo per poterla migliorare.

4. Cerca il testo della canzone *Non è un film* di Fiorella Mannoia uscita nell'anno 2011, lo stesso del film *Terraferma*. Di che cosa parla la canzone? Ci sono una o due frasi che ti hanno colpito? Quale pensi che sia il messaggio della canzone? Sei d'accordo con la cantante? Spiega. Ascolta la musica del brano: come la descriveresti? Pensi che sia adatta al contenuto? Spiega perché sì o perché no. Infine, la canzone ha ricevuto qualche riconoscimento particolare? Se sì, per che cosa?

5. Guarda il film documentario *Fuocoammare* diretto da Gianfranco Rosi nel 2016 e scrivi una recensione con l'aiuto delle schede poste in appendice a questo manuale.

6. Guarda il film *L'ordine delle cose* di Andrea Segre uscito nel 2017. Di che cosa parla? È possibile mettere in relazione questo film con *Terraferma*? Spiega.

## Angolo grammaticale

 **Esercizio 9**

Per ogni frase scegli il verbo più adatto dalla lista e coniugalo al presente indicativo. I verbi, tutti della terza coniugazione, in ordine alfabetico sono:

demolire • dormire • offrire • partire • partorire • pulire • riunirsi • salire • sentirsi • uscire

1. Secondo Nino, se Ernesto _____ la barca, può guadagnare i soldi dell'assicurazione.

2. Giulietta non _____ felice sull'isola perché sogna un futuro migliore per suo figlio Filippo.

3. Filippo e Giulietta _____ la casa per affittarla ai turisti.

4. Quando la casa è affittata, loro _____ insieme nella stessa stanza in garage.

5. Giulietta _____ ospitalità ai clandestini anche se ha paura della polizia.

6. La clandestina _____ una bambina nel garage dei Pucillo.

7. Maura, Stefano e Marco _____ sulla barca per fare il giro dell'isola ma devono scendere subito.

8. I pescatori dell'isola _____ per discutere del sequestro della barca di Ernesto.

9. Filippo e i turisti _____ insieme la sera e vanno al bar a prendere una birra.

10. Maura è molto arrabbiata e _____ dall'isola senza salutare Filippo.

Completa le frasi con il pronome complemento diretto o indiretto appropriato.

1. L'elica del peschereccio è danneggiata ed Ernesto _____ deve riparare.

2. I turisti arrivano sull'isola e Filippo _____ porta a casa sua.

3. Nino vuole aiutare Filippo e _____ regala un motorino.

4. Filippo ed Ernesto gettano le reti in mare e poi _____ ritirano su, piene di pesci ma anche di rifiuti.

5. Giulietta parla alla clandestina e _____ dice che deve mangiare, riposarsi e poi andare via.

6. Ernesto si tuffa in mare, poi afferra madre e figlio e così salva _____ la vita.

7. "Ragazzi, _____ porto a vedere i miei animali." "Filippo, perché non _____ porti al mare, invece?"

8. "Filippo, _____ racconti la verità? Questa barca non è tua!" "Maura, non _____ devi preoccupare!"

9. Quando Nino chiede a Filippo di pulire la spiaggia, Filippo non _____ ascolta e _____ dà una spinta.

10. I clandestini si nascondono sul furgone e i Pucillo _____ accompagnano al porto.

**Esercizio 11**

Sostituisci la parola sottolineata con il pronome diretto o indiretto adatto. Fai attenzione all'accordo tra pronome e participio passato, quando necessario.
*Esempio: Ernesto non vuole vendere la sua barca. → Ernesto non la vuole vendere.*

1. La donna clandestina ha partorito la sua bambina a casa di Giulietta. →
2. Giulietta voleva affittare la sua casa ai turisti. →
3. La Guardia di Finanza ha sequestrato il peschereccio ad Ernesto. →
4. Filippo ha spiegato a Maura che cos'è una lampara. →
5. La motovedetta della Guardia di Finanza ha soccorso i clandestini. →
6. Nino ha portato tutti noi in barca per un giro dell'isola. →
7. Filippo, regalo questo motorino a te. →
8. Ragazzi venite, mostro a voi tre i miei animali. →

WILDSIDE E RAI CINEMA
PRESENTANO

Un film di Pif

# LA MAFIA UCCIDE
# SOLO D'ESTATE

CRISTIANA CAPOTONDI                    PIF

# LA MAFIA UCCIDE SOLO D'ESTATE
## DI PIF
## (2013)

## Il regista

Pierfrancesco Diliberto, soprannominato Pif, nasce a Palermo nel 1972. Subito dopo il liceo scientifico, Pif comincia la sua carriera facendo successivamente l'autore televisivo per Mediaset, l'assistente sul set di alcuni film e l'inviato per *Le Iene*, il programma satirico di attualità trasmesso sulla rete televisiva Italia 1. Nel 2007 realizza una trasmissione per MTV Italia chiamata *Il testimone*, in cui si occupa praticamente di tutto, dalle interviste alle riprese con una piccola telecamera, al montaggio finale. Nel 2013 esce il film *La mafia uccide solo d'estate*, da lui scritto, diretto e interpretato, che riscuote subito un grande successo di pubblico e di critica, tanto da essere pluripremiato e da diventare nel 2016 una serie televisiva. Nel 2016 esce anche il prequel di *La mafia uccide solo d'estate*, intitolato *In guerra per amore*.

## Scheda tecnica essenziale

Regia: Pierfrancesco Diliberto (Pif)
Sceneggiatura: Pif, Michele Astori, Marco Martani
Costumi: Cristiana Ricceri
Scenografia: Marcello Di Carlo
Suono: Luca Bertolin
Montaggio: Cristiano Travaglioli
Musiche originali: Santi Pulvirenti
Fotografia: Roberto Forza
Produttore esecutivo: Olivia Sleiter
Personaggi e interpreti: Arturo Giammaresi (Pif)
                Flora Guarneri (Cristiana Capotondi)
                Arturo bambino (Alex Bisconti)
                Flora bambina (Ginevra Antona)
                Fra Giacinto (Ninni Bruschetta)

Francesco, il giornalista (Claudio Gioè)
Jean Pierre (Maurizio Marchetti)

# La trama

Arturo Giammaresi è un bambino molto acuto e riflessivo che cresce a Palermo durante gli anni Settanta ed è testimone, dalla fanciullezza fino al 1992, di tanti omicidi di mafia. La normale vita privata di Arturo, prima bambino, poi adolescente e adulto, si intreccia con gravi fatti di cronaca e con la vita drammatica della città di Palermo, mostrando l'evolversi della consapevolezza e dell'impegno civile del protagonista.

## Nota culturale: I personaggi storici in ordine di apparizione o menzione nel film

- Rocco Chinnici, magistrato antimafia ucciso il 23 luglio 1983.
- Michele Cavataio, detto il Cobra, capo mafia ucciso nella strage di viale Lazio organizzata da Totò Riina e i Corleonesi il 10 dicembre 1969.
- Totò Riina, detto la Belva e capo della mafia corleonese, in prigione dal 1993 e morto nel 2017.
- Vito Ciancimino, ex sindaco di Palermo, condannato per associazione mafiosa nel 1992.
- Attilio Bonincontro, capo della polizia penitenziaria di Palermo, ucciso il 30 novembre 1977.
- Filadelfio Aparo, capo della squadra mobile di Palermo, ucciso l'11 gennaio 1979.
- Mario Francese, giornalista del *Giornale di Sicilia*, fatto uccidere da Totò Riina il 26 gennaio 1979 perché lo aveva indicato come il capo della mafia siciliana.
- Filippo Marchese, sicario della mafia di Palermo, ucciso dai Corleonesi nel gennaio del 1983 nel corso della cosiddetta seconda guerra di mafia per la supremazia sul territorio.
- Giulio Andreotti, politico democristiano molto influente, primo ministro per tre mandati, accusato (e poi assolto) di collusione con la mafia, morto nel 2013 all'età di 94 anni.
- Leoluca Bagarella, mafioso e cognato di Totò Riina, in prigione dal 1995.
- Boris Giuliano, questore di Palermo, ucciso dalla mafia palermitana il 21 luglio 1979 mentre indagava sul traffico di droga e il riciclo di denaro.
- Cesare Terranova, giudice e uomo politico, ucciso nella sua macchina insieme a un poliziotto e all'autista il 25 settembre 1979. Rocco Chinnici prese il suo posto finché fu assassinato a sua volta nel 1983.
- Piersanti Mattarella, governatore della Sicilia, ucciso dalla mafia il 6 gennaio 1980 mentre cercava di spezzare i legami tra la Democrazia Cristiana e la mafia. Era il fratello del Presidente della Repubblica italiana, Sergio Mattarella.
- Gaetano Costa, pubblico ministero di Palermo, ucciso dalla mafia palermitana il 6 agosto 1980 per avere firmato il mandato di cattura di un capo mafioso e dei suoi uomini, che tutti gli altri colleghi si erano rifiutati di firmare.
- Salvo Lima, ex sindaco di Palermo e politico democristiano colluso con la mafia, fu ucciso il 12 marzo 1992 per non essere riuscito a ribaltare in Cassazione, l'ultimo grado di giudizio, l'esito del maxiprocesso che nel 1987 aveva mandato in prigione 360 mafiosi.

Interpretazion

- Pio La Torre, segretario regionale del Partito Comunista e parlamentare, in procinto di presentare una nuova legge antimafia, fu ucciso dai Corleonesi insieme all'autista il 30 aprile 1982, appena prima della nomina di Carlo Alberto Dalla Chiesa a prefetto di Palermo.
- Carlo Alberto Dalla Chiesa, generale dell'esercito inviato a Palermo per porre fine alla guerra di mafia. Fu ucciso dai Corleonesi insieme a sua moglie mentre si trovavano in macchina il 3 settembre 1982.
- Giovanni Falcone e Paolo Borsellino, magistrati uccisi dai Corleonesi di Totò Riina a 57 giorni di distanza l'uno dall'altro, rispettivamente il 23 maggio e il 19 luglio 1992. Seguendo il denaro, i due magistrati avevano identificato i mafiosi di Palermo e istruito il maxiprocesso del 1987.

## Prima della visione

1. Descrivi la città in cui vivi. Ci sono fatti di cronaca che sono successi di cui ti ricordi oppure hai notizia?
2. Ti interessi di politica? Hai mai partecipato a una manifestazione o a un comizio? Hai mai aiutato durante una campagna elettorale? Se sì, descrivi la tua esperienza.
3. Ti piace scrivere? Hai mai scritto qualcosa come giornalista? Se sì, per quale giornale? Hai mai fatto un'intervista a qualcuno per un giornale? Racconta.
4. Quali sono alcuni personaggi politici che hanno perso la vita per affermare le loro idee e fare il loro dovere?
5. Che cosa sai della mafia? Pensa ad almeno tre cose che ti vengono in mente in associazione alla parola "mafia".

## Vocabolario preliminare (in ordine di utilizzo nel film)

essere innamorato/a = provare attrazione e affetto profondo per un'altra persona
corteggiare = cercare di conquistare l'affetto e l'amore di qualcuno con il corteggiamento
la femmina = (qui) la donna
la compagna di classe = ragazza che frequenta la scuola primaria o secondaria con lo stesso gruppo di studenti
sgarrare = (qui) non compiere il proprio dovere, agire scorrettamente
il giudice = (qui) magistrato, chi si occupa dell'amministrazione della giustizia
ritagliare = tagliare seguendo i contorni di una figura, per esempio una fotografia da un giornale
vestirsi da = indossare un costume per una festa in maschera
il gobbo di Notre Dame = Quasimodo, il protagonista con la schiena curva del celebre romanzo di Victor Hugo dal titolo *Notre Dame de Paris*
l'iris = dolce palermitano ripieno di ricotta e scaglie di cioccolato
il proiettile = (qui) pallottola che può partire da un'arma da fuoco
la figuraccia = brutta figura, cattiva impressione
il boss mafioso = capo criminale della mafia
il giornalista = chi scrive articoli per un giornale

il concorso = gara, competizione

il quotidiano = giornale pubblicato ogni giorno

il comizio = raduno pubblico in cui un politico espone alla folla il programma del suo partito

l'intervista = (qui) domande che un giornalista rivolge a un personaggio autorevole

la fonte = (qui) l'origine da cui proviene una notizia

l'amico degli amici = individuo influente grazie all'appoggio di un'organizzazione o di un partito
  e a cui si possono chiedere favori

trasferirsi = cambiare residenza da una città a un'altra

la scorta = (qui) polizia che accompagna i magistrati a scopo di protezione

l'esplosivo = sostanza che può provocare un'esplosione, come ad esempio il tritolo

la trasmissione = spettacolo televisivo

sbattere fuori = mandare via, allontanare

la campagna elettorale = propaganda svolta per convincere gli elettori a votare un certo candidato

le elezioni politiche = votazioni tenute ogni cinque anni per permettere ai cittadini italiani di
  eleggere i membri del parlamento

l'onorevole = titolo attribuito ai ministri

la Democrazia Cristiana = partito di maggioranza della politica italiana dal 1948 al 1994

l'inviato = (qui) giornalista mandato in un determinato luogo con un incarico particolare

il discorso = esposizione di un pensiero attraverso parole scritte

il telecomando = dispositivo che comanda a distanza

 **Esercizio 1**

Completa le frasi con la scelta giusta.

1. Quando Arturo era bambino, gli piaceva (ritagliare/sgarrare) le foto dai giornali.
2. La mia migliore amica ha dovuto (trasferirsi/sbattere fuori) in un'altra città.
3. Abbiamo acceso la televisione con il (proiettile/telecomando).
4. L'(esplosivo/onorevole) è stato accolto con molto calore dalla folla riunita per il comizio.
5. Il giudice gira sempre accompagnato dalla (scorta/fonte) della polizia.
6. L'assistente ha preparato un bel (gobbo/discorso) per il candidato alle elezioni.
7. C'è una (campagna/compagna) molto simpatica nella classe di Arturo.
8. Il giornalista televisivo ha fatto una (trasmissione/figuraccia) quando si è confuso.
9. Per diventare magistrato, bisogna fare un (corteggiamento/concorso).
10. Il primo ministro concede spesso (interviste/elezioni).

 **Esercizio 2**

Completa il paragrafo con la parola giusta della lista.

Bruno Ronchi è un giornalista di quarant'anni. Quando era bambino, ha vinto un

_____ e come premio ha ottenuto di pubblicare qualche articolo per il *Giornale*

*del Nord*, il _____ della sua città. Bruno ha imparato presto che, prima di scrivere

un bell'articolo, è bene fare un'_____ a dei personaggi famosi e anche controllare

la _____ di tutte le notizie. Quando ci sono le campagne _____,

Bruno va sempre ai _____ dei vari candidati per ascoltare e poi ricavarne un

articolo da pubblicare prima delle _____ politiche. Recentemente Bruno ha fatto

l'_____ in Abruzzo per una _____ televisiva sul terremoto che ha

distrutto tanti paesi in quella zona. In vista del suo prossimo incarico, quello di scrivere la biografia

di un famigerato boss _____, Bruno ha lasciato la sua città e _____

in Sicilia per fare delle ricerche. Se Bruno non farà un buon lavoro, rischia di essere

_____ fuori dal giornale che gli ha commissionato la biografia! Infatti, Bruno non

ha "amici fra gli amici", cioè non ha legami con persone in posizione di potere che possano aiutarlo.

## Durante la visione

### Esercizio 3

Completa la frase con la risposta giusta: a, b, oppure c?

1. La prima parola pronunciata dal piccolo Arturo è _____.
   a. mamma
   b. papà
   c. mafia

2. Quando visita il fratellino appena nato all'ospedale, Arturo s'impaurisce vedendo

   _____.
   a. Totò Riina
   b. Filippo Marchese
   c. Michele Cavataio

3. Alla festa mascherata Arturo si presenta vestito da _____.
   a. gobbo di Notre-Dame
   b. Don Chuck il castoro
   c. Giulio Andreotti, il Presidente del Consiglio

4. Arturo è convinto che l'uomo che abita nell'appartamento di suo nonno sia un

   _____.
   a. boss mafioso
   b. giornalista
   c. giudice

5. La prima persona che concede un'intervista ad Arturo è _____.
   a. l'ispettore Boris Giuliano
   b. il giudice Rocco Chinnici
   c. il prefetto Carlo Alberto Dalla Chiesa

6. Per convincere Flora a rimanere a Palermo, Arturo _____.
   a. le regala una iris con la ricotta
   b. disegna un cuore sul marciapiede
   c. le dà appuntamento al cimitero

7. Arturo accetta di lavorare nel programma televisivo di Jean Pierre e di _____.
   a. suonare il pianoforte
   b. scrivere i testi della trasmissione
   c. presentare gli ospiti in scena

8. Quando dopo molti anni Arturo rivede Flora, lei è diventata _____.
   a. una famosa giornalista
   b. l'assistente di un uomo politico famoso
   c. una scrittrice di romanzi

9. Flora telefona ad Arturo per invitarlo a _____.
   a. un comizio in piazza
   b. un colloquio nel suo ufficio
   c. una cena a casa sua

10. Flora e Arturo si ritrovano a _____.
    a. un battesimo
    b. un funerale
    c. una festa

### ● ● Esercizio 4

Per ogni frase indica l'unica risposta che **non** è vera: a, b, c, oppure d?

1. Secondo Fra Giacinto, l'omicidio è una cosa seria. Uno viene ammazzato perché:
   a. parla troppo
   b. non rispetta i patti
   c. sgarra
   d. si innamora di una femmina

2. Secondo Francesco, per fare un buon giornalista ci vuole:
   a. curiosità
   b. tenacia
   c. capacità di sopportazione
   d. forza d'animo

3. Ai funerali del generale Dalla Chiesa, Arturo vede i seguenti uomini politici:
   a. Bettino Craxi, il segretario del Partito Socialista Italiano
   b. Giorgio Almirante, il leader del Movimento Sociale Italiano
   c. Giulio Andreotti, l'ex Presidente del Consiglio
   d. Sandro Pertini, il Presidente della Repubblica

4. Il padre di Flora:

    a. dirige il Banco di Trinacria

    b. finanzia il concorso per le scuole "Giornalista per un mese"

    c. è il capo del padre di Arturo

    d. controlla tutti i conti correnti dei clienti della sua banca

5. L'onorevole Lima:

    a. gode della stima di Andreotti

    b. è un uomo politico della Democrazia Cristiana

    c. è nemico della mafia

    d. non ha idee molto innovative per la Sicilia

## Dopo la visione

 **Esercizio 5**

Rispondi alle domande.

1. Quali sono i due fatti che hanno luogo lo stesso giorno del primo dicembre 1969?

    Un fatto è _____

    L'altro fatto è _____

2. Il mafioso Filippo Marchese è innamorato di una donna che non può sposare. Qual è il problema della donna? Qual è la soluzione proposta?

    Il problema è _____

    La soluzione è _____

3. Da quale momento preciso Arturo comincia ad ammirare il Presidente del Consiglio Giulio Andreotti?

    _____

4. Qual è la domanda che Arturo fa al generale Dalla Chiesa durante l'intervista?

    _____

5. Quando Arturo è diventato padre, ha capito che i genitori hanno due compiti fondamentali:

    Il primo è _____

    Il secondo è _____

 **Esercizio 6**

Le frasi celebri. Identifica quali personaggi, reali o inventati, pronunciano le frasi seguenti durante il film.
*Esempio: "Chi parla poco, campa più assai." → Fra Giacinto*

1. "Le iris non si possono più mangiare, dentro ci sono dei proiettili che hanno ammazzato un uomo." → _____.

2. "Tu lo sai che un giornalista non prende applausi, non ha amici tra gli amici, viene considerato un rompiscatole?" → _____.

3. "Arturo, tranquillo, ora siamo d'inverno . . . la mafia uccide solo d'estate, ora dormi!" → _____.

4. "La Sicilia ha bisogno dell'Europa, l'Europa ha bisogno della Sicilia." → _____.

5. "Dopo che pensiamo agli amici, pensiamo ai nemici." → _____.

6. "Fuori la mafia dallo Stato." → _____.

**Esercizio 7**

Realtà e finzione. Rocco Chinnici, Boris Giuliano, Alberto Dalla Chiesa, sono personaggi veramente esistiti. Nel film, la realtà si intreccia con la fiction, così il giovane Arturo ha occasione di relazionarsi con loro. In quali circostanze ciascuno di questi uomini autorevoli aiuta il ragazzo?

| Rocco Chinnici | Boris Giuliano | Alberto Dalla Chiesa |
|---|---|---|
| | | |

La sequenza finale del film. Collega la descrizione appropriata ad ognuno dei personaggi reali nominati o rappresentati nel film:

| | | |
|---|---|---|
| 1. Filadelfio Aparo | a. | "Era il capo della squadra mobile, un poliziotto bravissimo." |
| 2. Pio La Torre | b. | "Vice brigadiere della squadra mobile di Palermo, aveva 44 anni quando l'hanno ucciso." |
| 3. Mario Francese | c. | "Lui mi ha concesso la mia prima intervista." |
| 4. Paolo Borsellino | d. | "È stato lui a creare il pool antimafia." |
| 5. Giovanni Falcone | e. | "Grazie a lui abbiamo il reato di associazione mafiosa e il sequestro dei beni ai mafiosi." |
| 6. Boris Giuliano | f. | "A un certo punto decise di andarsene a Roma e a Roma ha lavorato, ha fatto quello che non poteva fare a Palermo." |
| 7. Alberto Dalla Chiesa | g. | "Nonostante sapesse che la mafia voleva ucciderlo, lui è andato avanti, non ha avuto paura." |
| 8. Rocco Chinnici | h. | "Lavorava al *Giornale di Sicilia* e fu il primo a capire le intenzioni di Totò Riina." |

1. _____; 2. _____; 3. _____; 4. _____; 5; _____; 6. _____; 7. _____; 8. _____.

## Fermo immagine

Chi è l'uomo che parla con Arturo in questa foto? Dove si trovano? Che cosa fa assaggiare l'uomo ad Arturo? Che cosa ne pensa il bambino? Che cosa decide di fare dopo che ha assaggiato le paste? A tuo avviso, che cosa potrebbe rappresentare questo dolce nel contesto del film? Spiega. Che cosa succederà poco dopo all'uomo? Perché? In che modo questo fatto influenzerà la vita di Arturo? Secondo te, Arturo racconterà questa storia ai suoi bambini? Perché sì o perché no? Spiega.

## La scena: Il vincitore del concorso (minuti 30:38-33:56)

In questa scena, il giovane protagonista Arturo riceve il premio del concorso "Giornalista per un mese". Per quale ragione Arturo non può leggere il suo tema e la premiazione viene interrotta? Alla fine, Arturo ottiene che il suo amico giornalista legga il famoso articolo. Cosa c'è scritto nell'articolo? Secondo te, questo articolo piace oppure non piace al giornalista Francesco? Spiegalo. Credi che Arturo sia veramente consapevole di quello che ha scritto? Fai un esempio. È vero che un giornalista può scrivere sempre quello che vuole, come crede Arturo? Cosa ci vuole per essere un buon giornalista, secondo Francesco? Qual è il consiglio che Francesco dà ad Arturo? Quale decisione prende Arturo alla fine della conversazione con Francesco? Cosa ti ha colpito di questa scena? Scrivi un tuo commento personale.

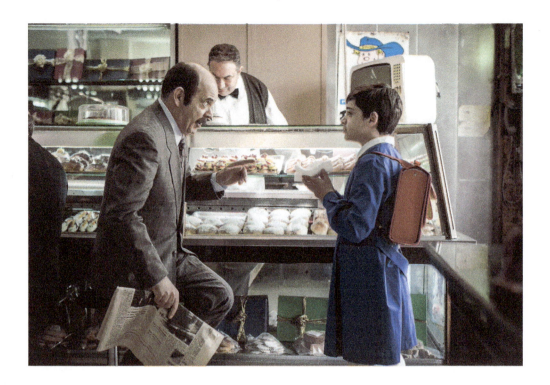

## Internet

1.  Nelle prime immagini del film si vedono Piazza Pretoria, il Teatro Politeama e il Teatro Massimo, famosi luoghi di interesse storico e culturale di Palermo. Su Google.it, cerca altri luoghi di interesse della città, come la cattedrale, il palazzo dei Normanni, Porta Nuova e Piazza Marina. Raccogli le informazioni e le immagini in una presentazione PowerPoint di slide e mostrala alla classe. Poi discuti con i compagni dell'architettura: vi sembra varia o tutta uguale? Vi piacerebbe visitare Palermo? Perché sì o perché no?

2.  La Sicilia è anche chiamata Trinacria. Perché? Che cosa significa questa parola? Fai una ricerca sulle origini del termine e sul suo significato. Infine, cerca il simbolo con il quale viene rappresentata la Trinacria e scopri perché è stato scelto. Prepara quattro o cinque slide con le informazioni trovate e condividile con la classe.

3.  Le riprese del film a Palermo sono state realizzate con l'aiuto dell'associazione Addiopizzo. Vai sul sito internet dell'associazione e scopri chi sono e cosa fanno i suoi membri. Chi o cosa cercano di combattere? Perché si chiamano così? Che cos'è il "pizzo"? Per quale ragione pensi che l'associazione abbia contribuito alla realizzazione del film? Spiega.

4.  Una delle specialità dolciarie siciliane menzionate nel film sono le iris. Conosci altri dolci siciliani tipici? Quali? Vai sul sito di cucina italiana Giallo Zafferano e cerca una ricetta per le iris, o un altro dolce tipico siciliano. Crea un video nel quale, prima presenti brevemente la specialità siciliana, poi elenchi gli ingredienti necessari per la ricetta ed infine spieghi i vari passaggi per prepararla.

5.  La città di Palermo offre una grande varietà di musei da visitare. Vai sul sito di TripAdvisor e fai una ricerca sui musei palermitani. Scegline uno e raccogli informazioni su dove si trova,

sugli orari di visita e su esposizioni o mostre speciali. Leggi alcune recensioni di persone che hanno visitato il museo: come ti sembrano? Cosa ne pensa la gente? Alla luce di quanto letto, pensi che ti piacerebbe visitarlo? Presenta la tua ricerca alla classe, insieme ad un commento personale sul museo.

6. La notizia della morte di Giovanni Falcone prima e di Paolo Borsellino poi, fu causa di vero shock per tutti gli italiani. Vai su YouTube e cerca alcuni video sulla reazione della gente ai due tragici eventi (inserisci "reazioni alla strage di Capaci" oppure "reazioni alla strage di via D'Amelio"). Come descriveresti gli italiani nei video? Quali emozioni esprimono? Durante i funerali di entrambi i magistrati, qual è l'atteggiamento della gente comune verso i politici presenti? Quali parole grida la folla? Perché? Ne sei sorpreso? Descrivi, spiega e aggiungi un tuo commento personale.

## Spunti per la discussione orale

1. Da quale punto di vista è raccontata la storia della mafia a Palermo dal 1969 al 2000 nel film? In che modo questo punto di vista influenza la percezione dello spettatore?

2. In questo film, azioni criminali e fatti drammatici realmente accaduti sono filtrati per la maggior parte attraverso la lente della commedia. Credi che questa scelta sia adeguata al soggetto trattato, cioè la mafia? Perché sì o perché no, a tuo giudizio?

3. Secondo te, l'amicizia di Arturo con il giornalista Francesco ha influenzato la sua carriera? In che modo? Spiega il tuo punto di vista.

4. Che cosa significa che Totò Riina capì come funziona un telecomando? Potresti spiegare il nesso tra la scena in cui Totò Riina si fa installare il climatizzatore e le scene successive? Quale effetto ne deriva?

5. Tra gli altri luoghi, l'onorevole Salvo Lima va al mercato di Ballarò, noto mercato alimentare palermitano, per aiutare il partito della Democrazia Cristiana con la sua campagna elettorale. Perché pensi che abbia scelto proprio il mercato? Spiega.

6. Quando e in quali modi la mafia ha interferito nella vita personale di Arturo? Cos'altro pensi che possa rappresentare in un contesto più generale, la figura di Arturo perennemente bloccato dalle azioni criminali mafiose? Spiega.

7. Sei d'accordo con quello che dice Arturo alla fine del film, riguardo alle responsabilità di un genitore? Commenta. Se tu fossi il papà o la mamma di Arturo, saresti orgoglioso/a dell'uomo che è diventato? Spiega.

8. Alla fine del film, Arturo porta suo figlio in pellegrinaggio nei posti in cui sono avvenuti gli omicidi mafiosi per sensibilizzarlo alla mafia. Quali monumenti visiteresti tu con tuo figlio per insegnargli a riconoscere il male?

## Spunti per la scrittura

1. Immagina di essere Arturo adulto, e di dover scrivere per il *Giornale di Sicilia* un articolo sull'onorevole Andreotti, in occasione dell'anniversario della sua morte avvenuta nel 2013 a 94 anni. Scrivi tu l'articolo, tenendo presente com'è cambiata la percezione che Arturo ha del famoso ministro Giulio Andreotti dall'infanzia all'età adulta.

2. Cerca il significato della parola "omertà". In quali momenti del film la puoi vedere, anche se non viene utilizzato esattamente questo termine? Pensi che sia una pratica utile nella lotta alla mafia? Quali pensi che siano le conseguenze di un comportamento omertoso? Spiega la tua opinione fornendo esempi concreti.

3. Fai una breve ricerca sulle attività illecite di cui si occupa la mafia oggi. Sono quelle che ti aspettavi? Elenca le attività e aggiungi un commento personale.

4. Arturo ha intervistato il generale Dalla Chiesa. A parte la domanda sull'emergenza criminalità, non sappiamo cos'altro gli abbia chiesto. Scrivi il resto dell'intervista, includendo anche le risposte del generale. Non dimenticare la formula di apertura e i saluti finali.

5. Arturo ha fatto domanda per un nuovo lavoro ed è costretto a chiedere una lettera di referenze a Jean Pierre. Immagina di essere Jean Pierre: prima descrivi Arturo, poi racconta la tua esperienza lavorativa con lui, infine concludi con un tuo commento personale.

6. Arturo è un bambino curioso e cerca risposte alle sue domande in varie figure maschili. Analizza i diversi personaggi maschili a cui si rivolge Arturo e spiega chi di loro, secondo te, lo ha aiutato maggiormente a capire, e in che modo. Fai riferimento a scene precise del film.

## Proposte per un saggio o una presentazione a livello avanzato

1. "L'onorevole Andreotti dice che l'emergenza criminalità è in Campania e in Calabria", afferma Arturo durante l'intervista a Dalla Chiesa. Il riferimento è alla camorra campana e alla 'Ndrangheta calabrese che, come anche la Sacra Corona Unita in Puglia, sono nate sul modello della mafia siciliana. Fai una piccola ricerca per scoprire e poi tracciare le origini, le somiglianze e le differenze che ci sono tra queste associazioni criminali.

2. Fai una ricerca su Giulio Andreotti e sulla sua lunga attività politica. Potrebbe aiutarti il film *Il divo* diretto da Paolo Sorrentino (2008).

3. Fai una ricerca sull'attività criminale di Salvatore (Totò) Riina. Potrebbe aiutarti la miniserie televisiva *Il capo dei capi* diretta da Enzo Monteleone e Alexis Sweet (2012).

4. Anche se non è mai nominato nel film, fai una ricerca su Bernardo Provenzano, l'altro capo di Cosa Nostra, e sui suoi rapporti con Totò Riina. Potrebbe aiutarti il film per la televisione *L'ultimo dei Corleonesi* diretto da Alberto Negrin (2007).

5. Fai una ricerca sul generale Carlo Alberto Dalla Chiesa. Potrebbe aiutarti il film *Cento giorni a Palermo* diretto da Giuseppe Ferrara (2008).

6. Fai una ricerca sull'attività investigativa e di contrasto alla mafia svolta dai giudici Giovanni Falcone e Paolo Borsellino. Potrebbero aiutarti il documentario *Excellent Cadavers* di Marco Turco (2006), e i film *Giovanni Falcone* di Giuseppe Ferrara (1993) e *Paolo Borsellino, i 57 giorni* di Alberto Negrin (2012).

7. Dal 1992 la mafia in Sicilia ha praticamente cessato di combattere contro le istituzioni. Si è detto che questa tregua sia dovuta ad una precisa trattativa avvenuta tra lo Stato e la mafia. Fai una ricerca in merito e presenta i tuoi risultati alla classe.

8. Benché nel film si vedano esclusivamente personaggi mafiosi maschili, nella storia della mafia siciliana si trovano anche svariati personaggi femminili. Fai una ricerca sulle donne coinvolte nella mafia dagli anni Ottanta ad oggi e sul loro ruolo nelle dinamiche dell'associazione. Potrebbe aiutarti la miniserie TV *Donne di mafia* diretta da Giuseppe Ferrara (2001).

9. Guarda il prequel di *La mafia uccide solo d'estate*, sempre diretto e interpretato da Pif, intitolato *In guerra per amore* (2016). In che modo il nuovo film si collega a quello preso in esame in questo capitolo? Scrivi una recensione mettendo a confronto i due film, in merito a temi, luoghi e personaggi, e servendoti delle schede poste in appendice a questo manuale.

## <span style="color:orange">Angolo grammaticale</span>

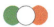 ### Esercizio 9

Completa le frasi del comparativo con le forme appropriate: di, che, quanto, come. Attenzione ad aggiungere l'articolo quando è necessario!

1. Arturo si appassiona alla politica più _____ suo padre.

2. A Palermo ammazzano più le femmine _____ infarto.

3. Arturo è così curioso _____ paziente.

4. Arturo corteggia Flora più educatamente _____ aggressivamente.

5. A Flora piace tanto Arturo _____ Fofò.

6. Arturo ha più paura dell'amore _____ della mafia.

7. Arturo sa scrivere meglio _____ suonare il pianoforte.

8. Ad Arturo interessa meno l'onorevole Lima _____ Flora.

 ### Esercizio 10

Crea delle frasi con i comparativi di minoranza, maggioranza o uguaglianza, utilizzando le coppie di parole che seguono.
*Esempio: iris/cannoli → Le iris sono meno note dei cannoli. Oppure: I cannoli sono più famosi delle iris. Oppure: Le iris sono tanto buone quanto i cannoli.*

1. Totò Riina/Fra Giacinto

2. Arturo/Fofò

3. Il papà di Arturo/Andreotti

4. Il costume da Andreotti/il costume da Gobbo di Notre-Dame

5. Il cimitero/la scuola

6. Lo spettacolo *Bonsuar*/il telegiornale

## Esercizio 11

Completa le frasi superlative con le parti mancanti: articolo, più/meno, di (+ articolo)/che.

*Esempio: Per Flora, l'onorevole Lima è ____ politico ____ intelligente ____ Europa. → Per Flora, l'onorevole Lima è il politico più intelligente d'Europa.*

1. Per Arturo, Flora è ____ ragazza ____ bella ____ mondo.

2. Per Flora, Arturo è ____ compagno ____ bugiardo ____ classe.

3. Per Arturo, l'onorevole Andreotti è ____ uomo politico ____ autorevole ____ tutti.

4. Invece, l'onorevole Salvo Lima è ____ politico ____ innovativo ____ Sicilia.

5. Per Flora, Arturo e Fofò sono ____ amici ____ simpatici ____ scuola.

6. Per il papà di Arturo, Totò Riina è ____ padre ____ felice ____ ci sia.

7. Per Francesco il giornalista, ____ sport è l'argomento ____ interessante ____ esista.

8. Per Boris Giuliano, ____ pasta migliore ____ si possa mangiare è la iris alla ricotta.

## Esercizio 12

Crea delle frasi con il superlativo relativo utilizzando le parole che seguono.
*Esempio: Palermo/città/bella/mondo → Palermo è la città più bella del mondo.*

1. Arturo/bambino/gentile/scuola
2. Lo stato/buono/amico/mafia
3. Il museo internazionale delle marionette/museo/interessante/Palermo
4. Jean Pierre/datore di lavoro/cattivo/tutti
5. Andreotti/politico/furbo/Paese
6. La Sicilia/isola/grande/Italia

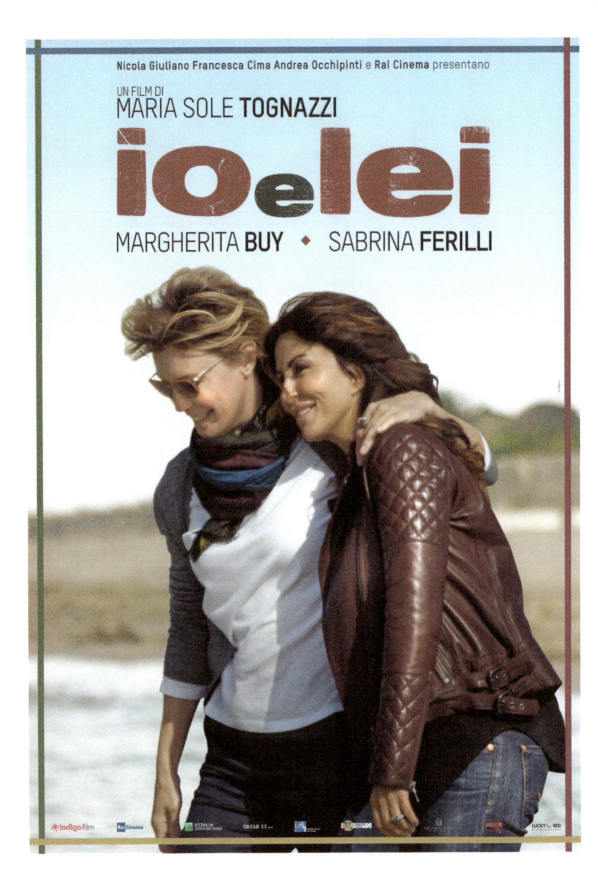

# *IO E LEI*
## DI MARIA SOLE TOGNAZZI
## (2015)

## La regista

Maria Sole Tognazzi, nata a Roma nel 1971, è figlia degli attori Ugo Tognazzi e Franca Bettoia e sorella di Gianmarco e Ricky, attori a loro volta. Al principio degli anni Novanta inizia la sua carriera come assistente e aiuto alla regia, poi nel 1997, passa alla regia di cortometraggi. Nel 2003 firma il suo primo lungometraggio, *Passato prossimo*, che vince il Globo d'oro come Miglior opera prima e con il quale Maria Sole vince il Nastro d'argento come Miglior regista esordiente. Nel 2008 esce *L'uomo che ama*, nel 2010 il documentario *Ritratto di mio padre*, nel 2013 *Viaggio sola,* che si aggiudica il David di Donatello per la Migliore attrice protagonista Margherita Buy, e il Nastro d'argento per la Migliore commedia. Nel 2015 esce *Io e lei*, vincitore nel 2016 del Nastro d'argento come Migliore soggetto e del Premio Porsche 718 Boxster Tradizione e Innovazione.

## Scheda tecnica essenziale

Regia: Maria Sole Tognazzi
Sceneggiatura: Maria Sole Tognazzi, Ivan Cotroneo, Francesca Marciano
Costumi: Antonella Cannarozzi
Scenografia: Roberto De Angelis
Suono: Giuseppe D'Amato e Alessandro Rolla
Montaggio: Walter Fasano
Musiche originali: Gabriele Roberto
Fotografia: Arnaldo Catinari
Produttore esecutivo: Viola Prestieri
Personaggi e interpreti: Federica Salvini (Margherita Buy)
                     Marina Baldi (Sabrina Ferilli)
                     Marco (Fausto Maria Sciarappa)
                     Bernardo (Domenico Diele)

Sergio (Ennio Fantastichini)
Camilla (Alessia Barela)
Carlo D'Alessio (Antonio Zavatteri)

## La trama

Marina e Federica sono due donne sulla cinquantina che convivono serenamente in un appartamento molto comodo e grazioso perché entrambe sono professioniste di successo, rispettivamente un'ex attrice ora dedita alla ristorazione e un architetto. Mentre Marina è sicura della propria omosessualità, Federica, con un matrimonio alle spalle e un figlio più che ventenne, si imbarazza sempre a considerarsi e ad essere presentata come la compagna di Marina. Il loro rapporto entra in crisi quando Federica incontra una sua vecchia conoscenza.

### Nota culturale: La famiglia allargata in Italia

Fino agli anni Settanta e Ottanta, il termine "famiglia allargata" si riferiva a nuclei familiari estesi comprendenti, oltre ai genitori e ai figli, anche i nonni e le nonne, gli zii o le zie che, con il loro lavoro, contribuivano al mantenimento della famiglia e all'organizzazione dei lavori domestici. Oggi, invece, le famiglie allargate sono tipicamente il risultato della fusione di due famiglie nucleari precedenti. Quindi i genitori separati o divorziati, i figli nati dal loro precedente matrimonio e quelli nati da una seconda unione, ma anche i padri e le madri magari single e i figli naturali avuti da partner differenti, confluiscono tutti nel modello attuale di famiglia allargata. La caratteristica tipica della famiglia italiana allargata di oggi, è quella di avere molti componenti che si incontrano tutti insieme in occasioni di vacanze, festività e celebrazioni come battesimi, cresime o matrimoni. Secondo una recente indagine Istat (Istituto Nazionale di Statistica), in Italia sono circa un milione le famiglie allargate o ricostituite su un totale di oltre ventiquattro milioni di famiglie. Ma esistono anche le cosiddette "famiglie arcobaleno", composte da due mamme o due papà, e quelle monoparentali, in cui esiste un solo genitore single, oppure il ruolo del genitore è assunto da un altro parente. La famiglia nucleare costituita da un uomo, una donna e i loro figli, che era diventata la norma negli anni dell'Italia industriale, contrapponendosi alla famiglia patriarcale dell'Italia contadina, rappresenta ormai solo il 40% delle famiglie italiane.

## Prima della visione

1. Cosa significa per te la parola "famiglia"? Cosa caratterizza una famiglia, a tuo parere?
2. Secondo te, cosa c'è alla base di una relazione sentimentale duratura tra due persone?
3. Cosa pensi del tradimento? Perdoneresti il tuo ragazzo o la tua ragazza se ti tradisse?
4. In quale situazione una persona si può sentire in imbarazzo? Fai un esempio.
5. Qual è l'opinione comune riguardo alle coppie omosessuali nella tua cultura?

Interpretazion

## Vocabolario preliminare (in ordine di utilizzo nel film)

il battesimo = il sacramento che purifica l'anima dal peccato originale

la famiglia allargata = nucleo parentale che include anche i figli e i gli ex coniugi della nuova famiglia

l'ascensore = cabina di trasporto da un piano all'altro di un palazzo in alternativa alle scale

il materasso = oggetto rettangolare imbottito o trapuntato usato sulla base del letto per dormire

l'architetto = professionista laureato e abilitato alla costruzione o alla ristrutturazione di edifici

il commerciante = chi per mestiere compra e vende prodotti

il dentista = medico odontoiatra specializzato nella cura dei denti e della bocca

fare pappa e ciccia = essere in rapporto di confidenza e familiarità con qualcuno

vincere un terno al lotto = vincere alla lotteria con una serie di tre numeri, (qui) essere molto fortunati

l'intervista = colloquio fra un giornalista e una celebrità destinato alla pubblica diffusione

l'omosessualità = attrazione sessuale verso individui dello stesso sesso

la lesbica = donna omosessuale

vergognarsi = provare un sentimento di mortificazione e di vergogna per un atto o un comportamento

l'oculista = medico specializzato nella cura degli occhi e della vista

fare retromarcia = guidare la macchina all'indietro; cambiare idea e rinunciare ad un'azione già cominciata

l'equivoco = interpretazione sbagliata per l'ambiguità o la parzialità delle informazioni, malinteso

tenerci = avere a cuore, occuparsi con attenzione di qualcosa o di qualcuno

il copione = testo scritto che contiene le battute di un film

l'ammiratore = (qui) chi ha un sentimento di ammirazione per una celebrità, fan

togliersi uno sfizio = soddisfare un capriccio, appagare una voglia

tradire = (qui) ingannare, non rispettare l'impegno di fedeltà preso con il/la partner

scoprire = (qui) trovare le informazioni utili a capire una situazione, collegare le cose

sentirsi soffocare = (qui) sentire che manca l'aria o il respiro a causa di una situazione opprimente

metterci una pietra sopra = non parlare più di un argomento, chiudere definitivamente una questione

starci male = soffrire, per esempio a causa di un tradimento o di un'ingiustizia

saltare = (qui) annullare, cancellare, fallire

bocciare = respingere uno studente che ha sostenuto un esame, negare la promozione

squagliarsi = (qui) andare via senza farsi notare, allontanarsi senza attirare l'attenzione

 **Esercizio 1**

Completa le frasi con la parola giusta della lista. Attenzione a fare gli accordi e a coniugare i verbi.

1. Quando qualcuno si imbarazza di fronte agli altri _____.

2. Due donne che hanno una relazione sentimentale sono dette _____.

3. Di solito gli attori famosi hanno molti _____ che vorrebbero conoscerli di persona.

4. Si parla di _____ quando due ex coniugi rimangono in buoni rapporti e continuano a frequentarsi con i nuovi partner e i figli avuti da relazioni nuove e precedenti.

5. Quando uno studente non passa un esame si dice che è stato _____.

6. Quando una riunione è cancellata si dice che è _____.

7. Quando due individui passano tanto tempo insieme scambiandosi confidenze e favori, si dice che fanno _____.

8. In una relazione sentimentale, una persona si sente _____ quando l'altra, per gelosia, la controlla con insistenza.

9. Quando si soffre di mal di schiena è bene dormire su un _____ ortopedico.

10. Nei palazzi con molti piani oltre alle scale c'è anche l'_____.

 **Esercizio 2**

Per ogni frase, scegli la parola o l'espressione giusta tra quelle in parentesi.

1. Mia sorella ci (tiene molto/sta male) a organizzare una festa di battesimo per il suo primogenito con tutta la famiglia.
2. Il ladro si è (scoperto/squagliato) in tempo quando ha sentito le sirene della polizia.
3. Quando Matteo non ha passato l'esame della patente per la terza volta (ci ha messo una pietra sopra/si è tolto uno sfizio).
4. (Saltare/tradire) la fiducia di qualcuno è più facile che riconquistarla.
5. Quando uno è miope o presbite deve andare dall'(oculista/odontoiatra) che prescriverà le lenti adatte per gli occhiali.
6. Quando l'attrice sconosciuta ha ottenuto la parte di protagonista nel film del famoso regista, ha davvero (vinto un terno al lotto/fatto l'intervista).
7. Dopo che hanno chiarito (il copione/l'equivoco), i due sono di nuovo tornati amici.
8. (L'architetto/l'ammiratore) ha ristrutturato un vecchio appartamento per il suo cliente.
9. Giovanna non voleva più sposarsi e il giorno del matrimonio ha fatto (pappa e ciccia/marcia indietro).
10. I genitori di Luca hanno avuto figli con altri partner e la loro è una famiglia (allargata/nucleare).

 **Esercizio 3**

Vero o falso?

| | | |
|---|---|---|
| 1. All'inizio la famiglia è riunita in occasione di un matrimonio. | V | F |
| 2. Le donne nell'ascensore vivono entrambe al sesto piano. | V | F |
| 3. L'ex marito di Federica è un oculista. | V | F |
| 4. Marina ha un figlio di 24 anni. | V | F |
| 5. Marina gestisce un ristorante di cibo da asporto. | V | F |
| 6. L'ex marito di Federica ha una casa al mare a Gaeta. | V | F |
| 7. Rolando si lamenta perché Federica non fa bene la spesa. | V | F |
| 8. Marina e Federica comprano un nuovo divano. | V | F |
| 9. Marina tradisce Federica con l'assistente del regista. | V | F |
| 10. Federica è bocciata all'esame per la patente di guida. | V | F |

 **Esercizio 4**

Completa la frase con la risposta giusta: a, b, oppure c?

1. Federica lavora in uno studio come _____.
   a. ingegnere
   b. architetto
   c. arredatrice

2. Marina ha abbandonato la carriera di attrice perché non _____.
   a. guadagnava abbastanza
   b. riceveva più parti nei film
   c. si divertiva più

3. La madre di Marina chiede a Federica se può realizzare _____ in casa sua.
   a. un secondo bagno
   b. una nuova cucina
   c. un ripostiglio

4. Federica non vuole che Marina accetti la parte nel nuovo film perché _____.
   a. non è un ruolo da protagonista
   b. è tanto tempo che Marina ha lasciato il cinema
   c. è probabile che la pubblicità invada la loro privacy

5. Federica usa sempre _____ di Marina.
   a. le scarpe e i vestiti
   b. la macchina e la bicicletta
   c. gli occhiali e la crema

6. Marina scopre la relazione tra Federica e Marco da _____.
   a. una telefonata
   b. un biglietto
   c. un messaggio sul cellulare

7. Federica chiede inizialmente ospitalità a _____.
   a. Bernardo, suo figlio
   b. Marco, il suo amante
   c. Sergio, il suo ex-marito

8. Federica restituisce le chiavi dell'appartamento _____ di Marina.
   a. alla madre
   b. alla collega
   c. al collaboratore domestico

9. Federica è sorpresa quando Marco _____.
   a. cucina un'ottima cena per lei
   b. le porta il caffè a letto
   c. passa a prenderla allo studio

10. Sergio e Marco hanno in comune la passione per _____.
    a. la montagna
    b. il mare
    c. la campagna

 **Esercizio 5**

Fornisci tu la risposta giusta.

1. Da quanti anni stanno insieme Marina e Federica?
2. Chi sono i componenti della nuova famiglia di Sergio, l'ex marito di Federica?
3. Perché l'ingegnere collega di Federica si scusa con lei per l'equivoco? A cosa si riferisce?
4. Cosa pensa Bernardo del fatto che sua madre viva con un'altra donna?
5. Qual è l'opinione che la famiglia di Marina ha di Federica?
6. Come si comporta Marina quando scopre il tradimento di Federica?
7. Per quale ragione Federica non guida? Spiega.
8. Cosa fa Federica quando torna a casa di Marina dopo la loro separazione? Perché?

## Dopo la visione

 **Esercizio 6**

Completa la tabella. Federica e Marina fanno due gite al mare insieme. Descrivi l'atmosfera, i dialoghi e gli stati d'animo delle due donne nei due rispettivi viaggi, prima e dopo l'incontro di Federica con Marco.

Interpretazion

|  | La prima gita al mare | La seconda gita al mare |
|---|---|---|
| Atmosfera (come sono l'ambiente e l'umore delle donne) | | |
| Dialoghi (di cosa parlano) | | |
| Stati d'animo (come si sentono) | | |

 **Esercizio 7**

Le frasi. Identifica i personaggi che pronunciano le frasi seguenti. Sei d'accordo con i punti di vista dei diversi personaggi? Perché sì o perché no? Giustifica la tua risposta.

1. "Non ce ne hai abbastanza de 'sta famiglia? Sei stata, per tutta la vita, la moglie di Sergio, la madre di Bernardo . . . Basta! Goditi un pochino 'sta libertà che c'hai!"
2. "Avevo 18 anni! Sarà pure normale che uno si stranisce perché i genitori divorziano, il padre si mette con una ragazzina e la madre si mette con una donna!"
3. "Hai sempre pensato che io negassi l'evidenza, che sono una lesbica dalla testa ai piedi e che non volevo ammetterlo perché sono una borghese. Non è così, hai fatto tutto tu!"
4. "Molto simpatico, guarda . . . Mi piace proprio. Sai, anzi, ti dirò di più . . . Mi sa anche che sono un po' geloso . . . Marina è una donna, non c'è competizione, non c'è rivalità!"

## Fermo immagine

A quale momento del film si riferisce questa immagine? Che cos'è successo prima? Perché Federica è a casa di suo figlio? Cosa sta facendo Bernardo qui? Confronta poi questo episodio con quello precedente che si svolge in cucina quando Federica porta la spesa a suo figlio. Perché Federica era andata da Bernardo quella volta? Che cosa voleva preparare? Cos'aveva risposto Bernardo? Descrivi entrambe le scene e aggiungi un commento personale sul rapporto tra Federica e Bernardo in questi momenti particolari, prestando attenzione alle dinamiche genitore-figlio.

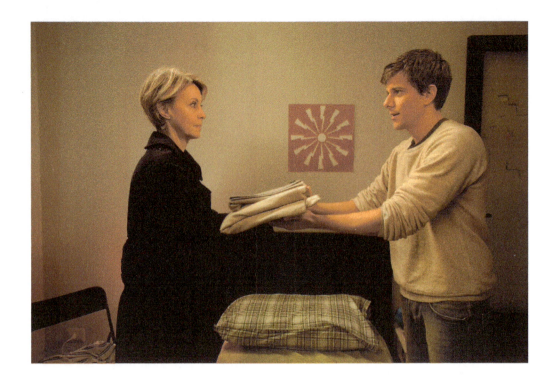

## La scena: Il film è saltato (minuti 1:19:37-1:22:02)

Marina va nell'ufficio di produzione cinematografica per parlare con il regista. Che cos'ha intenzione di comunicargli e per quale ragione? Perché il regista la interrompe? Cos'è successo di inaspettato? Come si sente il regista? Come reagisce Marina? Descrivi il dialogo tra l'assistente del regista e Marina quando rimangono sole. Qual è l'osservazione dell'assistente? Cosa lascia intendere a Marina? Come si conclude la scena? A tuo parere, qual è il significato di questa scena nella prospettiva del film?

## Internet

1. Viaggio a Gaeta. Dove si trova, cosa distingue e per quali ragioni storiche è famosa questa località? Scarica qualche foto di Gaeta e presenta la città alla classe.

2. Immagina di dover prendere la patente italiana. Con l'aiuto di internet, scopri come e dove fare l'esame, i costi e la procedura richiesta per ottenere questo documento.

3. Fai una ricerca sulle società di car sharing in Italia. Come si chiamano quelle più popolari? In quali città italiane è possibile usufruire di questo servizio? Quanto costa mediamente affittare una macchina per un'ora? Quali tipi di macchine ci sono a disposizione? In Italia il car sharing è un business in crescita o in calo? Nel tuo paese esiste un servizio simile? Trovi differenze e similitudini con quello italiano? Raccogli le informazioni su un PowerPoint e condividile con la classe.

4. Gli scaffali colorati che si trovano nel soggiorno di Federica e Marina sono probabilmente una riproduzione della famosa libreria Carlton del designer italiano Ettore Sottsass. Fai una

ricerca su Ettore Sottsass e sulla sua produzione artistica. Raccogli informazioni ed immagini in una presentazione di slide e mostra la tua ricerca alla classe.

5. Dopo essere stata dal dentista, Federica torna a casa e prepara la cena con Marina. Riguarda la scena e concentrati sugli ingredienti. Che piatto stanno cucinando? Di dov'è originario questo piatto? Fai una breve ricerca sulla cucina romana e trova informazioni su altri piatti tipici della zona (ingredienti, origini, preparazione, ecc.). Puoi presentare alla classe le informazioni trovate con un PowerPoint, o puoi preparare una delle ricette a casa, fare un video e mostrarlo ai tuoi compagni di classe.

6. Vai su Google Maps e scrivi "Palazzo Valentini Roma", poi "lancia" l'omino giallo sul punto indicato e fai un giro della zona. Che cosa vedi? Riconosci la località? In quale sequenza del film appare? Con i tuoi compagni di classe naviga virtualmente questa zona della città e insieme raccogliete informazioni su monumenti e luoghi di interesse dei dintorni.

7. Vai sul sito dell'associazione italiana Arcigay (www.arcigay.it). Di che cosa si occupa quest'associazione? Quali scopi si propone? Quante e dove sono le sue sedi? Dai un'occhiata alla sezione "News". Di cosa parlano queste notizie? Presenta i risultati della tua ricerca alla classe e discutete insieme dell'utilità di quest'associazione.

## Spunti per la discussione orale

1. Descrivi la vita domestica di Marina e Federica. Quali cose fanno insieme? Che tipo di atmosfera si respira?

2. Perché Federica comincia una relazione con Marco, a tuo parere?

3. Che tipo di rapporto ha Federica con il figlio Bernardo? Di cosa si preoccupa? Giustifica la tua risposta.

4. Secondo te, per quale ragione Federica presenta Marina al collega D'Alessio?

5. Oltre a Marina, quali sono gli altri personaggi gay del film? Come sono rappresentati, secondo te?

6. Qual è il ruolo e il significato dell'oggetto "materasso" nel film?

7. Federica non vede bene e ha bisogno degli occhiali. Quale possibile significato simbolico possono avere gli occhiali nella storia narrata in questo film?

8. Sergio dice che Bernardo non è battezzato. Perché, secondo te, lui e Federica hanno deciso di non battezzarlo? E perché, invece, Sergio e la nuova compagna hanno deciso di battezzare Tommaso? Cosa pensi che sia cambiato dopo circa vent'anni?

9. Dopo essere stata bocciata all'esame per la patente di guida, Federica dice a suo figlio "Mi sa che ho sbagliato tutto." Secondo te, a cosa si riferisce quel "tutto"? Spiega.

10. Nel film i personaggi fanno spesso tardi. Come reagiscono gli altri? Come reagiresti tu? Essere in ritardo è una cosa grave nella tua cultura? Come ti sembra che sia in Italia?

11. Secondo te, perché a Federica piace così tanto che le si porti il caffè a letto? Cosa pensi che rappresenti per due persone che vivono insieme il gesto di portare e di ricevere il caffè a letto?

12. Quale delle due donne pensi che abbia sofferto di più quando si sono lasciate? Perché? Spiega.

## Spunti per la scrittura

1. Immagina di essere lo sceneggiatore e riscrivi il finale del film. Comincia dalla scena in cui Federica suona il campanello dell'appartamento di Marina.

2. Federica è al confine tra il mondo eterosessuale da cui proviene e quello omosessuale in cui entra in virtù della relazione con Marina. Descrivi e commenta le parole, le azioni e le decisioni di Federica nel percorso descritto dal film. Qual è la tua opinione in merito alla sua indecisione?

3. Sei la giornalista che ha intervistato Marina fuori dal suo ristorante. Scrivi l'intervista con parole tue, formulando almeno cinque domande e le relative risposte. Aggiungi un'introduzione ed una conclusione.

4. Federica torna a casa di Marina di nascosto. Secondo te, a cosa pensa Federica in ogni stanza? Descrivi le varie stanze che rivisita, le sue azioni in ogni stanza e i suoi possibili pensieri.

5. Riguarda la scena in cui Federica e il collega D'Alessio visitano il vecchio immobile. Immagina di essere il cliente che li ha assunti per le ristrutturazioni. Scrivi una mail in cui spieghi a Federica come vorresti ristrutturare il vecchio edificio e perché vorresti che il tetto fosse di vetro scorrevole. Infine, spiega per che cosa utilizzerai quello spazio. Ricorda di includere la formula di apertura e i saluti finali.

6. Basandoti sulle informazioni fornite dal regista e sui commenti di Marina al copione, scrivi la trama del film che avrebbe dovuto interpretare Marina. Usa un po' d'immaginazione e divertiti a creare una storia!

## Proposte per un saggio o una presentazione a livello avanzato

1. Consulta i quotidiani nazionali come *Repubblica*, *Corriere* o la *Stampa* e cerca informazioni sulle coppie omosessuali e sulle unioni civili in Italia.

2. Marina e Federica sono due donne molto diverse. In cosa consistono le differenze fra loro? Pensa alla personalità, alla classe sociale di provenienza e al tipo di lavoro delle due donne. Inoltre, analizza il modo in cui si vestono (stile, tessuti, colori, scarpe, ecc.). A quali tratti della loro personalità potrebbero corrispondere i loro diversi stili di abbigliamento? Spiega citando degli esempi tratti dal film.

3. Federica legge *Troppa felicità* di Alice Munro. Secondo te di cosa parla questo libro? Leggi una recensione di *Troppa felicità* per verificarne il contenuto. In che modo il libro si collega al contenuto del film? Descrivi facendo qualche riferimento preciso.

4. Analizza l'atteggiamento dei vari personaggi verso l'omosessualità di Marina e Federica. Comincia dalla mamma di Marina, poi passa a Sergio, alla madre di Simona, a D'Alessio e a Bernardo. Spiega fornendo esempi dal film. Che cosa pensi di questi diversi atteggiamenti? A quale ti senti più vicino/a? Quale di questi pensi che sia più realistico in un Paese come l'Italia? E nel tuo Paese? Spiega.

5. In momenti diversi del film, alcuni personaggi sono visti in rapporto alla guida oppure all'automobile. Seleziona almeno tre scene significative da mostrare alla classe. Spiega in che modo la guida dell'automobile si può usare come metafora per spiegare quello che succede nella vita dei personaggi in questione. Sii creativo/a nell'elaborare le tue interpretazioni.

6. Fai una ricerca sui cosiddetti "ristoranti bio" in Italia. Che cosa significa "bio"? Che tipo di cibo si serve in questi ristoranti? Quale filosofia c'è alla base di una scelta "bio"? Secondo te, in che modo questa filosofia si collega al personaggio di Marina? Spiega con esempi tratti dal film.

7. Marina chiarisce a Marco, l'oculista, che la sua relazione con Federica è "una specie di matrimonio". Esegui una ricerca sulle unioni civili e sui matrimoni gay in Italia e fai un paragone con quello che succede negli altri paesi dell'Europa. Poi presenta i risultati alla classe e commentali insieme ai tuoi compagni e all'insegnante.

## Angolo grammaticale

 **Esercizio 8**

Completa le frasi con il pronome "ci" o "ne".

1. Domani i miei amici partiranno per Gaeta e _____ andranno in macchina.

2. Quando vado al ristorante ordino sempre il pesce e _____ mangio moltissimo.

3. Barbara non _____ sperava più, ma ha finalmente passato l'esame per la patente di guida.

4. Mio fratello ha un compagno ma non l'ha mai presentato ai nostri genitori perché finora non _____ ha avuto il coraggio.

5. Faccio quello che mi sembra giusto e non me _____ importa molto del giudizio degli altri.

6. Anche se la sua ex si è sposata, Luigi non _____ ha messo una pietra sopra e le telefona ancora.

7. L'architetto ha trasformato il capannone e _____ ha fatto un ristorante molto elegante.

8. Dopo che il fidanzato l'ha abbandonata senza spiegazioni, Luisa _____ è stata malissimo.

9. Non so se mi piacerebbe prendere la patente nautica, non _____ ho mai pensato.

10. Mia madre è appassionata di una telenovela sudamericana e non _____ salta mai una puntata!

 **Esercizio 9**

Scegli il verbo corretto dalla lista e poi coniugalo secondo il soggetto al presente indicativo.

accorgersene • andarsene • capirci • crederci • dimenticarsene • fregarsene • pensarci • ricordarsene • rifletterci • tenerci

1. Quando Federica la tradisce, Marina non sospetta niente e non

_____ subito.

2. Donatella legge sempre l'oroscopo sul giornale anche se non

_____.

3. L'atmosfera qui è diventata troppo pesante e noi _____.

4. Ogni mattina mia moglie mi chiede di dar da mangiare al gatto, ma io

   _____ sempre.

5. La verità è che io _____. Non mi piace il nostro gatto!

6. Mio fratello vorrebbe aprire un ristorante "bio" insieme a me, ma io non

   _____ neppure!

7. Però gli ho chiesto lo stesso un po' di tempo così, intanto, io _____

   bene e poi gli do una risposta.

8. Ogni volta che Luisa compie gli anni, la sua migliore amica Marta non

   _____ e non le fa gli auguri. Che strano!

9. Mia madre _____ molto che tutta la famiglia partecipi al

   battesimo di Carletto.

10. Noi non andiamo a votare perché non _____ niente di

    politica!

Interpretazion

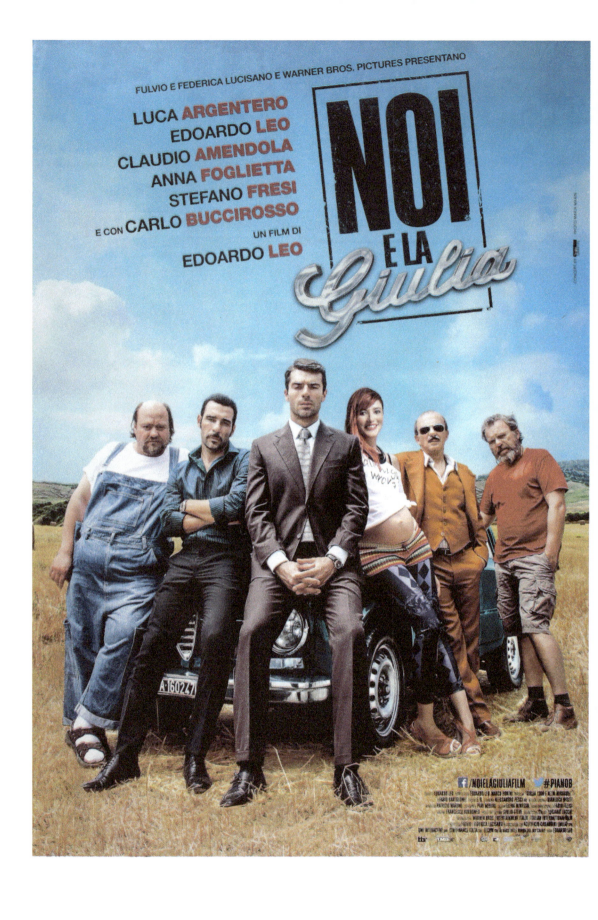

# *NOI E LA GIULIA*
## DI EDOARDO LEO
### (2015)

## Il regista

Edoardo Leo nasce a Roma nel 1972. Ancora giovanissimo comincia a lavorare come attore prima nelle fiction televisive (oltre venti tra il 1994 e il 2011) e in teatro (dal 1994 ad oggi), poi nel cinema (oltre venti film dal 1998 ad oggi). In particolare, Leo recita in *Gente di Roma* di Ettore Scola nel 2002 e in *To Rome With Love* di Woody Allen nel 2011. Nel 2010 esordisce come regista per il grande schermo con *Diciotto anni dopo*, che gli vale l'attenzione della critica e riscuote un grande successo di pubblico, mentre nel 2013 dirige *Buongiorno papà* di cui è anche attore. Con Edoardo Leo nel doppio ruolo di interprete e regista seguono *Noi e la Giulia* nel 2015, vincitore di numerosi premi tra cui il David di Donatello Giovani e il Nastro d'argento alla Migliore commedia, e *Che vuoi che sia* nel 2016. Leo appare anche nel cast di *Perfetti sconosciuti* (regia di Paolo Genovese, 2015) e di *Io c'è* (regia di Alessandro Aronadio, 2018).

## Scheda tecnica essenziale

Regia: Edoardo Leo
Sceneggiatura: Edoardo Leo, Marco Bonini
Costumi: Elena Minesso
Scenografia: Paki Meduri
Suono: Fabio Felici
Montaggio: Patrizio Marone
Musiche originali: Gianluca Misiti
Fotografia: Alessandro Pesci
Produttori esecutivi: Fulvio e Federica Lucisano
Personaggi e interpreti: Diego (Luca Argentero)
                          Fausto (Edoardo Leo)
                          Sergio (Claudio Amendola)
                          Elisa (Anna Foglietta)

Claudio (Stefano Fresi)
Vito (Carlo Buccirosso)
Abu (Rufin Doh Zeyenouin)

## La trama

Diego, Claudio e Fausto sono tre quarantenni che, pur senza conoscersi, si mettono in società per dare una svolta alla loro vita e insieme acquistano un casale abbandonato vicino a Napoli per farne un agriturismo. Al progetto si uniscono anche Sergio, un comunista nostalgico sulla cinquantina, ed Elisa, una giovane donna in cerca di lavoro. Ma i problemi incominciano quando Vito, un camorrista locale, si presenta all'agriturismo alla guida di una vecchia Giulia Alfa Romeo 1300.

### Nota culturale: La camorra

L'origine della parola "camorra" è antica e controversa, e serve a designare un'organizzazione criminale di stampo mafioso che, secondo alcune fonti, esiste con leggi e regolamenti autonomi già dal 1600 nella zona intorno a Napoli. Secondo alcuni, la parola potrebbe essere in relazione con il nome di Gomorra, la città biblica sinonimo di vizio e delinquenza. Secondo altri, si potrebbe collegare alla medesima parola che in castigliano significa problema, oppure alla gamurra, simile alla *chamarra* spagnola, indumento indossato dai giovani napoletani dei ceti popolari nel tardo Medioevo e nel Rinascimento. Altrimenti potrebbe derivare dal latino *camerarius*, cioè tesoriere, e da qui discenderebbe il sostantivo "camorra" con il significato di estorsione o tangente, ma esistono altre interpretazioni ancora. Quest'organizzazione, costituita da centinaia di famiglie o clan nel territorio intorno a Napoli e nel resto della regione Campania, svolge attività illecite e criminali.

## Prima della visione

1. Immagina di ricevere in eredità cinquantamila euro. Che cosa faresti con questi soldi?
2. Descrivi la tua casa ideale: quante e quali stanze dovrebbe avere? E che altro?
3. Possiedi un'automobile oppure ce n'è una che ti piace particolarmente, vecchia o nuova? Descrivila.
4. Quale lavoro ti piacerebbe fare al termine dei tuoi studi? Cosa ti aspetti dal tuo futuro lavoro?
5. Hai mai fondato un gruppo di qualsiasi genere o hai mai lavorato ad un progetto comune con altre persone? Racconta la tua esperienza.
6. Hai mai partecipato al restauro di una vecchia casa o hai mai ridecorato la tua stanza? Quali materiali e quali attrezzi hai usato? Quali riparazioni o cambiamenti hai realizzato?

# Vocabolario preliminare (in ordine di utilizzo nel film)

pareggiare = (qui) quando non si vince o non si perde un gioco o una partita ma si resta in parità

la gastronomia = (qui) negozio che vende prodotti alimentari come prosciutto, salame, formaggi, piatti pronti

il venditore = addetto alla vendita all'interno di una attività commerciale

il casale = costruzione rustica e isolata in campagna

l'agriturismo = soggiorno turistico presso un'azienda agricola in campagna

mettersi in società = condividere insieme a più persone le spese e i profitti di un'attività commerciale

intasare = ostruire, bloccare un condotto con materiali di rifiuto

il preventivo = documento che include i costi di un lavoro da fare

l'estorsione o il "pizzo" = reato che consiste nel pretendere denaro contro la minaccia di danni alle cose

il razzista = chi discrimina contro persone di un gruppo etnico o culturale diverso dal proprio

scavare = fare una buca asportando terra e altro materiale solido

la buca della piscina = cavità nel terreno creata per l'installazione di una piscina

il telone = grande pezzo di tessuto impermeabile per riparare macchinari o merci

insonorizzare = isolare in modo che non si sentano suoni e rumori

rientrare dei soldi = recuperare i soldi spesi per avviare un'attività commerciale

il sequestro di persona = reato che consiste nel privare una persona della sua libertà, rapimento

la falce e il martello = oggetti usati rispettivamente per tagliare il fieno e battere i chiodi, sono anche il simbolo del Partito Comunista Italiano

il guerriero = uomo che combatte con le armi, soldato

assumere = (qui) dare lavoro a qualcuno

la batteria = (qui) dispositivo che permette l'accensione dell'automobile

la fumaggine = malattia delle piante causata da diversi tipi di funghi

la libertà vigilata = limitazione della libertà personale concessa da un'autorità giudiziaria a un condannato

scappare = correre lontano da un pericolo, fuggire

inaugurare = aprire al pubblico con una cerimonia e una festa

il fallito = chi non ha avuto successo nella vita

il fallimento = insuccesso, fiasco

## Post-it culturali

il centro sociale = (qui) edificio abbandonato e occupato in modo abusivo da militanti di estrema sinistra.

DIA = Denuncia di Inizio Attività, permesso che si richiede al comune prima di iniziare opere di ristrutturazione di un immobile.

Giuseppe Verdi = celebre compositore dell'Ottocento, autore di opere liriche come *Aida*, la cui *Marcia trionfale* è così popolare da essere intonata dai tifosi delle squadre di calcio nei cori da stadio.

 **Esercizio 1**

Completa le frasi con la scelta giusta.

1. Intendo fare qualcosa per (pareggiare/scavare) i conti con quel prepotente di Luigi.
2. Potresti coprire la macchina con un (guerriero/telone), se non la usi per qualche mese.
3. Gli operai hanno scavato una (fumaggine/buca) per costruire una cantina.
4. Purtroppo l'affare è andato male e noi non siamo (ritornati/rientrati) delle spese.
5. I miei nonni vivevano con la famiglia in un (casale/agriturismo) e coltivavano la terra.
6. L'idraulico ha fatto un (fallimento/preventivo) molto alto per riparare il bagno di casa mia.
7. Per appendere un quadro, prima è necessario fissare un chiodo con un (martello/pizzo).
8. L'automobile non parte. Forse è necessario comprare una (gastronomia/batteria) nuova.
9. Gino non può uscire di sera perché è (in libertà vigilata/sotto sequestro).
10. Se non si hanno i soldi per un'impresa, è bene (mettersi/farsi) in società con qualcuno.

 **Esercizio 2**

Per ogni parola nella colonna a sinistra, indica con un cerchio un suo possibile contrario scegliendo tra le parole nella colonna a destra:

insonorizzare:       cancellare, amplificare, isolare

intasare:            otturare, fermare, sturare

fallire:             trionfare, naufragare, perdere

inaugurare:          cominciare, spegnere, chiudere

assumere:            licenziare, pagare, impiegare

scavare:             svuotare, ricoprire, estrarre

scappare:            correre, fuggire, restare

estorcere:           rubare, donare, togliere

sequestrare:         catturare, prendere, liberare

vendere:             tenere, liquidare, commerciare

## Durante la visione

 **Esercizio 3**

Vero o falso?

1. Diego vende orologi in televisione.       V     F
2. Fausto è vestito come un agente immobiliare.       V     F
3. Il bagno intasato è il problema più urgente da risolvere al casale.       V     F
4. Il preventivo per i lavori al casale è poco più di trentamila euro.       V     F
5. Vito ama la musica classica.       V     F
6. Elisa è una pessima cuoca.       V     F
7. Sergio propone di incendiare la Giulia.       V     F
8. La batteria della Giulia è vecchia quanto la macchina.       V     F
9. Sergio sequestra i camorristi in cantina.       V     F
10. Diego si innamora di Elisa.       V     F
11. La moglie di Claudio gli chiede di tornare insieme.       V     F
12. Alla fine Vito fugge con i soci dell'agriturismo.       V     F

 **Esercizio 4**

Completa la frase con la risposta giusta: a, b, oppure c?

1. La gastronomia di Claudio risale al _____.
   a. 1810
   b. 1901
   c. 1910

2. I tre soci pagano _____ euro a testa per il casale.
   a. sessantamila
   b. novantamila
   c. centottantamila

3. Vito va al casale per _____.
   a. cercare lavoro
   b. chiedere il "pizzo"
   c. passare una vacanza

4. Alla fine l'agriturismo si chiamerà _____.
   a. La Casa degli Orti
   b. Il Poggio Reale
   c. Casal de' Pazzi

5. "L'Italia agli italiani" è scritto _____.
   a. sul furgone di Claudio
   b. sulla maglietta di Fausto
   c. sui muri del casale

6. Nel suo paese Abu era un _____.
   a. ingegnere
   b. principe
   c. idraulico

7. Elisa è _____.
    a. sposata
    b. fidanzata
    c. incinta

8. I carabinieri arrivano perché _____.
    a. Vito è sequestrato al casale
    b. Franco non è tornato a casa dalla moglie
    c. Fausto ha precedenti penali

9. La sera dell'inaugurazione si brinda ai _____.
    a. fallimenti del passato
    b. successi del presente
    c. progetti per il futuro

10. Alla fine i soci scappano con la _____.
    a. BMW di Fausto
    b. Renault 4 di Elisa
    c. Giulia 1300 di Vito

 **Esercizio 5**

Fornisci tu la risposta giusta.

1. Che cosa significa la frase "Siamo la generazione del piano B"?
2. Cosa vorrebbe fare del casale ognuno dei tre soci?
3. Che cosa vuole insonorizzare Sergio e per quale ragione?
4. In quali diversi modi Abu aiuta i soci del casale?
5. Chi arriva con lo scooter e cosa accade?
6. Chi è Franco e in che modo riesce a fuggire dal casale?

## Dopo la visione

 **Esercizio 6**

I Fantastici Quattro e altri personaggi. Scrivi alcune parole chiave per descrivere i personaggi del film:

| Personaggio | Parole chiave |
|---|---|
| Diego | |
| Fausto | |

| Claudio | |
|---------|---|
| Sergio | |
| Vito | |
| Elisa | |
| Abu | |

1. Quale dei personaggi preferisci e perché? Quale personaggio, invece, non ti piace? Spiega.
2. Quale dei personaggi è il più coraggioso? E qual è il più combattivo? Spiega.
3. All'inizio del film, Diego, Fausto e Claudio si incontrano dopo dei fallimenti personali. Quali sono questi fallimenti? Riescono a riabilitarsi alla fine?
4. Il papà di Diego gli chiede di fare almeno una cosa bella nella sua vita prima di morire. Pensi che Diego l'abbia fatta? Qual è? Spiega.
5. Qual è il personaggio più creativo? Spiega.

 **Esercizio 7**

L'agente immobiliare e il tour (minuti 07:30-8:35). Quali delle seguenti caratteristiche possiede il casale?

| | | | | | |
|---|---|---|---|---|---|
| il camino | sì | no | il vigneto | sì | no |
| la soffitta | sì | no | la chiesetta | sì | no |
| i muri perimetrali spessi | sì | no | la sala ricevimenti | sì | no |
| il campo da tennis | sì | no | il cortile | sì | no |
| la piscina | sì | no | la rimessa | sì | no |
| l'orto | sì | no | la cantina | sì | no |
| l'uliveto | sì | no | la torre | sì | no |
| la terrazza panoramica | sì | no | il portico | sì | no |

Elisa reinventa il casale. Riguarda la scena in cui Elisa espone le sue idee riguardo all'arredamento del casale. Completa il paragrafo con le parole mancanti (minuti 1:13:55-1:14:38).

"Dobbiamo ridare vita alle cose che già ci sono. In cucina ripuliamo tutto per bene, niente di nuovo o di finto, e poi _____ (1), solo fiori di campo. Via la _____ (2), ridipingiamo tutti i vecchi mobili, i tavoli, le sedie, e, con le vecchie _____ (3) e i vecchi tappeti facciamo dei quadri. Per il resto tutto _____ (4). Le finestre sempre _____ (5), luce naturale il più possibile, poi _____ (6) dappertutto. Nella sala camino ci si mangia tutti insieme, le cassette da frutta diventano dei _____ (7) e invece l'insegna di Claudio sarà la _____ (8) di questo posto. I pallet accatastati nella _____ (9) li utilizziamo per creare qualsiasi cosa, poltrone, sedie, tavolinetti, dobbiamo _____ (10) tutto."

## Fermo immagine

Dove sono Diego, Fausto e Claudio in questa immagine? Che cosa fanno? Cosa scoprono durante la visita? Che cosa invece non hanno capito dalle parole dell'agente immobiliare? Che cosa propone Fausto dopo la visita? Qual è la prima risposta degli altri? Perché cambieranno idea? Che cosa si capisce dei personaggi in questa scena? Come definiresti il loro atteggiamento verso la vita? A tuo avviso, chi è il più coraggioso dei tre? Perché? Che cosa pensi della loro decisione di unirsi in società con sconosciuti? Tu faresti lo stesso? Spiega.

## La scena: La leggenda di Giulia (minuti 1:22:15-1:25:32)

Mentre i primi clienti dell'agriturismo si rilassano in giardino, i soci pensano a possibili alternative per non farli annoiare. Quali attività propongono? Che cosa succede quando la Giulia comincia a suonare la musica? Che cosa racconta Diego? Chi era Giulia? Chi era Vito? Chi era Franco? Cosa fece Giulia e con quali conseguenze? Perché morì Vito? Cosa succede dal giorno della sua morte? Qual è la spiegazione scientifica di uno degli ospiti? In realtà da dove arriva la musica e per quale motivo? Cosa pensa un'altra ospite della musica che viene da sotto terra? Cosa pensano i soci della storia inventata da Diego? Che cosa suggerisce Elisa? Chi sarà il Giuseppe di cui parla Diego? Perché Fausto non capisce?

## Internet

1. Vai su Google.it e cerca alcuni casali, casolari o masserie in vendita su un sito immobiliare in diverse località italiane. Poi presentali ai compagni di classe specificando area geografica, prezzo e caratteristiche dei vari immobili. In piccoli gruppi, i tuoi compagni dovranno

decidere quale vorrebbero comprare e perché. Inoltre, dovranno specificare cos'hanno in programma di fare con il casale acquistato (per esempio un agriturismo, una fattoria, una multiproprietà o altro).

2. Immagina di dover noleggiare una macchina per viaggiare in Italia. Vai su un sito italiano di automobili, scegli la macchina che preferisci e registra le sue caratteristiche. Poi, in gruppo, tu e i tuoi compagni di classe fate un paragone tra le macchine scelte da ognuno e decidete qual è la migliore per viaggiare insieme.

3. Vai su Google Maps, poi inserisci "Roma" e "Napoli" nelle "direzioni". Quanto tempo ci vuole da una città all'altra, secondo questo sito? Quale autostrada si può percorrere? Con un/a compagno/a di classe, cerca altri modi per arrivare da Roma a Napoli (treno, autobus, ecc.) e insieme decidete qual è il mezzo migliore per entrambi. Presentate le varie opzioni di viaggio alla classe e spiegate la ragione della vostra scelta.

4. Nel film si parla spesso di camorra e di camorristi. Fai una breve ricerca sulle attività illecite attuali della camorra, sia in Campania che sul territorio nazionale ed internazionale. Prepara una lista di queste attività da presentare alla classe. Prima di presentarla, chiedi ai tuoi compagni di classe di cosa, a loro avviso, si occupa la camorra e scrivi le loro risposte alla lavagna. Poi confrontate e discutete insieme la tua lista già pronta e le risposte dei compagni.

5. Quali sono le canzoni o i pezzi musicali nominati in questo film? Di che genere di musica si tratta? Ci sono altre canzoni che hai riconosciuto? Quali? Vai su iTunes o su YouTube e cerca la colonna sonora del film. Ascolta qualche brano e spiega alla classe perché, secondo te, è stato scelto in relazione a determinate scene nel film.

6. Uno dei pezzi di musica classica preferiti di Vito è la *Serenata per archi, Op.22* di Antonín Dvořák. Cercala su YouTube. Prepara tre domande per i tuoi compagni di classe sulla

relazione tra il film e questo pezzo, e distribuiscile prima dell'ascolto. Dopo, spegni le luci e fai ascoltare la musica (anche solo i primi due minuti). Dai a tutti qualche minuto per rispondere alle domande e poi discutetene insieme.

## Spunti per la discussione orale

1. L'agente immobiliare presenta il casale come un "affare vero". È davvero un buon affare? Perché sì o perché no?
2. Come definiresti una persona "fallita"? I personaggi del film ti sembrano dei falliti? Se sì, chi pensi che abbia vissuto il fallimento più grande? Perché?
3. "Il Wi-Fi non funziona. Parlate fra di voi", "'Felici a tavola' sarà la filosofia di questo posto", "Sono le cose belle che salveranno il mondo." Sono tutte citazioni di Elisa. Ti dicono qualcosa della sua filosofia di vita? Ti fanno pensare a qualche aspetto specifico della cultura italiana o della tua cultura? Spiega.
4. Abu dice ai Fantastici Quattro: "Anche voi rischiate, se rimanete qua. Ma perché non andate da un'altra parte?" E Diego risponde: "Perché non abbiamo scelta." Sei d'accordo con loro? Quale altra scelta pensi che potrebbero avere? Tu cosa faresti al posto loro? Spiega.
5. Secondo te, perché Elisa è così sicura che le nascerà una bambina? E per quale motivo decide di chiamare la sua bambina Giulia?
6. A tuo giudizio, Sergio, Fausto, Claudio, Diego ed Elisa dovrebbero essere considerati dei criminali? Perché? Spiega.
7. Cosa pensi che faranno i personaggi in fuga nella Giulia, alla fine del film? Fornisci almeno due ipotesi.
8. In quale prospettiva viene presentata la camorra in questo film: comica, tragica o sentimentale? Con quale risultato, a tuo parere?

## Spunti per la scrittura

1. Il tuo lavoro non ti dà soddisfazioni e allora decidi di licenziarti. Scrivi una lettera ai tuoi genitori in cui spieghi la decisione che hai preso e i progetti per il futuro.
2. Con un po' d'immaginazione racconta, in prima persona, la storia del film dal punto di vista della Giulia 1300.
3. Immagina di scrivere il proseguimento della storia di questo film. Incomincia dalla scena finale in cui i protagonisti stanno scappando.
4. Sei Vito e hai deciso di lasciare il clan camorristico al quale appartieni. Avendo paura di parlare con il tuo "boss" di persona, decidi di scrivergli una lettera. Gli racconti cos'è successo dopo il tuo arrivo a Casal de' Pazzi e descrivi in che modo quest'esperienza ti ha cambiato. Gli spieghi perché non vuoi più prendere parte alle loro attività criminali e lo inviti a considerare un altro stile di vita.
5. Sei un agente immobiliare e ti chiedono di vendere un casale antico, che sta cadendo a pezzi e ha bisogno di molte riparazioni. Tuttavia, hai veramente bisogno dei soldi di questa vendita. Scrivi un annuncio di vendita del casale. Descrivilo nel dettaglio e concentrati sul potenziale di questa proprietà. Sii convincente e non avere paura di dire bugie!

Interpretazion

6. Molti dei personaggi del film indossano t-shirt con scritte di vario genere sopra. Descrivine alcune. Dopo, inventa una scritta per la t-shirt di ogni personaggio (Fausto, Claudio, Diego, Vito, Sergio ed Elisa) e spiega perché pensi che quella scritta li rappresenti.

## Proposte per un saggio o una presentazione a livello avanzato

1. Fai un'indagine sulla camorra concentrandoti sulle sue origini, i suoi sviluppi in epoca moderna, i suoi boss più conosciuti, le sue attività e le aree geografiche in cui si concentra.
2. Roberto Saviano è un giornalista e scrittore di origini partenopee, diventato famoso grazie al libro *Gomorra* pubblicato nel 2006. Fai una ricerca su di lui e sul suo libro. In particolare, concentrati sugli argomenti trattati nel libro e sulla reazione al libro da parte del pubblico. Infine, spiega com'è cambiata la vita dell'autore in seguito alla pubblicazione di *Gomorra* e per quale ragione.
3. In *Noi e La Giulia*, la musica è più di una semplice colonna sonora. La musica diventa uno dei protagonisti del film: interagisce con i personaggi, li interrompe, li rende felici o tristi, parla con loro e di loro. Analizza la musica come personaggio e utilizza alcune scene chiave del film come esempi che rappresentano questa teoria.
4. Quando i protagonisti del film aprono la posta elettronica e trovano le loro prime prenotazioni, Elisa grida: "La Giulia ha fatto il miracolo!" Fai una breve ricerca sul decennio 1952-1962 della storia italiana. Cosa caratterizza l'economia del paese durante quegli anni? Quali cambiamenti avvennero per l'economia e per la cultura italiane? A quale altro miracolo si potrebbe pensare in relazione alla Giulia? Cosa successe negli anni successivi? Vedi un parallelo con la storia del film? Spiega.
5. Analizza il personaggio di Elisa, unica donna protagonista del film, creativa, ma anche creatrice per eccellenza perché in attesa di un bambino. Quali altri simboli o metafore della creazione o del processo creativo puoi vedere in Elisa? Quali atteggiamenti materni? Pensi che la sua creatività influenzi la trama del film? Fornisci esempi con riferimenti a scene del film e presenta la tua opinione personale su questo aspetto del personaggio.

## Angolo grammaticale

 **Esercizio 9**

Chi è? Lavora con un/a compagno/a di classe. Insieme leggete la definizione e a turno cercate di indovinare di quale personaggio si tratta, basandovi sulla leggenda della Giulia raccontata da Diego.

1. Si innamorò di un conduttore d'orchestra bravo ma povero.
2. Era un duca spietato e ridusse Giulia in schiavitù.
3. Un giorno decise di scappare dal castello per stare con il suo grande amore.
4. Ammazzarono Giulia.
5. Si arrabbiò molto e uccise i tre fratelli di Franco.
6. Venne confinato all'inferno.

## Esercizio 10

Completa le frasi con il passato remoto del verbo tra parentesi.

C'era una volta un quarantenne che desiderava fare qualcosa di bello nella sua vita. Un giorno lui _____ (leggere) un annuncio immobiliare e _____ (andare) a vedere un casale in campagna. All'appuntamento _____ (arrivare) altri due potenziali acquirenti. Siccome nessuno dei tre aveva abbastanza soldi per comprare il casale, i tre uomini _____ (decidere) di mettersi in società. All'inizio le cose non _____ (essere) facili! I tre soci _____ (dovere) fare molti lavori di restauro. Per fortuna _____ (avere) l'aiuto di un quarto uomo che _____ (diventare) socio insieme a loro. Alla fine, i quattro uomini _____ (prendere) al casale anche una giovane donna che li _____ (aiutare) a decorare, pulire e cucinare. Il problema più grande _____ (venire) dalla camorra che _____ (chiedere) il pizzo. Ma il quarto socio non _____ (volere) mai pagare il pizzo. Per questo, lui _____ (catturare) uno ad uno i camorristi che _____ (presentarsi) al casale e li _____ (nascondere) in cantina. Sfortunatamente, questa situazione non _____ (potere) durare a lungo. Alla fine, la partita contro la camorra _____ (finire) in parità per i soci che non _____ (vincere) né _____ (perdere) ma speravano ancora di tornare al loro casale.

## Esercizio 11

Che cosa va fatto? Ci sono tanti lavori da fare al casale. Scrivi una frase completa per ogni lavoro necessario usando il verbo andare e il participio passato del verbo tra parentesi.
*Esempio: il tetto (riparare) e le tegole (cambiare) → il tetto va riparato e le tegole vanno cambiate.*

1. il bagno (sturare) →
2. i rubinetti (stringere) →
3. le porte (installare) →
4. l'intonaco (stendere) →
5. le mattonelle (incollare) →
6. l'impianto elettrico (mettere) a norma →
7. la televisione (comprare) nuova →
8. il vetro rotto di una finestra (sostituire) →
9. il fontanile (collegare) alla rete idraulica →
10. la piscina (costruire) →

## **Esercizio 12**

Odio viaggiare con te! Fausto e Claudio sono in macchina insieme e viaggiano in autostrada verso Napoli. Fausto è molto arrabbiato perché pensa che Claudio sia troppo cauto alla guida. Scrivi una breve conversazione tra i due in cui Fausto spiega a Claudio cosa va fatto e cosa non va fatto alla guida. Claudio risponde invece, con cose che vanno fatte o non fatte quando si è il passeggero.

*Esempio: Fausto: Il limite di velocità non va rispettato! Claudio: La cintura di sicurezza va allacciata!*

Fausto: _____

Claudio: _____

Fausto: _____

Claudio: _____

Fausto: _____

Claudio: _____

# SCUSATE SE ESISTO!
## DI RICCARDO MILANI
## (2014)

## Il regista

Riccardo Milani è nato a Roma nel 1958 dove si è formato nell'ambiente della Scuola Nazionale di Cinema. Per anni ha collaborato come aiuto regista di Mario Monicelli, Daniele Luchetti e Nanni Moretti. Nel 1997 ha diretto il suo primo film *Auguri professore*. Dal 2000 ha realizzato spot pubblicitari, per i quali è anche stato premiato al Festival di Cannes, e una serie per la televisione dal titolo *La Omicidi*. Nel 2003, mentre dirigeva *Il posto dell'anima*, ha conosciuto sul set l'attrice e sceneggiatrice Paola Cortellesi che ha sposato nel 2011. Nel 2006 ha diretto *Piano, solo*, storia biografica del pianista jazz Luca Flores morto suicida, e poi una serie di commedie: *Benvenuto Presidente!* (2013), *Scusate se esisto!* (2014), *È arrivata la felicità* (2015), *Mamma o papà?* (2017) e *Come un gatto in tangenziale* (2018), proseguendo parallelamente anche con la regia di fiction televisive.

## Scheda tecnica essenziale

Regia: Riccardo Milani
Sceneggiatura: Giulia Calenda, Furio Andreotti, Paola Cortellesi, Riccardo Milani
Costumi: Alberto Moretti
Scenografia: Maurizio Leonardi
Suono: Adriano Di Lorenzo, Alessandro Doni
Montaggio: Patrizia Ceresani
Musiche originali: Andrea Guerra
Fotografia: Saverio Guarna
Produttore esecutivo: Fulvio e Federica Lucisano
Personaggi e interpreti: Serena Bruno (Paola Cortellesi)
               Francesco (Raoul Bova)
               Pietro (Corrado Fortuna)
               dottor Ripamonti (Ennio Fantastichini)

Michela (Lunetta Savino)
Volponi (Cesare Bocci)

## La trama

Serena Bruno ha sempre avuto talento per il disegno e, dopo una brillante laurea in architettura conseguita all'Università degli Studi di Roma, si specializza e lavora all'estero per qualche anno. Rientrata in Italia, Serena ricomincia dal basso con qualche lavoretto prima di appurare che nel suo campo professionale, gli uomini sono ancora preferiti alle donne nei colloqui di lavoro. Approfittando di un equivoco, Serena decide allora di fingersi l'assistente di se stessa e vince un ambìto concorso di riqualificazione edilizia. Con l'aiuto di un amico ristoratore, che si spaccia per il fantomatico architetto, Serena comincia a lavorare presso uno studio di progettazione fino al momento in cui non può più tacere la verità.

### Nota culturale: Le donne e il lavoro

Secondo i più recenti dati Istat (Istituto Nazionale di Statistica), a luglio del 2017 le donne tra i 15 e i 54 anni che lavorano in Italia hanno raggiunto il 48,8%, ma sono ancora lontane dal 66,8% degli uomini italiani e dal 61,6 % della media dell'occupazione femminile nel resto dell'Europa. A causa delle difficoltà nel conciliare le esigenze della famiglia con quelle del lavoro, nel 2016 30 mila donne, quasi una su tre, hanno rinunciato al lavoro dopo la maternità per un periodo prolungato di alcuni anni. Oltre alle interruzioni per motivi familiari, i percorsi lavorativi delle donne, più che per gli uomini, includono esperienze e lavoretti che esulano dalle tappe canoniche della professione scelta. Anche nell'ambiente della dirigenza aziendale, le donne alla guida di un'impresa sono soltanto il 21,8% del totale. Conclusa la carriera lavorativa, oltre il 50% delle donne guadagna una pensione inferiore ai 1.000 euro mensili, rispetto ad un terzo degli uomini che si trovano nella medesima fascia pensionistica. Nel caso specifico trattato dal film, nel 2015 in Italia ci sono circa 152 mila architetti iscritti all'albo professionale, di cui circa 62 mila, ovvero il 41% sono donne, che in molti casi guadagnano il 20% in meno della controparte maschile. Alla discrepanza economica, si aggiungono gli ostacoli per colmare la disparità di genere, esasperata dalla diffidenza di colleghi e clienti.

## Prima della visione

1. Qual è il tuo lavoro ideale? Cosa ti piace di questo lavoro?
2. Passeresti un periodo all'estero per specializzarti e fare esperienza?
3. Quali sacrifici saresti disposto/a a fare per la tua carriera?
4. Nel tuo paese ci sono professioni tipicamente maschili o femminili? Spiega.
5. In generale, conosci alcune donne con una posizione importante nell'industria, in politica o nel giornalismo?

# Vocabolario preliminare (in ordine di utilizzo nel film)

il mattone = laterizio in argilla cotto in forno usato nell'edilizia

il muratore = operaio che lavora nell'edilizia e costruisce case di cemento e mattoni

l'architetto = professionista laureato e abilitato alla costruzione o alla ristrutturazione di edifici

il cantiere = area di un edificio in costruzione

l'arredatrice = disegnatrice di soluzioni per l'arredamento di case

il ristoratore = (qui) proprietario di un ristorante

la cameriera = donna che serve ai tavoli in un ristorante

il mausoleo = edificio tombale grandioso e solenne

il motorino = veicolo a due ruote spinto da un motore, scooter

il casco = elmetto che si indossa per proteggere la testa quando si viaggia in motorino

il ladro = chi ruba di nascosto o con l'inganno

il caseggiato = grande complesso residenziale popolare, casamento

il colloquio di lavoro = conversazione per verificare il livello di competenza e le capacità di un candidato

esporre un progetto = (qui) presentare un disegno architettonico davanti ad una commissione

ricevere lo sfratto = ricevere una richiesta formale di abbandono di un locale preso in affitto

la gravidanza = (per una donna) la condizione biologica di aspettare un bambino

fare un brindisi = (qui) alzare e toccare i calici pieni di vino tra commensali per un augurio

fare un massaggio = (qui) esercitare delle pressioni con le mani per dare sollievo ad una parte del corpo

la farsa = commedia, buffonata, situazione ridicola

l'omosessuale = uomo attratto sessualmente da altri uomini

provinciale = originario della provincia e caratterizzato da una mentalità arretrata

l'appalto = (qui) contratto tra un ente pubblico o privato ed un'azienda, per l'esecuzione di un progetto

l'arrotino = (qui) ambulante che affila i coltelli, le forbici e le lame in genere

fare i rilievi = eseguire misurazioni necessarie per un'opera di costruzione o di ristrutturazione edilizia

i deltoidi = muscoli laterali della spalla a forma di triangolo

la montatura degli occhiali = telaio di supporto per le lenti degli occhiali

licenziarsi = rinunciare ad un lavoro per cui si è sotto contratto, dimettersi

## Post-it culturali

il Ciao = uno dei ciclomotori più venduti in Italia, prodotto dall'azienda Piaggio nel periodo compreso tra il 1967 e il 2006.

Anversa = piccolo borgo abruzzese in provincia dell'Aquila, omonimo della città del Belgio famosa per il commercio dei diamanti.

il cotturo = piatto di carne di pecora, tipico delle località montane dell'Abruzzo.

"frégate!" = espressione del dialetto abruzzese che esprime allo stesso tempo sorpresa e
soddisfazione, simile all'espressione "accidenti!"

il *Km (chilometro) verde* = progetto vincitore per la riqualificazione di un caseggiato popolare
fuori Roma, realizzato nel 2009 dall'architetto Guendalina Salimei.

 **Esercizio 1**

Per ogni terna di parole, individua quella che non appartiene al gruppo e spiega il motivo.
*Esempio: il mattone, il muratore, il brindisi → Il brindisi si fa a tavola e non ha nulla a che fare con
l'edilizia.*

1. il ristoratore, la cameriera, l'arrotino →
2. il motorino, la farsa, il casco →
3. il colloquio, il cantiere, il caseggiato →
4. lo sfratto, il progetto, l'appalto →
5. l'arredatrice, il ladro, l'architetto →
6. il muratore, la montatura, il mausoleo →

 **Esercizio 2**

Completa le frasi con il vocabolo opportuno scelto dalla lista.

1. Quando una persona non è contenta del proprio lavoro _____ e ne cerca un
   altro.
2. Un _____ fa molto bene per rilassare i muscoli del corpo.
3. Quando si festeggia un evento importante si fa un _____.
4. Durante la _____ molte donne soffrono di nausea.
5. Prima di fare dei lavori architettonici è necessario fare dei _____.
6. Investire sul _____ significa comprare una casa come forma di investimento.
7. Per sviluppare i _____ è necessario fare sollevamento pesi in palestra.
8. In molte città ci sono bar e locali gay dove gli _____ possono incontrarsi.
9. Quando una persona riceve lo _____ deve traslocare in una nuova abitazione.
10. Le persone che lavorano in un cantiere devono indossare un _____ per
    protezione.
11. Il _____ è un mezzo di trasporto molto diffuso nelle città italiane.
12. Un tempo, gli _____ affilavano i coltelli nelle strade delle città italiane.

# Durante la visione

 **Esercizio 3**

Vero o falso?

| | | |
|---|---|---|
| 1. Serena Bruno è nata ad Anversa in Belgio. | V | F |
| 2. Il padre di Serena era un famoso architetto. | V | F |
| 3. È facile per Serena trovare lavoro qualificato in Italia. | V | F |
| 4. Il signor Tinozzi commissiona a Serena una tomba di famiglia. | V | F |
| 5. Francesco è un ristoratore omosessuale. | V | F |
| 6. La signora Antonietta abita in un piccolo condominio. | V | F |
| 7. Il figlio di Francesco ha dodici anni. | V | F |
| 8. Serena si trasferisce a casa di Francesco a causa dello sfratto. | V | F |
| 9. Serena si presenta nello studio del dottor Ripamonti con un nome diverso. | V | F |
| 10. Michela porta il caffè al capo ogni mattina. | V | F |
| 11. Pietro "Pennellone" non ha nessuna ammirazione per Serena. | V | F |
| 12. Alla fine del film Serena riottiene il suo Ciao. | V | F |

 **Esercizio 4**

Completa la frase con la risposta giusta: a, b, oppure c?

1. All'inizio del film la scelta rivoluzionaria di Serena è di _____.
   a. lavorare nei cantieri a Londra
   b. tornare in Italia
   c. specializzarsi all'estero

2. Nel ristorante di Francesco, Serena parla _____ con i clienti.
   a. inglese, italiano e francese
   b. italiano, spagnolo e cinese
   c. francese, tedesco e giapponese

3. Il Corviale è il nome di un _____.
   a. vino francese
   b. caseggiato alla periferia di Roma
   c. locale gay

4. La signora Antonietta offre a Serena _____.
   a. da mangiare e da bere
   b. un bicchiere d'acqua
   c. una tazza di caffè

5. Ai colloqui di lavoro, Serena è scartata perché non è _____.
   a. un architetto uomo
   b. una donna ingegnere
   c. una professionista dell'edilizia

6. Serena sviluppa la sua prima idea del *Km verde* disegnando _____.

    a. con un programma al computer

    b. su un foglio al tecnigrafo

    c. su un coperto al ristorante

7. Finalmente, Serena vince il bando di concorso per il *Km verde* in seguito a

    _____.

    a. una raccomandazione

    b. un colpo di fortuna

    c. un fraintendimento

8. Il dottor Ripamonti arriva in ufficio e ogni mattina saluta i dipendenti dicendo

    _____.

    a. "Salve gente!"

    b. "Buongiorno ciurma!"

    c. "Ciao a tutti!"

9. Francesco accetta di impersonare l'architetto Bruno Serena per _____.

    a. una settimana

    b. tre settimane

    c. un mese

10. Elton risponde a tutte le domande con l'aggettivo _____.

    a. "buono"

    b. "regolare"

    c. "normale"

11. Quando in ascensore Francesco dice "In bocca al lupo" a Serena, lei risponde

    _____.

    a. "Crepi!"

    b. "Grazie!"

    c. "Evviva!"

12. Serena si ribella quando il dottor Ripamonti vorrebbe _____ del *Km verde*.

    a. annullare il prospetto

    b. rimandare i lavori

    c. modificare il progetto

## Esercizio 5

Fornisci tu la risposta giusta.

1. Chi sono e come sono i membri della famiglia di Serena?
2. Che rapporto c'è tra Serena e Francesco?
3. In quali circostanze Serena conosce la signora Antonietta?
4. In che modo la signora Antonietta trova il suo appartamento?
5. Chi è Giulia Conti e in che cosa consiste il suo lavoro?

                                                         Interpretazion

6. Chi è Pietro "Pennellone" e come si evolve il rapporto che ha con Serena?
7. Che cosa fa Michela per il dottor Ripamonti?
8. Secondo il progetto di Serena, quali spazi di aggregazione prevede il *Km verde*?
9. Cosa succede al *Km verde*? Chi se ne occupa alla fine?
10. Chi è seduto a tavola nell'ultima scena del film? Cosa mangiano?

## Dopo la visione

 **Esercizio 6**

Chi lo dice? Identifica chi pronuncia le frasi seguenti e in quale scena del film:

1. "Tu avrai anche girato il mondo ma rimani una povera provinciale!"

_____

2. "Ma ti pare giusto? Tu lavori e quello si prende tutto il merito!"

_____

3. "Ma perché tutti pensano sempre che all'estero si stia meglio?"

_____

4. "Faccio questo ogni mattina da trent'anni e non accetto lezioni da Lei!"

_____

 **Esercizio 7**

Lavoriamo sui personaggi secondari. Completa la tabella:

| Nicola | |
| --- | --- |
| | Studiano sulle scale del palazzo. |
| Signor Tinozzi | |
| | Vuole la cameretta di Batman. |
| Signora Antonietta | |

| | |
|---|---|
| | Chiede di ospitare Elton per 15 giorni. |
| Denise | |
| | Riconosce Francesco come un frequentatore del locale gay. |
| Boccino | |
| | Desiderano un fidanzato o un marito per Serena. |

 **Esercizio 8**

Descrivi con aggettivi o frasi complete i due datori di lavoro di Serena a Roma. Pensa alla loro personalità, ma anche alle loro interazioni professionali con i dipendenti.

| Francesco | Il dottor Ripamonti |
|---|---|
| | |

## Fermo immagine

Chi sono e dove si trovano i personaggi della foto? Quali imprevisti succedono durante le due videochiamate con il "dottor Bruno" dal Giappone? Come li risolve Francesco? Francesco in precedenza aveva raccontato a Serena di aver cambiato vita perché quella di prima era una farsa. Perché, allora, ha deciso di recitare questa parte, in cui Serena gli chiede di essere molto "maschio"? Come ti saresti sentito al suo posto? Avresti accettato la richiesta? Come definiresti

l'immagine dei due capi e delle due assistenti in questa scena? Quali aggettivi utilizzeresti per definirli? A tuo avviso, qual è la funzione di questa scena e di altre simili, nel discorso sulla disparità professionale tra uomo e donna? Quali messaggi intendono trasmettere? Spiega.

## La scena: Una donna in carriera (minuti 00:50 –06:54)

A quale età Serena ha scoperto la sua attitudine per il disegno? Come reagiva zia Clementina di fronte ai fogli disegnati da Serena? Come ha reagito invece la maestra? Perché? Che cos'aveva disegnato la piccola Serena? Qual era il gioco preferito di Serena a sei anni? Chi aiutava Serena nel suo mestiere di muratore? Che cos'ha ricevuto in regalo dall'America per il suo esame di maturità? Dopo la laurea, in quali paesi si è specializzata con un master? Dove vive ora e qual è il suo lavoro? Com'è la sua vita sentimentale? Com'è solitamente il tempo in questa città? Cosa significa che Serena vede "il bicchiere mezzo pieno"? Cosa si cucina Serena per cena? Quale pianta tiene vicino alla finestra? Cosa vede nello scolapasta? Che cosa significa? Cosa decide Serena? Ti sembra una buona idea?

## Internet

1. Cerca notizie sulla storia di Corviale, in particolare sul progetto chiamato *Km verde* e sull'architetto Guendalina Salimei, a cui si ispira il film. Il progetto è stato realizzato alla fine? Chi è Laura Peretti? In che modo il suo nome è collegato a Corviale?
2. Cerca notizie e fotografie su Anversa degli Abruzzi e su Anversa in Belgio. Hanno qualche cosa in comune, a parte il nome? Come descriveresti la cittadina italiana e come descriveresti quella belga?

3. Nel film si parla della pecora al cotturo, piatto tipico della cucina abruzzese. Fai una ricerca su altre ricette tipiche della regione. Raccogli immagini dei piatti ed elencane gli ingredienti. Infine, presentali ai compagni di classe e decidete insieme quale vi piacerebbe provare e perché.

4. Tornata in Italia, Serena si trasferisce nella periferia di Roma e lavora nel cosiddetto "triangolo della morte", la zona tra Dragona-Capena-Morena. Vai su Google Maps e cerca queste tre località. Formano davvero un triangolo? Secondo te, perché Serena lo chiama il "triangolo della morte"? La morte di chi o di che cosa?

5. Fai una ricerca sul significato del colore verde nella cultura occidentale. Che cosa simboleggia? In che modo il significato simbolico del colore verde si potrebbe collegare al progetto di Serena, alla condizione delle donne lavoratrici nel film o a quella dei ragazzi che abitano a Corviale?

6. Ciò che ispira Serena a mentire riguardo alla sua identità durante la presentazione del progetto, è l'immagine di una geisha sul muro della stanza. Fai una ricerca sulla "geisha" giapponese. Che cosa significa "geisha"? Quali sono le sue mansioni? Vedi un rapporto tra questa figura tradizionale giapponese e la condizione di Serena, o delle donne lavoratrici in generale?

7. Fai una ricerca sul gruppo Piaggio. Che cosa produce questa azienda? Quali sono i prodotti più famosi? Quali sono alcune delle sue icone? A quale anno risalgono? Come si sono evoluti nel tempo i suoi veicoli? Raccogli le informazioni in un PowerPoint e presentale alla classe.

## Spunti per la discussione orale

1. Quali sacrifici ha fatto Serena per frequentare l'Università di Roma? Cosa significa che non ha avuto la "strada spianata" come invece pensa Pietro? Quali ostacoli ha trovato dopo?

2. Descrivi il "coming out" di Serena. Cosa la spinge ad uscire allo scoperto e a dichiarare di essere l'ideatrice del *Km verde*? Quali sono le conseguenze?

3. Descrivi lo stile di vita di Francesco. Com'era la sua vita prima di confessare la sua omosessualità? Com'è adesso? Secondo te, è un bravo padre? Giustifica la tua risposta con un esempio.

4. In quali momenti del film Serena esclama "Scusate se esisto"? A tuo parere, quali altri personaggi del film avrebbero diritto a pronunciare la stessa frase?

5. Il dottor Ripamonti pronuncia due volte la frase "Grazie di esistere". A quale persona indirizza questo "complimento"? Cosa significa?

6. Elenca alcuni pro e alcuni contro di abitare a Londra, secondo Serena. Sei d'accordo con lei? Quali altri pro e contro di vivere all'estero ti vengono in mente?

7. Nelle foto di Serena che consegue i vari Master all'estero (Mosca, Pechino, Dubai e Washington), ci sono altre figure femminili? A tuo avviso, che cosa suggerisce questo dettaglio?

8. Quali diversi significati potrebbe avere l'aggettivo "normale" utilizzato più volte da Elton? Chi e che cosa sono "normali" per lui?

9. In diversi momenti del film, Serena ha problemi a comunicare con altre persone in italiano e inoltre, capisce poco il dialetto abruzzese. Perché le succede? Che cosa potrebbe indicare questa difficoltà?

10. C'è un momento in cui Francesco, Serena, Denise e Volponi si ritrovano tutti insieme sul balcone dell'ufficio. Che cosa potrebbe rappresentare il fatto che sono fuori invece che dentro? Che cosa rappresenta ognuno dei quattro personaggi nel contesto socioculturale del film?

## Spunti per la scrittura

1. Immagina di essere Michela e scrivi una lettera di dimissioni al dottor Ripamonti. Scrivi la lettera in prima persona e giustifica le ragioni per cui hai deciso di licenziarti, facendo precisi riferimenti agli eventi presentati dal film.

2. Alla domanda di zia Clementina "Quando te ne rivai?", Serena ha sempre risposto "Presto!". Tuttavia, alla fine del film, Serena afferma di voler dare una risposta diversa alla solita domanda della zia. Scrivi un nuovo finale in cui Serena si trasferisce nel suo paese di origine, per la fase successiva della sua carriera.

3. Commenta questa citazione di Tolstoj pronunciata da Nicola e applicala alle diverse configurazioni famigliari presentate nel film: "Tutte le famiglie felici si somigliano. Ogni famiglia infelice è infelice a modo suo."

4. Verso la fine del film, Pietro "Pennellone" recupera il motorino di Serena. Immagina il dialogo fra lui e Boccino per riottenere il Ciao. Scrivi una serie di battute in cui Pietro e Boccino si salutano, discutono del motorino di Serena, negoziano i termini per il suo recupero, litigano ed infine raggiungono un accordo. Nella stesura del dialogo, tieni presente il diverso livello di istruzione dei due interlocutori.

5. Per creare il finto sfondo di Osaka, Francesco, Serena e Nicola adoperano oggetti rappresentativi o stereotipici del Giappone. Quali oggetti utilizzeresti tu per ricreare uno sfondo dell'Italia? Elencane almeno quattro. Per ogni oggetto, spiega perché lo sceglieresti e perché lo trovi rappresentativo dell'Italia.

6. Sei un/a giornalista di Roma e scrivi per il quotidiano *Repubblica*. Ti hanno chiesto di fare un servizio sul Corviale e di intervistare i giovani residenti. Hai preso appuntamento con i due ragazzi che hanno rubato il motorino a Serena e con le due ragazze che studiano sempre per le scale del caseggiato popolare. Elabora un'intervista con domande e risposte sulla vita nel "Serpentone", sui bisogni dei giovani residenti, e sui loro desideri per un progetto di recupero del complesso abitativo.

## Proposte per un saggio o una presentazione a livello avanzato

1. Uno dei disegni di Serena bambina è quello dell'Uomo vitruviano. Svolgi una breve ricerca su questo soggetto. Chi lo ha disegnato originariamente? Chi era Marco Vitruvio Pollione? Perché la correlazione tra uomo e architettura è particolarmente significativa, nel progetto di recupero del Corviale com'è inteso da Serena? Spiega con esempi dal film.

2. Nel film, si fa riferimento alla gravidanza e all'omosessualità come a due ostacoli per la carriera in un ambiente professionale dominato da uomini conservatori. Esegui una piccola ricerca e poi fai un confronto tra l'Italia e il tuo Paese: esiste la stessa mentalità? Esistono leggi che difendono donne e omosessuali, e il loro diritto ad esercitare una determinata professione?

3. Nella canzone *Ventre della città* di Mario Venuti, i quartieri di Quarto Oggiaro, Scampia, Librino e Zen vengono menzionati dopo quello di Corviale. Fai una ricerca su questi

quartieri, scopri in quali città italiane si trovano e in che modo si assomigliano. Trova il testo della canzone. In base alle informazioni raccolte sui quartieri, come interpreteresti la frase "Storie di Corviale, Quarto Oggiaro, Librino e Zen sono conficcate come pugnali nel ventre della città"? Organizza le informazioni in un PowerPoint e presentale alla classe, includendo eventualmente anche il video della canzone.

4. Cerca il testo della canzone di Max Gazzè dal titolo *Eclissi di periferia* e ascoltala su YouTube. Che cosa diventa il "Serpentone" Corviale? Nel testo c'è un riferimento ai Parioli. Che cosa sono? Come si potrebbe interpretare il verso "Ancora per pochi secondi il serpente sbuffa sospeso, poi punta ai Parioli"? Analizza le varie strofe e proponi la tua interpretazione della canzone alla classe a cui farai ascoltare la canzone.

5. Cerca informazioni sul film *Non è un paese per giovani* di Giovanni Veronesi uscito nel 2017, e, se è possibile, guardalo. Cos'hanno in comune questi due film? Che cosa li separa, invece?

6. Fai una ricerca sulla cosiddetta "fuga dei cervelli" in Italia e raccogli dati relativi agli ultimi vent'anni. Chi sono e quanti sono gli italiani che hanno studiato in Italia e sono andati alla ricerca di un lavoro all'estero? In quali parti del mondo risiedono? Cerca le cause e le motivazioni alla base di tale fenomeno e aggiungi un tuo commento personale in merito.

7. Fai una ricerca su Paola Cortellesi, l'attrice che interpreta Serena Bruno, sulla sua carriera e i riconoscimenti che ha ricevuto, poi presentala alla classe.

## Angolo grammaticale

 **Esercizio 9**

Completa le frasi con le forme appropriate del condizionale presente.

1. Serena Bruno _____ (volere) tornare a lavorare in Italia. Per questo lei _____ (essere) disposta a ricominciare dal basso e _____ (accettare) persino un impiego di cameriera.

2. Gli architetti a capo delle aziende _____ (obbligare) le aspiranti colleghe donne a firmare un documento, in cui loro _____ (dare) anticipatamente le dimissioni in caso di gravidanza.

3. Francesco e Serena _____ (fare) una bella coppia, ma a Francesco non piacciono le donne. Però loro _____ (potere) diventare soci e allora _____ (divertirsi) a ristrutturare il ristorante di Francesco che _____ (finire) per diventare un locale ancora più trendy!

4. Come Serena, anche noi _____ (bere) volentieri un bicchiere di vino rosso la sera e _____ (mangiare) con piacere il cotturo. Ma ben pochi di noi _____ (vincere) un bando di concorso così rigoroso come quello per il *Km verde*!

Interpretazion

 **Esercizio 10**

Completa le frasi con le forme appropriate del condizionale passato.

1. Forse Serena Bruno non _____ (lasciare) Londra e non _____
   (traferirsi) di nuovo a Roma, sapendo quanto era difficile trovare un lavoro adatto a lei in
   Italia.

2. Francesco _____ (invitare) Serena al locale gay e _____
   (ballare) con i suoi amici per dichiararle la sua omosessualità, visto che lei sembrava non
   capire.

3. Francesco e Nicola non _____ (offrirsi) di aiutare Serena con il collegamento
   in videoconferenza e Nicola non _____ (sorreggere) il fondale, se non fosse
   stato indispensabile.

4. Al colloquio per il bando sul *Km verde*, Serena _____ (potere) chiarire
   l'equivoco e rivelare la sua vera identità, ma così lei _____ (perdere)
   in partenza!

5. Con un po' di coraggio, Francesco _____ (dire) prima la verità a suo figlio sul
   suo orientamento sessuale. E suo figlio non _____ (scoprire) tutto da solo!

6. Il dottor Ripamonti _____ (dovere) trattare la sua assistente Michela con più
   rispetto e lei _____ (doversi) rifiutare di portargli il caffè ogni mattina.

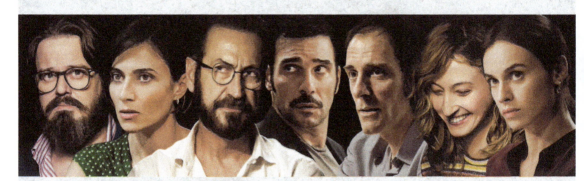

MEDUSA FILM
e LOTUS PRODUCTION
presentano

dal regista di **IMMATURI** e **TUTTA COLPA DI FREUD**

GIUSEPPE **BATTISTON**    ANNA **FOGLIETTA**    MARCO **GIALLINI**    EDOARDO **LEO**

VALERIO **MASTANDREA**    ALBA **ROHRWACHER**    KASIA **SMUTNIAK**

# perfetti
# sconosciuti

UN FILM DI
**PAOLO GENOVESE**

OGNUNO DI NOI HA TRE VITE:
UNA PUBBLICA, UNA PRIVATA E UNA **SEGRETA**.

UNA PRODUZIONE MEDUSA FILM REALIZZATA DA LOTUS PRODUCTION UNA SOCIETÀ DI LEONE FILM GROUP PRESENTANO "PERFETTI SCONOSCIUTI" REGIA DI PAOLO GENOVESE CON GIUSEPPE BATTISTON ANNA FOGLIETTA MARCO GIALLINI EDOARDO LEO VALERIO MASTANDREA ALBA ROHRWACHER KASIA SMUTNIAK SOGGETTO DI PAOLO GENOVESE SCENEGGIATURA DI FILIPPO BOLOGNA PAOLO COSTELLA PAOLO GENOVESE PAOLA MAMMINI ROLANDO RAVELLO FOTOGRAFIA FABRIZIO LUCCI MONTAGGIO CONSUELO CATUCCI MUSICHE ORIGINALI MAURIZIO FILARDO SCENOGRAFIA CHIARA BALDUCCI COSTUMI GRAZIA MATERIA CAMILLA GIULIANI CASTING BARBARA GIORDANI ORGANIZZATORE GENERALE MARCO GIANNONI QUI È SCENA DI PRODUZIONE UGHETTA CURTO ASSISTENTE ALLA PRODUZIONE PAOLO SCARRIETTA MUSICHE ARICHE MATTEO ALBANO SUONO IN PRESA DIRETTA UMBERTO MONTESANTI FONICO DI MIX FRANCESCO TUMMINELLO MONTAGGIO DEL SUONO ANDREA CARETTI COLOR GRADING EFFETTI SONORI FABRIZIO QUADROLI PER STUDIO 16 PRODOTTO DA MARCO BELARDI PER MEDUSA FILM UN FILM DI PAOLO GENOVESE "FILM RICONOSCIUTO DI INTERESSE CULTURALE DAL MINISTERO PER I BENI E LE ATTIVITÀ CULTURALI - DIREZIONE GENERALE PER IL CINEMA"

 #perfettisconosciuti    YAHOO! **perfetti**sconosciutifilm.tumblr.com

# *PERFETTI SCONOSCIUTI*
## DI PAOLO GENOVESE
### (2015)

## Il regista

Paolo Genovese, nato a Roma nel 1966, approda al cinema dopo una laurea in Economia e Commercio e un passato da regista pubblicitario pluripremiato. Nel 1998 comincia la sua collaborazione con Luca Miniero su un cortometraggio dal titolo *Incantesimo napoletano* che nel 2002 diventa un film per la sola regia di Miniero. I due lavorano insieme su altri film e alcune serie televisive. Nel 2010 Paolo Genovese dirige *La banda dei Babbi Natale* con il trio comico Aldo, Giovanni e Giacomo, il suo primo film in proprio e campione nazionale di incassi. Da allora, Genovese dirige un film all'anno e nel 2016 esce *Perfetti sconosciuti,* che riceve il Nastro d'argento come Migliore commedia e i David di Donatello per il Miglior film e la Migliore sceneggiatura, quest'ultima anche premiata al Tribeca Film Festival. Paesi di tutto il mondo hanno fatto richiesta dei diritti per un remake di questa commedia drammatica. Il film successivo ad opera del regista è del 2017 e si intitola *The Place.*

## Scheda tecnica essenziale

Regia: Paolo Genovese
Sceneggiatura: Paolo Genovese, Filippo Bologna, Paolo Costella, Paola Mammini e Rolando Ravello
Costumi: Grazia Materia, Camilla Giuliani
Scenografia: Chiara Balducci
Suono: Umberto Montesanti, Francesco Tumminello
Montaggio: Consuelo Catucci
Musiche originali: Maurizio Filardo
Fotografia: Fabrizio Lucci
Produttore esecutivo: Marco Belardi
Personaggi e interpreti: Peppe (Giuseppe Battiston)
         Carlotta (Anna Foglietta)

Rocco (Marco Giallini)
Cosimo (Edoardo Leo)
Lele (Valerio Mastandrea)
Bianca (Alba Rohrwacher)
Eva (Kasia Smutniak)

## La trama

Eva e Rocco, un'analista e un chirurgo plastico sposati da molto tempo e con una figlia adolescente, organizzano una cena a casa loro a cui sono invitati amici di vecchia data: Cosimo e Bianca, Lele e Carlotta, e Peppe. Durante la cena, la padrona di casa propone di fare un gioco per cui ogni commensale deve mettere al centro della tavola il proprio telefono cellulare e condividere con gli altri i messaggi e le telefonate che riceve nel corso della serata. Tra varie esitazioni e piccoli imbarazzi, tutti accettano di partecipare e il gioco finisce per rivelare i segreti più nascosti di ognuno di loro.

### Nota culturale: Gli italiani e il cellulare

Secondo un recente rapporto di Eurispes, ente italiano privato di ricerca, gli italiani che usano abitualmente il cellulare costituiscono il 93% della popolazione sopra i diciotto anni. In particolare, oltre il 75% degli italiani possiede uno smartphone, preferito soprattutto dai giovani, e questo ha favorito un maggiore accesso a internet. Le funzioni più frequenti, oltre a quella di fare e di ricevere telefonate, sono quelle di collegamento ai social network, in special modo Facebook, e quelle di messaggistica, con l'invio di sms convenzionali, oppure attraverso applicazioni come WhatsApp. Oltre che per i messaggi, i cellulari sono usati per scambiarsi video e fotografie, leggere le notizie sui giornali o altri siti di informazione, guardare filmati su YouTube, verificare dati e controllare mappe o tragitti, prenotare viaggi. Nel 2016, il Global Mobile Consumer Survey dell'agenzia Deloitte, ha rivelato che l'Italia detiene un doppio primato in Europa, quello dei pettegolezzi da smartphone e quello delle discussioni in famiglia, per l'uso indiscriminato del cellulare. Infatti, se il 27% delle coppie litiga per colpa del cellulare, il 27% dei figli accusa i genitori di starci sempre incollati. Il 37% degli italiani controlla il cellulare di notte, soprattutto per vedere i messaggi, ed è frequente che lo si usi per comunicare con l'amante o per fare scommesse online. Il 69% degli italiani è soddisfatto del proprio smartphone e ne consiglia l'acquisto a parenti ed amici. Insomma, per gli italiani, il telefono cellulare costituisce uno strumento indispensabile che permette non solo di comunicare ma anche di distrarsi ed evadere dalla realtà quotidiana.

## Prima della visione

1. Possiedi un telefono cellulare? Per che cosa lo utilizzi e quanto spesso lo controlli? Quanto tempo sopravviveresti lontano dal tuo cellulare? Cosa succederebbe se lo perdessi?

2. Sei molto attivo/a sui social network (Facebook, Instagram, Twitter, Snapchat, ecc.)? Quali sono le tue applicazioni preferite?
3. Secondo te, in una relazione tra due persone, si dovrebbe sempre dire la verità? Spiega.
4. Cosa pensi dei rapporti tra genitori e figli? I genitori dovrebbero essere rigidi e autoritari, oppure amici e confidenti dei loro figli?
5. Che cosa sono il "pubblico" e il "privato" nella vita di una persona? Quale impatto possono avere le nuove tecnologie su queste due sfere della vita di ognuno, a tuo avviso?

## Vocabolario preliminare (in ordine di utilizzo nel film)

prendere la pillola = (per una donna) assumere ogni giorno un farmaco anticoncezionale

i preservativi = (per un uomo) anticoncezionale da usare durante i rapporti sessuali, condom

frugare nella borsa = cercare con attenzione, rovistare tra gli oggetti che una persona tiene nella borsa

le mutande = indumento di biancheria intima indossato direttamente sulla pelle

criticare = sottoporre qualcuno ad un giudizio negativo, esprimere disapprovazione

il vino biodinamico = vino prodotto con metodi che rispettano i meccanismi naturali della terra e delle piante, specialmente attraverso l'utilizzo di fertilizzanti biologici

l'eclisse (anche eclissi) = (qui) eclisse totale di luna prodotta dall'interposizione del pianeta terra tra la luna e il sole, per cui la luna transita completamente attraverso il cono d'ombra proiettato dalla terra

la scatola nera = dispositivo elettronico che consente la registrazione dei dati su un aereo o su una nave per agevolare le indagini in caso di incidente

sfasciarsi = (qui) distruggersi, andare in pezzi, rompersi

cafone = (qui) maleducato, di cattivo gusto

il vivavoce = piccolo amplificatore del cellulare che consente di parlare senza reggere in mano il telefono

lo scherzo = cosa detta o fatta per prendersi gioco di qualcuno, piccola beffa o burla

una scelta di comodo = decisione che elimina ogni difficoltà, facile e vantaggiosa da prendere

rinnovare il contratto = riconfermare o prorogare il lavoro di una persona alla scadenza del contratto

rifarsi le tette = aumentare o ridurre le dimensioni del seno con un intervento di chirurgia estetica

andare in analisi = cominciare una serie di sedute con uno psicoterapeuta o uno psicologo

il calcetto = versione ridotta del calcio con cinque giocatori per squadra e due tempi di gioco da venti minuti ciascuno

ritirare la patente = togliere il documento di guida per gravi violazioni del codice stradale

scambiare = (qui) invertire o mutare la posizione di due oggetti

l'ospizio = casa di riposo per anziani che hanno bisogno di assistenza

fare un selfie = scattarsi una foto da soli con il proprio cellulare

scopare = (volgare) avere un rapporto sessuale

il T9 = un software presente sul cellulare che permette di digitare parole in modo guidato

il frocio = (volgare) uomo omosessuale

gli orecchini = gioielli che si indossano all'orecchio

il test di gravidanza = esame per verificare se una donna è incinta, se aspetta un bambino

sfondare la porta = aprire con forza una porta chiusa a chiave, scassinare

la fede nuziale = anello che due sposi si scambiano durante la cerimonia del matrimonio

frangibile = fragile, che si frantuma facilmente

 **Esercizio 1**

Completa le frasi con la parola o l'espressione giusta della lista.

1. Dopo avere fatto il _____, Barbara ha scoperto di essere incinta. È stata una sorpresa perché lei prendeva la _____.

2. Mirko non ha il coraggio di dire ai suoi amici che è gay perché tutti direbbero con disprezzo che è un _____.

3. Marco è andato dal gioielliere a comprare due _____ nuziali per il matrimonio e anche un paio di _____ per la sua futura moglie.

4. Quando però il matrimonio si è _____, Marco si è depresso ed è dovuto andare in _____.

5. I pompieri hanno dovuto _____ la porta per salvare le persone intrappolate nell'appartamento che andava a fuoco.

6. Quando rispondo al cellulare, metto sul _____ per sentire meglio. Quando scrivo i messaggini, uso il _____ per scrivere più velocemente.

7. Dopo lo schianto dell'aereo, gli inquirenti hanno cercato la _____ per scoprire le cause dell'incidente.

8. L'anziana Elvira abitava con suo figlio Enzo, che ad un certo punto ha deciso di metterla in un _____. A molte persone questa è sembrata una scelta _____, ma Enzo era stanco di assisterla a casa.

9. Occorre fare attenzione quando si appende uno specchio perché è _____ e può rompersi facilmente.

10. È facile _____ due oggetti se sono identici, ma questo potrebbe non essere uno _____ divertente.

11. Barbara ha _____ a lungo nella borsa, perché non riusciva a trovare le chiavi di casa.

12. A Marisa hanno ritirato la _____ automobilistica e per il momento gira solo in bicicletta.

Interpretazion

 **Esercizio 2**

Scrivi una definizione delle professioni o dei mestieri seguenti:

1. il tassista → è l'autista che guida il taxi.
2. l'analista →
3. la veterinaria →
4. l'istruttore di ginnastica →
5. il chirurgo plastico →
6. la centralinista del radio taxi →
7. il tecnico del computer →
8. il consulente legale →

## Durante la visione

 **Esercizio 3**

Vero o falso?

1. All'inizio Eva, la padrona di casa, ha una discussione con il marito.    V    F
2. Per andare a cena dagli amici, Bianca non si mette le mutande.    V    F
3. Gli amici erano curiosi di conoscere Lucilla, la nuova ragazza di Peppe.    V    F
4. Eva desidera sottoporsi a un intervento di chirurgia estetica.    V    F
5. Peppe non è sportivo e non ama giocare a calcetto.    V    F
6. Lele non può guidare perché gli hanno ritirato la patente.    V    F
7. Carlotta vorrebbe mettere sua suocera in una casa di riposo.    V    F
8. Durante la cena Lele annuncia di essere gay.    V    F
9. Cosimo ha comprato un paio di orecchini per Eva.    V    F
10. La cognata si è congratulata con Bianca perché aspetta un bambino.    V    F
11. Rocco sfonda la porta del bagno.    V    F
12. Alla fine del film, tutto è rimasto come prima.    V    F

 **Esercizio 4**

Completa la frase con la risposta giusta: a, b, oppure c?

1. La sera della cena c'è _____.
   a. il passaggio di una cometa
   b. l'eclisse di luna
   c. la scia di un meteorite

2. Diego ha lasciato Chiara e adesso sta con _____.
   a. un'amica della moglie
   b. un istruttore di ginnastica
   c. una ragazza di ventidue anni

3. Peppe è in cerca di un nuovo lavoro perché _____.
   a. ha venduto la licenza del taxi
   b. non gli hanno rinnovato il contratto
   c. vuole trasferirsi ad Anzio

4. La prima telefonata condivisa fra gli amici è uno scherzo di _____.
   a. Rocco
   b. Cosimo
   c. Lele

5. Secondo Peppe, oggi le telefonate cominciano con _____.
   a. come va?
   b. come stai?
   c. dove sei?

6. Sofia ha avuto i preservativi _____.
   a. dall'amica Chicca
   b. dalla madre
   c. dal padre

7. Rocco è andato in analisi per _____.
   a. salvare il suo matrimonio
   b. capire meglio sua figlia
   c. ritrovare l'autostima

8. Bianca è ancora in contatto con il suo ex _____.
   a. fidanzato
   b. marito
   c. analista

9. L'amico di Facebook di Carlotta è un tipo che _____.
   a. conosceva e che ha ripreso a frequentare
   b. ha conosciuto di recente a una festa
   c. non conosce e con cui non ha mai parlato al telefono

10. Rocco si è opposto al gioco perché tutti _____.
    a. hanno una doppia vita
    b. sono frangibili
    c. sono veri amici

## Dopo la visione

### Esercizio 5

Il senso di fare un figlio. Identifica quale personaggio esprime ciascuna delle opinioni seguenti:

1. _____: "Fare un figlio può essere solo paura di invecchiare."

2. _____: "È un atto molto generoso."

3. _____: "È una scelta di comodo."

4. _____: "Mi è piaciuto tanto avere una figlia, ne avrei fatte altre."

5. _____: "I figli servono a darti una seconda possibilità."

6. _____: "Un figlio completa la coppia."

Sei d'accordo con qualcuno di questi punti di vista? Hai un'opinione diversa? Quale?

## Esercizio 6

Il menù della serata tra amici. Indica quali sono i piatti serviti durante la cena tra quelli elencati:

prosciutto e melone • antipasto di salumi e formaggi • polpettine • scampi • bucatini all'amatriciana • spaghetti alla carbonara • gnocchi al sugo • lasagne alle verdure • arrosto misto • coniglio in umido • polpettone • spigola al forno • insalata • fiori di zucchini al forno • melanzane alla parmigiana • gelato al cioccolato • macedonia di frutta • zuppa inglese • tiramisù al mascarpone

1. _____

2. _____

3. _____

4. _____

5. _____

## Esercizio 7

A ognuno il suo segreto! Completa la tabella con i segreti dei protagonisti. Poi, con un/a compagno/a, decidi quali sono i segreti più inconfessabili e quelli più innocenti, spiegando la ragione della vostra scelta.

| Protagonisti | Segreti |
|---|---|
| Bianca | |
| Carlotta | |
| Cosimo | |

| Eva   |   |
|-------|---|
| Lele  |   |
| Peppe |   |
| Rocco |   |

## Fermo immagine

Dove sono Peppe e Bianca in questa immagine? Per quale ragione si trovano lì? Peppe dice: "Molto bella, anche se continuo a vederne due." Bianca gli risponde: "Sono due, perché una è sopra all'altra". Quali sono le due cose che vede Peppe? Quale potrebbe essere il significato di questa duplicità? In che senso sono "una sopra all'altra"? Inoltre, pensa al nome di Lucio, il nuovo partner di Peppe. A quale parola italiana si può associare? Quale collegamento potrebbe esserci tra il fenomeno astronomico in corso e la vita di Peppe? E tra Lucio e Lucilla? Spiega le tue ipotesi.

## La scena: La telefonata di Lucio (minuti 58:33-1:05:42)

Dopo un primo messaggio, che è stato ignorato, Lucio ne manda un altro ed esige una risposta. Cosa scrive Lele? Cosa risponde Lucio? Cosa sospetta Carlotta? Infine, Lucio chiama al telefono. Che cosa dice al suo interlocutore? Come reagiscono i commensali? Quale storia inventa Lele? Cosa vuole sapere Carlotta? Come si difende Lele? Cosa scrive Lucio nel messaggio successivo? Come reagisce Carlotta? Quale discussione si accende tra Cosimo e Lele? Come finisce la scena? Commenta questa sequenza, considerando i diversi punti di vista dei vari personaggi, e anche la prospettiva generale attraverso cui è inquadrata l'omosessualità in questo film.

## Internet

1. Visita il sito vino-bio.com. Clicca su "Definizioni" e trova la differenza tra vino biologico, vino biodinamico e vino naturale. Clicca su "Cantine" e scegli una regione. Scopri i produttori di vini "bio" in quella regione, poi raccogli immagini e informazioni sulle cantine e i vigneti di ciascuno. Infine, presenta i risultati della tua ricerca alla classe.
2. Fai una breve ricerca sulla città di Anzio. Per che cosa è conosciuta storicamente? Quali luoghi di interesse si possono visitare oggi? Quanto è distante dalla città di Roma? Organizza le informazioni e qualche immagine della città in un PowerPoint e presentale alla classe.

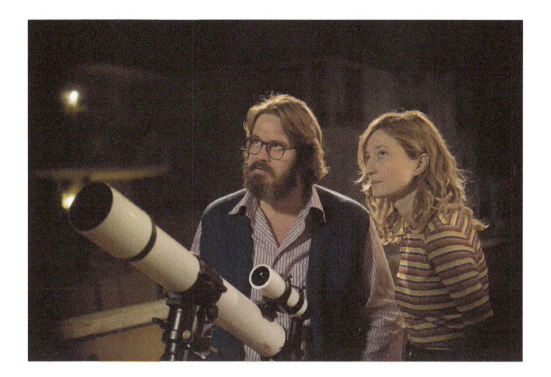

3. Fai una ricerca su Sergio Marchionne, nominato nel film insieme a Steve Jobs, per scoprire chi è, e per quale ragione si tratta di un italiano illustre.

4. Dove si trova l'isola di Salina? Di quale arcipelago fa parte? Quali sono le altre isole dell'arcipelago? Cosa le caratterizza e le accomuna? Per che cosa è conosciuta Salina? Quali sono alcuni prodotti tipici e quali sono le attività che si possono fare in vacanza? Dopo aver presentato l'isola ai tuoi compagni, chiedi loro di cercare le stesse informazioni sulle altre isole dell'arcipelago e di condividerle con la classe.

5. Fai una ricerca sulle applicazioni per telefonino che aiutano a perdere peso, simili a quella di Peppe nel film. Trovane almeno tre e descrivine le caratteristiche, le funzioni e gli obiettivi. Presenta i risultati della tua ricerca alla classe e prepara almeno tre domande per una discussione sull'efficacia di queste applicazioni.

6. Scarica e analizza il testo della canzone *Perfetti sconosciuti* di Fiorella Mannoia, scritta appositamente per il film. Poi, ascolta la canzone e guarda il video, disponibile su YouTube.

## Spunti per la discussione orale

1. All'inizio del film, Cosimo dice ai suoi amici il prezzo del vino biodinamico che ha portato. Tu lo avresti fatto? Pensi che sia accettabile o che sia "cafone" dire il prezzo di un regalo?

2. Eva è descritta come una "criticona". Secondo te, per quale motivo critica sempre tutti?

3. Gli amici prendono in giro Peppe per il suo fisico non proprio statuario. Pensi che sia indelicato da parte loro? Come pensi che si senta Peppe? Tu faresti lo stesso con un tuo amico in sovrappeso?

4. A tuo avviso, Peppe fa bene a non presentare Lucio ai suoi amici? Perché? Tu cosa faresti al suo posto?

5. Afferrando il proprio cellulare, Eva afferma: "Qua dentro ci abbiamo messo tutto. Questa qua, ormai, è diventata la scatola nera della nostra vita". Commenta questa frase ed esprimi la tua opinione in merito.

6. Con riferimento ai cellulari, Peppe si lamenta con queste parole: "Questi cosi qua ci stanno rovinando l'esistenza, ci stanno portando via il privato, l'intimità, e siamo noi che glielo permettiamo, giorno dopo giorno, senza rendercene conto". Sei d'accordo o in disaccordo con questo punto di vista?

7. Secondo te, a cosa pensa Carlotta quando vede i due vecchietti sul balcone del palazzo di fronte?

8. Carlotta dice: "Bisogna imparare a lasciarsi nella vita". Sei d'accordo? Oppure pensi che sia necessario restare insieme, soprattutto se si hanno dei figli? Spiega.

9. Qual è il significato simbolico dell'eclissi di luna in relazione ai diversi personaggi e alle loro storie?

10. Commenta il titolo *Perfetti sconosciuti*, alla luce dei fatti che succedono ai vari personaggi del film. Ti sembra adatto?

## Spunti per la scrittura

1. Il film parla di segreti più o meno grandi e imbarazzanti. Secondo te, è giusto che ci siano segreti in una coppia, tra due partner, in una famiglia, tra genitori e figli, o in una nazione, tra capi di governo e cittadini? Fornisci degli esempi a sostegno delle tue considerazioni.

2. Immagina di dover raccontare quello che è successo durante la cena all'amico Diego che non era presente. Scegli uno/a dei/delle partecipanti e racconta la serata dal suo punto di vista, cercando di rispettare la personalità di questo personaggio, così come appare nel film.

3. Nel film si dice che gli uomini e le donne sono diversi, come i PC e i Mac. Analizza la costruzione dell'identità di genere, attraverso i personaggi di questo film, le loro opinioni e le loro azioni. Nella cultura del tuo Paese, esiste un modello simile oppure è diverso? Fai un confronto ed esprimi un tuo giudizio personale.

4. Nel film, Eva ha deciso di fare un intervento per aumentare la taglia del seno o, come dice lei, "rifarsi le tette". Per quale motivo le persone si sottopongono a questo tipo di intervento? Quali sono i pro e i contro della chirurgia plastica? In quali situazioni può essere necessaria? Uomini e donne vi ricorrono in uguale misura? Discuti l'argomento ed esprimi un tuo giudizio personale.

5. Eva dice: "Chissà quante coppie si sfascerebbero, se guardassero il cellulare dell'altro!" Analizza questa osservazione. In che modo pensi che l'uso spregiudicato del cellulare possa influenzare negativamente la vita di una coppia? Fornisci alcuni esempi.

6. Carlotta sta pensando di portare sua suocera in un ospizio. Come reagisce suo marito? Come reagiscono gli altri commensali? Nel tuo Paese è comune che un figlio si prenda cura del proprio genitore anziano? Come viene giudicato chi non lo fa? Quali ragioni pensi che possano giustificare ciascuna delle due scelte? Spiega.

# Proposte per un saggio o una presentazione a livello avanzato

1. Insieme ad alcuni compagni, scrivete il soggetto per una nuova cena tra amici. Scegliete e descrivete i personaggi, per ognuno di loro inventate un segreto e poi decidete i temi di cui parleranno. Scrivete le battute del dialogo e correggetele con l'aiuto dell'insegnante. Poi assegnate i ruoli, memorizzate le battute e mettetele in scena. Potete fare una scenetta oppure un video da presentare alla classe.

2. Guarda il film *Il nome del figlio* di Francesca Archibugi del 2015 che, come *Perfetti sconosciuti*, si svolge nell'arco di una serata durante una cena fra amici. Poi fai un paragone tra i due film, mettendo in risalto somiglianze e differenze. Infine, attraverso alcuni esempi, spiega quale dei due film preferisci.

3. Mentre guardano l'eclisse lunare, Rocco menziona il disco *The Dark Side of the Moon*. Fai una breve ricerca sull'album. Di quale gruppo è? Quando è uscito? Di cosa parlano le canzoni? A tuo avviso, che relazione ci potrebbe essere tra i temi di questo album e quelli del film? Spiega fornendo alcuni esempi.

4. Eva è un'analista, eppure, a vari livelli, non sembra ancora aver trovato un equilibrio personale. Analizza il rapporto che ha con il suo corpo, suo marito, sua figlia ed i suoi amici e spiega, secondo te, in cosa Eva sta sbagliando e come potrebbe migliorare.

5. Fai una ricerca su quali sono le sanzioni per chi guida in stato di ebbrezza in Italia. Quale tasso alcolemico è consentito? Che cosa succede a chi viene trovato alla guida con un tasso alcolemico superiore a quello stabilito dalla legge? In quali circostanze guidare in stato di ebbrezza diventa un reato, con il rischio di finire in prigione? Cerca articoli su *Repubblica* o sul *Corriere della Sera* al riguardo e includi un commento personale.

6. Peppe ha lavorato nello stesso posto per dieci anni con un contratto a tempo determinato. Lele gli dice che è illegale. Perché? Fai una ricerca sui vari tipi di contratto di lavoro che esistono in Italia. Elencali, con le loro varie caratteristiche, e trova similitudini e differenze con i vari tipi di contratto di lavoro nel tuo Paese. Prepara tre domande per una discussione e porgile alla classe, dopo aver presentato i vari contratti di lavoro italiani.

## Angolo grammaticale

 ## Esercizio 8

Associa le frasi della colonna a sinistra con quelle della colonna a destra:

| | |
|---|---|
| 1. Non ci sarebbero così tanti incidenti stradali | a. saresti proprio un gran cafone! |
| 2. Forse Peppe lavorerebbe ad Anzio | b. se gli automobilisti rispettassero le leggi. |
| 3. Se mi dicessi quanto hai pagato gli orecchini | c. se scaricassimo un'applicazione sul cellulare. |
| 4. Se gli amici non fossero così stronzi | d. se non fosse così lontano. |
| 5. Forse perderemmo anche noi un po' di peso | e. Peppe gli presenterebbe Lucio. |

1. _____; 2. _____; 3. _____; 4. _____; 5. _____.

## Esercizio 9

Completa le frasi con le forme appropriate delle frasi ipotetiche della possibilità.
*Esempio: Se Eva **avesse** (avere) un amante, Rocco non lo **vorrebbe** (volere) sapere.*

1. Se non ci _____ (essere) l'eclisse, forse gli amici non _____ (uscire) spesso sul terrazzo.

2. Se Bianca _____ (rimanere) incinta, forse lei _____ (essere) felice.

3. Cosimo non _____ (dire) agli amici il prezzo del vino, se lui _____ (avere) più classe.

4. Forse Eva non _____ (rifarsi) le tette, se lei _____ (accettarsi) così com'è.

5. Sofia forse _____ (confidarsi) con sua madre, se lei non la _____ (criticare) tanto.

6. Se la mamma di Lele non _____ (vivere) con loro, Carlotta e suo marito _____ (potere) avere più occasioni di stare da soli.

7. Bianca certamente _____ (lasciare) Cosimo, se _____ (sapere) che lui la tradisce.

8. Se due coniugi _____ (guardare) l'uno nel cellulare dell'altro, quante coppie _____ (sfasciarsi)?

## Esercizio 10

Completa le frasi con le forme appropriate delle frasi ipotetiche dell'impossibilità.
*Esempio: Se Chiara non **avesse letto** (leggere) il messaggio sul cellulare di Diego, non **avrebbe capito** (capire) che suo marito la tradiva.*

1. Se Eva non _____ (frugare) nella borsa di sua figlia, non _____ (trovare) i preservativi.

2. Non ci _____ (essere) un equivoco, se Lele e Peppe non _____ (scambiare) i cellulari.

3. Carlotta non _____ (uccidere) un uomo con la macchina, se lei non _____ (guidare) ubriaca.

4. Rocco non _____ (cambiarsi) la camicia, se non l'_____ (macchiare) con il vino rosso.

Interpretazion

5. Se Peppe _____ (andare) alla cena con Lucio, forse gli amici

   _____ (scandalizzarsi).

6. Gli amici _____ (farsi) un selfie, se non _____ (arrivare)

   il messaggio di Ivano.

7. Bianca non _____ (chiudersi) in bagno, se non

   _____ (scoprire) che suo marito aspettava un figlio da un'altra donna.

8. Se Rocco non _____ (impuntarsi) a non fare il gioco, il film

   _____ (avere) un finale tragico.

 **Esercizio 11**

Completa le frasi in senso logico, utilizzando il periodo ipotetico dell'impossibilità.

1. Avrei mangiato tutti gli gnocchi se . . .
2. Se non avessi messo la telefonata in vivavoce . . .
3. Non mi avrebbero ritirato la patente se . . .
4. Se io non fossi stato omosessuale . . .
5. Non ti avremmo fatto quello scherzo se . . .
6. Se tu e Lina foste stati onesti con me . . .
7. Se tua madre fosse andata in ospizio . . .
8. Avremmo potuto perdere peso anche noi se . . .

# *LA PAZZA GIOIA*
## DI PAOLO VIRZÌ
## (2016)

## Il regista

Paolo Virzì nasce a Livorno nel 1964. Trascorre l'infanzia a Torino e poi torna a Livorno dove frequenta il liceo e allo stesso tempo scrive testi teatrali che dirige e interpreta. Dopo aver interrotto l'università a Pisa, si trasferisce a Roma dove frequenta un corso di sceneggiatura e comincia a collaborare alla realizzazione di copioni per il cinema. Esordisce come regista nel 1994 con il film *La bella vita*, seguito da molti altri tra cui *Ovosodo* (1997), *Caterina va in città* (2003) e *Tutta la vita davanti* (2008), durante la lavorazione del quale conosce l'attrice Micaela Ramazzotti che sposa nel 2009. Nello stesso anno gira *La prima cosa bella* e nel 2013 *Il capitale umano*, vincitore di 7 David di Donatello ed altri riconoscimenti. Con *La pazza gioia* (2016) Virzì vince il Nastro d'argento per la Migliore regia e la Migliore sceneggiatura, mentre Valeria Bruni Tedeschi e Micaela Ramazzotti vincono entrambe quello come Migliore attrice protagonista. Il film si aggiudica anche 5 David di Donatello tra cui quello di Miglior film, Miglior regista e Migliore attrice protagonista per la Tedeschi.

## Scheda tecnica essenziale

Regia: Paolo Virzì
Sceneggiatura: Francesca Archibugi, Paolo Virzì
Costumi: Catia Dottori
Scenografia: Tonino Zera
Suono: Alessandro Bianchi
Montaggio: Cecilia Zanuso
Musiche originali: Carlo Virzì
Fotografia: Vladan Radovic
Produttore esecutivo: Marco Belardi
Personaggi e interpreti: Beatrice Morandini Valdirana (Valeria Bruni Tedeschi)
        Donatella Morelli (Micaela Ramazzotti)

dottoressa Fiamma Zappi (Valentina Carnelutti)
dottor Giorgio Lorenzini (Tommaso Ragno)
Torrigiani dei Servizi Sociali (Sergio Albelli)
avvocato Pierluigi Aitiani (Bob Messini)
Renato Corsi (Roberto Rondelli)

## La trama

La storia si svolge in Toscana e comincia a Villa Biondi, una comunità terapeutica per donne con disturbi mentali. La sofisticata e nobile Beatrice Morandini Valdirana, affetta da disturbo bipolare, stringe amicizia con una nuova arrivata, la fragile e sguaiata Donatella Morelli, che soffre di depressione e ha tentato il suicidio. Insieme scappano dall'istituto che le ospita e, tra diverse avventure, vanno alla ricerca del figlio di Donatella.

### Nota culturale: Dal manicomio al Centro di Salute Mentale

Fino al 1978, anno della riforma dell'assistenza psichiatrica in Italia con la storica legge 180 ispirata da Franco Basaglia, il manicomio era un ospedale psichiatrico simile ad un carcere. I reparti erano chiusi, i pazienti erano immobilizzati con la camicia di forza e imbottiti di psicofarmaci, o sottoposti ad elettroshock perché ritenuti pericolosi. Basaglia supera i confini dell'istituzionalizzazione, aprendo i manicomi e creando al loro posto una rete di assistenza territoriale per la cura e il reinserimento dei pazienti psichiatrici nella famiglia e nella società. Nel 1981 nasce il Dipartimento di Salute Mentale, che coordina i programmi e le attività dei servizi territoriali, e stabilisce le linee guida per il funzionamento dei Centri di Salute Mentale. Si formano gruppi abitativi come le case famiglia e si sviluppano cooperative e programmi di riabilitazione e di socializzazione per promuovere un percorso che porti all'emancipazione dei pazienti con disagio o disturbo psichico. Il 31 marzo 2015 entra in vigore la legge 81 che obbliga la chiusura degli Ospedali Psichiatrici Giudiziari, ultimo baluardo dell'internamento legalizzato, dove i malati erano ricoverati in modo coatto e privati dei loro diritti.

## Prima della visione

1. Hai mai fatto qualcosa di "pazzo"? Racconta.
2. Ti piacerebbe andare da una veggente e farti predire il futuro? Che cosa le chiederesti?
3. Che cosa significa per te essere gelosi? In quale tipo di situazione può emergere la gelosia? Fai un esempio.
4. Ti sei mai fatto/a, oppure ti vorresti fare un tatuaggio? Se sì, di che cosa e su quale parte del corpo?
5. In generale, quali cose ti rendono felice? E quali cose ti rendono triste? Perché? Fai qualche esempio.

## Vocabolario preliminare (in ordine di utilizzo nel film)

il passeggino = piccola sedia su quattro rotelle che si spinge per portare a passeggio i bambini piccoli

il parasole = piccolo ombrello per ripararsi dal sole

il pulmino = piccolo furgone abilitato al trasporto di pochi passeggeri

il tatuaggio = decorazione eseguita sul corpo di una persona

la torcia = oggetto portatile che serve per illuminare

il vivaio = azienda agricola dove si allevano e si riproducono piante destinate alla vendita

il centro commerciale = complesso edilizio che ospita al suo interno diversi esercizi commerciali

darsi alla pazza gioia = divertirsi in modo esagerato, fare baldoria e festeggiare

la cubista = ballerina che si esibisce ballando su un cubo in discoteca

la bravata = gesto rischioso e dimostrativo, azione provocatoria

il sessanta piedi = imbarcazione tipo yacht della lunghezza di sessanta piedi, ovvero 18,28 metri

la veggente = maga che vede e rivela il futuro, indovina

rubare = prendere qualcosa di nascosto, sottrarre in modo illecito

derubare = togliere a qualcuno ciò che è suo con un furto, una frode o un imbroglio

aggredire = assalire qualcuno con un atto improvviso di violenza

imbrogliare = ingannare, raggirare, truffare

urinare = atto di espellere l'urina dal corpo, fare pipì

scappare = fuggire, correre via, allontanarsi

denunciare = informare l'autorità giudiziaria di un reato

investire = (qui) riferito a un mezzo di trasporto in movimento che travolge qualcuno

buttarsi (giù) = (qui) gettarsi, lanciarsi da un punto più alto a uno più basso; deprimersi

guarire = ritornare in salute dopo una malattia

il pattìno = piccola imbarcazione a remi o a pedali usata da bagnanti e bagnini sulle coste italiane

## Vocabolario medico del film

il piano terapeutico = prescrizione di farmaci per patologie molto serie, intestata a un singolo paziente

il direttore sanitario = medico responsabile di una struttura sanitaria e dei pazienti che ospita

l'assistente sociale = operatore dei servizi sociali che aiuta le persone in situazioni di disagio

la caposala = operatrice responsabile degli infermieri in una struttura sanitaria

la cartella clinica = documento personale di un paziente che contiene le informazioni sul suo percorso clinico, dalla diagnosi alla terapia

i neurolettici = psicofarmaci usati nel disturbo bipolare e in quello depressivo cronico

il litio = farmaco usato come stabilizzante dell'umore per la depressione

le benzodiazepine = psicofarmaci usati nella cura dell'ansia e dell'insonnia, tranquillanti

l'antidelirante = farmaco antipsicotico e sedativo per la cura delle allucinazioni

il love bombing = tentativo di influenzare o manipolare un'altra persona con esagerate attenzioni e dimostrazioni di affetto

il TSO = Trattamento Sanitario Obbligatorio, azione congiunta di tipo medico e giuridico, che permette di eseguire test e terapie su una persona affetta da una grave patologia psichiatrica anche contro la sua volontà

l'OPG = Ospedale Psichiatrico Giudiziario, erede del precedente manicomio criminale, struttura per il ricovero coatto dei malati mentali che è stata chiusa per legge in Italia nel 2015

l'elettroshock = tecnica terapeutica usata in psichiatria, che induce convulsioni nel paziente in seguito al passaggio di corrente elettrica nel cervello

la depressione maggiore = depressione persistente i cui episodi possono durare diversi mesi

il disturbo bipolare = sindrome psichiatrica caratterizzata dall'alternanza di euforia e depressione

## Vocabolario giuridico del film

il tentativo di suicidio in detenzione = (qui) atto finalizzato a togliersi la vita all'interno di un OPG

il giudice tutelare = magistrato che protegge i diritti dei minori

il reato grave con possibilità di recidiva = atto criminale che può essere ripetuto

la patria potestà = obbligo di mantenere ed educare un bambino che la legge attribuisce ad un genitore o ad un tutore

la presa in carico = diventare responsabili della cura di un malato per l'intero percorso clinico fino alla guarigione

la bancarotta fraudolenta = fallimento aggravato da frode o truffa per imbrogliare i creditori

il reato di favoreggiamento = atto illegale compiuto da chi aiuta un'altra persona accusata di reato a nascondersi dalla polizia

il ricorso al TAR = richiesta presso il Tribunale Amministrativo Regionale di riesaminare una sentenza

l'inidoneità genitoriale = incapacità di un genitore di prendersi cura del proprio figlio minore

dare in adozione = dare una famiglia ad un minore che non ce l'ha

la casa famiglia = struttura per l'accoglienza in piccole comunità di minorenni, disabili, anziani e altre persone bisognose di assistenza

il tentato omicidio = tentativo di uccidere qualcuno

 Post-it culturali

il presidente = Silvio Berlusconi, Presidente del Consiglio dei ministri con alterne fortune dal 1994 fino al 12 novembre del 2011. Il personaggio di Beatrice fa più volte riferimento a Berlusconi senza mai nominarlo esplicitamente.

il G7 = il Gruppo dei Sette, ma anche il vertice dei ministri dell'economia dei setti paesi più avanzati del mondo. Il vertice a cui si riferisce il personaggio di Beatrice è quello organizzato da Silvio Berlusconi a Napoli nel 1994, al quale ha partecipato anche Bill Clinton, che era allora Presidente degli Stati Uniti. La cena di gala, a cui partecipò anche la First Lady Hillary Clinton, fu offerta agli ospiti presso la coreografica Reggia di Caserta, a circa 30 chilometri da Napoli.

la BCE = Banca Centrale Europea di cui è stato presidente, dal 2011 per un incarico di otto anni, l'economista e banchiere italiano Mario Draghi.

 **Esercizio 1**

Completa le frasi con la scelta giusta.

1. Il famoso uomo politico ha portato i suoi ospiti in mare sul (pattìno/sessanta piedi).
2. Tutti guardavano la (cubista/bravata) che ballava al Seven Apple.
3. La giovane mamma ha portato il bambino a spasso all'aria aperta con il (pulmino/ passeggino).
4. Spesso la (veggente/caposala) è una donna senza scrupoli che approfitta delle disgrazie della gente.
5. Da alcuni anni è di moda fare dei (vivai/tatuaggi) sulla pelle del proprio corpo.
6. Il noto delinquente preferisce (rubare/derubare) le persone anziane conquistando la loro fiducia.
7. L'automobile ha (aggredito/investito) un pedone che stava attraversando la strada.
8. È importante (imbrogliare/denunciare) i soggetti che vìolano la legge e procurano danno ai cittadini.
9. Dopo aver vinto la lotteria, mio nonno si è (dato alla pazza gioia/buttato giù) per un mese.
10. Il paziente desidera (guarire/scappare) dalla sua malattia e tornare ad una vita normale.

 **Esercizio 2**

Per ogni terna di parole, individua quella che non appartiene al gruppo e spiega il motivo.
*Esempio: la depressione, il disturbo bipolare, il piano terapeutico → il piano terapeutico serve per curare due sindromi come la depressione e il disturbo bipolare.*

1. la discoteca, il ristorante, la farmacia →
2. il pulmino, l'automobile d'epoca, il sessanta piedi →
3. i neurolettici, l'elettroshock, le benzodiazepine →
4. la cartella clinica, il direttore sanitario, l'assistente sociale →
5. la bancarotta, il favoreggiamento, l'adozione →
6. la casa famiglia, il centro commerciale, la comunità terapeutica →

## Durante la visione

 **Esercizio 3**

Vero o falso?

| | | | V | F |
|---|---|---|---|---|
| 1. | All'inizio del film Beatrice cerca di salire sul pulmino senza permesso. | | V | F |
| 2. | Quando Donatella arriva in comunità, Beatrice s'interessa subito a lei. | | V | F |
| 3. | Beatrice si presenta a Donatella come un'ospite in cura presso la comunità. | | V | F |
| 4. | Beatrice e Donatella hanno un forte sentimento religioso. | | V | F |
| 5. | Le due donne pianificano in dettaglio la fuga dal vivaio. | | V | F |
| 6. | La veggente è di molto aiuto a Donatella e Beatrice. | | V | F |

7. Le due donne non hanno soldi per pagare il ristorante.     V     F

8. Al Seven Apple Maurizio offre a Donatella un gin and tonic.     V     F

9. Beatrice ha vinto molti soldi al casinò.     V     F

10. Renato è molto contento di rivedere Beatrice.     V     F

11. Le due donne trascorrono la notte in un albergo sulla spiaggia.     V     F

12. Alla fine del film Donatella riesce a parlare con suo figlio.     V     F

 **Esercizio 4**

Completa la frase con la risposta giusta: a, b, oppure c?

1. Secondo Beatrice, l'unica cosa di cui abbia bisogno Donatella è _____.
   a. un bravo psichiatra
   b. un buon avvocato
   c. una buona amica

2. Quando Donatella arriva in comunità possiede solo _____.
   a. un pigiama, uno spazzolino da denti e un orologio
   b. un cellulare, un paio di jeans e un parasole
   c. una torcia, un cellulare e un auricolare

3. Beatrice ha una vera passione per _____.
   a. il giardino, il vivaio e le piante
   b. i soldi, le barche e il cinema
   c. i vestiti, l'abbigliamento intimo e i profumi

4. Quando Beatrice fruga nella piccola borsa a marsupio di Donatella, trova

   _____.
   a. una foto e un ritaglio di giornale
   b. un pacchetto di sigarette e un accendino
   c. un fazzoletto e delle caramelle

5. Alla domanda di Donatella "Cosa stiamo cercando?" Beatrice risponde "Un po' di

   _____".
   a. libertà
   b. tranquillità
   c. felicità

6. La madre di Donatella è al servizio di un _____.
   a. generale invalido
   b. anziano ancora brillante
   c. vedovo con molti figli

7. Il padre di Donatella è un _____.
   a. celebre concertista
   b. famoso cantautore
   c. pianista squattrinato

8. Dalla villa del suo ex-marito, Beatrice preleva _____.
   a. il sessanta piedi
   b. le fotografie
   c. i gioielli

9. Beatrice regala a Donatella un bracciale prezioso per _____.
   a. comprarsi una vecchia macchina e fuggire
   b. corrompere una guardia e scappare dall'ospedale
   c. offrirlo alla famiglia adottiva di suo figlio Elia

10. Le due donne lasciano la casa della madre di Beatrice _____.
    a. in motocicletta
    b. con un'automobile d'epoca
    c. con un pulmino

11. Per aiutare Donatella, Beatrice _____.
    a. suona il campanello e parla con i genitori adottivi di Elia
    b. invita i genitori adottivi di Elia a prendere un caffè
    c. chiama Elia attraverso le sbarre di recinzione del giardino

12. Donatella rivede suo figlio Elia e insieme i due _____.
    a. si allontanano dalla spiaggia
    b. fanno il bagno in mare
    c. giocano a pallavolo

## ⬤◐ Esercizio 5

Fornisci tu la risposta giusta.

1. Cosa pensa Beatrice dei tatuaggi di Donatella? Le piacciono?
2. Che cosa chiede Donatella alla veggente? Cosa vuole sapere da lei?
3. Perché la mamma di Beatrice è costretta ad affittare la bella villa di famiglia al cinema italiano?
4. Chi è Renato? Perché non può uscire di casa?
5. Chi è Maurizio? Che rapporto ha con Donatella?
6. Dove torna alla fine Donatella? Perché? Spiega.

# Dopo la visione

 **Esercizio 6**

Rispondi alle domande.

1. In quali diversi modi Beatrice riesce ad ottenere informazioni su Donatella? Elencane almeno tre:

   a. _____

   b. _____

   c. _____

2. In quali situazioni la dottoressa Fiamma Zappi difende Beatrice e Donatella? Indicane almeno due:

   a. _____

   b. _____

3. Con quali aggettivi Beatrice descrive Donatella al padre adottivo di Elia? Scrivine almeno sei:

   _____; _____; _____; _____;

   _____; _____.

4. Dalla sua prospettiva, per quale motivo Donatella si è buttata in mare con Elia?

   _____

 **Esercizio 7**

Informazioni incrociate. Prima, la madre di Donatella fornisce a Beatrice importanti informazioni sul passato della figlia, e più tardi, la madre di Beatrice fa lo stesso con Donatella riguardo alla propria figlia. Quali importanti informazioni si scoprono?

| Informazioni su Donatella | Informazioni su Beatrice |
|---|---|
|  |  |

Interpretazion

## Esercizio 8

I personaggi maschili. Cosa pensi delle figure maschili presentate nel film? Scegli due tra i personaggi secondari nella lista qui sotto e descrivi come si relazionano con le protagoniste: in modo positivo o negativo, interessato o altruista, obiettivo o prevenuto? Spiega con qualche dettaglio.

L'avvocato Aitiani, ex marito di Beatrice • il giovane psichiatra dell'OPG • Maurizio, il proprietario del Seven Apple • Renato Corsi, ex amante di Beatrice • il tassista di Beatrice • l'uomo a cui Donatella e Beatrice rubano la macchina • Torrigiani dei Servizi Sociali

| Personaggio maschile 1: _____ | Personaggio maschile 2: _____ |
|---|---|
| | |

## Esercizio 9

I momenti drammatici. Anche se il film è fondamentalmente una commedia, ci sono alcuni momenti molto drammatici. Puoi indicarne almeno tre?

| Momento drammatico 1 | Momento drammatico 2 | Momento drammatico 3 |
|---|---|---|
| | | |

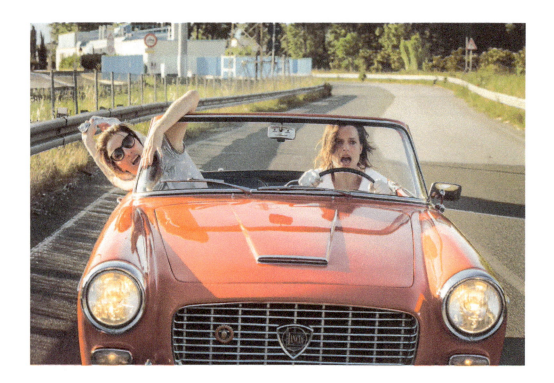

## Fermo immagine

In che modo Beatrice e Donatella si sono procurate la macchina d'epoca che guidano in questa immagine? Da dove sono appena partite? Dove sono dirette? Cosa spera di ottenere Donatella? Che cos'ha organizzato Beatrice per lei? A tuo avviso, che cosa rappresenta questa sorta di fuga per le due donne? Quale altro film famoso ti ricorda la scena? Secondo te, perché il regista ha deciso di creare questo parallelo? Pensi che le protagoniste dei due film abbiano qualcosa in comune? In che cosa, invece, trovi che siano diverse? Spiega.

## La scena: L'incontro tra Donatella e Floriano Morelli (minuti 1:03:00 -1:06:47)

In questa scena Floriano Morelli arriva all'ospedale in seguito alla telefonata di sua figlia Donatella. Con quale scopo Donatella l'ha chiamato? Cosa racconta il padre della madre e del generale? E di se stesso? Perché è costretto a curarsi? Quando Donatella gli dice che lui è stato importante per lei, come reagisce il padre? Secondo te, perché il padre dice "magari l'avessi scritta io questa canzone"? Di quale canzone parla e cosa sta provando a dire? Alla fine, con quale gesto si congeda da sua figlia? Che cosa le augura? Con quali parole lo saluta Donatella, invece? Secondo te, perché la dottoressa Fiamma Zappi definisce Floriano Morelli una "bella merda" quando lascia l'ospedale? Cosa ti ha colpito di questa scena? Scrivi un commento personale.

# Internet

1. Cerca informazioni e immagini sul carnevale di Viareggio. In che modo si differenzia da altri carnevali italiani famosi come quello di Venezia e quello di Ivrea, ad esempio? Mostra le immagini ai tuoi compagni di classe descrivendo il carnevale di Viareggio e le sue particolarità. Poi, in piccoli gruppi, i tuoi compagni di classe dovranno decidere quale carnevale italiano preferirebbero vedere e spiegare perché.
2. Vai su Google Maps e individua sulla cartina le diverse località toscane menzionate nel film. Poi, traccia il percorso degli spostamenti di Donatella e Beatrice, da sole o insieme, presentati nel film. Le località sono: Pistoia, nelle cui vicinanze si trova Villa Biondi; Montecatini, città di origine di Donatella e dove le due donne escono dal ristorante senza pagare; Marina di Pietrasanta, dove si trova il Seven Apple; l'Argentario, dove l'ex marito di Beatrice abita con la sua nuova famiglia; Capannori, vicino a Lucca, dove Donatella e Beatrice rubano la Lancia Appia; Viareggio, dove vive la famiglia adottiva di Elia.
3. Vai su YouTube e cerca la canzone *Senza fine* di Gino Paoli (1961). Ascoltala, scarica il testo e prepara tre domande per la classe sulla canzone (ad esempio: quali strumenti musicali riconoscete nella canzone? Di cosa parla la canzone? Pensate che sia adatta al film? ecc.). Distribuisci testo e domande prima dell'ascolto. Spegni le luci in aula e fai ascoltare la canzone. Dai qualche minuto ai tuoi compagni per rispondere alle domande e poi discutete insieme le risposte.
4. Cerca informazioni sui vari premi e riconoscimenti che il film ha ricevuto. Com'è stato accolto dalla critica? Cosa è stato detto delle due attrici protagoniste? Com'è stato interpretato il messaggio del film? Prepara un PowerPoint sull'argomento con almeno tre domande per i tuoi compagni di classe e poi discutetene insieme.
5. Cerca le immagini della locandina del film per il mercato estero (francese, tedesco, spagnolo, ecc.) e mostrale alla classe. In che modo differiscono da quella per il mercato italiano? Perché sono state realizzate due locandine diverse? Discutine insieme ai compagni e all'insegnante.

## Spunti per la discussione orale

1. In che modo il film tratta il tema della malattia mentale, a tuo giudizio? Giustifica la risposta con un paio di esempi.
2. Com'è vista la religione nel film? Pensa alla scena della messa nell'istituto e alla parodia della messa officiata da Beatrice.
3. Quali sono le scene di questo film in cui il cinema riflette su se stesso o si autorappresenta? Qual è l'effetto (commedia, parodia, nostalgia, autocelebrazione, autocritica, ecc.)?
4. Confronta le due scene in cui Donatella e suo figlio—prima quando è piccolo e poi quando è grande—sono insieme in mare. Cosa rappresenta il mare nel loro rapporto?
5. Beatrice ruba e deruba varie volte in questo film. Secondo te, perché lo fa? Che tipo di rapporto ha con il denaro?
6. Mentre Donatella le racconta la sua storia nella notte che trascorrono insieme sul lungomare di Viareggio, Beatrice continua a ripetere "Anch'io". Cosa pensi che rappresenti questo momento particolare per Beatrice?

7. A tuo parere, se Beatrice decidesse di farsi un tatuaggio, quale soggetto sceglierebbe? Perché? Spiega.

8. Se tu fossi Elia, perdoneresti Donatella per il suo gesto estremo? Perché sì o perché no? Discuti il tuo parere con la classe.

## Spunti per la scrittura

1. Scrivi il testo di una nuova canzone da sostituire a *Senza fine* di Gino Paoli (1961). Come si può applicare alla storia dei vari personaggi del film? Scegli almeno due personaggi e spiega.

2. Quante volte e in quali contesti i personaggi si accusano o sono accusati di essere "matti" o "pazzi"? Fai almeno tre esempi e aggiungi un tuo commento.

3. Riguarda una scena del film che ti è piaciuta particolarmente. Togli l'audio e riscrivi il dialogo tra i personaggi usando la tua immaginazione, senza restare necessariamente nel contesto del film.

4. Che tipo di rapporto hanno le due protagoniste Beatrice e Donatella con le rispettive madri? Spiega e giustifica il tuo punto di vista facendo riferimento a scene specifiche del film.

5. Immagina di essere Elia. Sono passati quindici anni da quando hai visto tua madre al mare l'ultima volta. Sei un adulto ormai, e decidi di scriverle una lettera. Le parli di te stesso, di quello che fai, di cosa ti piace. Le fai anche qualche domanda su di lei e le chiedi di poterla rivedere. Incomincia con "Cara mamma" oppure "Cara Donatella" e ricorda i saluti finali!

6. "Darsi alla pazza gioia": che cosa faresti tu per darti alla pazza gioia? Quali sono alcune cose che generalmente non fai, o che non puoi fare, e che faresti in via eccezionale? Elencane almeno tre e spiega il perché della tua scelta.

## Proposte per un saggio o una presentazione a livello avanzato

1. La scena in cui le protagoniste si fermano a parlare con la veggente, richiama direttamente quella in cui padre e figlio si recano dalla "santona" in *Ladri di biciclette*, diretto da Vittorio De Sica nel 1948. Cosa rappresentavano i veggenti nella cultura di ieri? E in quella di oggi? Qual è il significato di una scena simile all'interno di ciascun film?

2. La scena della fuga di Beatrice e Donatella sulla Lancia Appia è un tributo esplicito a quella sulla Ford Thunderbird delle protagoniste del film americano *Thelma e Louise* diretto da Ridley Scott nel 1991. Fai un confronto tra i due film e mettine in luce somiglianze e differenze, tenendo presente che appartengono a due diverse culture.

3. Confronta *La pazza gioia* con *Il sorpasso* diretto da Dino Risi nel 1962, un classico film italiano "on the road" ambientato tra Lazio e Toscana. Cos'hanno in comune i due film? Cosa li separa, invece?

4. Fai una ricerca su come ci si occupa delle malattie mentali nel tuo Paese e poi fai un paragone con quello che hai scoperto sull'Italia attraverso questo film.

5. Fai una piccola indagine sui film internazionali che trattano il soggetto della pazzia. Per aiutarti, puoi digitare "film sulla follia" su un motore di ricerca. Scegline due e presentali alla classe in modo comparato con un PowerPoint che includa immagini eloquenti di ciascuno.

# Angolo grammaticale

 **Esercizio 10**

Completa le frasi con il congiuntivo presente.

1. Al principio Donatella crede che Beatrice _____ (lavorare) a Villa Biondi e
   che _____ (essere) un medico.
2. Sembra che Beatrice _____ (avere) molti soldi e che _____
   (conoscere) molta gente famosa.
3. Beatrice e Donatella scappano con l'autobus prima che gli operatori di Villa Biondi
   _____ (accorgersi) di quanto è successo.
4. È divertente che Donatella e Beatrice _____ (prendere) la macchina dal set di
   un film e che _____ (fuggire) insieme come Thelma e Louise.
5. È bello che la dottoressa Zappi _____ (intervenire) per difendere Donatella.
6. Donatella non vuole che i servizi sociali le _____ (togliere) suo figlio Elia.
7. Senza che Donatella _____ (sapere) niente, Beatrice usa internet per scoprire
   dove sta Elia.
8. È necessario che gli operatori di Villa Biondi _____ (cercare) le due donne in
   fuga per impedire che _____ (farsi) del male.

 **Esercizio 11**

Trasforma le frasi seguenti al congiuntivo passato utilizzando un'espressione appropriata dalla
lista che segue:

è bello che • è bene che • è brutto che • è una fortuna che • è giusto che •
è incredibile che • pare che • è terribile che • è triste che • sembra che

*Esempio: Donatella ha rotto una bottiglia di birra in testa a Beatrice. → È terribile che Donatella
abbia rotto una bottiglia di birra in testa a Beatrice.*

1. Donatella ha tentato il suicidio insieme al figlio.
2. Beatrice ha rubato i gioielli al marito.
3. Beatrice e Donatella sono uscite dal ristorante senza pagare.
4. Il padre di Donatella è andato a trovarla in ospedale.
5. Renato Corsi ha insultato Beatrice con brutte parole.
6. I genitori adottivi di Elia non hanno impedito a Donatella di parlare con suo figlio.
7. Il padre naturale di Elia non ha voluto vederlo.
8. Donatella è tornata a Villa Biondi per curarsi.

 **Esercizio 12**

Parole con suffisso. Scegli il termine della lista che in ogni frase sostituisce perfettamente le parole sottolineate:

un borsellino • un borsone • una bottiglietta • un bottiglione • una camicina • un camicione • una figuraccia • un figurone • un ombrellino • un ombrellone • delle parolacce • dei paroloni • delle spesone • delle spesucce • una villetta • una villona

1. Il marito di Beatrice abita in <u>una grande villa</u> con piscina all'Argentario mentre i genitori adottivi di Elia abitano in <u>una piccola villa</u> con giardino a Viareggio.
2. Beatrice non dice quasi mai <u>delle parole volgari</u> e, pur non essendo un medico, usa <u>delle parole grosse</u> quando parla di malattie e terapie.
3. Donatella serve il vin santo alle compagne di Villa Biondi da <u>una grande bottiglia</u> ma più tardi beve la birra da <u>una piccola bottiglia</u>.
4. Beatrice maneggia i soldi senza mai metterli in <u>un piccolo contenitore di denaro</u>. Invece porta sempre la borsa e alla fine la si vede sul lungomare di Viareggio con <u>una borsa molto grande</u>.
5. All'inizio Beatrice usa <u>un piccolo ombrello</u> per proteggersi dal sole mentre alla fine la famiglia adottiva di Elia si ripara sotto <u>un grande ombrello</u> sulla spiaggia.
6. Beatrice fa <u>una brutta figura</u> quando non ha i soldi per pagare il ristorante di lusso ma fa <u>una bella figura</u> quando regala a Donatella il braccialetto per uscire dall'ospedale.
7. Da quando è a Villa Biondi Beatrice fa solo <u>delle piccole spese</u> ma in passato faceva <u>delle spese notevoli.</u>
8. A Villa Biondi Donatella dorme con una <u>piccola camicia</u> da notte di Beatrice mentre all'ospedale dorme con <u>una grande camicia</u> uguale per tutti i pazienti.

 **Esercizio 13**

Le espressioni idiomatiche seguenti contengono tutte la parola "pazzo" o un suo derivato. Scegline due e scrivi una frase di tua invenzione per contestualizzarle:

essere pazzo da legare • essere pazzo furioso • essere pazzo come un cavallo • essere innamorato pazzo • andare pazzo per qualcosa (ad esempio il gelato, le automobili) • essere pazzo di gioia/di felicità/di dolore • fare una pazzia • fare cose da pazzi • fare qualcosa (ad esempio correre, gridare, guidare) come un pazzo

*Esempio: Donatella è pazza di dolore senza suo figlio.*

1. _____

2. _____

Interpretazion

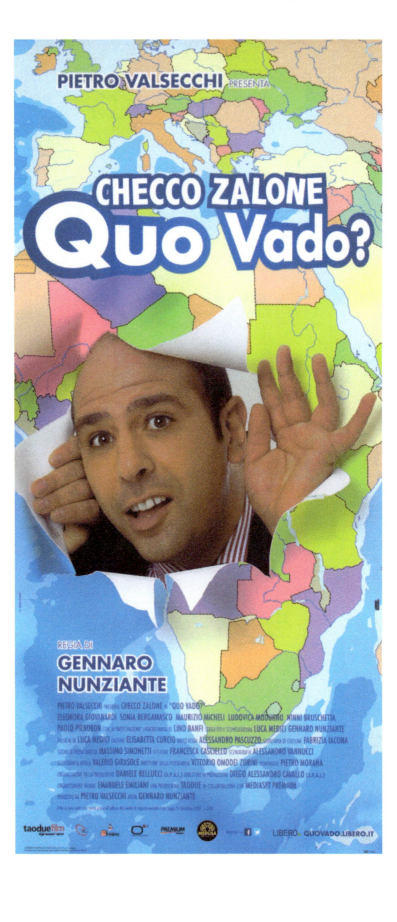

# *QUO VADO?*
## DI GENNARO NUNZIANTE
### (2016)

## Il regista

Nato a Bari nel 1963, Gennaro Nunziante comincia la sua carriera come autore di testi per programmi televisivi negli anni Novanta. Poi passa al cinema, fa l'attore in un paio di film e, a partire dal 2000, diventa sceneggiatore. Nel 2009 esce *Cado dalle nubi*, il suo film d'esordio come regista e sceneggiatore, il primo di una serie con protagonista Checco Zalone, nome d'arte di Luca Medici, cantante, musicista, attore comico e cabarettista barese come Nunziante. Il secondo film, *Che bella giornata* del 2011, vince in Italia il record di incassi che era stato di *La vita è bella* del 1997, e per il quale Roberto Benigni aveva ricevuto due premi Oscar. Nel 2013 esce *Sole a catinelle*, ancora campione nazionale di incassi, superato nel 2016 da *Quo vado?*, commedia satirica di costume e di viaggi, che registra un guadagno di sette milioni di euro il primo giorno di proiezione nelle sale cinematografiche italiane. Nel 2018 *Il Vegetale*, senza il personaggio di Checco Zalone, riscuote un successo assai minore dei film precedenti.

## Scheda tecnica essenziale

Regia: Gennaro Nunziante
Sceneggiatura: Gennaro Nunziante, Luca Medici
Costumi: Francesca Casciello
Scenografia: Alessandro Vannucci, Valerio Girasole
Suono: Massimo Simonetti
Montaggio: Pietro Morana
Musiche originali: Luca Medici
Fotografia: Vittorio Omodei Zorini
Produttore esecutivo: Pietro Valsecchi
Personaggi e interpreti: Checco (Luca Medici, alias Checco Zalone)
                             Valeria (Eleonora Giovanardi)
                             dottoressa Sironi (Sonia Bergamasco)

senatore Binetto (Lino Banfi)
Caterina, madre di Checco (Ludovica Modugno)
Peppino, padre di Checco (Maurizio Micheli)

## La trama

Checco è un quarantenne pugliese che vive a casa con i genitori, ha una fidanzata che non intende sposare, ma soprattutto ha il lavoro che ha sempre sognato, un posto di impiegato fisso presso l'ufficio provinciale di caccia e pesca della sua città. Quando arriva la riforma della pubblica amministrazione che abolisce le province, Checco rifiuta di essere liquidato dalla inesorabile dirigente Sironi con una buonuscita. Per questo viene messo in mobilità e mandato a svolgere mansioni impossibili in varie parti d'Italia, una più remota dell'altra. Però Checco resiste ostinatamente finché è costretto a trasferirsi in una base italiana di ricerca in Norvegia, al Polo Nord. Qui incontra una ricercatrice molto idealista ed emancipata che gli farà cambiare abitudini e, nei limiti, anche mentalità.

### Nota culturale: Gli italiani e il mito del posto fisso

Secondo un sondaggio effettuato nel 2016 dall'agenzia per il lavoro Openjobmetis, su un campione di mille persone, il 54% dei votanti ha espresso la propria preferenza per il posto fisso da dipendente, che rimane ancora oggi il grande sogno degli italiani, in particolare degli uomini tra i 18 e i 25 anni. In seguito alla crisi finanziaria mondiale del 2007, che in Italia ha messo in crisi l'intero sistema politico, economico e sociale, la disoccupazione è salita all'11,5% con punte fino al 39%, nella fascia dei giovani tra i 15 e i 24 anni, secondo i dati registrati dall'Istituto Nazionale di Statistica nel 2016. Per l'Istat, l'epoca del posto fisso è in declino irreversibile e per questo motivo i giovani del presente e del futuro hanno sul proprio orizzonte soltanto lavori a termine. Il mito del posto fisso nasce e si consolida a partire dal secondo dopoguerra con la formazione e la crescita di una classe media impiegatizia. Il posto fisso più ambito non è tanto presso un'azienda privata, bensì presso un ente pubblico, che non rischia di chiudere o di fallire e garantisce molti privilegi, oltre alla stabilità e alla sicurezza. Inoltre, si tratta di un lavoro di routine che non richiede sforzo fisico e lascia molto tempo libero. La lista dei diritti di un lavoratore dipendente di un ufficio pubblico comprende, tra gli altri, il mantenimento del proprio posto di lavoro, un periodo di ferie annue con retribuzione pari a 32 giorni lavorativi, una serie di permessi retribuiti per circostanze specifiche quali un lutto in famiglia o la nascita di un figlio, la conservazione del posto di lavoro per un periodo di 18 mesi in caso di infortunio o malattia, il congedo parentale e quello di maternità, l'aspettativa per un massimo di 12 mesi non retribuiti su un periodo di tre anni per ragioni familiari, come ad esempio l'avvicinamento al coniuge che lavora all'estero.

# Prima della visione

1. Qual è il tuo lavoro ideale? Quali caratteristiche dovrebbe avere?
2. Che cosa ti mancherebbe del tuo Paese se dovessi vivere all'estero per lungo tempo?
3. Descrivi la famiglia che hai o che vorresti avere un giorno.
4. A cosa rinunceresti per stare con la persona che ami?
5. Che cosa significa per te "essere strani"? Chi o che cosa ci appare strano, secondo te?

## Vocabolario preliminare (in ordine di utilizzo nel film)

il posto fisso = posizione lavorativa stabile, spesso di tipo amministrativo e a tempo indeterminato

l'angelo custode = secondo il Cristianesimo, angelo che guida e protegge ogni persona

la licenza di caccia e pesca = permesso per cacciare animali e pescare pesci su un certo territorio

la quaglia = uccello dalle carni prelibate molto amato dai cacciatori

la corruzione = (qui) offerta di denaro a un impiegato pubblico per ottenere un favore

la concussione = (qui) abuso della propria posizione di impiegato pubblico per ottenere denaro

diversamente abile = disabile, portatore di handicap

la mobilità = (qui) sostegno economico di breve durata per chi ha subìto un licenziamento

la carrozza = vettura a ruote tirata da cavalli per il trasporto di persone

firmare le dimissioni = mettere la propria firma su un documento per l'interruzione del rapporto lavorativo con un'azienda, licenziarsi

il/la dirigente = il professionista che svolge un ruolo direttivo all'interno di un'organizzazione

mettere il timbro = apporre un marchio, imprimere un bollo sui documenti

l'elicottero = aeromobile che vola grazie a un meccanismo di pale che ruotano

il Circolo polare artico = il parallelo più a nord della terra

lo scioglimento della calotta polare = progressiva liquefazione dei ghiacci polari dovuta all'innalzamento globale delle temperature

il ricercatore = professionista dedicato alla ricerca scientifica

diventare civile = (qui) acquisire comportamenti di attenzione ai valori della convivenza fra cittadini

le mansioni domestiche = i lavori di casa come pulire, lavare e fare da mangiare

mettersi insieme = cominciare una relazione amorosa con un'altra persona

l'assegno = titolo di credito con cui una certa somma di denaro è pagata all'intestatario

l'aspettativa = (qui) interruzione temporanea dal servizio con mantenimento del posto di lavoro

il pizzetto = barba rasata sulle guance ma mantenuta lunga sul mento

il semaforo = impianto a tre luci (rosso, giallo, verde) per regolare il traffico

l'insegna = scritta o cartello che indica l'attività di un esercizio pubblico, come un negozio o un ristorante

sequestrare = togliere d'autorità, confiscare, requisire

mentire = dire bugie, affermare il falso

lo sciamano = mago, guaritore, stregone, sacerdote con poteri prodigiosi

la tredicesima = mensilità di stipendio in aggiunta a quella del mese di dicembre

mettersi in malattia = assentarsi dal lavoro per problemi di salute usufruendo dell'assistenza sanitaria

essere incinta = (per una donna) aspettare un bambino, trovarsi in stato di gravidanza

il congedo parentale = astensione parzialmente retribuita dal lavoro di un genitore che si occupa di un figlio sotto i 12 anni

pagare i contributi = versare allo Stato italiano una quota del proprio reddito, ricevendo in cambio l'assistenza sanitaria e la pensione

commuoversi = provare un turbamento, emozionarsi, intenerirsi

## Post-it culturali

il TFR = trattamento di fine rapporto, o liquidazione, somma di denaro pagata dal datore di lavoro al dipendente al termine del rapporto di lavoro.

la provincia = nell'ordinamento dell'amministrazione italiana, è un ente territoriale autonomo, intermedio tra il comune e la regione.

la Prima Repubblica = espressione giornalistica che si riferisce al periodo tra il 1948, anno di fondazione della Repubblica italiana dopo la fine della Seconda guerra mondiale, e il 1994, anno dell'elezione di Silvio Berlusconi a primo ministro, in seguito a una riconfigurazione dei partiti politici.

Al Bano e Romina Power = coppia di artisti, un tempo sposati tra loro, che hanno cantato canzoni molto popolari in Italia per oltre quarant'anni.

Adriano Celentano = cantautore, attore e showman attivo sulla scena della musica leggera italiana fin dagli anni Sessanta, è stato interprete di un centinaio di canzoni di grande successo e di decine di film.

Margherita Hack = scienziata e astrofisica morta nel 2013 a 91 anni, prima donna in Italia a dirigere un osservatorio astronomico.

la Base Artica Dirigibile Italia = dal 1997 questa base scientifica situata a Ny-Alesund sull'isola Spitsbergen dell'arcipelago delle Svalbard al Circolo polare artico, comprende laboratori per la ricerca e strutture abitabili per sette persone. L'isola è popolata da numerosi orsi, per cui gli abitanti devono girare muniti di fucile per proteggersi da possibili attacchi; inoltre, le stagioni sono fondamentalmente due, una da aprile ad agosto in cui il sole non tramonta mai (sole di mezzanotte), e una da ottobre a febbraio in cui è perennemente notte (notte polare).

 **Esercizio 1**

Completa il paragrafo con il vocabolo appropriato scelto tra quelli della lista.

Francesco è un uomo sui quarant'anni ed è molto abitudinario. Non è ancora sposato e vive con i genitori così non deve svolgere le _____ domestiche. Ha un lavoro stabile e sicuro nella pubblica amministrazione, il classico _____, che gli paga tutti i _____ e che gli dà molti altri privilegi. Per esempio, a Natale prende

una mensilità in più, la cosiddetta _____. Quando sta male, può mettersi

in _____, per cui non deve andare al lavoro, ma senza perdere il posto. Anche nel

caso lui voglia smettere di lavorare per un periodo, può chiedere l'_____, e, anche

se non prenderà lo stipendio, non perderà il posto. Se poi dovesse diventare padre, potrà chiedere

il _____ per alcuni mesi. Il suo è un lavoro monotono. Infatti Francesco passa la

giornata a mettere _____ sulle licenze di _____ nell'ufficio della

provincia, ma è contento lo stesso. Se fosse per lui, non firmerebbe mai le _____ e

non si trasferirebbe lontano da casa per nulla al mondo.

 ### Esercizio 2

Completa le frasi con l'opzione corretta fra quelle che si trovano in parentesi.

1. Lo (scioglimento/sciamano) sa leggere nell'anima delle persone e capisce se mentono.
2. Il ricercatore è arrivato al Circolo polare artico con (l'elicottero/la carrozza).
3. Rispettare le usanze degli altri è un segno di (mobilità/civiltà).
4. La (commozione/concussione) è un reato grave punibile con il carcere.
5. Il Bar dello Sport ha l'(assegno/insegna) che non funziona.
6. Quando il (semaforo/pizzetto) è rosso, le macchine si devono fermare.
7. I genitori di Francesco si sono (messi insieme/commossi) quando hanno visto la nipotina.
8. La polizia ha (sciolto/sequestrato) l'abitazione del boss della malavita.
9. Valeria è sempre buona e generosa con tutti, è un vero (dirigente/angelo)!
10. Una persona diversamente (abile/civile) ha diritto ad un lavoro vicino a casa.

 ### Esercizio 3

Collega gli animali nella colonna a sinistra con la descrizione appropriata di ciascuno nella colonna a destra:

| | | |
|---|---|---|
| 1. la quaglia | a. | uccello dalle penne multicolori capace di imitare la voce umana |
| 2. l'orso polare | b. | uccello marino dell'Antartide incapace di volare |
| 3. la foca | c. | mammifero dotato di proboscide che vive in Africa e in India |
| 4. il leone | d. | primate intelligente capace di esprimersi a gesti |
| 5. il pappagallo | e. | rettile dotato di testa piatta, bocca larga e grossi denti |
| 6. l'elefante | f. | mammifero con le pinne diffuso nelle zone artiche |
| 7. la tigre | g. | mammifero plantigrado che vive nelle zone artiche |
| 8. il pinguino | h. | felino dal pelo fulvo e dalla folta criniera |
| 9. lo scimpanzé | i. | uccello cacciato per la bontà della sua carne |
| 10. il coccodrillo | j. | felino a strisce nere trasversali, abile nella corsa |

1. ____; 2. ____; 3. ____; 4. ____; 5. ____; 6. ____; 7. ____; 8. ____; 9. ____; 10. ____.

 **Esercizio 4**

Vero o falso?

| | | |
|---|---|---|
| 1. All'inizio Checco deve attraversare il territorio di una tribù africana. | V | F |
| 2. Checco racconta in breve la storia della sua vita. | V | F |
| 3. Il lavoro di Checco gli offre molti privilegi. | V | F |
| 4. La dottoressa Sironi vuole convincere Checco a licenziarsi. | V | F |
| 5. Checco chiede il trasferimento al Circolo polare artico. | V | F |
| 6. In Norvegia Checco diventa un uomo civile. | V | F |
| 7. Mentre è in Norvegia Checco non sente mai nostalgia dell'Italia. | V | F |
| 8. Dopo la Norvegia Checco è reintegrato nel posto fisso della sua città di origine. | V | F |
| 9. Checco vorrebbe una figlia femmina. | V | F |
| 10. Alla fine Checco firma le dimissioni e resta a lavorare in Africa. | V | F |

 **Esercizio 5**

Completa la frase con la risposta giusta: a, b, oppure c?

1. La riforma della pubblica amministrazione _____.
   a. abolisce le province
   b. licenzia gli impiegati
   c. elimina il posto fisso

2. La fidanzata di Checco _____ per lui.
   a. cucina la quaglia
   b. prepara il tè caldo
   c. stira la camicia

3. Secondo Checco, i regali che riceve in ufficio sono una forma di _____.
   a. corruzione
   b. concussione
   c. educazione

4. Il compito di Checco al Circolo polare artico è di _____.
   a. aiutare i ricercatori con le analisi dell'acqua
   b. riparare il distributore automatico del caffè
   c. difendere un ricercatore dagli attacchi degli orsi polari

5. Valeria, la ricercatrice italiana, è _____ con tre figli.
   a. sposata
   b. divorziata
   c. single

6. Mentre lavora al Circolo polare artico, Checco guadagna _____ euro al mese.
   a. 1.600
   b. 2.800
   c. 3.700

7. Checco vuole tornare in Italia perché in Norvegia _____.
   a. nevica e fa freddo
   b. la gente è civile ma depressa
   c. c'è un inverno lungo e buio

8. Quando Checco rientra in Italia a Castrovizzo in Calabria, il suo compito è di

   _____.
   a. espropriare le case ai contadini
   b. sequestrare gli animali esotici dei boss mafiosi
   c. identificare gli immigrati

9. In Africa, per firmare le dimissioni, Checco chiede alla dottoressa Sironi

   _____ euro.
   a. cinquantamila
   b. sessantamila
   c. centomila

10. Alla fine del film Checco e Valeria _____.
   a. tornano a lavorare in Norvegia
   b. si trasferiscono nella città di origine di Checco
   c. curano gli animali in Africa

## Dopo la visione

### Esercizio 6

Fornisci tu la risposta giusta.

1. In quali posti la dottoressa Sironi trasferisce Checco sul territorio italiano?

   a. _____
   b. _____
   c. _____

2. Quali sono tre abitudini "civili" che Checco acquisisce in Norvegia?

   a. _____
   b. _____
   c. _____

3. Quali sono tre suggerimenti del senatore Binetto, "l'angelo custode" di Checco?

a. _____

b. _____

c. _____

4. Quali sono tre atteggiamenti maschilisti/sessisti di Checco?

a. _____

b. _____

c. _____

 **Esercizio 7**

In quali situazioni Checco Zalone pronuncia le battute seguenti:

1. "Ragazzi, noi siamo i posti fissi, non ci fa niente nessuno, state tranquilli!"
2. "Significa che l'intenzione c'è, l'anello c'è, quando la decisione c'è, ci sposiamo."
3. "Io sono del paese vostro … Voi avete sistemato mio padre al comune e mio zio alla regione."
4. "Ho visto che era femmina, ho detto 'è la segretaria!'"
5. "Oh, ragazzi, si gioca in undici! Non possiamo accogliervi tutti!"
6. "Sono una persona decisa, determinata e con una forte propensione all'adattamento e al sacrificio."
7. "Andiamo a dormire, anche perché qui è mezzanotte, c'è un sole meraviglioso e io sono strano, però!"
8. "Signor sindaco, ti prometto che entro una settimana al più tardi avremo tutte le irregolarità a norma."
9. "Valeria, non puoi rescindermi così senza preavviso, dovrò farti vertenza!"
10. "Volevate la nipote? Fate i nonni, noi andiamo a fare ricerca!"

 **Esercizio 8**

Le donne di Checco. Descrivi brevemente le donne nella vita di Checco:

| La mamma | La fidanzata Penelope | La compagna Valeria | La dottoressa Sironi |
|---|---|---|---|
| | | | |

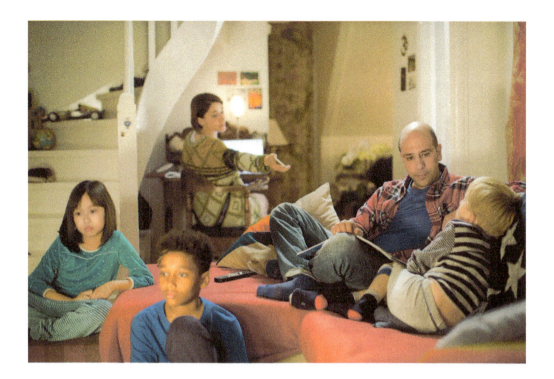

## Fermo immagine

Dove si trovano Checco e i bambini in questa immagine? Cosa stanno facendo? Di che cosa sta parlando Checco a Lars? Com'è cambiata la vita di Checco dall'inizio del film a questo momento? Come definiresti la sua vita in questa scena? Qual è il suo rapporto con i bambini di Valeria adesso? Cosa ne pensano i suoi genitori? Pensi che il suo sia un cambiamento reale o soltanto esteriore? Dopo questa scena, Checco vive una sorta di regressione all'inciviltà. Che cosa fa di "incivile"? Spiega, facendo particolare riferimento alle scene del supermercato, del ristorante italiano e del semaforo.

## La scena: Il casolare "conficcato" nella foresta (minuti 58:58–1:01:18)

Una mattina, poco dopo essere arrivati a Castrovizzo, Valeria e Checco vengono svegliati dal battere di un martello. Fuori dalla loro casa c'è don Michele, il parroco di Castrovizzo, con alcuni ragazzi. Perché don Michele è lì? Che cosa fanno i ragazzi? Che cosa mostra don Michele a Checco? Cosa capisce Checco rileggendo la lettera di suo cugino? Su quali parole è basato l'equivoco? Che cosa si scopre riguardo a questo cugino? Cosa dice il prete? Alla fine, cosa viene in mente a Valeria? Cosa decidono di aprire al casolare? Come reagisce il sindaco di Castrovizzo alla proposta di Valeria? Come si chiama la nuova attività? Pensi che sia un nome appropriato? Ironico? Spiega.

## Internet

1. Cerca in rete il testo della canzone *La Prima Repubblica* cantata da Checco. Con un/a compagno/a, e poi con l'aiuto dell'insegnante, analizza il testo e i riferimenti storico-culturali che la canzone contiene.

2. Vai su Google Maps e cerca tutte le località, in Italia e all'estero, dove è stato mandato Checco dopo la riforma sulle province. Scarica un'immagine per ognuna, ed associa all'immagine il compito di Checco in quella località. Infine, aggiungi un tuo commento personale su dove ti sembra che Checco sia stato più felice e dove ti sembra che abbia sofferto di più.

3. Vai sul sito del Ministero dell'Ambiente e della Tutela del Territorio e del Mare (minambiente.it). Cerca l'elenco delle associazioni di protezione ambientale riconosciute da questo ministero. Scegline due, visita i loro siti e raccogli informazioni sulle loro attività. Poi organizza le informazioni in un PowerPoint e presentale alla classe. Infine, prepara qualche domanda per i tuoi compagni di classe su nuove idee per salvaguardare l'ambiente.

4. Sul muro del laboratorio di Valeria è appesa una foto di Sergio Mattarella. Fai una ricerca su questa nota figura politica italiana, sulla sua storia, e sul suo ruolo nel sistema politico italiano.

5. Checco presenta suo figlio come originario di Gioia Tauro al gruppo di bambini che giocano a calcio. Uno dei bambini, niente affatto convinto, chiede al figlio di Checco che cos'è la 'nduja, per metterlo alla prova. Scopri di cosa si tratta e cerca altri prodotti alimentari tipici della Calabria.

6. Fai una ricerca su Al Bano e Romina Power. Trova informazioni sulla loro vita personale e professionale, e su cosa rappresentano per gli italiani.

## Spunti per la discussione orale

1. Che cosa significa il titolo del film *Quo vado*? In che lingua è scritto? Secondo te è un titolo adatto? Giustifica la tua risposta.

2. Quali sono gli stereotipi sugli italiani che emergono da questo film? Quali di questi conoscevi già, quali altri sono nuovi per te?

3. Quali sono gli eccessi e i paradossi di questo film? Indicane almeno un paio e spiega cosa intendono trasmettere allo spettatore.

4. In questo film ci sono diversi commenti "politicamente scorretti" nelle battute di Checco Zalone. Potresti indicarne alcuni? Secondo te, con quale scopo queste considerazioni sono incluse nel film?

5. Come spiega Checco la differenza tra corruzione e concussione? Sapresti fare un esempio anche tu?

6. Cosa pensi dei genitori che hanno regalato un pinguino al loro bambino? Condividi le loro scelte educative? Motiva il tuo punto di vista.

7. Come definiresti la famiglia di Checco e Valeria? Pensi che i loro bambini potranno essere vittime di pregiudizi da parte di famiglie più "tradizionali" in futuro? Che tipo di pregiudizi?

8. In quali occasioni e da quali personaggi Checco è considerato "strano" o "diverso" durante il film? Come pensi che sia cambiato il concetto di "strano" per Checco dall'inizio alla fine del film?

9. Commenta la frase di Checco: "È solo quando le cose le perdiamo che cominciamo a riconoscerne il valore". A che cosa si riferisce Checco? Questa frase si può applicare ad altre situazioni della vita? Quali?

10. Secondo te, che cosa convince davvero Checco a rinunciare al posto fisso alla fine?

## Spunti per la scrittura

1. Immagina che Checco, Valeria e i loro quattro figli partano per una nuova destinazione dopo l'esperienza in Africa. Descrivi le loro avventure in un nuovo paese rispettando le caratteristiche della personalità di ciascuno.

2. Partendo da questo film, e con l'ausilio di dati statistici che troverai con una ricerca su internet, spiega quali sono i vizi e le virtù degli italiani di oggi.

3. Immagina di essere la dottoressa Sironi. Racconta quello che è successo a Checco Zalone dal tuo punto di vista. Comincia dalla riforma sulle province ed esprimi la tua opinione sui benefici che porterà al Paese. Concludi la storia spiegando quello che hai imparato da quest'esperienza, sia come professionista sia come donna.

4. Quando Checco arriva al Polo Nord e urla disperato "Non lascerò mai i miei privilegi!", a cosa si riferisce? Nel tuo Paese esiste l'idea del "posto fisso" con privilegi simili? Quali dei privilegi di Checco ti piacerebbe avere sul lavoro? Quali di questi ti sembrano giusti e quali no? Spiega.

5. A tuo avviso, quale messaggio vuole mandare allo spettatore questo film? Perché si conclude con una canzone che dice "la Prima Repubblica non si scorda mai" e con la candidatura del vecchio senatore a sindaco della città? Fornisci esempi dal film a sostegno della tua opinione.

6. Immagina di essere il dottore responsabile della struttura ospedaliera in Africa che ha ricevuto la donazione dalla dottoressa Sironi. Scrivi una lettera formale di ringraziamento, in cui spieghi in che modo avete utilizzato, o pensate di utilizzare, la donazione per l'ospedale in base alle vostre esigenze. Descrivi le reazioni del personale e dei pazienti e includi un regalo per la dottoressa.

## Proposte per un saggio o una presentazione a livello avanzato

1. Sulla scorta del film, fai anche tu un giro d'Italia gastronomico, presentando alla classe località italiane meno note di quelle turistiche tradizionali con i loro prodotti e piatti tipici.

2. *Quo vado?* è il quarto film di Gennaro Nunziante con protagonista il personaggio di Checco Zalone dopo *Cado dalle nubi* (2009), *Che bella giornata* (2011) e *Sole a catinelle* (2013). Scegli un altro film della saga e presentalo alla classe, oppure fanne una recensione scritta servendoti delle schede poste in appendice a questo manuale.

3. Fai una ricerca sulla storia e le caratteristiche della cosiddetta Prima Repubblica, con riferimento particolare agli anni finali di questo periodo e al passaggio alla Seconda Repubblica.

4. Checco Zalone, creato e interpretato da Luca Medici, è solo il più recente di una serie di personaggi comici italiani che incarnano pregi e difetti dell'italiano medio. Prima di lui c'erano Fantozzi e Fracchia interpretati da Paolo Villaggio, e le gallerie di personaggi interpretati da Alberto Sordi e prima ancora da Totò. Fai una piccola ricerca su questi comici e sui personaggi da loro creati e presentala alla classe.

5. Nel film Valeria è un esempio positivo di donna impegnata nella ricerca. Fai una breve indagine su scienziate e/o ricercatrici italiane famose. Elencane almeno tre, specifica il loro campo di ricerca, insieme alle loro scoperte, e spiega in che modo il loro lavoro ha fatto la differenza nel settore scientifico a livello internazionale.

6. Analizza il concetto di legalità e illegalità in questo film, e in quale luce pone il sistema politico e amministrativo italiano. Cita episodi specifici del film e aggiungi un tuo commento personale sulle diverse situazioni. Se ne hai la possibilità, guarda anche *L'ora legale* del duo comico Ficarra e Picone uscito nel 2017 su questo stesso argomento.

## Angolo grammaticale

 **Esercizio 9**

Scrivi le battute del dialogo immaginario tra Dogon e Checco qui riportato al discorso indiretto.
*Esempio: Dogon ha chiesto a Checco chi era e cosa voleva dalla sua gente.* → *Dogon: "Chi sei e cosa vuoi dalla mia gente?"*

Checco ha risposto che si chiamava Checco Zalone e che sarebbe voluto passare dal territorio dei Kasu.

Checco: "_____."
Dogon gli ha ordinato di raccontare la storia della sua anima, se voleva passare.

Dogon: "_____."
Checco ha spiegato che aveva lavorato per molti anni alla provincia, quando improvvisamente lo avevano trasferito al Circolo polare artico.

Checco: "_____."
Dogon ha chiesto se faceva freddo e se Checco si sentiva solo.

Dogon: "_____."
Checco ha detto di no perché lì aveva conosciuto Valeria e si erano messi insieme.

Checco: "_____."
Checco ha aggiunto che, sebbene avessero avuto esperienze molto diverse, lui e Valeria andavano veramente d'accordo e insieme erano felici.

Checco: "_____."
Dogon ha commentato che sembrava che Valeria fosse la donna perfetta per lui.

Dogon: "_____."
Poi Dogon ha domandato dov'era Valeria in quel momento.

Dogon: "_____."

Checco ha risposto che era in un ospedale da campo dove stava per nascere il loro figlio.

Checco: "_____."

Dogon ha ordinato a Checco di non fare aspettare Valeria e di essere un buon padre.

Dogon: "_____."

 **Esercizio 10**

Checco ha detto ... Completa le frasi al discorso indiretto come nell'esempio.

*Esempio: "Questa quaglia è stopposa." → Checco ha detto che quella quaglia era stopposa.*

1. "Ho una mira infallibile." Checco ha detto che ...
2. "Non voglio ricordi di questi anni felici."
3. "Mi sto allenando a rispettare la coda."
4. "Non volevo andare in Norvegia."
5. "Ho lavorato in quest'ufficio per quindici anni."
6. "Senatore, Lei ha sistemato mio padre al comune."
7. "Non lascerò mai il posto fisso."
8. "Fra qualche ora diventerò padre."
9. "Non vorrei mai firmare le dimissioni."
10. "Credo sia bello aprire un'oasi per animali."

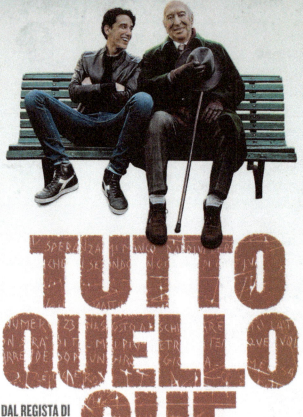

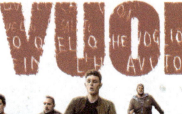

BEPPE CASCHETTO E RAI CINEMA PRESENTANO

GIULIANO **MONTALDO** ANDREA **CARPENZANO** ARTURO **BRUNI** ANTONIO **GERARDI** DONATELLA **FINOCCHIARO**

TUTTO QUELLO CHE VUOI

DAL REGISTA DI SCIALLA!

UN FILM DI FRANCESCO BRUNI

01 distribution

# *TUTTO QUELLO CHE VUOI*
## DI FRANCESCO BRUNI
## (2017)

## Il regista

Sceneggiatore, regista e docente di sceneggiatura presso il Centro Sperimentale di Cinematografia di Roma, Francesco Bruni nasce a Roma nel 1961. Collabora con diversi registi come Paolo Virzì, Mimmo Calopresti, Francesca Comencini, il duo comico Ficarra e Picone, nonché alla sceneggiatura di film a sfondo storico come *I Viceré* di Roberto Faenza (2007) e *Miracle at St. Anna* di Spike Lee (2008). Dopo avere adattato romanzi di Andrea Camilleri e Carlo Lucarelli in serie televisive, Francesco Bruni dirige in proprio il film *Scialla! (Stai sereno)* nel 2011, con cui vince diversi premi tra cui il David di Donatello e il Nastro d'argento come Miglior regista esordiente nel 2012. Seguono i lungometraggi *Noi 4* (2014) e *Tutto quello che vuoi* (2017), vincitore di tre Nastri d'argento, tra cui quello come Migliore sceneggiatura a Francesco Bruni e quello speciale a Giuliano Montaldo per l'interpretazione del suo personaggio. Nel 2018 il film riceve due David di Donatello, uno dei quali è di nuovo per Giuliano Montaldo quale Migliore attore non protagonista.

## Scheda tecnica essenziale

Regia: Francesco Bruni
Sceneggiatura: Francesco Bruni
Costumi: Maria Cristina La Parola
Scenografia: Roberto De Angelis
Suono: Gianluca Costamagna
Montaggio: Cecilia Zanuso e Mirko Platania
Musiche originali: Carlo Virzì
Fotografia: Arnaldo Catinari
Produttore esecutivo: Rita Rognoni

Personaggi e interpreti: Alessandro (Andrea Carpenzano)

Giorgio Ghelarducci (Giuliano Montaldo)

Claudia (Donatella Finocchiaro)

Riccardo, il figlio di Claudia (Arturo Bruni)

Tommi, l'amico con il codino (Emanuele Propizio)

Leo, l'amico sempre affamato (Riccardo Vitiello)

Zoe (Carolina Pavone)

Stefano, il papà di Alessandro (Antonio Gerardi)

Regina (Andrea Lehotska)

Laura (Raffaella Lebboroni)

## La trama

Alessandro è un giovane romano di Trastevere sui vent'anni che non lavora né studia e passa molto tempo al bar con gli amici, lasciandosi coinvolgere nell'ozio e in azioni di piccola delinquenza. Esasperato, il padre gli procura un lavoro per cui Alessandro deve accompagnare nelle sue passeggiate un anziano signore, un poeta distinto ed elegante con un principio di demenza senile, che abita nelle vicinanze. Tra i due c'è subito un'inaspettata sintonia e pian piano si sviluppa un rapporto reciprocamente vantaggioso, mentre l'anziano gode di un po' di compagnia e il giovane impara ad esprimersi con parole e gesti gentili piuttosto che con la violenza. Un bel giorno, Alessandro, il professore e gli amici del bar si metteranno in viaggio per l'Appennino tosco-emiliano sulle tracce di un misterioso tesoro.

### Nota culturale: Gli anziani e i giovani in Italia

L'Italia è sempre più un paese che invecchia. Secondo i dati Istat (Istituto Nazionale di Statistica), alla fine del 2015 in Italia ci sono circa 60 milioni di abitanti. Escludendo i 5 milioni di stranieri compresi nella fascia attiva della popolazione, su un totale di 55 milioni di italiani autoctoni, ci sono oltre 13 milioni di persone oltre i 65 anni di età, cioè circa il 22% del totale. Di questi, il 6,7% supera gli 80 anni, mentre sono circa 2 milioni e mezzo gli anziani che hanno bisogno di assistenza parziale o totale. Inoltre, sono circa 600 mila i malati di Alzheimer in Italia, e il loro numero è destinato ad aumentare con il progressivo invecchiamento della popolazione. Al contrario, gli italiani con meno di 15 anni sono il 13,7% (circa 7 milioni) e quelli tra i 15 e i 34 anni sono il 21% della popolazione (circa 12 milioni). All'inizio del 2016 la disoccupazione giovanile nella fascia di età compresa tra i 15 e i 24 anni è del 38% circa. Su un totale di 22 milioni di lavoratori attivi in Italia, gli occupati tra i giovani sono solo 5 milioni. Di questi, 4 giovani su 10 hanno trovato lavoro tramite conoscenze, ma 1 giovane su 4 ha un incarico a termine oppure lavora a tempo parziale e non ha conseguito un diploma di scuola superiore.

# Prima della visione

1. C'è una persona nella tua vita che ha avuto una particolare influenza su di te? Pensa a un insegnante, un parente, uno scrittore, un cantante, un poeta.
2. Cosa pensi della poesia? A cosa serve la poesia, secondo te? Hai un poeta o una poetessa preferiti?
3. Hai mai dovuto fare qualcosa che all'inizio non ti interessava ma che poi si è rivelato importante per la tua crescita personale? Spiega.
4. Come passi il tempo quando sei insieme ai tuoi amici? Cosa fate insieme?
5. Come sono gli anziani nella cultura del tuo Paese? Come sono considerati dalla società?

## Vocabolario preliminare (in ordine di utilizzo nel film)

arrangiarsi = adattarsi, riuscire a sopravvivere con pochi mezzi

spacciare = vendere merce o sostanze vietate in commercio, (qui) droga

picchiare = percuotere, colpire, prendere a pugni o a botte qualcuno

i carabinieri = militari che fanno parte di un corpo di polizia per la pubblica sicurezza

il badante = persona assunta per accudire gli anziani o i disabili, (qui) accompagnatore

il "gratta e vinci" = lotteria istantanea che permette di vincere grattando la vernice su un biglietto

l'anziano = persona di età avanzata che ha raggiunto la vecchiaia

il bastone = oggetto di legno o di altro materiale che serve per appoggiarsi mentre si cammina

sottobraccio = (qui) con il proprio braccio passato sotto quello di un'altra persona

fare una passeggiata = percorrere un tragitto camminando all'aria aperta

fare una gita = fare un viaggio breve per svago o un'escursione turistica

scappellarsi = togliersi il cappello dalla testa nel salutare qualcuno in segno di rispetto

fare il baciamano = baciare la mano nel salutare qualcuno

graffiare = (qui) incidere (p. passato 'inciso') il muro con un punteruolo

giocare alla Playstation = intrattenersi con videogiochi interattivi su dispositivi programmabili

stare simpatico = risultare amabile e divertente

giocare a poker = giocare con un mazzo di carte puntando soldi

fare una ricerca = indagare, cercare informazioni, condurre uno studio

la carta geografica = mappa di un territorio, rappresentazione topografica

la caccia al tesoro = gioco in cui una squadra di concorrenti deve trovare un oggetto nascosto

il badile = pala con una lama in punta e un grande manico, utile per scavare

il foglio rosa = documento che permette di guidare in attesa di ricevere la patente di guida

la muta da sub = tuta impermeabile per fare le immersioni in acque profonde

immergersi = (qui) scendere sotto la superficie delle acque in mare, in un lago o in un fiume

lo scarpone = scarpa alta e robusta che protegge il piede su terreni impervi come quelli di montagna

il funerale = cerimonia funebre per accompagnare un defunto al cimitero

la bara = cassa di legno in cui riposa il defunto, feretro

prendersi una cotta = infatuarsi, invaghirsi di una persona, prendersi una sbandata amorosa

## Post-it culturali

Trastevere = uno dei quartieri di Roma, un tempo rione popolare, conosciuto per le strade strette, i ristoranti tipici e i negozi d'artigianato.

Villa Sciarra = parco cittadino molto caratteristico che prende il nome dalla villa omonima e si trova nel rione di Trastevere.

il *Corriere dello Sport* = giornale di notizie sportive stampato a Roma e il quarto quotidiano più letto in Italia.

Francesco Totti = calciatore professionista e storico capitano della Roma, una delle due squadre di calcio della capitale.

il Corno alle Scale = montagna di quasi duemila metri di altezza situata nell'Appennino tosco-emiliano, ospita una stazione sciistica invernale.

la Linea Gotica = barriera difensiva costruita dai militari tedeschi nel 1944 per contrastare la risalita verso nord degli eserciti anglo-americani sbarcati in Sicilia e ad Anzio, vicino a Roma.

Sandro Pertini = Presidente della Repubblica Italiana dal 1978 al 1985.

Simone Lenzi = scrittore e compositore toscano, autore delle poesie attribuite al personaggio inventato di Giorgio Ghelarducci.

 **Esercizio 1**

Completa le frasi con il vocabolo appropriato scelto tra quelli della lista.

1. Se una persona vuole fare una _____ e trovare informazioni utili, può andare in biblioteca.

2. Quando una persona non conosce bene la zona in cui si trova, può consultare una _____.

3. Per immergersi nelle acque fredde di un lago, occorre indossare una _____.

4. Una persona che non ha molti mezzi economici _____ per vivere.

5. Un giovane _____ quando si invaghisce di un'altra persona.

6. In attesa di ricevere la patente, una persona può guidare la macchina se ha il _____.

7. Ci sono giovani che _____ droga per guadagnare soldi facili, ma rischiano sempre di essere scoperti dai _____.

8. Per fare una _____ in montagna d'inverno, è consigliabile indossare gli _____.

9. Per incidere una scritta sul muro, bisogna _____ l'intonaco con un punteruolo.

10. Il _____ è un utensile adatto per scavare e rimuovere terra.

 **Esercizio 2**

Completa il paragrafo con i vocaboli appropriati scelti tra quelli della lista.

Il mio vicino di casa era un anziano molto gentile che usciva sempre in compagnia del

suo _____, un giovane del quartiere, e camminava _____ a lui

ma allo stesso tempo si appoggiava al suo _____ per tenersi in equilibrio. Ogni

volta che incontrava una signora che conosceva, per galanteria lui si _____,

cioè si toglieva il cappello, e le faceva il _____. Poi si fermava al bar tabacchi

e comprava un _____ sperando di vincere. Mentre era lì, si sedeva e leggeva il

*Corriere dello Sport*, oppure giocava _____ con altri anziani. Lui piaceva a tutti,

stava _____ a tutti. Un giorno però è morto improvvisamente. Allora sono andato

al suo _____. Non c'era molta gente, però c'era tutta la sua famiglia. I suoi nipoti

hanno portato la _____ a spalla fuori dalla chiesa e poi un carro funebre l'ha

accompagnato al cimitero.

## Durante la visione

 **Esercizio 3**

Vero o falso?

|  |  |  |
|---|---|---|
| 1. Alessandro ha un diploma di scuola superiore. | V | F |
| 2. Regina è la madre di Alessandro. | V | F |
| 3. Alessandro ha una relazione con Claudia. | V | F |
| 4. Laura è la vicina di Giorgio. | V | F |
| 5. Giorgio ha ottantacinque anni. | V | F |
| 6. Costanza era la moglie di Giorgio. | V | F |
| 7. Riccardo, l'amico di Alessandro, s'interessa molto al tesoro. | V | F |
| 8. Alessandro è protettivo nei confronti di Giorgio. | V | F |
| 9. Giorgio non vuole andare in montagna. | V | F |
| 10. Alessandro chiede la macchina in prestito a Claudia. | V | F |
| 11. Giorgio non sa guidare. | V | F |
| 12. A Pisa Giorgio rivede Costanza. | V | F |
| 13. Alessandro dice al padre che gli vuole bene. | V | F |
| 14. Alessandro e gli amici partecipano al funerale di Giorgio. | V | F |

## Esercizio 4

Completa la frase con la risposta giusta: a, b, oppure c?

1. All'inizio Alessandro è fermato dai carabinieri perché _____.
   a. non ha pagato il conto al bar
   b. ha picchiato un ragazzino
   c. spacciava droga

2. Per arrivare a casa di Giorgio, Alessandro _____.
   a. attraversa un ponte
   b. passa sotto un portico
   c. sale una scalinata

3. Laura offre ad Alessandro _____ euro per accompagnare Giorgio al parco due

   ore al giorno.
   a. venti
   b. trenta
   c. quaranta

4. Giorgio è un tifoso _____.
   a. del Grande Torino
   b. della Juventus
   c. della Roma

5. Quando Giorgio incontra il padre di Alessandro, gli dice che il ragazzo è

   _____.
   a. simpatico e gentile
   b. affettuoso e paziente
   c. intelligente e beneducato

6. A Giorgio piace dormire con la _____ accesa.
   a. televisione
   b. radio
   c. luce

7. Alessandro e gli amici giocano a _____ insieme a Giorgio.
   a. poker
   b. briscola
   c. scopa

8. Prima di partire per la montagna, Alessandro compra _____ al mercato di

   Porta Portese.
   a. uno zaino, dei guanti e una giacca
   b. una borsa, degli scarponi e una maglia
   c. una sacca, un badile e un cappello

Interpretazion

9. Giorgio ha nascosto il suo tesoro ai piedi di _____.

   a. un albero

   b. una croce

   c. un muro

10. Giorgio dichiara che Sandro Pertini, l'ex Presidente della Repubblica, voleva farlo

    _____.

    a. Cavaliere del Lavoro

    b. Commendatore della Repubblica

    c. senatore a vita

11. L'ultima frase incisa da Giorgio sul muro dice _____.

    a. "Non sono mai stato così libero e felice"

    b. "Tutto quello che voglio alla fine l'ho avuto"

    c. "Tutto quello che vuoi e fu quello il saluto"

12. Prima di baciare Zoe, Alessandro le chiede _____.

    a. "Posso?"

    b. "Permetti?"

    c. "Ti dispiace?"

## ● ● Esercizio 5

Fornisci tu la risposta giusta.

1. Quali gesti galanti compie Giorgio Ghelarducci in presenza delle signore che incontra?

   _____

2. Chi erano Mike, John e Robert?

   _____

3. In che modo Riccardo e Alessandro si procurano la muta da sub nel negozio di articoli

   sportivi?

   _____

4. Con quale scopo Alessandro va alla Biblioteca Nazionale Centrale di Roma? Cosa cerca?

   _____

5. Per quale motivo Riccardo si arrabbia e litiga con Alessandro alla fine della gita in

   montagna?

   _____

6. Perché il ragazzino e il fratello più grande inseguono Alessandro durante il film?

   _____

 **Esercizio 6**

Completa la biografia di Giorgio Ghelarducci con la parola o il gruppo di parole mancanti scelte tra quelle della lista:

Alzheimer • Carlo • cioccolata • chitarra • Corno alle Scale • Costanza • Laura • ottantacinque • Pisa • poesie • Roma • scarponi • Sandro Pertini • Serena • Trastevere

Giorgio Ghelarducci era nato a _____ nel 1931 e al ginnasio aveva conosciuto una ragazza che si chiamava _____ di cui si era innamorato. Quando aveva quindici anni, i suoi genitori e il suo fratellino _____ morirono sotto le bombe durante la Seconda guerra mondiale. Allora Giorgio salì su un camion di soldati americani che lo portarono in montagna vicino al _____. A Giorgio piaceva il soldato Robert perché gli dava sempre la _____ e il soldato Mike perché suonava la _____.
I soldati gli regalarono un paio di _____ che Giorgio nascose ai piedi di una croce. Nel 1950 Giorgio si trasferì a _____ dove visse per il resto della sua vita.
A vent'anni pubblicò la sua prima raccolta di _____ intitolata *Lungarni* e si sposò con una donna chiamata _____. Nella sua vita vinse molti premi e incontrò molte autorità, tra cui il papa Giovanni Paolo II e il Presidente della Repubblica _____.
Quando sua moglie morì, Giorgio era come impazzito e incise molti versi sulle pareti di una stanza nella casa di via Dandolo. Siccome Giorgio aveva un principio della malattia chiamata _____, la sua vicina _____ si prese cura di lui e assunse Alessandro affinché portasse Giorgio a passeggiare nel parco di Villa Sciarra. Quando Giorgio morì nel 2016 all'età di _____ anni, nessuno dei suoi familiari andò al suo funerale, ma ci andò solo la gente del quartiere _____.

**Esercizio 7**

Completa la tabella con almeno un'informazione relativa ai personaggi indicati.

| Personaggio | Informazione |
| --- | --- |
| *Esempio: Leo che mangia sempre* | *Si prende una congestione cadendo nel lago in montagna.* |
| Tommi con il codino | |

| | |
|---|---|
| Riccardo | |
| Zoe | |
| Claudia | |
| Regina | |

## Fermo immagine

Che cosa annuncia il padre ad Alessandro in questa immagine? Come reagisce Alessandro? Suo padre ne è sorpreso? Perché? Di conseguenza, che cosa gli chiede di fare il padre? Che cosa gli promette Alessandro? Perché suo padre si emoziona? Per quali aspetti pensi che sia un buon padre? Per quali altri, invece, pensi che possa migliorare? Com'è cambiato il modo in cui Alessandro si rivolge a lui dall'inizio del film ad ora? Com'è cambiata la relazione tra Alessandro e suo padre nel corso del film? Perché, a tuo avviso, si è verificato questo cambiamento? Pensi che adesso Alessandro apprezzi di più suo padre? Pensi che andrà a lavorare al banco del mercato con lui, ora che Giorgio non c'è più? Perché? Spiega.

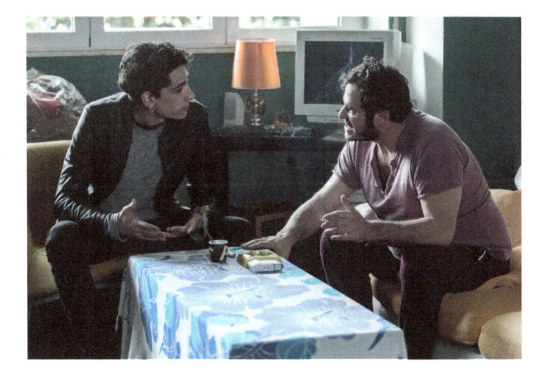

## La scena: In giro per Pisa (minuti 1:19:46-1:23:55)

Alessandro e Giorgio arrivano alla stazione di Pisa. Perché Alessandro dice a Giorgio che l'annuncio è sbagliato? Cosa succede mentre Alessandro si è addormentato in sala d'aspetto? Quale autobus ha preso Giorgio e dov'è andato? Cosa fa Alessandro? In che modo riesce a scoprire l'indirizzo esatto a cui si è recato Giorgio? Dove si trova Giorgio e cosa sta guardando? Chi incontra subito dopo? Come reagisce la donna al saluto di Giorgio? Cosa rivela Giorgio ad Alessandro riguardo alla donna mentre sono sul treno? Cosa pensa Giorgio dell'amore? Cosa pensa della poesia e della vita? Cosa risponde Giorgio alla domanda di Alessandro su come si fa a capire quando si piace a una persona? E cosa risponde, quando Alessandro gli chiede se a quel punto si bacia la persona in questione?

## Internet

1. Con Google Maps esplora il quartiere Trastevere di Roma (in particolare la Scalea del Tamburino), Pisa (in particolare il Ponte di Mezzo sul Lungarno Mediceo) e l'area montana del Corno alle Scale. Riesci a identificare alcuni dei luoghi ritratti o menzionati nel film?

2. Il papà di Alessandro ha un banco di capi di abbigliamento al mercato di Porta Portese di Roma. Fai una ricerca su questo ed altri mercati all'aperto in Italia. Quali sono i più famosi? Dove si trovano? Da quanto tempo esistono? Che cosa si può acquistare? Ci sono curiosità interessanti riguardo ai mercati? Raccogli informazioni ed immagini e presentale alla classe. Insieme, decidete quali sono quelli che vorreste visitare e perché.

3. Nei minuti iniziali del film i carabinieri fermano Alessandro e lo portano in caserma. Fai una breve ricerca sull'Arma dei Carabinieri e trova la differenza tra questa e la Polizia di Stato. Poi cerca le ragioni storiche per cui in Italia esistono due corpi dalle funzioni così simili.

4. Alessandro e gli amici non studiano e non lavorano. Fai una piccola indagine sulla generazione Neet (anche detta «né né» in Italia) e scopri a quale fascia di età appartengono gli esponenti di questa generazione e in che cosa si impegnano.

5. Cerca il testo della canzone *Il bersagliere ha cento penne* [*Il partigiano*], scaricalo e commentalo insieme all'insegnante e alla classe. Su YouTube è disponibile la canzone da ascoltare.

6. Fai una breve ricerca su Sandro Pertini, settimo Presidente della Repubblica Italiana. Trova informazioni biografiche, in particolare sul suo ruolo militare durante la Prima guerra mondiale e sulla sua attività politica durante gli anni del Fascismo e della Resistenza partigiana in Italia.

7. Alessandro è tifoso della Roma e un pomeriggio legge un articolo su Francesco Totti insieme a Giorgio. Fai una breve ricerca sulla carriera calcistica di Francesco Totti e sul suo impegno nel sociale.

8. Fai una piccola indagine su Giuliano Montaldo, il poeta del film, e scopri qual è il suo passato nel cinema italiano. Che cosa ha fatto prima di interpretare questo ruolo?

## Spunti per la discussione orale

1. Come passano le giornate Alessandro e i suoi amici? A quale classe sociale appartengono?

2. Descrivi la casa di Giorgio Ghelarducci. È simile o diversa rispetto all'abitazione in cui vive Alessandro? Che cosa noti in grande quantità a casa di Giorgio, che invece sembra mancare a casa di Alessandro?

3. Secondo te, come si sente il papà di Alessandro quando lo vede passeggiare con Giorgio? Perché?

4. In che modo Giorgio tratta i tre amici di Alessandro? Chi e che cosa gli ricordano questi ragazzi? E i tre amici a loro volta, in che modo si comportano con Giorgio? Spiega.

5. Per quale motivo gli scarponi rappresentano un tesoro per Giorgio? Quali altri oggetti di uso comune pensi che abbiano costituito un tesoro per le persone durante la guerra? Spiega.

6. Perché, alla fine, Alessandro si commuove e piange tra le braccia di Giorgio?

7. Che cosa rappresentano, invece, Claudia e Zoe per Alessandro? Spiega.

8. Quale sarà il futuro dei quattro amici? In che modo sta per cambiare la loro vita?

9. Secondo te, perché Giorgio, dopo la morte di sua moglie, scrive sulle pareti della stanza? Che cosa potrebbe significare il suo incidere sul muro anziché scrivere con l'inchiostro sulla carta?

10. A tuo avviso, perché Giorgio aggiunge il verso "Tutto quello che voglio alla fine l'ho avuto" alla sua poesia prima di morire? A che cosa si riferisce? Che cos'ha ottenuto alla fine che prima non aveva?

11. Quali sono alcuni dei talenti nascosti di Giorgio che sorprendono i ragazzi? Come si potrebbe interpretare la sorpresa dei ragazzi?

12. Alla fine Alessandro decide di indossare gli scarponi di Giorgio. Cosa potrebbe significare la sua scelta?

## Spunti per la scrittura

1. Scrivi una poesia dal titolo "Tutto quello che vuoi". Componi almeno dieci versi e ricorda di utilizzare qualche assonanza o rima.

2. Scegli una scena del film di circa un minuto in cui due o più personaggi parlano. Riguarda la scena senza audio e riscrivi i dialoghi con parole tue.

3. Immagina di essere Alessandro e di scrivere una lettera a Costanza in cui racconti della scomparsa di Giorgio, della gita a Pisa, di quello che ti ha detto Giorgio mentre eravate in treno. Fai alcune domande sul passato di Giorgio di cui sei curioso ed infine chiedi di poterla incontrare. Scrivi in maniera formale includendo la formula di apertura e i saluti finali.

4. Cerca nel film i vari momenti in cui Alessandro sale la Scalea del Tamburino e descrivi i suoi diversi stati d'animo ogni volta. Concludi con un tuo commento personale sul cambiamento di Alessandro, dalla prima volta che è salito su quella scalinata, all'ultima.

5. Sei un critico letterario ed hai sentito parlare della stanza con i "graffiti" di Giorgio. Laura ti ha concesso il permesso di andare a vederla. Trascrivi sul tuo quaderno due delle poesie incise sui muri, poi scrivi una tua interpretazione ed una critica letteraria per ogni poesia.

6. Nel film quasi tutti i personaggi fumano e il fumo sembra accompagnare l'intero film come un *leitmotiv*. Quale significato potrebbe avere per i diversi personaggi l'azione di fumare? Secondo te, è uguale per tutti oppure no? Spiega con qualche esempio (pensa ad Alessandro e ai suoi amici, a Giorgio, e anche ai personaggi femminili, Laura, Claudia e Regina).

## Proposte per un saggio o una presentazione a livello avanzato

1. Cerca informazioni sui poeti di guerra italiani, in particolare Giuseppe Ungaretti e Salvatore Quasimodo. Scegli una o più poesie e commentale in un saggio oppure in una presentazione orale.

2. Fai una ricerca sugli sbarchi degli alleati anglo-americani in Italia. Includi una mappa delle località, le date ed alcune immagini da presentare alla classe. Come Alessandro, cerca anche tu mappe e informazioni sul ruolo dell'esercito americano nella liberazione del paese durante la Seconda guerra mondiale, in particolare sulla Linea Gotica.

3. Guarda il film *Miracle at St. Anna*, diretto da Spike Lee nel 2008 e ispirato a fatti realmente accaduti, su un gruppo di soldati afro-americani lungo la Linea Gotica in Toscana. Poi, con l'aiuto delle schede poste in appendice al manuale, fai una recensione scritta del film oppure presenta il film ai compagni con una serie d'immagini.

4. Analizza il rapporto tra Alessandro e Giorgio ed i ruoli di padre e figlio che si ribaltano continuamente durante il film. In quali scene Giorgio si comporta come un bambino di cui prendersi cura? In quali, invece, si comporta come un padre per Alessandro? Con quali gesti di figlio Alessandro si occupa di Giorgio più che del suo vero papà? A tuo avviso, com'è possibile che due persone tanto diverse per età, classe sociale e livello culturale si trovino così bene insieme? Cosa li avvicina o li accomuna?

5. Descrivi e analizza la scena in cui i quattro amici entrano per la prima volta nella stanza dei "graffiti". Qual è la loro reazione? Quali sono le lacune culturali dei ragazzi che si evincono da questa scena? A tuo avviso, qual è la funzione di questa scena nel contesto più generale del film? La trovi comica o tragica?

6. Metti a confronto le due scene dei quattro amici seduti al bar, in cui parlano di quello che desiderano, all'inizio, e dei loro progetti per il futuro, alla fine. Analizza anche il loro atteggiamento verso le ragazze, e il modo in cui sono vestiti. Com'è cambiato tutto quello che vogliono? Aggiungi un tuo commento personale sulla maturazione dei personaggi.

7. Alessandro e Zoe sono coetanei, ma il primo ha lasciato la scuola da diverso tempo, mentre la seconda studia all'università. Fai una ricerca sul percorso scolastico dei giovani italiani. In quanti conseguono un diploma di maturità? In quanti conseguono una laurea o proseguono gli studi fino ad un dottorato di ricerca? Quanti anni impiegano in media per terminare gli studi universitari? Esistono grandi differenze tra il Nord e il Sud del Paese riguardo al conseguimento dei vari titoli di studio? Quali sono le lauree più popolari degli ultimi dieci anni? Raccogli le informazioni in un PowerPoint e condividile con la classe. Quali sono le differenze e le similitudini con la situazione del tuo paese?

8. Il padre di Alessandro gli ha trovato un lavoro come badante. Fai una ricerca sui/sulle badanti di persone anziane in Italia. Chi sono? Quali mansioni svolgono? Quale percentuale di badanti stranieri/e c'è in Italia, e da quali Paesi provengono? Inoltre, cerca informazioni sulle condizioni di vita degli anziani in Italia. Quali similitudini e differenze trovi con il tuo Paese?

# Angolo grammaticale

 **Esercizio 8**

Completa le frasi con il congiuntivo imperfetto.

Quando l'ha incontrato per la prima volta, Alessandro ha pensato che Giorgio

_____ (essere) un uomo simpatico, per quanto non _____

(ricordarsi) bene di cose o persone. Benché non _____ (potere) fumare,

Giorgio rubava spesso le sigarette ad Alessandro dopo che il ragazzo se le era accese.

Purché _____ (fare) bel tempo, Alessandro e Giorgio uscivano a passeggiare

nel parco di Villa Sciarra, ma un giorno che pioveva, era necessario che i due

_____ (stare) in casa. Quel giorno, di sorpresa, sono arrivati anche gli

amici di Alessandro e Giorgio è stato molto felice di trovarsi in loro compagnia. Un'altra

volta, gli amici hanno fatto in modo che Giorgio _____ (vincere) a carte

perché volevano che lui _____ (dire) in quale luogo aveva sotterrato

il tesoro di cui parlava nella poesia scritta sul muro. Infatti, nonostante Giorgio non

_____ (comporre) più poesie da molto tempo, con un punteruolo aveva inciso

molti versi su una parete di casa.

 **Esercizio 9**

Completa le frasi con il congiuntivo imperfetto o trapassato.

Giorgio non sapeva più dove _____ (nascondere) il tesoro. Riccardo però

era convinto che, se lui e gli amici _____ (scoprire) il luogo in cui si trovava

questo tesoro, avrebbero trovato soldi, denaro e gioielli. Allora Alessandro, sebbene

mai _____ (mettere) piede in un posto simile, è andato alla Biblioteca

Nazionale di Roma per fare una ricerca sulla Linea Gotica. Lì ha incontrato Zoe che,

nonostante i due non _____ (parlarsi) prima di allora, l'ha aiutato con il

prestito dei libri da consultare. Così Alessandro ha trovato il nome di alcune località nei

pressi del Corno alle Scale in Toscana, e poi, senza che il vecchio gli _____

(dire) niente, ha identificato su internet la croce disegnata da Giorgio sul muro. Quindi

Alessandro e Giorgio si sono preparati per la gita in montagna. Il giorno della partenza

Riccardo, Tommi e Leo si sono aggregati senza che Alessandro li _____

(invitare). Arrivati sul posto, mentre Tommi, Leo e Giorgio stavano a guardare,

Alessandro e Riccardo hanno recuperato la cassa del tesoro come se _____ (essere) la cosa più semplice del mondo. Era quasi improbabile che dopo tanto tempo la cassa _____ (potere) restituire qualcosa ma, incredibilmente, il "tesoro" era ancora lì!

# APPENDICE

## Scheda per analizzare, discutere e interpretare una locandina/un trailer

1. Cosa si vede nella locandina/nel trailer (persone, animali, oggetti, edifici, ecc.)?
2. Quali sono i colori? Come sono i caratteri tipografici? Cosa suggeriscono?
3. Quali informazioni ci sono (titolo, nomi attori, nome regista, ecc.)?
4. C'è un piccolo slogan o una frase d'impatto? Se sì, quale?
5. Che cosa ti incuriosisce o ti attrae della locandina/del trailer?
6. Puoi indovinare il genere del film (commedia, dramma, fantascienza, ecc.), l'ambientazione, il periodo storico? Da quali elementi o dettagli?
7. Puoi indovinare la relazione tra le persone ritratte nella locandina e/o nel trailer?
8. Di che cosa può trattare questo film? Quale può essere il suo contenuto?
9. Ci sono locandine diverse dello stesso film? Se sì, fai un confronto e spiega quale preferisci e perché.
10. Confronta la locandina e il trailer dello stesso film. Quali ulteriori informazioni trasmette il trailer rispetto alla locandina?

## Schede per analizzare, discutere, presentare e recensire un film

### Scheda 1. Come citare un film

 **Esercizio 1**

Completa la scheda seguente con i dati di un film italiano che non hai mai visto prima.

| | |
|---|---|
| Titolo del film | |
| Lingua originale | |

| | |
|---|---|
| Anno di uscita | |
| Regista (nome e cognome) | |
| Attori principali (nome e cognome) | |
| Paese e anno di produzione | |
| Colore/bianco e nero | |
| Durata del film | |
| Genere del film | |
| Trama (30 parole) | |

Esempio: *Il ragazzo invisibile-Seconda generazione* di Gabriele Salvatores, con Ludovico Girardello, Kseniya Rappoport, Galatea Bellugi, Valeria Golino; Italia 2018; Colore, 100'. Avventura/Azione/Fantasy. Michele, il ragazzo invisibile che ora ha sedici anni, incontra la madre naturale e la sorella, entrambe dotate di superpoteri e motivate da intenzioni che Michele ignora.

 **Esercizio 2**

Quali sono i temi principali del film: identifica almeno tre temi affrontati dal film.

| Tema 1 | Tema 2 | Tema 3 |
|---|---|---|
| | | |

Esempio: *Il ragazzo invisibile-Seconda generazione*
Tema 1: Le sfide e le inquietudini dell'adolescenza
Tema 2: Il mondo dei giovani contro il mondo degli adulti
Tema 3: La diversità (in questo caso portata dai superpoteri)

## Scheda 2. Come descrivere i personaggi

Scegli un personaggio del film e descrivilo seguendo la traccia delle domande seguenti:

1. Come si chiama il personaggio che hai scelto?
2. È uno dei personaggi principali (il protagonista maschile o la protagonista femminile)? È un/a co-protagonista? Oppure è un personaggio secondario?
3. Da quale attore o attrice è interpretato il personaggio? Com'è la recitazione, cioè l'interpretazione, di questo attore o di questa attrice?
4. Quali sono le caratteristiche fisiche del personaggio (età e aspetto esteriore)? E quelle del carattere e della personalità?
5. Il personaggio è positivo o negativo, oppure entrambe le cose? Spiega.
6. Come cambia, oppure non cambia, il personaggio nel corso del film? Spiega con uno o due esempi.

## Scheda 3. Come descrivere l'ambientazione e la scenografia

Descrivi l'ambientazione del film seguendo la traccia delle domande seguenti:

1. Dov'è ambientato (in quale paese, città, quartiere, ecc.) il film?
2. Come sono gli ambienti esterni? Ci sono paesaggi urbani, industriali, residenziali, di campagna, di mare, di montagna? Ci sono palazzi, ville, case popolari, appartamenti, capanne, rifugi?
3. Come sono gli ambienti interni? Com'è l'arredamento? Quali sono alcuni oggetti che caratterizzano gli interni?
4. Com'è l'illuminazione? Sono interni cupi o luminosi? Qual è il ruolo della luce? Quali sono i colori dominanti?
5. Che rapporto c'è tra ambienti esterni e interni? È un rapporto di continuità e armonia oppure un rapporto di opposizione e contrasto?
6. In che modo l'ambientazione sottolinea l'azione dei personaggi? Fai un esempio.
7. In che modo l'ambientazione riflette la condizione socioeconomica dei personaggi? Fai un esempio.

## Scheda 4. Come descrivere la regia e la sceneggiatura

Descrivi la regia del film seguendo la traccia delle domande seguenti:

1. Qual è il punto di vista della narrazione, è esterno ed oggettivo, oppure coincide con quello di uno dei personaggi ed è soggettivo?
2. Come sono le inquadrature (campo lunghissimo o totale, figura intera, piano americano, mezzo busto, primo o primissimo piano, oppure dettaglio)? C'è un tipo di inquadratura che prevale?
3. Ci sono effetti speciali? Ci sono scene pericolose interpretate da cascatori?
4. Com'è il ritmo della narrazione filmica, veloce o lento?

5. La trama e i personaggi sono credibili? Il linguaggio dei vari personaggi è appropriato al loro ruolo? I dialoghi sono convincenti?

6. C'è un rapporto logico tra le scene? Ci sono scene particolarmente belle o brutte?

## Scheda 5. Come descrivere la colonna sonora e le musiche

Descrivi le musiche del film seguendo la traccia delle domande seguenti:

1. Chi è il compositore che ha scritto la musica originale del film? Che tipo di musica è? Quali scene in particolare sono accompagnate da questa musica? Con quale effetto o risultato?

2. Ci sono musiche o brani musicali di altri artisti che non sono stati scritti appositamente per il film? Che brani sono? Chi li canta? Di che anno sono? Quale particolare scena accompagnano? In che modo i testi di queste canzoni si collegano ai temi o ai personaggi del film?

3. La colonna sonora ha reso famoso il film? Il compositore ha scritto musiche per altri film?

## Scheda 6. Come descrivere i costumi, il trucco e le pettinature

Descrivi i costumi e il trucco degli attori seguendo la traccia delle domande seguenti:

1. Chi è il costumista che ha disegnato i costumi oppure ha scelto l'abbigliamento degli attori?

2. Come sono vestiti i vari personaggi? Che cosa indossano?

3. In che modo il vestiario dei singoli personaggi contribuisce a definirne l'identità, la personalità, l'estrazione sociale, i gusti personali?

4. C'è un accessorio del vestiario che caratterizza un personaggio in modo particolare? Potrebbe simboleggiare qualcosa?

5. Durante il film ci sono scene in cui i personaggi cambiano genere di abbigliamento? Se sì, cosa significa questo cambiamento? In quale scena si verifica e cosa sta ad indicare?

6. Chi è il truccatore che ha curato il trucco degli attori? Chi è il parrucchiere che ha curato le acconciature dei capelli? Sono importanti le pettinature per la storia o per un particolare personaggio? Ci sono scene in cui il trucco/la pettinatura giocano un ruolo importante per la trasformazione di un personaggio (più vecchio, più giovane, ferito, deforme, ingrassato, dimagrito, ecc.)?

## Scheda 7. Come descrivere la scena di un film

Descrivi la scena (2 o 3 minuti) di un film seguendo la traccia delle domande seguenti:

1. Come sono le inquadrature? In che modo il regista costruisce la scena selezionando il tipo di inquadratura? (Scheda 4)

2. Com'è l'ambiente? Perché la scena è stata girata in quel luogo? Quali emozioni trasmette il luogo? È importante per la trama oppure no? Com'è l'arredamento? Com'è l'illuminazione? (Scheda 3)

3. Chi sono i personaggi, come sono, cosa indossano? Perché sono nella scena, cosa vogliono? La situazione tra i personaggi cambia durante la scena? Chi interpreta questi personaggi? In che modo la presenza di un particolare attore influenza il modo di percepire il personaggio che interpreta? (Scheda 2)

4. Quali sono i suoni che accompagnano la scena? Che tipo di atmosfera intendono creare? C'è musica? Che tipo di emozione o sensazione intende trasmettere? C'è un tema musicale associato ad un certo personaggio o una certa situazione? C'è una voce narrante? (Scheda 5)

5. Qual è l'importanza di questa scena nel contesto dell'intero film? In che senso la scena serve ad illuminare un certo tema oppure il significato del film?

## Scheda 8. Come scrivere la recensione di un film

Scrivi una recensione cinematografica seguendo la traccia delle domande seguenti:

1. Prima ancora di scrivere, può essere utile leggere altre recensioni del film.

2. Si comincia con un'introduzione in cui si parla del regista, degli attori e si fa un accenno alla trama senza però rivelarne i punti cruciali e il finale. Il film ha vinto qualche premio? (Scheda 1)

3. Si individuano i temi principali del film in relazione al genere (dramma, commedia, avventura, ecc.) (Scheda 1)

4. Si parla separatamente della sceneggiatura, dei personaggi, dell'ambientazione, della colonna sonora, ecc. (Schede 2,3,4,5,6)

5. Si continua con un'interpretazione personale e un giudizio critico sul messaggio del film, che si può anche mettere in relazione con altri film dello stesso regista o con altri film sullo stesso argomento.

6. Si finisce con una conclusione che includa un giudizio personale e un suggerimento in merito alla visione del film. (Quante stelle dai a questo film? Consigli la visione di questo film o no? A quale tipo di pubblico potrebbe piacere o non piacere questo film?)

| Glossario essenziale per parlare di film | Essential glossary to talk about films |
|---|---|
| l'ambientazione | setting, location |
| l'antagonista | antagonist, opponent |
| l'anteprima | preview |
| l'attore/l'attrice | actor/actress |
| la battuta | line |
| il campo lunghissimo | extra long shot |
| il campo totale | long shot |
| il cascatore/la cascatrice | stunt double |
| la colonna sonora | soundtrack, music score |
| la commedia | comedy |
| la comparsa | extra |
| la controfigura | body double |
| il copione | script |
| il/la costumista | costume designer |
| il dettaglio | extreme close-up |
| il direttore/la direttrice della fotografia | cinematographer |
| il documentario | documentary |
| il doppiaggio | dubbing |
| la fantascienza | science fiction (sci-fi) |
| il fantasy | fantasy |
| fare un provino | to audition |
| il festival del cinema | film festival |
| la figura intera | full-body shot |
| il film di animazione/il cartone animato | animation movie/cartoon |
| il film d'azione | action movie |
| il film biografico | biographical film (bio pic) |
| il film drammatico | drama |
| il film di guerra | war movie |
| il film musicale | musical |
| il film dell'orrore/il film horror | horror film |
| il film romantico | romantic movie |

| | |
|---|---|
| il film storico | period piece |
| il fonico | sound engineer |
| il genere | genre |
| il giallo | thriller |
| girare/fare un film | to shoot/make a movie |
| l'inquadratura | shot/frame |
| l'interpretazione | acting performance |
| la locandina | poster |
| la macchina da presa | movie camera |
| il mezzo busto | medium shot |
| il montaggio | editing |
| l'operatore | cameraman/operator |
| il parrucchiere/la parrucchiera | hairstylist |
| il personaggio | character |
| il piano americano (fino alle ginocchia) | cowboy shot |
| il premio | award |
| la prima visione | premiere |
| il primo piano | close-up |
| il primissimo piano | choker shot |
| il produttore/la produttrice | producer |
| il protagonista | protagonist, lead character, star |
| recensire | to review |
| la recensione | film review |
| recitare | to act |
| la recitazione | acting |
| il/la regista | director |
| il ruolo principale/secondario | leading/supporting role |
| lo sceneggiatore/la sceneggiatrice | screenwriter |
| lo scenografo/la scenografa | art director |
| i sottotitoli | subtitles, closed captions |
| lo studio cinematografico | film studio |
| i titoli di testa/di coda | opening/closing credits |
| il trailer | trailer |
| la trama | plot |
| la troupe | crew |
| il truccatore/la truccatrice | makeup artist |
| il western | western |

## Per chiedere un'opinione

## Asking for an opinion

| | |
|---|---|
| Ti piace questo film? | Do you like this movie? |
| Ti è piaciuto il film? | Did you like this movie? |
| Secondo te | In your opinion |

| | |
|---|---|
| A tuo parere | In your view |
| Cosa pensi del film? | What do you think about this movie? |
| Trovi che sia un film interessante? | Do you find this movie interesting? |
| Che te ne pare di questo film? | What is your impression of this movie? |

| **Per esprimere un'opinione** | **Expressing an opinion** |
|---|---|
| Mi piace questo film | I like this movie |
| Mi è piaciuto questo film | I liked this movie |
| Mi piace la storia | I like the plot |
| Mi è piaciuta la storia | I liked the plot |
| Mi piacciono i costumi | I like the costumes |
| Mi sono piaciuti i costumi | I liked the costumes |
| Mi piacciono le attrici | I like the actresses |
| Mi sono piaciute le attrici | I liked the actresses |

| **Espressioni con l'indicativo** | **Expressions requiring the indicative** |
|---|---|
| Secondo me | In my opinion |
| Per me | To me |
| A mio giudizio | In my judgment |
| A mio avviso | In my view |
| A mio parere | From my perspective |
| Io dico che | I'd say that |
| Dal mio punto di vista | From my point of view |

| **Espressioni con il congiuntivo** | **Expressions requiring the subjunctive** |
|---|---|
| Penso che | I think that |
| Credo che | I believe that |
| Ritengo che | I consider that |
| Trovo che | I find that |
| Mi piace che | I like that |
| Mi pare che | To me, it looks like |
| Mi sembra che | To me, it seems that |

| **Espressioni impersonali con il congiuntivo** | **Impersonal expressions requiring the subjunctive** |
|---|---|
| È possibile che; è probabile che | It's possible that; it's probable that |
| È strano che; è incredibile che | It's strange that; it's incredible that |
| È interessante che; è curioso che | It's interesting that; it's curious that |
| È bello che; è carino che | It's good that; it's nice that |
| È brutto che; è triste che | It's bad that; it's sad that |

**Espressioni per approvare**

È vero
È giusto dire che
Sono d'accordo
Anche per me è così
Anch'io penso la stessa cosa

**Espressioni per dissentire**

Non è vero
È sbagliato dire che
Non sono d'accordo
Per me non è così
Io la penso diversamente

**Expressions for agreeing**

That's true
It's right to say that
I agree
I also agree
I share your opinion

**Expressions for disagreeing**

That's not true
It's wrong to say that
I don't agree/I disagree
I don't agree/I disagree
I have a different opinion

Cristina Pausini was born and raised in Bologna, Italy. She graduated with a degree in Foreign Languages and Literatures from the Università degli Studi in Bologna. Subsequently she moved to the United States where she earned a doctoral degree in Italian Studies from Brown University. Cristina has worked in various institutions in New England including Brown University, Wheaton College, Boston College, Bentley College, and Wellesley College. She is now a senior lecturer at Tufts University, where she has taught and coordinated the Italian Language Program since 2010. Cristina has coauthored three other textbooks for the teaching of Italian language and culture, *Italian Through Film, Italian Through Film: The Classics*, and *Trame, A Contemporary Italian Reader*.

Carmen Merolla was born in Gragnano, Italy. She graduated with a degree in Comparative Studies from the Università degli Studi di Napoli L'Orientale, with a focus on English and Japanese literature. She subsequently moved to the United States, where she pursued a Master of Arts in Italian Literature and Culture from Boston College. Carmen has worked as an instructor, as a language program coordinator, and as a study abroad program assistant in a number of American institutions, among them the University of Dayton, Boston College, the College of the Holy Cross, and Brandeis University. Since 2015 Carmen has been working as a full-time lecturer at Tufts University, where she enjoys experimenting with the application of smart technology in the classroom and the use of Italian cinema at every level of Italian language instruction. Carmen has previously authored the testing program of *Caleidoscopio*, an intermediate-level textbook of Italian by Daniela Bartalesi-Graf and Colleen Ryan, and has presented at various conferences on the importance of hands-on culture exchange programs in the foreign language curriculum.